THE NASTY
TERRIBLE T-KID 170

FROM HERE TO FAME
COLOGNE PARIS NEW YORK STOCKHOLM COPENHAGUE BERLIN BARCELONE

Table des matières/ 002-003 0. L'Essence/ 006-009 1. Les Eléments 010-017
L'intro de Fabel/ 004-005 Carrefours Urbains/ 010-017

2. L'Ecole

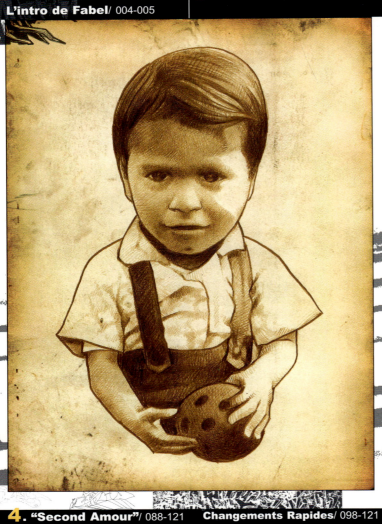

4. "Second Amour"/ 088-121 Changements Rapides/ 098-121 5. Thérapie par l'Écriture/ 122-137 6. Hall Of Fame International/ 138-168
Liens Familiaux/ 088-103

Table des matières>

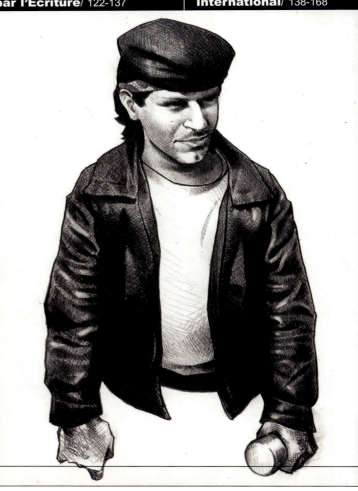

Pop Master Fabel, Rock Steady Crew.

> *Le droit de passage dans les ghettos n'était pas à toute épreuve, il pouvait être révoqué à tous moments par un hors-la-loi (...)*

Éducation Sauvage

Par Jorge «Pop Master Fabel» Pabon, Vice-président du Rock Steady Crew / Tools of War.

Pendant les années 70, la ville de New York était le lieu d'un enchevêtrement complexe de guerriers urbains vivant avec leurs codes sociaux et culturels. Dans ce dynamisme culturel, s'épanouissait une population dotée de traditions variées, de caractéristiques et d'attitudes diverses. Le rythme rapide et agressif de la ville imposait aux citadins moyens le développement d'un instinct de survie et différentes façons de survivre les aléas de la vie. Certains quartiers étaient de véritables jungles de béton traversées par d'innombrables obstacles et de prédateurs. Les anciens avaient le souci d'éduquer leur communauté et partageaient leur histoire, sagesse et connaissance de soi. Ces sages montraient des voies vers la réussite en apportant des fondations solides aux jeunes, sur lesquelles ils pouvaient se construire. Les familles, qui étaient économiquement défavorisées, luttaient en jonglant avec plusieurs emplois et maîtrisèrent l'art de se faire un dollar à partir de quinze cents. La plupart du temps, la préoccupation des parents et des tuteurs était de subvenir aux besoins de leurs familles. Les familles mono-parentales passaient, de ce fait, moins de temps avec leurs enfants. Beaucoup d'entre elles ne parvinrent pas à transmettre leurs valeurs et traditions socio-culturelles. La jeunesse subissait aussi cette dure réalité. Nous étions à la recherche d'identité et d'appartenance. Certains d'entre nous, ne trouvaient pas les réponses à la maison, ils allaient les chercher dans la rue et comblaient ce vide par la vie de rue et sa culture, ils s'aventuraient alors dans un monde de gangs, de drogues, de crimes, de désespoir, d'hostilité et de nombreux autres fléaux sociaux. Dans cette quête, certains se sont rassemblés autour de principes éthniques et raciaux tandis que d'autres se sont unis autour de valeurs familières et de modes de vie. Dans les cas extrêmes, les jeunes étaient recrutés de force dans les gangs qui profitaient de leurs peurs et de leur faiblesses, les rabatteurs de gangs leur faisaient des offres qu'ils ne pouvaient refuser.

Des centaines de bandes créèrent leurs propres règles et codes. Elles avaient des objectifs différents et s'affrontaient souvent dans le but d'être respectées, de protéger leurs territoires et d'avoir leur mot à dire dans la société. Les organisations qui se battaient pour la justice sociale telles que les «Black Panthers» et les «Young Lords» offrirent à ces rebelles une cause à défendre. Leurs influences fournirent les bases pour s'organiser et manifester. Les «Ghetto Brothers» (Bronx) et les «Renegades» (Spanish Harlem) firent la transition entre les gangs et les associations communautaires. Cette métamorphose devint un exemple d'espoir et de possibilité au milieu de cette confusion et ce chaos. D'un autre côté, certains gangs préférèrent opter pour la vie de hors-la-loi, croyant qu'il serait plus facile de vivre une vie faite de crime au mépris de la loi. Influencés par le style et l'attitude des «Hell's Angels», beaucoup portèrent des vêtements customisés avec leurs blazes, leurs emblèmes. Ces couleurs ou ces pièces représentaient typiquement la nature de la bande, tout comme des tribus indigènes faisant des distinctions uniques dans leurs styles vestimentaires, des commandos de rue à la recherche d'individualité. La culture de gang fut à l'origine de formes d'expressions artistiques, en peignant la ville, en codifiant les tags et les graffs, en se défiant les uns et les autres. Leurs talents et leurs passions laissaient refléter leur zèle et leur loyauté envers leurs bandes.

Afin de naviguer à travers les territoires et les quartiers, nous devions nous fier à nos sens aiguisés et à nos instincts. Les anciens et la jeunesse expérimentée utilisaient leur connaissance de la rue afin d'éviter les problèmes et pour se faire respecter dans les quartiers. Nous aiguisions nos sens, de notre art oral jusqu'à notre style gestuel. Nous devions prouver que nous avions du cœur au risque de passer pour une «victime». Les mots étaient scrupuleusement choisis et la diplomatie était la clé pour ne pas se faire écraser. Le droit de passage dans les ghettos était obtenu de différentes façons sans prêter serment à aucune clique, il y avaient ceux qui gagnaient leur statut dans le quartier par d'autres moyens incluant le sport, les jeux de rue, les arts, l'humour, par leur allure et par leurs talents au combat. Le droit de passage dans les ghettos n'était pas à toute épreuve, il pouvait être révoqué à tous moments par un hors-la-loi qui ne le respectait pas ou qui ne reconnaissait pas ce privilège. Les gangs étaient les maîtres des rues et apportaient un sens d'identité et de sécurité à chacun tout en maintenant la peur et la terreur pour d'autres. New York City était une toile vivante qui reflétait les extrêmes du spectre allant du joyeux «Jungle Green» au sanglant «Banner Red», ayant une composition qui faisait l'amalgame d'éléments d'avant-garde et du réalisme sans frontières distinctes.

Quand le «Hip Hop» n'était juste qu'un mot dans une rime, les jeunes de New York étaient impliqués dans plusieurs formes d'expressions artistiques. La plupart du temps, ces éléments culturels étaient recyclés à partir de mouvements créatifs qui existaient déjà. La musique, les discours, la danse, l'art et la mode furent hérités ou copiés par les générations précédentes. L'action des mentors joua un rôle majeur dans la transmission des connaissances à leurs protégés. Dans certains cas, les maîtres parlaient de leurs élèves comme s'ils étaient leurs fils ou leurs filles. L'acquisition de ces connaissances demandait des responsabilités. On attendait des protégés qu'ils perpétuent la réputation de leur mentor puisqu'ils étaient leur propre reflet. Fils et filles furent vivement motivés à respecter leurs aînés et à porter leurs talents à un niveau supérieur afin de rester au sommet de la chaîne alimentaire. Les plus dévoués ne se contentaient pas moins que du meilleur et se mettaient en valeur au maximum. Nous étions très fiers de

Quand le «Hip Hop» n'était juste qu'un mot dans une rime, les jeunes de New York étaient impliqués dans plusieurs formes d'expressions artistiques.

nos disciplines car elles étaient des extensions de nos âmes, elles marquaient ainsi nos statuts sociaux et c'était une grande source de confiance en soi. C'était un moyen d'atteindre le statut de célébrité dans le ghetto. Y parvenir représentait la moitié de l'effort, l'autre moitié consistait à maintenir notre rang dans une arène hautement compétitive.

Les jams étaient à l'épicentre de cette grande renaissance. Les fêtes de quartier devinrent nos conseils de guerre. Ces réunions culturelles étaient l'occasion pour nous de montrer nos talents et de nous engager dans des guerres artistiques pour se constituer notre réseau. La plupart du temps, c'était la célébration de la vie à travers l'art. Ces évènements, pour tout âge, étaient gratuits et accessibles à toute la communauté. Ils apportaient une alternative aux activités néfastes qui empestaient nos quartiers. Malgré le fait que la violence menaçait encore nos communautés, l'expression artistique devint notre arme de guerre pendant que nous nous battions pour gagner la place de roi ou de reine. Ces objectifs culturels étaient obtenus par tous les moyens nécessaires. Les places et les cours d'écoles étaient occupées sans permission. Nous détournions de l'électricité à partir des lampadaires afin d'alimenter les équipements des DJ's. Les wagons de métros et les terrains de handball devinrent des galeries pour artistes hors-la-loi. L'esprit de la révolution résonna à l'aube d'une nouvelle ère, l'époque de la culture Hip Hop. Les jams en extérieur et les manifestations communautaires étaient les lieux pour l'unification de différentes formes d'art. Les DJ's, les MC's, les danseurs et les tagueurs furent identifiés comme les acteurs d'un mouvement unique qui fut étiqueté Hip Hop. Chaque discipline avait sa propre histoire et ses cercles sociaux. Pour les tagueurs, les dépôts des trains, les voies de garage, les quais du métro, et éventuellement les galeries d'art, étaient les lieux de rencontres. Les visages responsables des hiéroglyphes urbains montraient des airs innocents et coléreux, mais aussi du plaisir et de la douleur. La passion, la fureur et l'agressivité furent apportées dans la phase suivante de cette renaissance phénomènale.

Peu de tagueurs survécurent au voyage des gangs jusqu'au Hip Hop tel qu'on le connaît. Ceux qui y arrivèrent portent des insignes et des médailles d'honneur accrochées à leurs cœurs. Ces soldats hautement décorés sont les incarnations humaines des mouvements culturels les plus influents à ce jour. Ils portent l'histoire et l'héritage de nombreux guerriers. De cette longue lignée de héros populaires arrive le célèbre T-Kid 170, un des «NASTIEST BOYS» sur la scène actuelle, armé jusqu'aux dents des connaissances de la rue et une attitude de hors-la-loi. Il fit irruption dans le monde du graffiti en tirant dans tous les sens. Sa réputation le précédait comme on apprenait sa manière d'opérer. Des writers l'ont connu de la façon la plus dure en croisant sa route au mauvais endroit et au mauvais moment. D'autres obtinrent son respect grâce à leur honnêteté et en gardant leurs positions. Les escapades de T-Kid inclurent son affiliation à trois familles de rue, les «Bronx Enchanters», les «Renegades» d'Harlem et les «Crazy Homicides». Son règne de terreur s'étendit dans l'univers du graffiti quand il fonda le crew notoire du Vamp Squad. Les writers évitèrent ces types à tout prix, ils se cachaient sous les trains à l'arrêt pendant des heures ou déguerpissaient, laissant derrière eux leur peinture. En tant que rebelle endurci, en 1977 et 1978, T-Kid devint sans crainte le roi des tunnels de la ligne 1 et de la ligne 3. En 1980, il conquit les extérieurs de ces lignes. Fils spirituel de Padre Dos et père spirituel de Rac 7, T-Kid remplit son devoir en tant que vrai praticien de son art. Chacun enseignait à l'autre, influencé par des tagueurs tels que Riff (WAR) et par les membres du Death Squad. T-Kid construisit son propre style et y intégra son style «individuel». Ses lettres stylisées avaient les caractéristiques de son corps comme quand il s'exprimait avec l'art du B-boying, en animant le dance-floor avec ses graffitis physiques. Les pionniers du Hip Hop étaient connus pour représenter plus qu'un seul élément, leur dénominateur commun était le rythme et le style.

Mes yeux ont vu la gloire de l'âge d'or de l'histoire de la ville de New York. En tant que jeune tagueur, j'étais émerveillé à la vue des œuvres d'art qui ornaient les trains et les murs, me demandant souvent qui étaient les génies à l'origine de ces travaux. Ces artistes continuent d'utiliser leur ingéniosité et explorent d'infinies possibilités de création de leurs œuvres. Les maîtres comme T-Kid appliquent des techniques et des perspectives dans leurs œuvres que la plupart des étudiants apprennent en déboursant des milliers de dollars. Leur maîtrise profonde de la composition, l'espace positif et négatif et d'autres éléments ayant trait à la peinture rivalisent avec celle des vieux maîtres de la Renaissance. Armés seulement de bombes de peinture et d'embouts customisés, ils produisirent d'immenses fresques murales et, avec seulement quelques mètres d'espace de travail entre les wagons de trains, rangés en parallèles, ils réussirent à exécuter leur art à la perfection. Après avoir rencontré plusieurs de ces artistes, j'ai pu constater qu'ils n'étaient pas plus différents de vous et moi. La race humaine vit de la construction et de la destruction, c'est la dualité de l'humanité. La plupart des gens portent certaines formes de couleurs qui identifient leurs tribus. Dans notre lutte pour la survie, nous nous soignons et nous nous alimentons de vibrations artistiques et nous laissons des traces de ces expériences taguées dans l'esprit des gens. Au fur et à mesure que j'apprenais à connaître T-Kid, je ressentais que nous étions des frères issus de la même mère culturelle. En partageant notre expérience, nous confirmions le fait qu'il existe des versets non-dits dans le livre sacré du Hip Hop et de la culture urbaine de New York City. Ces chapitres et versets sont souvent censurés dans le but de présenter une histoire homogène et romantique. Sans s'excuser, T-Kid présente ses œuvres d'art de façon très crue. Ce brûleur de whole-car et de top-to-bottom retiendra votre attention et vous transportera dans un endroit que le temps a oublié. Entrez dans le monde du Terrible T-Kid 170. «Hey, au fait, entrez dans l'univers de T-Kid à vos risques et périls et faites gaffe à vous!».
©2005 tous droits réservés

> *Le travail à l'usine était abondant et cela incitait des centaines de portoricains à venir s'installer afin de vivre une vie meilleure.*

Julius Cavero
(plus connu sous le nom de T-Kid)

Mon père était un immigrant du Pérou qui arriva à New York à la fin des années 50. Il trouva du travail en tant que comptable chez «S.Kline», une chaîne de commerces de proximité de l'époque. Il peignait aussi des maisons durant les week-end et travaillait la nuit dans une usine de «General Motors» dans le New Jersey.

Ma mère émigra de Porto Rico grâce à ma grand-mère au milieu des années 50. Elles louèrent un appartement meublé dans le sud du Bronx. Ma grand-mère trouva du travail dans une usine de cintres à Manhattan. Le travail à l'usine était abondant et cela incitait des centaines de portoricains à venir s'installer afin de vivre une vie meilleure. L'appartement meublé où elles vivaient était fréquemment cambriolé et elles furent forcées de déménager sur Tiffany Avenue. Là-bas, ma grand-mère obtint un travail mieux payé dans une autre usine, dans le quartier de «Little Italy» du Bronx, pour y fabriquer des filets. Grand-mère rassembla suffisamment d'argent pour emménager dans un appartement meublé au coin de Prospect Avenue et de Boston Road, là où mes parents se rencontrèrent.

Mon père venait regulièrement à Crotona Park, qui se situait à un pâté de maison d'où vivait ma mère. Ils passèrent des soirées entières à se balader dans Crotona Park afin de faire plus ample connaissance, puis ils se marièrent et partirent vivre à Newark dans le New Jersey, où je naquis. Mon frère vint au monde au milieu de l'année 1963, le mariage de mes parents battait de l'aile et il n'avait alors qu'un an.

Ma mère se retrouva de retour dans le sud du Bronx, où ma grand-mère, grâce à son travail, parvint à économiser pour louer son propre appartement qui se situait a l'angle de Freeman Avenue et de West Farm Road. Mon premier souvenir, à cet endroit, est de sortir de cet immeuble (de 6 étages) et de traverser deux rues, afin de me rendre dans un parc tout proche pour y faire de la balançoire.

Cet endroit s'est transformé, depuis, en voie rapide connue sous le nom de «Sheridan Expressway».

Le divorce fut un dur moment pour ma mère mais elle eut le courage d'aller dans une école de coiffure pour y apprendre le métier de coiffeur et ainsi nous élever mon frère et moi. La vie était vraiment dure pour nous à l'époque et, parfois, ma mère était contrainte de faire appel à l'assistance publique pour obtenir des aides. Ce cercle vicieux passa de sa génération à celles d'après.

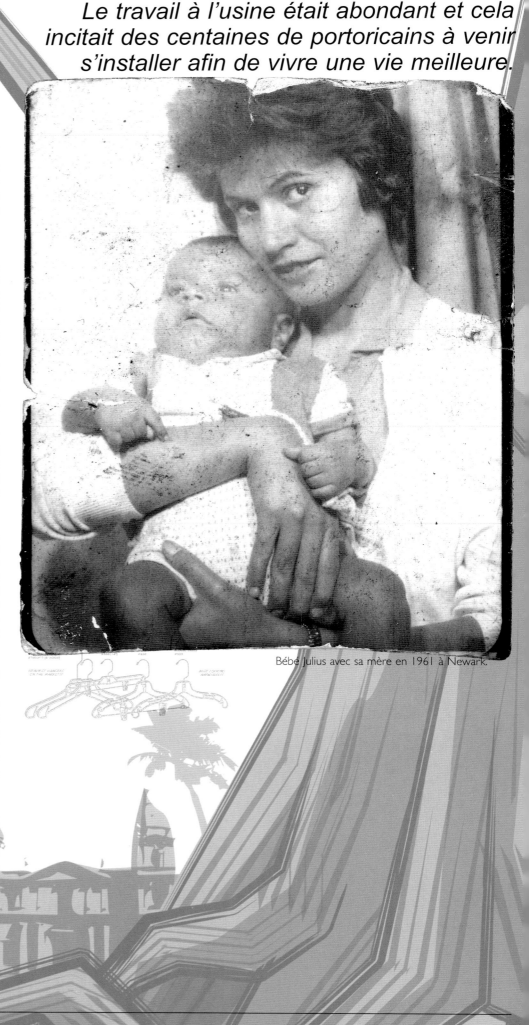

Bébé Julius avec sa mère en 1961 à Newark.

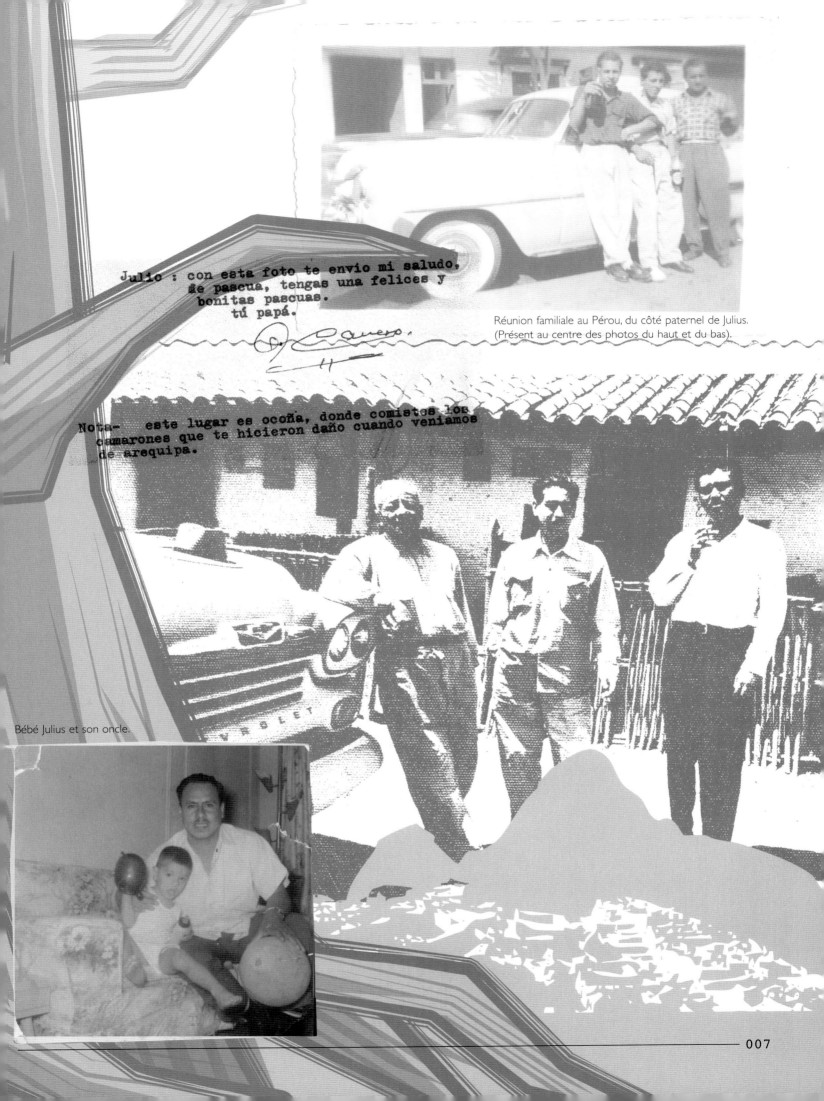

Réunion familiale au Pérou, du côté paternel de Julius.
(Présent au centre des photos du haut et du bas).

Bébé Julius et son oncle.

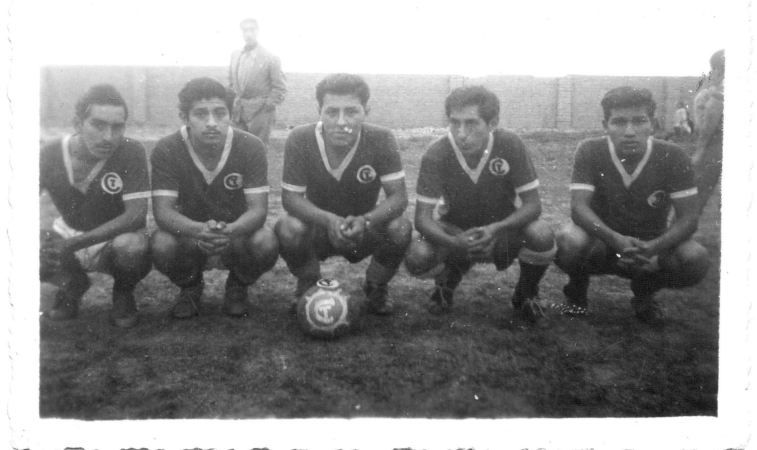

Le père de Julius (au centre), aux côtés de son équipe de foot au Pérou.

*Mon père, quant à lui,
prospérait après avoir travaillé durement,
comme beaucoup d'immigrés de l'époque (...)*

Mon père, quant à lui, prospérait après avoir travaillé durement, comme beaucoup d'immigrés de l'époque qui participèrent à la constuction des infrasturcutres de ce pays. Il quitta son boulot chez «S.Kline» pour aller dans une école de formation et y apprendre à travailler l'acier, son rêve américain.

Il travaillait les métaux et était fier de son métier. Toujours bon travailleur, il trouvait rarement le temps d'être un père pour moi et mon frère mais nous l'admirions et nous finîmes par vivre avec lui bien plus tard.

Il nous racontait comment il avait grandi dans les montagnes au Pérou, nous parlait de notre culture et nous nous asseyions et mangions la même nourriture que mon grand père donnait à mon père. Mais nous vivions encore chez notre mère et, grâce à elle, nous apprîmes l'amour. Elle dansait volontiers avec nous, nous enseignait la nature de l'âme et le rytme qui accompagne un boriqua. Cétait dur avec maman, mais elle était toujours présente.

Les immeubles brûlèrent à la fin des années 60, début 70. Les logements étaient infestés de cafards et les canalisations étaient saturées, ils devenaient des prisons pour démunis. Mais, ma mère, sans travail ni espoir, n'abandonnait jamais. Elle travaillait dur pour joindre les deux bouts, en dessous du niveau de vie minimum. Ma grand-mère et mon oncle réussirent, en rassemblant leurs économies, à acheter une maison à Porto Rico. Ce qui ne fit aucun doute pour mon frère et moi, nous fûmes envoyés là-bas, à Porto Rico, et nous vivâmes dans cette maison pendant deux années avec notre grand-mère pendant que ma mère travaillait à New York.

Depuis, mon père était de retour d'un boulot dans l'Ouest et il commença à aider financièrement ma mère. Les choses allaient de mieux en mieux et nous apprîmes beaucoup sur notre île de Porto Rico et sur notre héritage taino et espagnol. Quand nous fûmes de retour à New York en 1972, nous partîmes vivre chez notre père. C'est là que mon histoire commence.

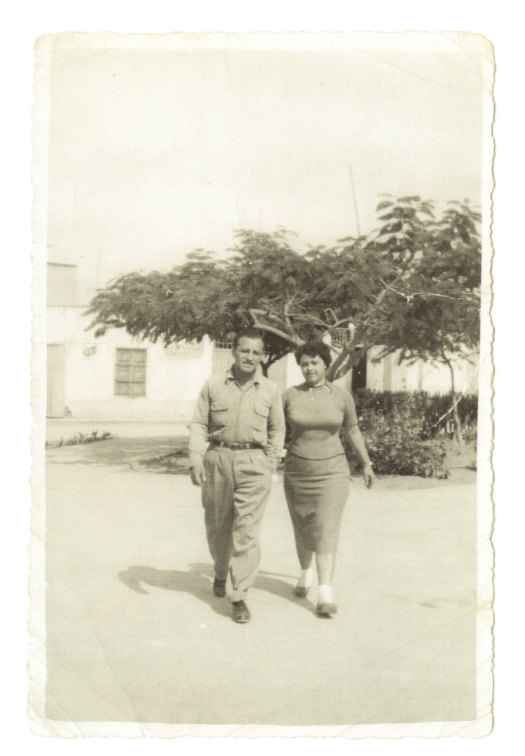

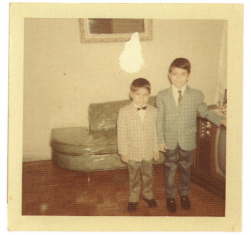

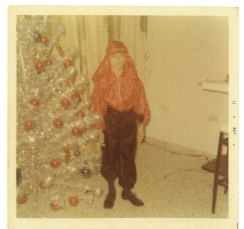

L'oncle et la tante de Julius au Pérou.

(en haut à droite) Alex Cavero et son grand frère Julius à New York.

Julius devant l'arbre de Noël vers 1970.

Julius et son parrain au Pérou à l'age de trois ou quatre ans.

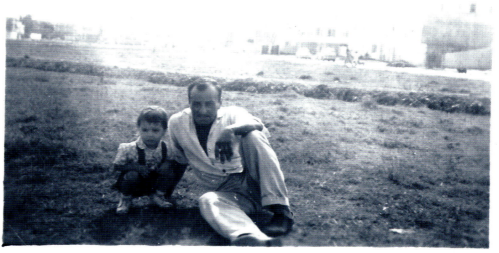

Les fusillades étaient une pratique habituelle, les junkies faisaient parties du paysage et tout le monde paraissait faire partie d'un gang.

Le Réveil

En grandissant à New York City, je fus constamment exposé au Graffiti et je peux me souvenir en détail de la première fois où je compris vraiment cet univers dans sa globalité.

C'était en 1968, j'avais sept ans et je vivais sur Davidson Avenue dans le South Bronx. Un jour, ma mère me suggéra d'aller rendre visite à des proches, nous marchâmes donc jusqu'à la station de métro Burnside et attendîmes qu'arrive le train sur la ligne 4 en direction de Manhattan. La station Burnside était faite avec une voie centrale à deux quais, où les trains étaient garés, rangés par deux, sur les voies extérieures respectivement pour downtown et uptown. J'étais face à la voie côté dowtown quand, soudain, j'entendis le bruit des portes de métro s'ouvrir et se refermer derrière moi, je me tournai vers ce bruit qui venait de la voie centrale et je vis un groupe de gamins qui taguait à l'intérieur du train garé. Ma mère me fit remarquer à quel point j'étais émerveillé, elle attrapa ma main pour m'éloigner de cette scène. C'était trop tard, j'étais déjà propulsé dans ce nouveau monde, une sphère dominée par des gens portant des noms inhabituels tels que Phase 2, Tracy 168, Stich One, The Man 500.

Un an plus tard, ma mère m'envoya à Porto Rico pour vivre chez ma grand-mère. Mes parents divorcèrent et ma mère eut des difficultés pour nous faire vivre mon frère et moi. Ma grand-mère avait une maison à Porto Rico et il était plus vivable pour nous de rester là-bas le temps pour elle de se stabiliser. En 1972, je retournai à New York, chez ma mère et mon beau-père à Astoria dans le Queens.

Nous habitions alors près de la ligne de train 7, les wagons étaient de couleur métallique et se caractérisaient par une bande bleue sur les côtés. Les trains sur cette ligne étaient plus «clean» que les autres, bien qu'il y ait quelques tags.

Ce qui me fascinait vraiment, c'étaient les tags sur les trains des lignes 4, 5 et 6 que j'empruntais pour aller rendre visite à mon père. Ces trains étaient recouverts de tags et les extérieurs étaient larges, comme des toiles brillantes montrant des «master pieces».

Quelques semaines après mon arrivée à New York, j'entrai en conflit avec mon beau-père, qui me fit ressentir qu'il ne m'aimait pas. Ces assauts devinrent si fréquents, qu'un jour, je quittai la maison sans l'intention d'y retourner. Je choisis de vivre chez mon père sur Boynton Avenue dans le South Bronx. Ce fut l'époque où je m'initiai au «Street life».

L'École de la Rue

Mon nouveau quartier était une jungle urbaine. Les fusillades étaient une pratique habituelle, les junkies faisaient parties du paysage et tout le monde paraissait faire partie d'un gang.

Chaque gang marquait son territoire en accrochant des baskets sur les lampadaires, c'était une manière de délimiter un secteur et de se l'approprier

Bien sûr, il y avait l'ivrogne du quartier que mon frère et moi surnommions Mister Wine parce qu'il avait toujours une bouteille de vin, bon marché de la marque Night Train, ou une MD 20/20, dans la main.

Une nuit, en rentrant, je tombai sur Mister Wine allongé sur le perron. Le matin suivant, au moment de retrouver mes potes pour aller jouer dehors, je vis Mister Wine dans la même position. Nous lui mîmes des coups de pied et nous nous moquâmes de lui parce qu'il était ivre, mais nos railleries restèrent sans réponse. Plus tard, nous apprîmes que cet homme avait fait une «overdose» et que nous nous étions moqués d'un homme mort.

J'étais plus jeune lorsque je vis un cadavre pour la première fois, nous rendions alors visite à l'ex-femme de mon oncle qui vivait, à l'époque, sur Vyse Avenue. Il y avait une remorque de camion de déménagement garée en face de son bâtiment et, malgré une odeur nauséabonde qui s'y dégageait, nous nous y amusâmes toute la journée, nous montions et sautions dessus. Les flics arrivèrent plus tard et, après avoir enlevé toutes les ordures de cette remorque, y découvrirent le corps d'un homme criblé de balles. Son corps avait été laissé dedans si longtemps qu'il était en état de décomposition.

Avec tant de choses dégoûtantes filtrant nos quotidiens, il nous fut impossible de garder intacte notre innocence. Les rues nous firent grandir et nous devînmes de fidèles apprentis.

1. Les Éléments> Carrefours Urbains/

Je me surnommais « King 13 » et, à chaque fois que je gagnais un battle, j'écrivais mon nom sur la balançoire.

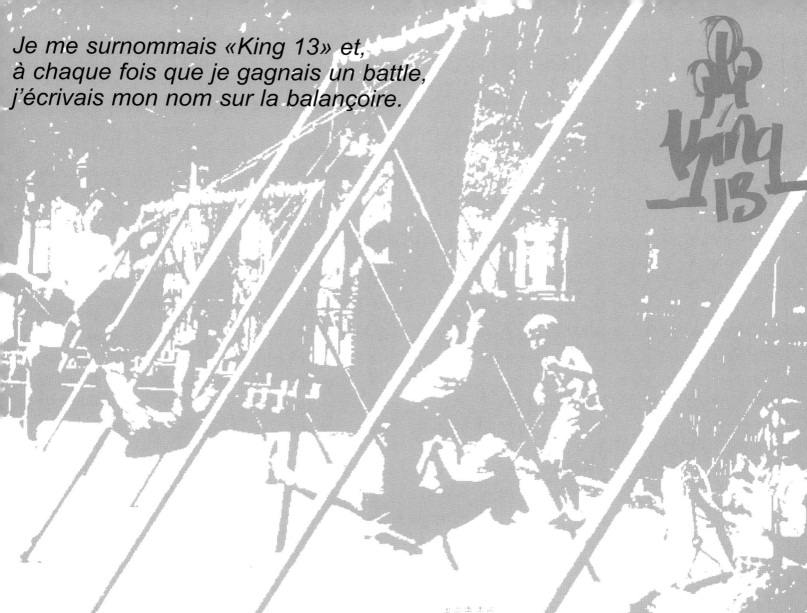

Roi des Balançoires

Nous commencions à traîner au St Greensburg Park sur Soundview Avenue. Je me liai d'amitié avec un gamin nommé Alexander qu'on appelait Satch parce qu'il avait un gros nez comme Satchmo du East Side Comedy Kids.

Satch devint mon pote le plus proche et nous nous trouvions toujours dans le parc à balançoires à inventer de nouveaux tours. La plupart de ces tours étaient dangereux et méritaient des dons acrobatiques.

L'« apple turnover » était l'une de nos cascades favorites. Cela consistait à rester debout sur le siège de la balançoire, qui était à l'époque une simple planche métallique suspendue par des chaînes, et, tout en se balançant et se tenant face au nord, nous pivotons pour nous retrouver face au sud. L'étape finale consistait à effectuer une rotation en dessous du siège en formant un U de manière à ce que la partie supérieure du corps soit face au nord, n'étant supporté par aucune surface, avec uniquement les mains accrochées aux chaînes et nos pieds restant sur le siège. Nous continuions ainsi à nous balancer de plus en plus haut jusqu'à atteindre l'altitude désirée, décoller les pieds et voler au-delà de la barrière délimitant le terrain de balançoire.

Une autre figure s'appelait le « flipper board ». Nous nous asseyions et nous nous balancions le plus haut possible puis nous faisions un flip autour du siège pour atterrir directement sur le sol.

Le « Spider man » était aussi une cascade où nous devions nous balancer haut et fort pour sauter du siège mais il fallait viser pour atteindre les fils métalliques de la barrière d'en face.

Nous organisions des compétitions de figures, chacun montrait ses meilleurs talents. Nous allions au parc de Castle Hill et de Fordham pour se défier entre gamins aux balançoires. Nous combinions parfois les trois figures basiques comme l'« apple turnover/Spider man » et d'autres variantes de figures complexes. Nous étions jeunes et agiles mais il était difficile de réaliser ces cascades. Il m'est arrivé de me casser une côte en tombant sur le haut d'une barrière car je me balançais trop haut pour tenter un « apple turnover/Spider man ». Mon pote Louie essayait souvent de se balancer afin de faire un 360° tout en restant assis. Une fois, il quitta son siège en effectuant cette cascade et nous dûmes le faire transporter en ambulance. Cela ne nous dissuada pas et nous continuâmes à inventer de nouvelles figures.

Je me fis rapidement une réputation de « roi des balançoires » car j'étais le plus apte à exécuter ce genre de cascades. Je me surnommais « King 13 » et, à chaque fois que je gagnais un battle, j'écrivais mon nom sur la balançoire. Nous visitions de plus en plus de parcs et nous aventurions dans le Lower East Side jusqu'aux playgrounds du Bronx. Mon tag devenait omniprésent, ce fut les prémisses de mon humble carrière dans le graffiti.

Mon pote Satch posait Satchmo et commençait aussi à taguer dans les parcs. Nous étions sans crainte, abordant chaque challenge avec témérité et nous réalisions chaque figure avec style. Nous mîmes l'accent sur le style et nous remportâmes de nouveaux territoires, ce qui fit de nous des graffiti-writers de plus en plus reconnus.

Initiation à la Vie de Gang

Après avoir gagné un défi à la balançoire lancé par des gamins noirs au parc, Satch, mon frère et moi nous aventurâmes sur Watson Avenue, où se trouvaient tous les commerces. Je fus tellement content de mon triomphe que je voulus le taguer. Je pris mon marqueur El Marko et commençai à écrire King 13 sur une glacière devant une bodega.

Soudain, je sentis quelqu'un pousser mon épaule, je me tournai et me trouvai face à trois membres des Bronx Enchanters, un gang du quartier connu pour terroriser et parfois voler les non-membres. Ils avaient l'air durs, ils portaient leur pantalon avec une jambe retroussée au genou, révélant de longues chaussettes avec un trait sur le haut, des santiags, des vestes dont les manches étaient coupées et beaucoup de médailles de vétérans du Vietnam. Des bandanas rouges étaient enroulés autour de leur chapeau noir, comme ceux de l'armée américaine dans Rintintin.

Un des membres du groupe dit: «Tu es King 13 hein? On a entendu dire que tu étais vraiment bon aux figures à la balançoire, man, on a entendu dire que tu étais l'un des meilleurs». Je le remerciai avec nervosité et toujours la crainte qu'ils me sautent dessus. J'avais l'habitude de me battre, mais nous étions moins nombreux, ils portaient des grosses bottes et je ne voulais pas me faire défoncer le crâne. Ils me demandèrent alors pourquoi j'écrivais sur les balançoires, m'expliquèrent que c'était leur territoire et que ça ne m'était pas permis. Ils purent sentir que j'avais peur. Le soleil rayonnait derrière eux et projetait leurs ombres comme la faucheuse. L'un d'entre eux continua à gueuler: «Tu n'es pas censé taguer sur notre territoire, personne n'écrit sur notre territoire!» Il ajouta ensuite: «Tu peux taguer sur notre territoire si tu es «down» avec nous». Je m'excusai à nouveau et leur expliquai que je ne le savais pas. En voyant mon anxiété grandir, l'un d'eux me dit de me calmer et me proposa: «Je vais te dire un truc, on t'aime bien parce que t'es un bon à la balançoire. Si tu es «down» avec nous tu pourras écrire ton nom où tu voudras, mais il faudra que tu marques aussi Bronx Enchanters».

J'acceptai tout de suite et ils m'informèrent que le soir même se tiendrait une réunion où je pouvais être initié.

Sur le chemin, je regardai vers le haut et remarquai les vieilles paires de Converses rouges accrochées aux lampadaires. Elles étaient là depuis longtemps, mais je n'y avais jamais fait attention auparavant. Depuis ce jour, j'en vis partout, on aurait dit qu'elles s'étaient multipliées. Je remarquai aussi les nombreux «Bronx Enchanters» peints sur les murs du quartier, des tags d'amateurs mais qui servaient à marquer le territoire du gang.

Cette fameuse nuit, j'allai à la réunion qui se déroula derrière les gradins de Monroe High School. Cette réunion fut étonnamment organisée, ils durent passer en revue d'anciens business et passer à de nouveaux. Certains membres donnèrent de l'argent au Président, Red, qui gardait l'argent pour acheter de l'alcool pour les fêtes. Je participai bien-sûr aux nouveaux business et ils m'annoncèrent que mon initiation se déroulerait au parc de St Greensburg.

Le matin suivant, au parc de St Greensburg, je fus confronté à toute la bande des «Bronx Enchanters», ils portaient tous une ceinture. Ils formèrent deux rangées face à face appe-

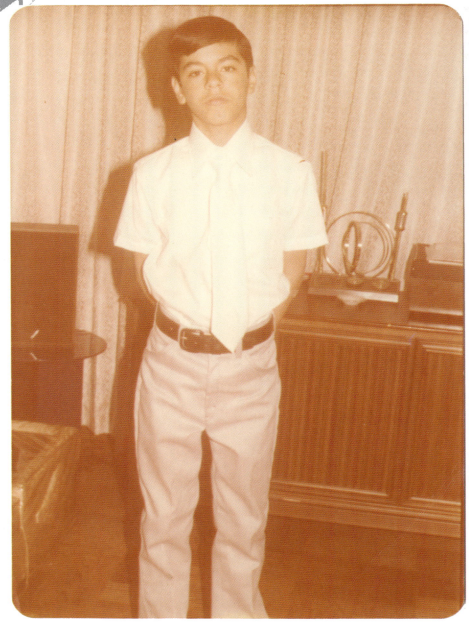

lées la ligne «Apache», pour me foncer dessus avec leur ceinture et me taper. Je courus dans une direction, ils me fouettèrent et tentèrent de me mettre à terre, ils ne voulaient pas frapper sur l'avant du corps, plutôt l'arrière, ce qui me donnait une chance d'esquiver certains de leurs assauts si je courais assez vite. Un gamin me frappa à la tête avec une brique, je sentis un choc mais je continuai à courir vers la lumière, que je crus être la fin du parcours. Je m'en sortis avec bleus et bosses, mais je ne fus jamais découragé.

Une fois initié, je commençais à traîner avec Louie, Bam Bam et Nelson, trois membres que j'aimais bien. Ironiquement, j'étais inscrit à la Holly Family School à Castle Hill, une école catholique où mon père m'avait inscrit à l'époque. Je ne voulais pas que mes potes de gang me voient aller à l'école le matin alors je descendais sur Elder Avenue pour y prendre le bus. Je savais que s'ils me voyaient en uniforme, ils se moqueraient de moi ou me tomberaient dessus.

Cela faisait deux mois que j'étais dans le

> «Tu n'es pas censé taguer sur notre territoire, personne n'écrit sur notre territoire!» Il ajouta ensuite: «Tu peux taguer sur notre territoire si tu es «down» avec nous».

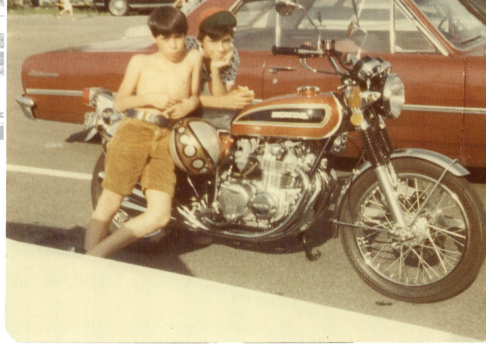

← En 1973, Julius avait 12 ans et il faisait sa première communion. Il a fait sa confirmation l'année suivante. En septembre de la même année, il avait grandit de 30 cm.

→ Alexandre (à gauche) et Julius (à droite) Cavero, après qu'ils soient retournés vivre avec leur père depuis un an. Julius venait d'avoir 13 ans et son père l'autorisait à laisser pousser ses cheveux en été, il les coupait au moment de la rentrée scolaire. Cette photo a été prise à Orchard Beach.

gang, un après-midi, deux membres me surprirent en uniforme. Ils me demandèrent pourquoi je n'avais pas assisté à la dernière réunion, je prétendis que je n'avais pas pu sortir de chez moi ce soir-là. Mon père m'avait surpris en train de m'échapper par la fenêtre de la chambre à coucher en passant par la sortie de secours. Ce qui me valut une sérieuse dispute quand j'y pense, ce fut une drôle de scène.

Nous dormions tous dans la même chambre avec le lit de mon père contre le mur, celui de mon frère qui donnait sur la fenêtre de sortie à incendie, et le mien, placé sous une autre fenêtre. J'avais donc attendu que mon père et mon frère soient endormis pour sauter par la fenêtre et atteindre l'échelle de secours, mais ma vaine tentative avait failli m'envoyer dans la benne, un de mes pieds fut retenu par une surface métallique tandis que l'autre pendait en l'air. Avec mon bras agrippé à la barre, j'essayai de me redresser pour que mon corps passe par-dessus celle-ci. Mon père entendit du bruit, ouvrit la fenêtre de mon frère et me vit pendre en l'air. Il m'attrapa, me fit passer par dessus les barreaux, enjamba la fenêtre et me lança à travers la chambre pour me fouetter à plusieurs reprises avec sa ceinture.

Pendant que j'expliquai mon absence, un des gars, réputé pour sa brutalité, remarqua mon uniforme catholique et me dit alors: «Tu vas à l'école catholique, t'es une petite tapette et t'es là à essayer d'être «down»?», «Essayer d'être «down?» C'est vous qui m'avez demandé d'être «down» avec vous ou vous me cassiez la gueule!».

Je lui annonçai que je ne voulais plus faire partie du gang, il me répondit que je pouvais partir à condition de recevoir des coups de fouet. «Des coups de fouet? Vous m'avez pas déjà frappé pour me faire rentrer? Putain, tu prends des coups quand tu rentres et tu en prends quand tu sors». Mais je voulus leur faire comprendre que je n'avais plus peur donc j'acceptai les coups de fouet en ajoutant qu'ils n'arriveraient pas à me faire aussi mal que mon père.

Nous marchâmes jusqu'à l'immeuble d'à côté, le plus hostile des deux me demanda d'enlever ma ceinture pour s'en servir comme une arme, mais ma ceinture était si épaisse et les lacérations si profondes que je refusai rapidement. Il essaya donc d'attraper ma ceinture, mais je le repoussai en criant «Utilisez vos propres ceintures!».

Il accepta finalement d'utiliser la sienne et me dit que je prendrai dix coups de fouet. Nous étions dans le hall de l'immeuble où étaient alignées les boîtes aux lettres en métal sur le mur, je me penchai vers eux pendant qu'un me frappait. J'encaissai la douleur et, une fois fini, il me dit: «Ok, c'est bon», mais il me retint et m'expliqua que Leche, l'autre membre, voulait aussi me mettre dix coups de fouet. Je lui répondis qu'ils changeaient leurs propres règles, que je refusai et je partis.

Cet incident me montra à quel point les membres de gangs étaient facilement influençables. Ils paraissaient si durs mais étaient finalement si différents, faibles et dirigés par un code de conduite, incapables d'agir ni de penser par eux mêmes.

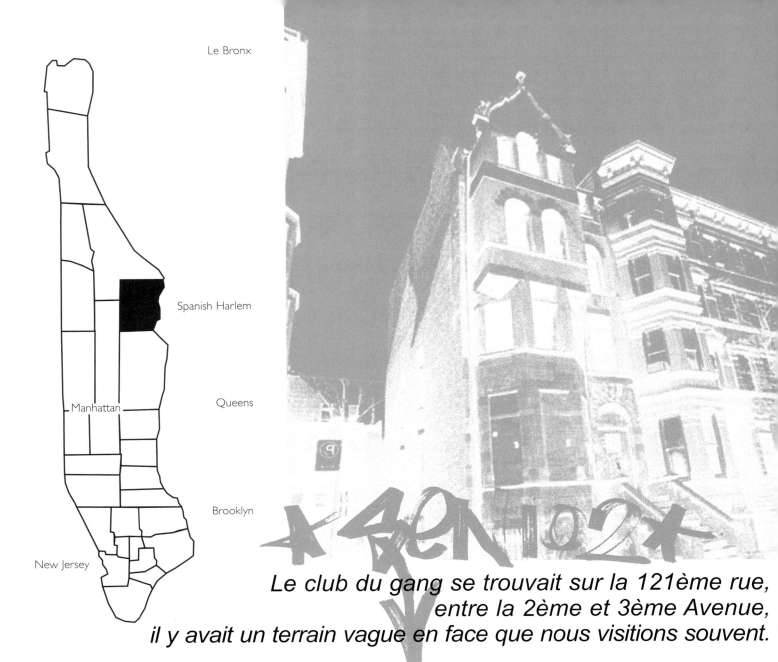

Le club du gang se trouvait sur la 121ème rue, entre la 2ème et 3ème Avenue, il y avait un terrain vague en face que nous visitions souvent.

Renegades

L'été suivant, mon ami Satch traîna dans El Barrio, il devint pote avec des gamins qui appartenaient à un gang appelé les «Renegades de Harlem». Mon père travaillait toute la journée et il n'y avait pas école, alors je m'aventurai aussi dans Spanish Harlem. Je me souviens de certains membres des «Renegades» comme Danko, qui persistait à porter une veste militaire au milieu de l'été, des Pro Keds noirs et un bandana bleu attaché autour de sa jambe, Smokey un grand gamin portoricain à la peau foncée dont le surnom venait du chapeau de «Yogi l'ours», et Diamond Dave, un gars qui avait l'air vraiment cool avec sa veste en cuir noir et un jean Lee aux couleurs des Renegades. Il y avait également Green-eyed Mike, qui portait toujours sa veste en cuir vert.

Pendant que Satch et moi faisions des tours à la balançoire, nous les voyions rigoler, fumer des joints et des cigarettes. Je ne fumais ni ne buvais pas mais je riais bien avec eux. Ils me proposèrent de se joindre à leurs activités, ils étaient très impliqués dans la réhabilitation d'immeubles dans le quartier.

La nuit, les Renegades investirent le dépôt de la 6, qui s'étendait de la 106ème rue à la 125 ème rue, je n'avait peint qu'un train avant cela. Quand je fréquentais les «Bronx Enchanters», je voyais souvent quelques gamins parcourir les voies d'un train en dépôt entre Soundview et Rosedale Avenue.

Ce vendredi-là, j'y allai avec deux bombes pour faire un King 13 sur un train. La peinture utilisée était peut-être de mauvaise qualité, ma pièce se révéla «horrible». Le jour d'après, j'y retournai pour y voir ma pièce, un gamin du nom de Puma avait inscrit son nom par dessus le mien.

Avec les Renegades de Harlem, j'appris comment vraiment peindre des trains.

Sly 108, un tagueur populaire à l'époque, était «down» avec les Renegades. Une rumeur circulait et racontait qu'il avait tiré sur un flic. Je suis pratiquement sûr que cela n'est jamais arrivé, mais ces histoires inventées firent de lui une légende.

Le club du gang se trouvait sur la 121ème rue, entre la 2ème et 3ème Avenue, il y avait un terrain vague en face que nous visitions souvent. Puis, avec Danko, Smokey, Diamond Dave et Green-eyed Mike, j'investis la ligne 6 en taguant sur les trains puis je décidai de changer mon nom King 13 en Sen 102.

À cette époque, nous faisions cela avec Sly 108 mais il préférait sortir seul.

Toujours à cette période, Satch vivait sur Wyatt Avenue, près de West Farms Square. Une fois, après avoir rendu visite à Satch, nous prîmes le train à Morris Park pour accéder au dépôt de la 180ème rue. Cela semblait être le meilleur endroit pour nous infiltrer.

1. Les Éléments> Carrefours Urbains/ 1977

Une poignée de gars en sortit, ils commencèrent à tirer sur tous les Renegades et touchèrent notre Président, tuant notre chef de guerre.

Poudre à Canon

Un samedi matin grisâtre, j'allai au club pour une réunion importante. Il y eut une affaire sérieuse à prendre en main. Un membre du gang des Wild Aces avait violé la copine d'un gars du quartier, dénommé Chico, et ce dernier avait décidé de s'adresser au Président des Renegades, dans l'espoir de se venger. Chico entama une guerre entre les deux gangs, et une énorme bagarre allait débuter. Les Renegades organisèrent une réunion avec les Wild Aces à notre Club de la 121ème et j'y allai donc un peu plus tôt pour assister à l'évènement.

Une centaine des Renegades était alignée devant le club. J'étais placé à côté d'un membre que l'on surnommait Old English, depuis que cette boisson était devenue sa préférée. Il agissait comme notre protecteur, il nous demanda alors de nous mettre de l'autre côté et nous expliqua qu'il ne pourrait surveiller nos arrières au cas où une vraie bagarre éclaterait, mais nous étions fous et plus que prêts à nous battre.

A ce moment-là, une Plymouth Charger complètement peinte et portant le numéro 11 déboula en face du club. Six hommes en émergèrent: le Président des Wild Aces, le chef de guerre, le Vice-président et trois autres membres, un autre gars attendait à l'arrière de la voiture. Il y eut de la tension dans l'air pendant que nous attendions avec nos battes, chaînes et couteaux et que leurs chefs s'approchèrent des nôtres. Soudain, une autre Plymouth Charger, qui, elle, portait le numéro 69, arriva à son tour. Une poignée de gars en sortit, ils commencèrent à tirer sur tous les Renegades et touchèrent notre Président, tuant notre chef de guerre.

Je commençai à franchement cavaler, je regardai vers la gauche et je vis Chico touché au bras. Nous courûmes tous dans un immeuble abandonné situé à coté et nous attendîmes que cela se termine. Dix minutes plus tard, quand le calme revint, nous assistâmes à une scène sanglante et nous fûmes consternés par le nombre de blessés et de tués.

Les officiers de police s'amassèrent dans le coin, mais personne ne souhaita leur donner d'informations. Ils savaient que nous étions des membres de gang, et ils eurent une vague idée de ce qu'il s'était passé, mais ils ne nous soutirèrent aucune information.

Un flic s'approcha et me questionna au sujet du sang sur mes vêtements, je leur montrai mon épaule abîmée, mon hématome aux côtes, et leur prétendis que j'étais tombé en jouant dans l'immeuble d'à côté.

Pendant qu'il était couché sur son lit d'hôpital, le Président ordonna au Vice-président, qui dieu merci s'en sortit, d'organiser une autre réunion. Les membres restants, se présentèrent tous à cette seconde réunion, on nous demanda d'enlever nos couleurs afin de passer inaperçus. On nous pria d'être armé, je pris donc le 9 mm de mon père pour garder les immeubles en rénovation, aux alentours.

Une fois que chacun fut armé, les accidents commencèrent. Un membre, un portoricain costaud à la peau foncée, se tira dessus avec son propre flingue, il survécut car la balle n'avait pas trop pénétré dans la chair.

Nous rîmes beaucoup lorsque cela arriva mais il nous fallut courir à la 2ème avenue pour attraper un taxi et l'emmener aux urgences. Aucun taxi ne s'arrêta pour nous, il n'alla donc jamais à l'hôpital.

Suite à mon affiliation aux gangs, je vis la mort de beaucoup d'amis. L'un de mes amis fut paralysé à la suite d'une fusillade, condamné à rester assis dans un fauteuil roulant jusqu'à la fin de sa vie.

Nous étions toujours sur nos gardes, conscients du danger auquel nous nous exposions. Mon attirance envers les gangs reflétait le besoin aveugle d'appartenance, d'être à sa place et, bien-sûr, le fait que beaucoup de ces gamins étaient des writers me plaisait beaucoup.

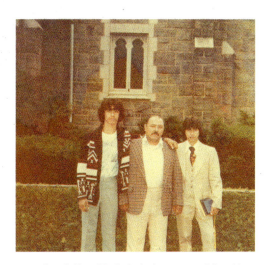

(haut) King 13 (à droite) avec son frère Alex au centre, et Sweepy (à gauche) en 1975.

(bas) King 13, (à gauche) à l'age de 16 ans, Alex (à droite) a 14 ans. Leur père a 44 ans sur cette photo, le même âge que T-Kid en 2005 lors de la sortie de la première édition de ce livre. King 13 s'est fait tirer dessus juste après, puis il est devenu T-Kid 170.

> À cette période, je devins un braqueur, nous voyagions jusqu'à Midtown dans Manhattan et nous nous postions au fameux bars à touristes, «T.G.I Friday facsimiles».

Haut les Mains

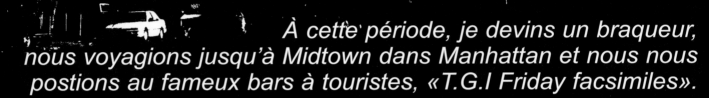

À cette période, je devins un braqueur, nous voyagions jusqu'à Midtown dans Manhattan et nous nous postions au fameux bars à touristes, «T.G.I Friday facsimiles». Nous attendions que nos proies sortent, saoûles et vulnérables, pour les voler. Nous braquions les gens à un pâté de maison puis nous allions plus loin pour recommencer. La police ne nous attrapait jamais.

Je me souviens de la première fois où je pointai un flingue sur quelqu'un, j'étais sur la 59ème rue, où l'on peut accéder aux lignes 6, 4, 5 et aux trains des lignes N ou R, il était huit heures du soir, et je portai un Beretta 9 mm. En bas de l'escalier, deux hommes noirs, portant des chapeaux Yves St Laurent de valeur, attendaient le train de la 4. Satch courut vers eux et sortit son flingue, je pris mon 9 mm et dis «Yo, c'est un braquage, donnez-moi vos merdes!». Ils furent plus que coopératifs mais me demandèrent si le flingue était vrai, je leur rétorquai: «Vous voulez que je vous explose?». Je voulus tirer mais les deux gars m'avertirent que deux flics étaient en faction en haut alors je me retins. Nous montâmes les escaliers, vîmes les flics et, bien qu'ils nous aient examinés de haut en bas, ne nous arrêtèrent même pas.

Nous en sortîmes sans être suspectés de quoi que ce soit.

Ironiquement, le flingue que j'utilisai, appartenait à mon père. J'avais à peu près 12 ans lorsque j'en vis un pour la première fois. Je jouais à Ring o levea dehors et je décidai de monter chez moi pour boire quelque chose. Alors que je rentrai dans le salon, je vis mon père assis, torse nu, en caleçon, sur son énorme canapé marron, il empoignait son flingue et avait une bouteille de Scotch près de lui. On aurait dit qu'il avait pleuré. Je lui demandai ce qui n'allait pas et il me dit de m'approcher. Je voulus allumer la lumière. Dans l'ombre, mon père pointa son pistolet vers moi et me dit: «Tu sais, tu ressembles beaucoup à ta mère». Je supposai qu'il était très attristé puisqu'il prononça les mots suivants: «Je ne sais pas si je devrais te tuer et me faire sauter la cervelle» ensuite, des sentiments contradictoires me vinrent en tête: peur, chagrin, excitation…Je regardai fixement mon père et lui dis: «Je t'aime, papa». Depuis cette nuit, son flingue fut doté d'une aura mystérieuse, il me fascinait car il contenait le pouvoir d'instaurer autant de peur aux gens.

Les pistolets n'avaient désormais plus d'effet sur moi, ils ne me faisaient plus peur.

Mon prétexte à voler les gens était simple, ce n'était pas une manière de répondre à mes besoins, mon père s'acharnait pour que nous ne manquions de rien. Non, ma logique était plus basique, personne ne connaissait ma misère, personne ne s'en préoccupait alors je ne voulais pas me préoccuper de celle des autres.

1. Les Éléments> Carrefours Urbains/ 1977

Une des balles ricocha sur un rocher et atterrit sur ma poitrine, elle perça d'abord la fermeture de mon bomber, pénétra par le bouton de ma veste en jean Lee (...)

Ami ou Ennemi

Nous continuâmes à garder les immeubles en rénovation, de jeunes gars étaient armés et restaient en alerte. Après avoir passé plusieurs jours à mon poste, je commençai à me poser des questions au sujet de mon engagement envers les Renegades. Je pris du recul et pensai qu'ils continueraient à être mes amis et à passer du temps avec moi, même si je prenais des distances avec les activités du gang.

Je demandai à mes amis les plus proches d'aller traîner à uptown, ce que nous fîmes. Nous continuâmes à taguer sur les trains de la 6 et je posais mon blaze sur toutes les lignes que je faisais. Quand j'allais voir ma grand-mère, je rôdais sur la 4, je voyais des noms tels que Chichi 133, King 2, Santos 108, Tracy 168, Lionel 168 et Billy 167.

Une nuit, Satch, quelques amis et moi tentâmes d'entrer dans le dépôt de la 180ème rue pour bomber quelques trains. Alors que nous étions entrés, les flics scrutèrent le secteur, apparemment, plusieurs autres writers nous avaient devancés et les flics étaient sur leurs traces. Pour finir, nous partîmes en face de l'appartement de Satch. Nos amis nous attendèrent dehors pendant que Satch et moi montions chez lui. Nous retrouvâmes la mère de Satch au beau milieu d'une séance, elle était dans un genre de culte spirituel. Nous entrâmes dans l'appartement et dérangeâmes le groupe de dames qui chantait en cercle. Soudainement, la mère de Satch se leva et vint vers moi les larmes aux yeux, elle me révéla une vision qu'elle avait eu de moi, me faisant tirer dessus à trois reprises, le soir-même, du fait que je portais un flingue. Je me suis d'ailleurs demandé, en regardant mon meilleur ami, comment il avait pu lui dire.

Quand nous quittâmes l'appartement, il jura ciel et terre qu'il ne lui avait rien dit. Je pense que c'était vrai car il était tout le temps avec moi. Nous oubliâmes cette histoire en se disant que c'était de la démence et nous partîmes nous détendre au parc de Crotona. Nous marchâmes dans le parc jusqu'aux tables pour y fumer de l'herbe.

Là-bas, nous nous retrouvâmes encerclés par une bande rivale. Nous fûmes prévenus de ne pas porter nos couleurs mais nous le fîmes quand même. Nous enlevâmes nos couleurs initiales mais nous revînmes avec un autre jeu que nous portâmes lorsque nous sortîmes de Spanish Harlem.

Les membres du gang nous expliquèrent que si nous enlevions nos couleurs et quittions le parc, nous serions épargnés. Nous refusâ-

mes et l'un de mes amis fut spécialement inflexible car il avait son fusil à pompe scié sous sa veste militaire.

Dans un deuxième temps, un des membres du gang visa la face d'un pote avec son pistolet et lui dit «Si tu n'enlèves pas tes couleurs, je t'explose, je vais te faire sauter la tête». Doucement, je cherchai dans mon dos, sentai mon flingue et me demandai comment quitter la table et le sortir. Satch dit «Oh, merde» et je remarquai qu'il avait sa main dans sa poche, il avait le doigt sur la gâchette et tira sur le torse d'un gars dont le corps eut l'air de voler et qui fît tomber son fusil dans sa chute. Je cherchais mon 9 mm juste pour toucher un autre gars qui visait mon aine, je bougeais dans tous les sens pour qu'il ne tire pas directement dessus. Je tombai derrière la table pendant qu'il tirait, Satch était assis à mes côtés. L'autre pote, sortit son 22 mm et ouvrit le feu.

Pendant ce temps, Satch m'aida à me lever, je rechargeai mon flingue et visai le gars qui, visiblement, fut à cours de munitions, et donc détala. Je visai son dos mais touchai l'arrière du genou, j'explosai sa rotule et du sang coula partout. Satch et moi courions pendant que les balles sifflaient et, avant de m'en rendre compte, je fus touché à nouveau, cette fois, au milieu de la jambe déjà blessée. Mais nous continuâmes à courir. J'étais en colère alors je me retournais pour tirer frénétiquement et je voyais mon pote en faire de même, sans relâche.

Une des balles ricocha sur un rocher et atterrit sur ma poitrine, elle perça d'abord la fermeture de mon bomber, pénétra par le bouton de ma veste en jean Lee et vint se loger dans ma poitrine près du cœur. Le docteur me dit plus tard que si la balle était rentrée à un millimètre de plus, sur la gauche, j'aurais été laissé pour mort. Tout cet incident ne dura que sept secondes, mais cela me parut toute une vie.

Mike et Satch restèrent près de moi, je donnai mon flingue à Satch et lui demanda de s'en débarrasser. Je ne savais pas si le gars que j'avais touché était mort, mais je ne voulais pas qu'il reste des preuves évidentes.

Peu après, je perdis conscience et je restai là à saigner, j'eus une expérience en dehors de mon corps. Je me dessinai moi même dans le salon de ma mère, attrapant ma sœur encore bébé que j'embrassai, puis la scène changea et je me vis au-dessus de mon corps blessé. C'était le 26 septembre 1977, j'avais 16 ans et je goûtai à la mort. Je me voyai flottant au-dessus de mon corps pendant que les urgentistes essayaient de me ranimer et je voulais désespérément revenir, braver la mort. Ce que je fis. La seconde chose dont je me souvienne fut qu'un urgentiste déclara «Il est vivant, Il est vivant». Ils placèrent un masque à oxygène découpèrent mon pantalon pour stopper les saignements de mon aine et m'emmenèrent à l'hôpital Lincoln.

Je retrouvai totalement conscience quand j'arrivai à l'hôpital. Je souffrais énormément j'avais un cathéter installé sur mon pénis, ce qui n'arrangeait pas mon confort. Mon oncle Franck, le frère de ma mère, fut le premier à venir me voir. Puis vint ma mère qui pleura sur le seuil de mon lit. Le père de ma sœur Franck, me rendit aussi visite. C'était un irlandais, il était calme et toujours sympa avec moi, il m'apprenait le baseball et la boxe. Mon frère aussi vint également me voir à l'unité de soins intensifs mais mon père refusa de venir. Il devint fou de rage le jour où je lui appris que je transportai son calibre.

Peu de temps après, on m'annonça que j'étais à un seuil moins critique et l'on me transféra à un autre endroit dans l'hôpital. J'allai mieux mais l'équipe de soin se doutait que je voulais m'échapper alors ils m'attachèrent les mains au lit.

Satch, qui avait refusé de me laisser au parc se fit arrêter par la police. Il fut donc incapable de me rendre visite. Le reste des potes s'échappa, j'aurais espéré qu'ils viennent me voir mais jamais ils ne vinrent.

Le mec, sur qui j'avais tiré, survécut mais fut arrêté pour tentative de meurtre et possession illégale d'arme. Au début, la police voulut arrêter Satch pour mes crimes car ils le trouvèrent avec mon arme et le calibre correspondait à l'arme utilisée contre l'homme que j'avais visé. La police me montra sa photo, je leur expliquai qu'il était mon ami. Quand ils m'annoncèrent les charges retenues contre lui, j'avouai que c'était mon flingue, je pris toutes les responsabilités pour mes actions et Satch fut innocenté. La police continua de m'interroger sur l'un de mes potes, présent dans la fusillade, je les informai que je ne mentionnerai aucune information, ne balancerai personne et que je ne coopérerai pas avec la police. Une des règles dans la rue était de ne jamais balancer donc je restai muet. Même si je me sentais trahi par mes soi-disant amis, je ne dis pas un mot j'étais prêt à assumer toutes les conséquences de tous les crimes de ce soir-là. Une chose était sûre; la mère de Satch avait eu une vision juste, cela me donnait un nouveau respect pour l'occulte. J'avais approché la mort de très près mais j'en étais revenu, dans quel but? Seul Dieu le sait.

> *(...) j'étais surnommé «Big T» car j'étais grand et maigre. Quand je jouais au football, je dépliais mes bras et mon corps, qui prenait alors la forme d'un T.*

Terrible T-Kid 170 s'Élève

Quand j'étais à l'hôpital, mon frère Alex, qu'on appelait Butch ou Puchie, me rendit visite et m'apporta des carnets à dessins ainsi que des marqueurs Buffalo, je pus donc m'entraîner. J'étais si maigre que je pouvais passer mes mains à travers les menottes, quand l'officier de police vint faire sa garde, il constata que je n'arrêtais pas de dessiner des Sen 102 sur mon carnet à dessins.

Dans mon quartier, j'étais surnommé «Big T» car j'étais grand et maigre. Quand je jouais au football, je dépliais mes bras et mon corps, qui prenait alors la forme d'un T. Je m'exerçais à écrire d'autres noms en flop, je ne savais faire que ça, je me souvins alors de ce vieux surnom et commençai à faire des pièces Big T. Puis, je pensais à mon pote Wally qui m'avait appris à boxer, et qui m'appelait Kid, donc j'écrivis Kid sur mon carnet. Je regardai les deux noms Big T-Kid, Big T... Rien ne convenait. Je fis donc un T-Kid que j'aimai tout de suite, mais je craignais que les gens traduisent le T comme «The» dans T-Kid. Il y avait un si grand nombre de gens qui se surnommait «The Kid» que je cherchai une alternative. Je me souvins alors que j'habitais sur la 170ème rue avant de déménager dans le Queens sur Boynton Avenue, et je décidai de devenir T-Kid 170.

Pendant cette période, je me concentrai sur ma convalescence, les médecins me prévinrent que je ne serai pas capable de marcher pendant deux ou trois mois, ce que je ne pus accepter. Je commençai par déplier ma jambe, ce qui me fit horriblement mal, car lorsque j'effectuais une traction elle se raidissait. Je dus faire attention à ne pas faire sauter mes points de suture, j'étais donc très méthodique pendant mes exercices. Après quelques étirements, je pus à nouveau compter sur mes jambes. Je demandai au policier de me libérer les poignets afin que je puisse faire mes exercices. Sans aucune aide, je retrouvai lentement mon aptitude à marcher.

Une fois redevenu mobile, l'officier de police constata que j'étais assez fort pour être arrêté, on m'emmena alors au dépôt. Je fus libéré sous caution et remis à la garde de ma mère. Mon père ne tarda pas à me rendre visite, il fut terrifié à l'idée que la police découvre que le flingue utilisé était le sien, de ce fait, je parvins à lui faire garder le secret. Sans que je le sache, mon père décida de quitter Boynton Avenue pour aller vivre à Yonkers. Moi, j'allai vivre chez ma mère qui habitait sur la 192ème rue d'Aqueduct Avenue dans le Bronx.

Je décidai de ne plus retourner à la vie de gang, je concentrai mon énergie sur le dessin et ma petite sœur, qui était encore bébé.

On me donna trois ans de sursis pour mon implication dans la fusillade. Le premier jour, j'allai au tribunal pour que l'on m'assigne un juge d'application, sur le chemin, je vis qu'un gars du nom de Kit 17 avait posé son nom et cela m'inspira.

Mon juge d'application des peines, Mr Hauben, me soutint réellement, il pensait que

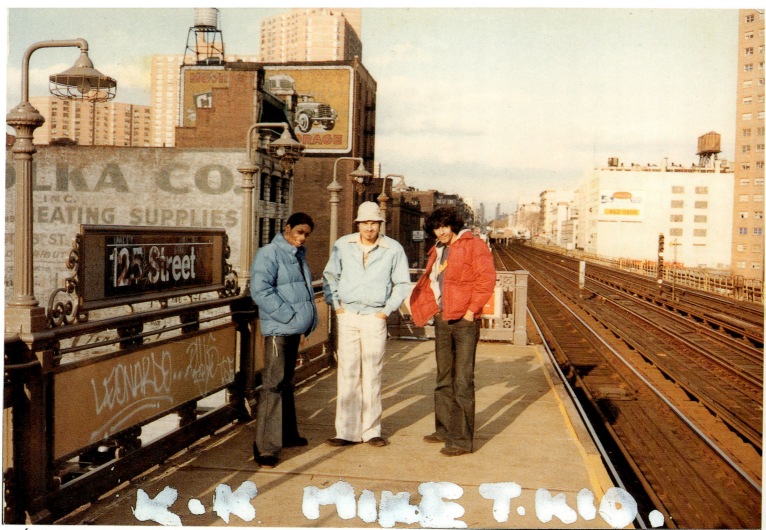

2. L'École des Coups Durs > Atteignant la Majorité / 1977

J'expliquai à Track 2 que je voulais entrer dans le dépôt de la 1 et il suggéra que je trouve un gars de Riverdale du nom de James, qui posait Peser (...)

Yonkers

j'étais doté d'un grand talent. Je manquais quand même beaucoup de rendez-vous, et j'aurais pu me faire arrêter pour violation de sursis. Mais Mr Hauben refusa de me mettre en prison, il pensait que ma place n'était pas derrière les barreaux.

Ma mère m'inscrivit au lycée Kennedy. J'étais turbulent et attirais l'attention des étudiants. Un jour, pendant que la prof d'anglais était tournée, je pointai mon flingue dans son dos pour impressionner une fille dans la classe. C'était une idée stupide, j'aurais pu encore me faire arrêter, mais j'echappai à ce destin. Je savais que je n'étais pas fait pour les études, alors je décidai d'arrêter les cours.

Ma mère fut froissée par cette décision, mon père intervint alors et me trouva un boulot en tant que peintre à Hunts Point. Comme j'étais intéressé par le graffiti et que j'aimais peindre, il estima que ce travail me permettrait de retenir mon intérêt. C'était fin 1977, j'allais chaque jour à Hunts Point et j'y voyais d'énormes camions réfrigérés sur lesquels on pouvait voir des tags de Pre-Sweet. Des années plus tard, je posai également ma marque à Hunts Point.

Je commençai à prendre la ligne de bus 20 pour Yonkers, afin de rendre visite à mon père et mon frère. Puis mon père me proposa de passer chez lui le week-end ce que j'acceptai. Les jours de semaine, je restais avec ma mère.

Je prenais la ligne de train 4 à Kingsbridge road, pour descendre à la 149ème rue, station Grand Concourse, puis j'empruntais la correspondance sur la ligne 2 pour aller à Simpson Avenue où je prenais un bus qui m'emmenait au boulot à Hunts Point.

À la 149ème rue, station Grand Concourse, je vis beaucoup de whole-car que Lee avait peints sur les lignes de trains 2, 4 et 5.

Un jour, alors que j'attendai sur le quai de la 2, je me souviens avoir vu un train peint entièrement avec, dessus, un Snoopy volant en avion, une pièce top-to-bottom de Lee qui était composée de lettres droites. Le train suivant, qui entra en station, fut également intéressant. Il y avait aussi un Lee sur un wagon, un dragon violet dessiné sur le côté droit et une pièce de Lee, en lettres chinoises. À ce moment, je pensai que c'était probablement le meilleur wagon que Lee ait fait.

Je vis également de nombreux whole-car de Lee sur la ligne 4. Le plus mémorable, fut le «Lee Nightmare» avec, dessus, un labyrinthe complexe, et le «Ghost Rider» qui comportait la fameuse image du motard avec une tête de feu.

Le vendredi soir, après avoir été payé, je passais du temps avec ma copine coquine de l'époque, qui s'appelait Cecilia. J'aimais passer mes week-end à Yonkers. Mon premier pote là-bas fut un portoricain du nom de Mike Niles, que l'on appelait Mike Dust. Nous trainions sur un terrain prés du centre commercial, pour y fumer de l'herbe et pour y boire. Une nuit, je lui demandai de m'emmener chez moi afin que je récupère des bombes Red Devil, pour faire quelques pièces.

Le premier mur que je peignis était sur Riverside Avenue. Je voulais attirer l'attention d'Annie Jackson, une blanche qui vivait dans le quartier. Je posais donc mon nom pour qu'elle puisse le voir. C'était un T-Kid avec les lettres droites faites avec des Red Devil Vert Empire. Ca n'était pas vraiment bien rempli mais ça «claquait». Pendant cette période, je faisais la plupart du temps des lettres droites car j'étais inspiré par le style des wagons peints par Lee, Chain 3, Case 2 et Butch. Je voulais tellement impressionner Annie que j'écrivais mon nom dans tout le quartier, Mike me suggéra de faire le dépôt de Sunset Field.

La première fois que nous y allâmes, nous fûmes poursuivis par la police, mais nous réussîmes à nous échapper par une contre-allée. Je taguais des T-Kid sur les murs et parcs de Yonkers-Sunset Park, Sarato Park, sur Riverdale, j'étais partout.

Je passais du temps dans le Bronx et recherchais Tracy 168, un ancien writer qui devint un mentor pour moi. Il fut la première personne à me dire que j'allais être le plus talentueux graffiti writer de ma génération.

Padre Dos habitait la rue en face de chez ma mère, il me prit sous son aile pour m'enseigner le style. Ces deux personnes furent pour moi des professeurs et des amis.

Je finis par me lasser de faire des murs et je demandai à Mike s'il connaissait des graffiti writers que nous pourrions rencontrer pour accéder au dépôt de la ligne 1. Mike mentionna le nom de Track 2 nous nous mîmes donc à le chercher.

Le sud de Yonkers était une petite communauté à l'époque, ce n'était pas difficile de savoir ce qu'il s'y passait. J'écrivis sur un mur «Yo, Track 2, je veux te rencontrer, T-Kid The Bronx».

Quelques temps plus tard, au parc Lincoln, Mike pointa du doigt un gars qui était Track 2, je m'approchai et me présentai. Il me regarda d'un air sceptique et me répondit: «Qu'est ce que tu veux?», je lui dit: «Je te cherche, Mec» «Je sais, je l'ai lu sur un grand mur». Je lui expliquai mes intentions, lui parlai de sa réputation de fameux graffiti writer et lui dit que je faisais moi aussi des graffitis. «Je t'ai vu, réveille-toi, c'est moi le roi de Yonkers» dit-il de manière arrogante, avec une énorme dose d'assurance. Je lui renvoyai: «Pas pour longtemps».

J'expliquai à Track 2 que je voulais entrer dans le dépôt de la 1 et il suggéra que je trouve un gars de Riverdale du nom de James, qui posait Peser et qui était connu comme le facteur, parce qu'il livrait de l'herbe aux gens du quartier. Après avoir appris où il vivait, j'allai à Riverdale, le trouvai et lui dit que j'étais T-Kid. Il avait déjà vu mon nom et il fut content de me rencontrer. J'étais désormais plus proche de mon entrée dans le dépôt de la ligne 1.

↙ Le wagon «Secret agent» de T-Kid, peint vers 1977 dans le tunnel de la ligne 1. «J'ai peint ce wagon en revenant du Nord de New York, où j'avais dérobé des bombes de la marque Rusto, surtout du vert, du violet et du bleu. J'étais tellement excité par les super couleurs que j'avais obtenues, que j'étais prêt à peindre des trains. Il y a un personnage à côté du T-Kid, il porte un trois-quart comme les espions avec le col relevé, un chapeau qui fait une ombre et qui lui recouvre partiellement ses lunettes de soleil. Malheureusement, cette photo est la seule qui a survécu».

↖ K-K, Mike Dust et T-Kid 170 sur le quai de la 125ème rue vers 1978, regardant passer les trains peints.

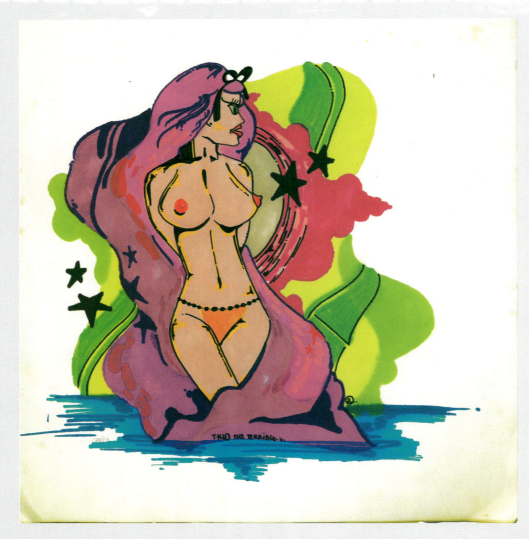

↱ «Graffiti» fait en 1979, marqueur sur papier.

↰ «Woman in Water» fait en 1978, marqueur sur papier.

↙ Mur dans Sarato Park à Yonkers peint en 1981 par Peser, Nugget, Mace et Baby 168. La police est venue et les ont fait détaler, laissant la peinture non achevée.

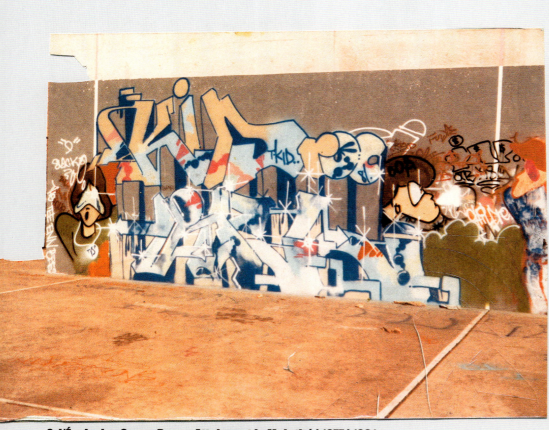

2. L'École des Coups Durs > Atteignant la Majorité / 1977 / 1981

↖ Étude de personnages par T-Kid faite en 1978, alors qu'il apprenait à utiliser des marqeurs à alcool qu'il venait de voler avec Min.

Le Dépôt de la Ligne 1

C'était un samedi matin lorsque Peser m'emmena au dépôt de la 1, j'amenai quelques marqueurs et deux bombes de peinture Marsh que j'avais volés au boulot, en général du beige et des couleurs neutres. Ce fut la première fois que j'inscrivis le nom T-Kid sur un train, ce fut excitant. Je me souviens des pièces de Zephyr, Mackey, Bilroc, Ne, et Rasta que je voyais sur les trains de la ligne 1, elles étaient énormes et colorées en violet et vert.

À un moment, alors que je peignais les fenêtres. Peser m'arrêta et me dit «C'est ce que font les toys». Je protestai et lui répondit qu'il n'y avait pas d'espace. Peser prit une bouteille de Coca, il l'agita et la jeta sur un panel du train, il sortit un chiffon et frotta le panel en effaçant les tags de ceux qui avaient peint avant nous. L'encre de nos marqueurs noirs fut pratiquement impossible à enlever, mais l'encre rouge put être effacée.

Nous avions chacun nos panels que nous aimions taguer. Mes endroits favoris étaient celui de la cabine du conducteur et celui à coté de la porte menant à l'autre wagon. Un jour, alors que nous taguions les intérieurs de chaque train du dépôt et que nous nous déplacions d'un bout à l'autre des trains, nous approchâmes d'un endroit où les ouvriers travaillaient. Ils durent entendre du bruit car les flics débarquèrent, et nous nous précipitâmes vers la fin du dépôt, en haut d'une colline menant au parc de Van Cortland. Nous n'eûmes plus peur d'y aller le jour suivant.

La semaine suivante, j'expliquai à Peser que je voulais faire une pièce sur un train. Je savais que c'était impossible de le faire dans ce dépôt, il y avait trop d'activité là-bas. De plus, il y avait un dépôt élevé sur une colline derrière, donc si quelqu'un venait, il pouvait aisément voir ce qu'il se passait. «Le facteur» comprit et suggéra d'entrer dans le tunnel de la ligne 1.

Vision Nocturne

Nous étions dans le tunnel de la 1, qui s'étend de la 137ème rue jusqu'à la 145ème rue et nous débutâmes par faire des throw-up sur les trains. D'un coup, nous fîmes connaissance avec d'autres writers se nommant Mackey et Ne. Je fis un throw-up sur un tag P-13 et Ne me cria dessus et répéta: «Tu sais qui je suis? Tu sais qui est P-13?», je lui répondis: «Nique P-13!».

Je le repassai. C'était un tag, je fis un throw-up. Il y avait des règles dans le graffiti et les throw-up surpassaient les tags. J'avais tous les droits de le repasser.

Je regardai Mackey qui était égarant avec son assortiment de couleurs. Il avait des bombes Krylon de couleur framboise, raisin, pastel aqua, bleu bébé, vert trèfle, orange popsicle, c'était comme une boîte ouverte de «Lucky Charms». J'avais une énorme envie de lui piquer sa peinture, mais je connaissais Peser qui n'aurait pas approuvé, il pensait que ces writers étaient prolifiques. J'avais un point de vue différent, je prenais cela comme une compétition.

J'évaluai la pièce de Mackey et je la critiquai «C'est bien, c'est pas mal», Mackey se tourna et me défia, il me demanda «Pourquoi, tu crois faire mieux?» et je lui répondis «Bien-sûr!». J'avais écoulé toute ma peinture et je voulus emprunter ses bombes pour lui montrer. «Oh non! Utilise ta propre peinture!». J'aurais bien voulu me battre contre lui et son crew mais je gardai mon calme et lui dit que je reviendrai.

Peser et moi allâmes à uptown pour prendre de la peinture et nous retournâmes au tunnel la nuit suivante. Je complétai une pièce T-Kid et elle fut bien plus colorée que celle de Mackey. Il utilisa de la craie pour faire les contours de sa pièce, remplie ensuite à la bombe. J'étais plus hardi, je fis les contours de ma pièce avec une bombe Red Devil, puis je remplis avec de la peinture Scotch couleur vert menthe, et vert cascade, j'ajoutai des ombres avec de la Krylon True Blue et Red Devil Delta Blue (qui plus tard devint le Bleu Bermuda).

Padre m'enseigna les différentes couleurs, de la couleur muscade jusqu'à la couleur or moisson, en passant par le rouge chinois, rouge pompier, jaune brillant, blanc satin et noir barbecue. Je m'entraînais avec différentes couleurs et cela se vit quand je réalisai cette pièce. Il n'y avait aucune pièce aussi propre et aussi «stylé» que celles faites par Part et Noc et par d'autres writers que j'admirais, mais ma pièce était supérieure à celle de Mackey et de Rasta.

La semaine suivante, quand je vis ces gars à nouveau, ils me complimentèrent sur ma pièce. Ce week-end là, je retournai au tunnel pour faire une pièce le samedi et une autre le dimanche. Chaque pièce fut meilleure que la première, je continuai à peindre les mois suivants et développai mon propre style. A cette période, j'aidai Peser pour ses pièces qui devint connu lui aussi, bien qu'il fasse mieux ses throw-up, il n'arrivait pas à faire les lettres. Il aimait bien faire des pièces et voulait en apprendre plus, alors je lui faisais ses contours et lui remplissais. Le fait de l'aider m'entraînait un peu plus.

Je quittai mon job de peintre pour le Gourmet Chicken Classics, rompai avec Cecilia, et m'adonnai le plus clair du temps à la peinture avec Peser, Mike Dust et mon frère, qui commença à venir avec nous. Une fois, nous l'emmenâmes et il posa un tag Led Zeppelin juste à coté d'un tout nouveau Case 2. Je l'engueulai et lui demandai pourquoi il avait ruiné le wagon de Case 2. C'était un super wagon mais je connaissais Case 2, qui était un enfoiré, et je ne voulais pas m'y mesurer. Mon frère s'excusa, prétextant qu'il faisait trop sombre pour voir dans le tunnel. Je savais qu'il disait vrai, mais le chasseur allait venir nous hanter plus tard.

Je voulus monter mon propre crew et, un jour,

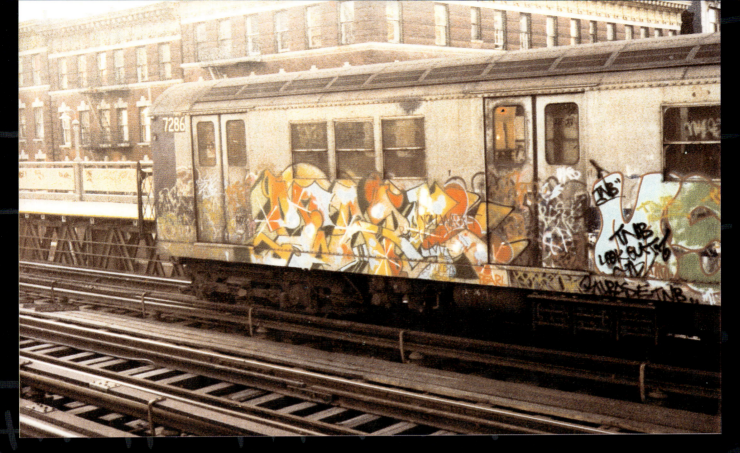

La pièce «Pearl» peinte fin 1978 dans le tunnel de la ligne 1, par dessus une pièce de Quik.

> *Padre m'enseigna les différentes couleurs, de la couleur muscade jusqu'à la couleur or moisson, en passant par le rouge chinois, rouge pompier, jaune brillant, blanc satin et noir barbecue.*

pendant que je peignais l'intérieur d'un train, je regardai mon throw-up et Peser me dit: «Ce truc est méchant, gars!». Je me souvins alors d'un de mes potes de Boynton Avenue, qui s'appelait Willy quatre yeux et qui me disait toujours que j'étais «nasty», en rapport avec mes conneries d'antan. Lorsque j'entendis ces mots, je regardai Peser et nous sûmes que ce serait le nom de notre crew, que nous appelâmes d'abord: «Two Nasty Boys». Je le peaufinai en «The Nasty Boys», car nous étions de plus en plus nombreux. C'est comme ça que les TNB sont nés.

À une occasion, alors que j'allai peindre avec mon frère, nous nous fûmes remarqués par la police et par un groupe d'ouvriers de la MTA. Nous étions en train de terminer des pièces et de la lumière fut pointée sur nous. Nous attrapâmes notre peinture et nous nous cachâmes sous un train que nous avions peint. Il s'avéra que c'étaient les ouvriers de la MTA, ils entrèrent dans le train où nous avions travaillé et ils allumèrent les lumières, se préparant à sortir le train. Une fois les ouvriers éloignés, et nous hors de danger, nous sortîmes d'où nous nous cachions et je terminai les pièces. Environ dix minutes plus tard, nous entendîmes du bruit et nous nous planquâmes encore sous le train, nous pouvions les entendre marcher dans le wagon sous lequel nous étions, ce fut le moment de partir. Nous étions en train de cavaler lorsque je me souvins que j'avais laissé la peinture sous le train. Je n'étais pas disposé à abandonner ma peinture alors j'y retournai pour la récupérer. Je sortis du dessous du train juste à temps car le train démarra quelques secondes après.

Mon frère et moi courûmes tout le long jusqu'à la 145ème rue. Nous sortîmes alors du tunnel, extrêmement sale, et nous prîmes le côté uptown pour attraper le train qui nous ramènerait à la maison.

À ce moment, nous fîmes connaissance avec Ne et il invita Peser à traîner à Central Park avec Zephyr et lui. La première fois que je vis Zephyr, nous étions dans un bazar sur la 72ème rue, il semblait y avoir un malentendu entre lui et Ne. Il était sur le point d'acheter de la peinture quand Ne lui dit que les vrais writers volaient leur peinture. Je rentrai dans la boutique et volai quelques bombes au moment où personne ne regardait. C'était facile à faire, elles étaient posées en bas, faciles à prendre et elles n'étaient en aucune manière attachées ou rangées.

Nous passions plus de temps avec Ne. Nous rentrions souvent à l'intérieur des dépôts et nous y peignions tour à tour. Je me souviens qu'à une occasion, nous rencontrâmes Twist qui peignait un wagon et qui me demanda de lui dessiner des flammes dessus. Ce wagon fut publié plus tard dans le fameux livre «Subway Art».

Quik, un nouveau writer qui débutait à l'époque, posa par dessus les tags de Peser, une guerre de graffiti s'en suivit. Peser se jura de passer par dessus chaque pièce de Quik qu'il verrait, il en fut de même avec Demo, qui était apparemment proche de Bilroc.

Un jour, nous allâmes dans les tunnels avec notre ami Cooper, qui taguait Race 1 et je vis que Quik avait toyé un throw-up de Peser. Celui-ci fut exaspéré et décida de changer de nom pour que personne ne pense à le repasser. Je lui proposai le nom Pearl parce que ce mot comportait un «P» et un «E», des lettres qu'il avait l'habitude d'écrire avec le nom Peser. Il aima et nous décidâmes de l'essayer ici et là. Je peignis une pièce «Pearl» (perle en anglais) en utilisant le «Q» de Quik. J'effaçai simplement les contours et utilisai les mêmes couleurs pour le reste de la pièce qui était faite de façon simple, avec un «R» et un «L» à côté de l'image de la perle. Nous bougeâmes et débutâmes par faire des throw-up sur les wagons plus bas.

J'étais à deux wagons plus loin de Peser et Cooper qui faisaient des pièces sur un bas de fenêtre en lettres simples. Soudain, Bilroc arriva avec une vingtaine de ses potes, tous armés de bâtons. Il était pote avec Ne et moi aussi, il me salua et continua sa route vers Peser et Cooper. Je savais que ces deux-là étaient impliqués dans une guerre, j'avais donc quelques appréhensions. Il faisait sombre dans le tunnel mais je pus discerner la scène. Bilroc et son crew encerclèrent Peser. Je portais toujours un cran d'arrêt dans ma poche, alors quand je compris leurs intentions, je courus derrière Bilroc et posai la lame sous son cou, je dis: «Tes gars vont me tuer mais je vais te tuer avant, je ne vais pas vous laisser niquer mon pote».

Au final, Peser se rua sur Demo qui était «down» avec Bilroc et qui était présent cet après-midi là. Demo garda ses positions et affirma qu'il voulait se battre à la loyale, je savais que Peser savait se taper et ils étaient, tous deux de valeureux combattants, alors Bilroc fit signe à sa bande de se calmer car je tenais un couteau sous sa gorge. Peser et Demo se mesurèrent à un contre un. Ils placèrent et reçurent des coups de poings tous les deux et firent match-nul. Depuis, Bilroc et moi devînmes bons amis, j'étais «down» avec son crew, les RTW (Rolling Thunder Writers) ,et il était «down» avec les TNB.

Peu de temps après, je commençai à traîner avec un gars qui s'appelait Naftalie, connu sous le nom de Shock 123. Il emménagea à Yonkers et venait de Staten Island, il allait au même lycée que mon frère. Nous nous défiâmes au dessin sur papier, et sur les protège-cahiers de ses livres. Mon frère avait une amie, du nom de Wanda, qui sortait avec un writer de Brooklyn qui posait Baby 168.

Je faisais des dessins et les passais à mon frère qui, lui, les donnait à Wanda pour les confier à Baby. Nous fîmes cela une dizaine de fois en jurant que nous surpassions l'autre.

Un jour, Mike Dust suivit Wanda après l'école pour voir où elle vivait. Comme elle avait prévu de voir Baby ce week end là, nous nous promîmes d'aller chez lui pour le voir en personne.

Baby ne fut pas hostile lorsqu'il nous rencontra, en fait, il fut intimidé quand nous lui avons demandé s'il connaissait Baby 168. Il nia le connaître et demanda qui nous étions. Nous lui répondîmes simplement: «T'inquiètes, dis-lui juste que T-Kid est passé!». Il répliqua avec un lourd accent latino de Brooklyn: «Tu es T-Kid?» Il était content de finalement me rencontrer. Il passa du temps avec nous et il nous rejoignit quand nous peignâmes sur la ligne 1.

Un jour, nous décidâmes de faire un wagon ensemble mais l'esprit était compétitif, nous nous défiions tout le temps. Je fis une pièce T-Kid avec un personnage qui faisait de la fumée en cercle, ce qui signifiait que ma pièce aller brûler les leurs. Je dessinai des étoiles et des cercles autour de ma pièce, et ce fut comme cela que je la peaufinai. Lui, à son tour, avait fait un Baby en bleu bébé et blanc. C'était notre premier wagon T-Kid Baby.

Une fois, nous allâmes dans les tunnels avec Mike Dust, Shock 123 et mon frère Crazy 505. Baby vint avec sa copine Wanda, ce qui ne nous avait pas enthousiasmé. Nous peignîmes dans la voie de garage de la 145ème rue sur la voie centrale du côté downtown. Baby voulut faire mieux que moi cette fois, alors il peignit comme un fou et travailla sur un Baby élaboré avec une femme nue au milieu. Je fis un T-Kid avec un crâne fumant un joint, un énorme personnage et de la fumée en fond, le tout en vingt minutes.

Pendant que Baby et moi faisions nos pièces, Mike Dust, Shock 123 et mon frère s'occupaient des intérieurs de trains. Nous étions tellement absorbés par notre peinture que nous n'entendîmes pas venir le bruit vers nous. Quand nous perçûmes finalement un trébuchement, nous ordonnâmes à Wanda de se cacher à l'intérieur de la cabine du conducteur. Malgré cela, nous continuâmes à peindre. Soudain, j'entendis quelqu'un crier «Pas un geste!», je fuis mais je ne courus pas tout droit. Je savais qu'une embuscade me serait tendue si je ne passais pas en dessous d'un train et que je ne me séparais pas de Baby. Il courut et se fit attraper. Je m'en sortis et débouchai sur la 137ème rue lorsque je me souvins que Wanda était toujours cachée dans la cabine. Je savais que Baby s'était fait choper mais c'est Wanda qui m'importai. Je me faufilai dans le dépôt en rampant entre le mur et le train qui me cachait, à ce moment, je vis des officiers de la Vandal Squad en civil. Soudain, derrière eux, vint un bruit, c'était Wanda dans la cabine, ils sortirent leur flingue et sautèrent dans le train où elle se cachait. J'arrivai vite et pris Wanda par la capuche qui la recouvrait. Flingue en main, pointant sa figure recouverte, un des flics leva la jambe pour piétiner la gamine

(...) je vis des officiers de la Vandal Squad en civil. Soudain, derrière eux, vint un bruit, (...)

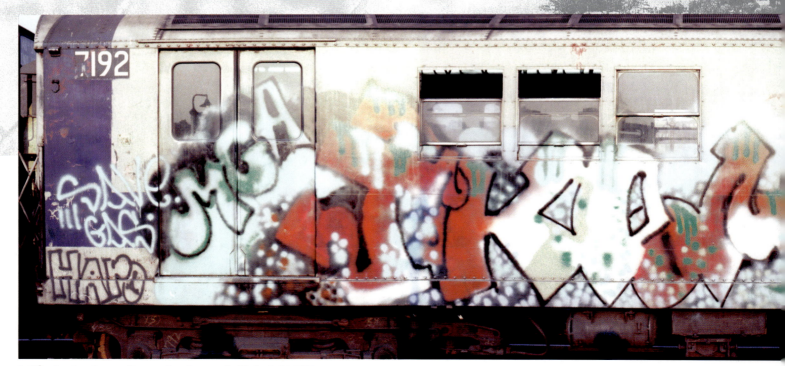

2. L'École des Coups Durs > Atteignant la Majorité / 1977

à terre. Je réagis «Yo! C'est une fille! Ne la blessez pas!», ils se retournèrent, surpris, et gueulèrent «Ne bougez pas!». Je répondis calmement à leur requête: «Ne vous inquiétez pas, je n'irai nulle part». Je les informai que la tête à capuche était une fille et leur demandai de ne pas la frapper. Ils enlevèrent la capuche et découvrirent une jeune fille, ils se mirent à rirent. Puis, les flics qui avaient piégé Baby arrivèrent avec lui, il était menotté. Je crus que c'étaient les fameux Hickey et Ski mais je n'en étais pas persuadé. Ils laissèrent Baby aux flics qui nous chopèrent et partirent à la recherche de nos camarades, ils nous questionnèrent à leur sujet et nous leur répondîmes simplement «Nous étions trop pris par ce que nous faisions, nous n'avons fait attention à rien d'autre dans les tunnels».

Après nous avoir demandé si nous avions des armes ou de la drogue, ce à quoi nous répondîmes avec un «Oui» emphatique, ils nous confisquèrent notre sac d'herbe et le jetèrent sur les voies. Il serait donc balayé par le passage d'un train et nous éviterions toute poursuite pour possession de drogues. Ils nous confisquèrent également nos couteaux. Ils nous amenèrent au poste de la 145ème rue, enregistrèrent nos noms dans leur fichier. Un des flics, l'officier Edwards, fut vraiment cordial. Il me dit que j'étais un artiste talentueux et que je n'avais pas à perdre mon temps dans le graffiti. Il me demanda alors si je pouvais dessiner un portrait de lui. C'était un gars cool. Deux heures plus tard, nous fûmes relâchés et l'on nous remit nos convocations au tribunal. Nous prîmes la ligne de train A, en reculant sur la 168ème rue, puis la correspondance pour la ligne 1. Nous remontâmes toute la ligne jusqu'à Van Cortland Park où Shock, Mike et mon frère nous attendaient. Ils rirent et se moquèrent de nous quand ils apprirent que nous nous étions fait arrêter. J'étais encore dans un état de totale incrédulité mais je riai beaucoup.

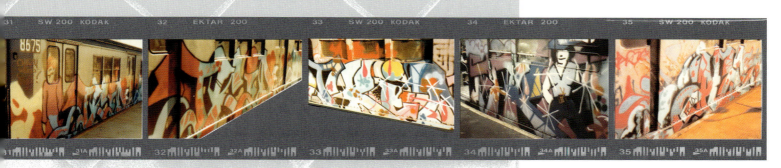

(Deux premières photos) T-Kid et Baby 168, peint vers 1979.
«Ce wagon était censé être l'ultime «battle» entre Baby et moi. Crazy 505, Mike Dust, Shock 123 et Wanda, la petite amie de Baby, sont également venus avec nous dans le tunnel de la ligne 1».

(Troisième photo) T-Kid avec un personnage expirant de la fumée et une pièce de Baby 168 à côté (non visible).
«Ceci est le premier wagon que nous avons peint ensemble. C'était drôle la façon dont on s'est rencontré. J'ai fait des «battle» contre lui sur papier pendant deux semaines avant de le connaître».

(Quatrième photo) T-Kid peint sur la ligne 1 vers 1977.

(Cinquième photo) Peb par T-Kid, peint en 1977 à Utica Avenue.
«Je m'entrainais à écrire de nouveaux noms, tout en essayant d'autres lignes de trains».

T-Kid et Int, peint dans le tunnel de la ligne 1, pendant l'hiver de 1977 juste après s'être fait tirer dessus.
«Ceci est le premier T-Kid sur train. Le crew TNB n'existe pas encore. Les couleurs utilisées ici sont orange flame, rouge chinois, beige marsh et vert safe guard. Mad Graffiti Artist était le crew de Peser».

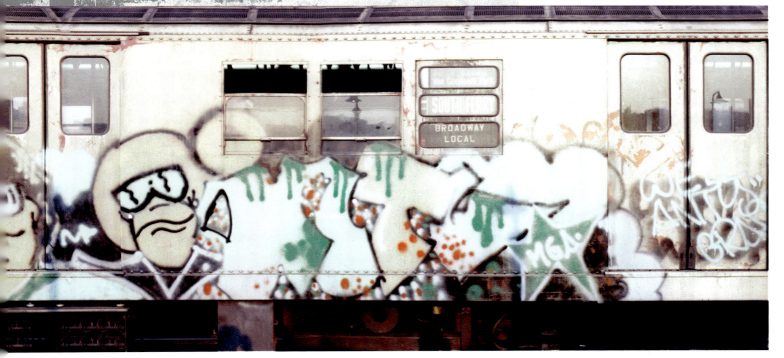

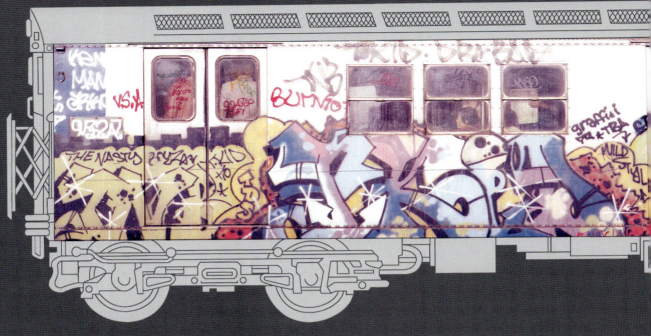

T-Kid, Led et Pearl end-to-end, peint vers 1978 dans le tunnel de la ligne 1.
«J'ai fait un personnage sur la fin du wagon, mais je n'ai jamais pris de photo, ce que je regrette. C'était en noir et blanc juste esquissé».

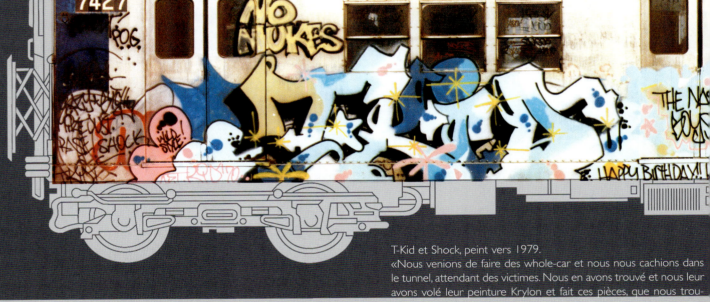

T-Kid et Shock, peint vers 1979.
«Nous venions de faire des whole-car et nous nous cachions dans le tunnel, attendant des victimes. Nous en avons trouvé et nous leur avons volé leur peinture Krylon et fait ces pièces, que nous trou-

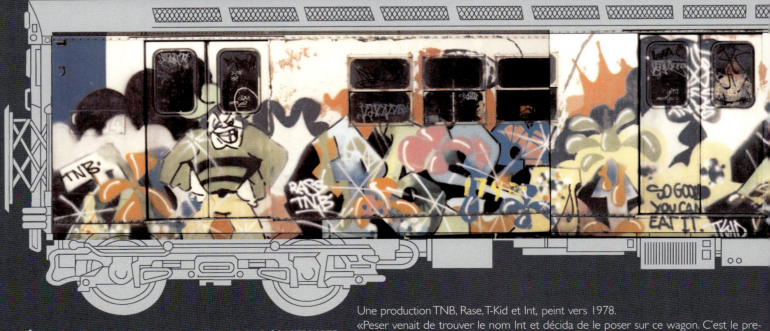

Une production TNB, Rase, T-Kid et Int, peint vers 1978.
«Peser venait de trouver le nom Int et décida de le poser sur ce wagon. C'est le pre-

2. L'École des Coups Durs > Atteignant la Majorité/ 1977/ 1978

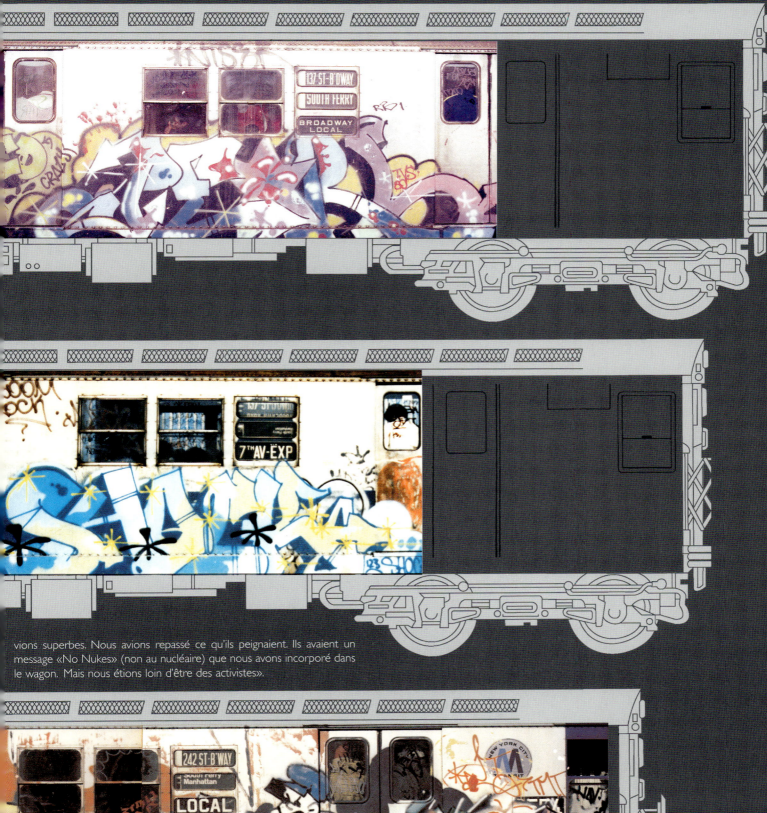

vions superbes. Nous avions repassé ce qu'ils peignaient. Ils avaient un message «No Nukes» (non au nucléaire) que nous avons incorporé dans le wagon. Mais nous étions loin d'être des activistes».

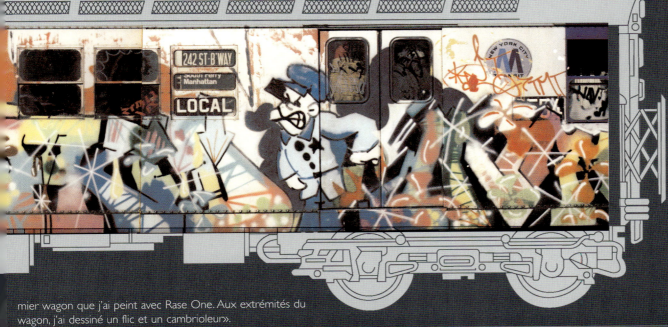

mier wagon que j'ai peint avec Rase One. Aux extrémités du wagon, j'ai dessiné un flic et un cambrioleur».

«Blue» fait par T-Kid, vers 1977.

«Shock» fait par T-Kid, vers 1977.

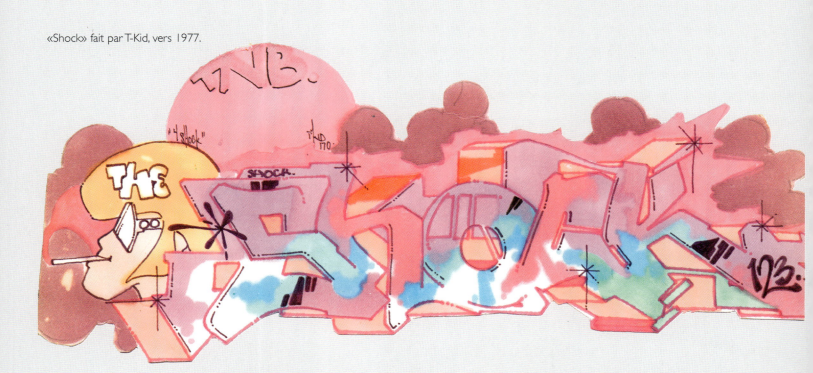

T-Kid fait vers 1978.

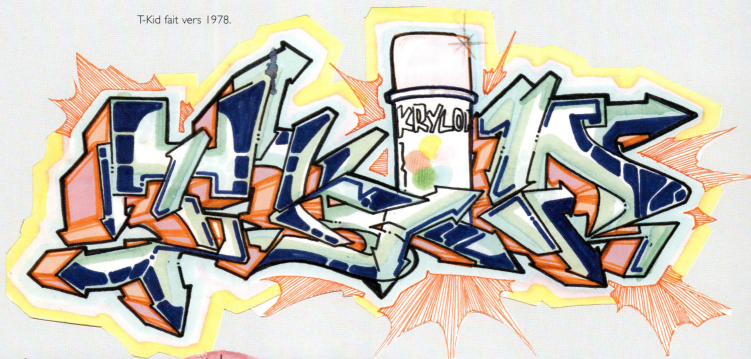

2. L'École des Coups Durs > Marqueur sur Papier Évolution/ 1977/ 1980

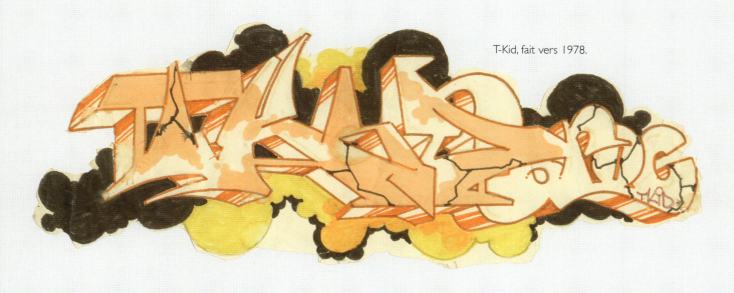
T-Kid, fait vers 1978.

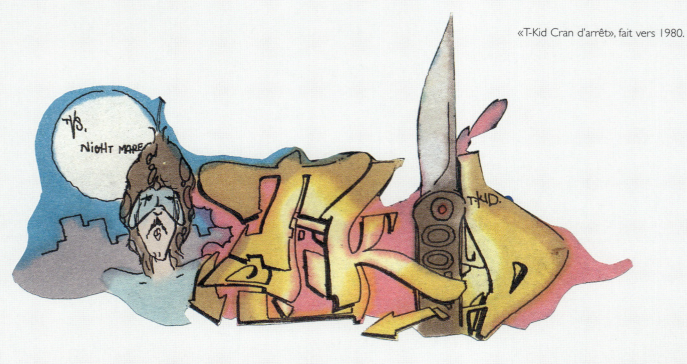
«T-Kid Cran d'arrêt», fait vers 1980.

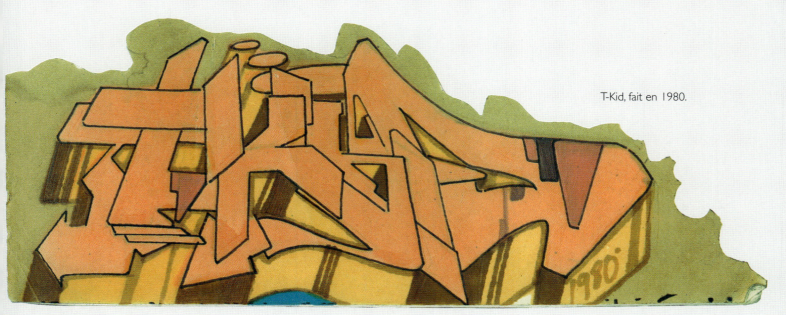
T-Kid, fait en 1980.

Dust, le Daily Must

Mike Dust me fit connaître la poussière d'ange, je me souviens, j'emmenai Mike Dust et Peser à Harlem dans ma Plymouth Fury 66 que l'on surnommait «Batmobile». Ils voulurent aller sur la 111ème ou la 112ème rue où ils purent acheter de la Reverend Ike ou de la Coma, toutes deux des variétés de la poussière d'ange. Mike Dust et Peser aimaient tous les deux ces trucs, qu'ils versaient dans des feuilles de menthe et qu'ils roulaient dans un joint pour la fumer. Ils aimaient engrainer les autres à la fumette et il y avait toujours des gars comme moi en quête d'expérimentation.

Quand tu fumes de la poudre, ton esprit et ton corps deviennent sourds au monde extérieur. Tu perds les sensations de tes extrémités, et tes pensées sont floues et complexes.

Une fois, je me baladai dans Harlem avec Mike Dust, Joker One, et une fille, plus vieille, latine à la peau bronzée du nom de Tara. Nous allâmes dans un endroit sur la 112ème rue entre la 5ème et la 6ème Avenue pour y acheter la poussière d'ange d'un dealer qui assurait que sa came était de haute qualité. Tara et Mike achetèrent la moitié d'un sachet de poudre et une fois à Yonkers, nous nous installâmes au parc, nous la fumâmes et pour notre plus grand malheur, elle fut horrible.

Nous sautâmes dans la caisse, pour filer à Harlem, atteignant les 90 miles sur la Henry Hudson Parkway et nous fûmes de retour sur la 112ème rue en moins de trente minutes. Tara appela le dealer et marcha vers lui, il fut

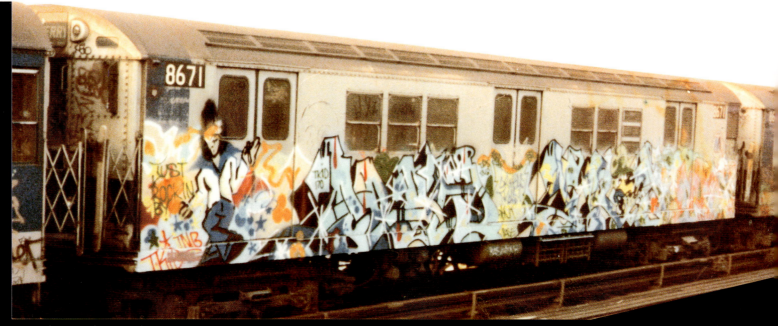

▲ Dr Bad (par T-Kid) et une autre pièce T-Kid avec un canard jouant de la guitare, peint vers 1979 dans le tunnel de la ligne 1.

«C'était l'hiver, et j'ai peint ce wagon tout seul. J'ai également aidé, pour leurs outlines, Peser et Rase qui travaillaient sur le wagon d'à côté. D'autres potes étaient également là. Shock 123 était un nouveau venu dans le groupe. Nous l'avons amené dans le tunnel de la ligne 1. Mike Dust était là aussi, mais se souciait surtout de taguer les intérieurs de wagons».

*Mike surgit de la voiture et s'approcha du dealer.
Tara sentit et goûta le nouveau produit,
elle sourit pour nous signaler sa satisfaction (...)*

très étonné de nous revoir si vite. Le dealer regarda Tara et lui proposa de remplir l'autre moitié du sachet avec de la vraie dope. Mike surgit de la voiture et s'approcha du dealer. Tara sentit et goûta le nouveau produit, elle sourit pour nous signaler sa satisfaction, puis sauta dans la caisse avec deux sachets de poussière et nous partîmes. Tara roulait déjà un autre joint pendant que des gamins couraient vers nous, armés de flingues. Ils ne purent nous choper, nous allions trop vite.

Nous étions fous à l'époque, ignorant complètement les effets de ces drogues sur la psyché. Quand je fumais et que je voulais redescendre, je buvais un litre de lait et je pouvais ainsi dessiner et explorer ma créativité. Notre rapport à l'angel dust m'a fait trouver le nom Dr. Bad — on prenait la drogue pour un médicament, appellant médecins ceux qui les administraient.

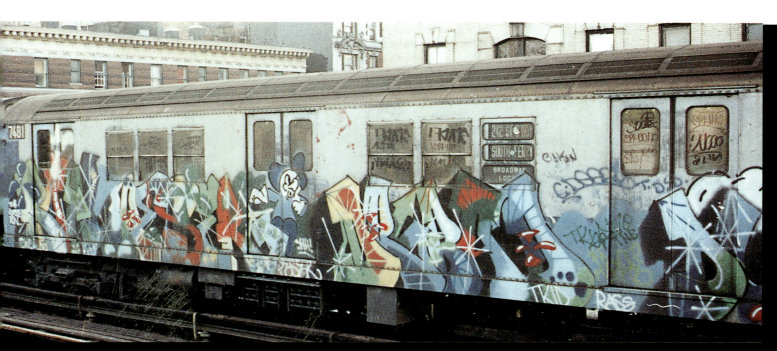

⌐ (Mur en haut de la page) Rin & Dr Bad par T-Kid, peint vers 1980 à Staten Island.

⌐ Peser et T-Kid en end-to-end, peint vers 1979 dans le tunnel de la ligne 1. Ces trains font parties d'une longue série de pièces peintes dans le tunnel de la ligne 1 à l'époque.

> *Nous remontions sur la 217ème rue sur la ligne 1 quand soudain la THC fit son effet, je n'arrivai plus à rester en place, je demandai aux gars de descendre.*

Le Wagon «Heart Attack»

Peint pendant l'hiver de 1980 dans le tunnel de la ligne 1, ce wagon fut dédié à mon père qui avait eu une crise cardiaque la nuit précédente. Pour moi, ce wagon représenta le moment où je devins réellement un homme. Quand je me revois en train de faire ce wagon, je ne peux m'empêcher de penser aux évènements qui m'amenèrent à le peindre.

Tout débuta la veille, ce matin-là, j'étais au téléphone avec Peser, il m'expliquait qu'il voulait aller dans le New Jersey pour écouler quelques produits (à savoir, de la drogue). Mon frère Butch, Mike Dust, Shock 123, Peser, un ami et moi allâmes à Jersey dans une Plymouth Fury 1966. Une fois là-bas, nous allâmes à Siperstein et Rickles & Channel Lumber, qui étaient les Home Depot de l'époque, pour les cambrioler. Nous finîmes par dérober des vêtements dans une galerie commerciale.

Avant d'y entrer, Peser pensa à ranger ses produits dans le coffre de la voiture qui était déjà remplie de peinture volée. Nous entrâmes dans une fameuse aile commerciale et nous y volâmes des tennis Nike, des maillots de sport et des vestes fourrées en peau de mouton. Après cela, Butch, Mike, Shock et moi retournâmes à la voiture et discutâmes de notre butin, chacun se vantant de ses larcins. Une heure s'écoula, et pas un signe de Peser ou de son ami. Nous nous séparâmes pour les chercher.

Une heure s'écoula encore et nous ne parvînmes à les trouver. Nous retournâmes à la «Batmobile», et Shock suggéra qu'ils s'étaient fait attraper. J'acquiesçai et nous prîmes alors une décision. Nous pensions tous que la meilleure solution était de partir. Nous nous dîmes que la police nous retrouverait facilement en voiture, qui était remplie de drogues et d'objets volés. Nous avions tout planqué dans le coffre et mon frère prit le sac de drogue pour le mettre à l'avant, au cas où nous devrions nous en débarrasser. Nous nous proposâmes alors de voir ce que Peser avait mit dans ce sac. Nous savions qu'il allumait des joints d'herbe pendant que nous conduisions. Nous y trouvâmes donc une tête d'herbe, un peu de poudre d'ange et de la THC pure. Mike voulait la poudre, Shock, la THC et mon frère, lui, voulait l'herbe. Je les prévint que, s'ils prenaient quelque chose, ils devaient le payer. Je me sentais mal à l'idée de partir en laissant Peser derrière, mais il n'y avait pas d'autre choix.

Nous roulâmes un joint en y ajoutant un peu de poudre et nous retournâmes à Yonkers. Je jetai Mike et Shock sur Radford avenue et nous rentrâmes ensuite, mon frère et moi, sur Randolph avenue. Plus tard, ce soir-là, Shock, mon frère et moi nous retrouvâmes sur South Broadway, nous descendîmes sur downtown pour ainsi traîner sur la ligne 1. Nous prîmes le bus jusqu'à la station Van Courtland et sautâmes dans le train de la 1 pour downtown. Nous nous arrêtâmes sur la 125ème rue et nous marchâmes jusqu'au boulevard Adam Clayton Powell où nous prîmes de la J-Black, une variété puissante d'herbe de couleur noire.

Nous n'amenâmes pas celle de Peser car ce n'était pas la nôtre, de plus, il nous était concrètement impossible de la quantifier pour lui payer. Nous prîmes un peu de sa THC.

Après avoir fumé de la J-Black, nous nous décidâmes de prendre une taffe de THC. Nous marchâmes jusqu'à Towards avenue pour reprendre la ligne de train 1. Nous nous proposâmes de descendre sur la 72ème rue. Nous nous rendîmes chez Gray's Papaya pour acheter les hot dogs à 50 cents et nous finîmes par retrouver Min (connu à l'époque sous le nom de Ne) et Rasta.

Nous avions décidé de nous laisser porter sur la ligne 1 comme cela nous pouvions plus facilement juger qui étaient les meilleurs «burners». Nous descendîmes sur la 53ème rue qui était très calme. Nous roulâmes quelques joints de J-Black et Min roula, lui, de la Sinsemilia, un genre d'herbe exotique. Je sentais que la THC que nous avions consommé ne nous avait pas fait l'effet escompté. Mike nous suggéra donc d'en reprendre, ce que nous fîmes. Nous continuâmes à fumer de l'herbe tout en débattant sur le meilleur style.

Nous allâmes sur la 42ème rue pour marcher un peu, nous dépouillâmes un gars du genre «bourgeois bohème» et nous lui prîmes son argent pour revenir sur uptown. Il devait bien être une heure du matin, je m'assis dans le train et regardai une publicité qui décrivait les symptômes d'une crise cardiaque et qui expliquait comment réagir si cela arrivait. Je voyais tout le temps cette publicité mais cette nuit-là, elle attira toute mon attention.

Nous remontions sur la 217ème rue sur la ligne 1 quand soudain la THC fit son effet, je n'arrivai plus à rester en place, je demandai aux gars de descendre. Ils furent hésitants car il fallait attendre longuement le prochain métro mais ils sortirent quand même. Ils me suivirent dans les escaliers et se plaignirent d'avoir quitté le métro, je vis que le train était toujours en gare alors je leur dis: «On y retourne!», mais le temps de remonter les escaliers il était trop tard, alors je leur proposai «Attrapons-le à la prochaine station», ils

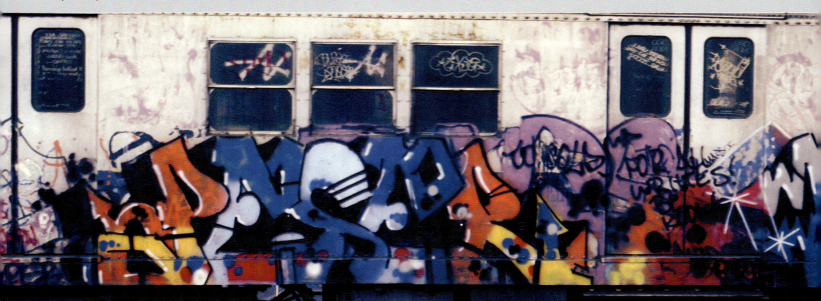

2. L'École des Coups Durs > Art, Drogue & Violence/ 1980

Je compris qu'il n'allait pas bien du tout parce qu'il ne nous reprocha pas d'arriver si tard.

me répondirent «Yo T! Tu délires!», je leur balançai «Venez! On peut le choper à la prochaine». Je me mis à courir en gardant la cadence. À la station d'après, la 225ème rue, qui était aux abords du Bronx et de la 217ème rue à Manhattan, il y avait un pont qui reliait ces deux stations. Ce fut une longue course mais j'y parvins, j'étais sur le quai à attendre mes potes mais quand ils arrivèrent, le train quitta la gare et ils furent d'autant plus en colère.

À cet instant, je pensai à la publicité et mon cœur sembla vouloir sortir de ma poitrine. Je crus que je faisais une crise cardiaque, je dis aux gars qu'il fallait m'emmener à l'hôpital. Mon frère fut paniqué et resta à mes côtés sur la 225ème rue tout en essayant d'attraper un taxi.

Pendant ce temps, mes soi-disant potes parvinrent à choper un taxi pour les ramener à Yonkers. Mon frère n'eut pas de chance avec les taxis, il se mit en travers d'une Cadillac blanche conduite par un albanais. Ce dernier accepta de nous emmener à l'hôpital qui était l'annexe du Presbytarian Hospital, un petit bâtiment avec une salle d'urgence. Une fois là-bas, la première chose que je remarquai fut les gardes à l'entrée.

L'infirmière m'examina, elle remarqua immédiatement que j'allai bien, elle me dit: «Tu es tout speed, aucune femme au monde ne te satisfera ce soir». Elle me donna un carton de lait et m'expliqua que je faisais un bad trip. Après avoir repris mon calme, j'appelai le

Cey: «Une fois T-Kid, Vade TPA et moi même sommes allés peindre juste après que son père ait eut une crise cardiaque, on a peint un window-down sur la ligne 2.

«Al's Car Service», l'endroit où je travaillais à demander à l'un de mes amis de me ramener en voiture. Dave vint, c'était un vieux hippie qui aimait se balader en voiture avec son pitbull. Il nous ramena vers quatre heures du matin et il me donna un livre sur les méfaits de l'acide, de la mescaline et de la THC. Je promis de me refreiner à l'avenir.

Une fois rentrés à la maison, nous montâmes les escaliers et nous retrouvâmes mon père, éveillé, qui essayait d'ouvrir un flacon d'aspirine. Il se plaignait d'une douleur lancinante dans le bras droit. Je compris qu'il n'allait pas bien du tout parce qu'il ne nous reprocha pas d'arriver si tard. Il était calme et me dit que James (Peser) était passé vers une heure du matin. Je regardai mon père et me souvint de la publicité que j'avais vue, je compris qu'il faisait une attaque.

Mon frère aida mon père à s'habiller pendant que je démarrai la voiture et, une fois dans la voiture, nous fonçâmes à l'hôpital St Joseph de Yonkers.

Je courus à l'intérieur et prévint l'infirmière que mon père faisait une attaque. Une fois entré, il fut placé sur un brancard et on lui posa des fils. On m'assura que mon père irait mieux et l'on me conseilla de rentrer et me reposer. Sur le retour mon frère me dit que cette publicité et ce qu'il m'était arrivé avaient été, pour nous, le signe de rentrer, ce qui fut une bonne chose pour sauver la vie de mon père.

Il m'a fait de très bonnes suggestions pour les couleurs, ma pièce est trop bien sortie. Nous avons dédié le wagon à nos deux pères. J'aime bien sa manière de travailler dans les dépôts. Tout est très réfléchi».

Une fois rentrés, nous allâmes nous coucher mais Peser frappa à la porte. Il se plaignit d'avoir été abandonné et réclama ses produits. Je lui donnai son herbe, lui dit que Mike avait sa poudre, que nous lui avions pris sa THC mais que nous lui paierions, il était livide. Peu de temps après, je lui racontai pour mon père et il refusa de me croire, m'accusant de mentir pour tout. Je lui demandai alors de me retrouver en face de la maison de Mike dans quatre heures, lui expliquai que j'avais besoin de repos et je claquai la porte. Je dormis deux heures, pris une douche et me rendis devant chez Mike.

Quand j'arrivai, Mike avait déjà parlé à Peser. Mike ne voulut pas prendre ses responsabilités pour la poudre. Peser et moi, nous embrouillâmes, je décidai alors de l'emmener voir mon père à l'hôpital. Quand il vit mon père, il me crut et m'expliqua que Mike prétendait que j'avais la poudre. Il était environ dix heures du matin et je n'en pouvais plus. J'en avais plein la tête, mon père était à l'hôpital et je m'inquiétai pour le paiement du loyer et des factures.

Je me rendis au tunnel de la ligne 1, et là, je pus lâcher ma frustration. Je fis quelques throw-up et peignis un wagon pour mon père. Cey City se pointa et peignit «The TNB City» dans le coin du wagon. Plus tard, Peser arriva, et termina en faisant une pièce près de la mienne. Quelle quarantaine d'heures incroyable!!

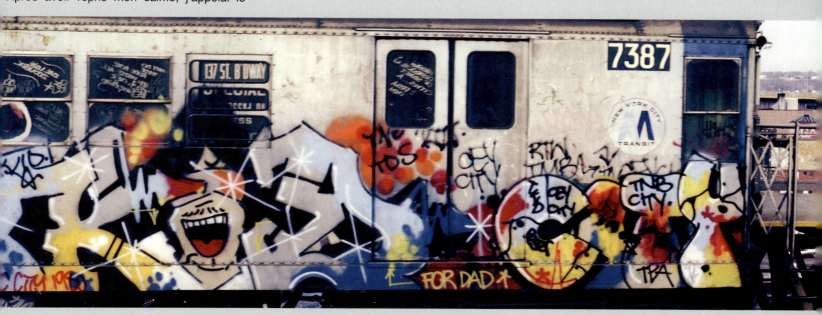

↱ Shock, Rin et T-Kid, peint vers 1980 dans le Ghost Yard. Photo de M. Cooper.

«Ceci est l'un de mes premiers wagons TVS. Nous planions à la poussière d'ange quand nous l'avons fait. Nous sommes allés à la 125ème rue, nous nous sommes shootés et sans rien comprendre on s'est retrouvé sur la ligne 3. Nous sommes allés au dernier wagon qui était fermé. Nous l'avons donc ouvert avec nos clés. Un jeune, sorti de nulle part, nous a suivi. Il n'y avait pas de lumières donc, une fois en dehors de la station, nous l'avons dépouillé. Il avait environ cinquante dollars en pièces de 25 cents dans une poche et deux cent dollars en billets dans l'autre. Après l'avoir volé, nous l'avons laissé enfermé dans le wagon et nous sommes descendus à la station suivante. En sortant du train, nous avons changé de quai en courant et pris le train de la ligne 2 vers downtown, puis nous avons changé pour prendre la ligne 1 qui nous mena au Ghost Yard. Nous avons fait un arrêt chez Rin sur Dykeman Avenue, pour prendre de la peinture et nous sommes allés peindre le Ghost».

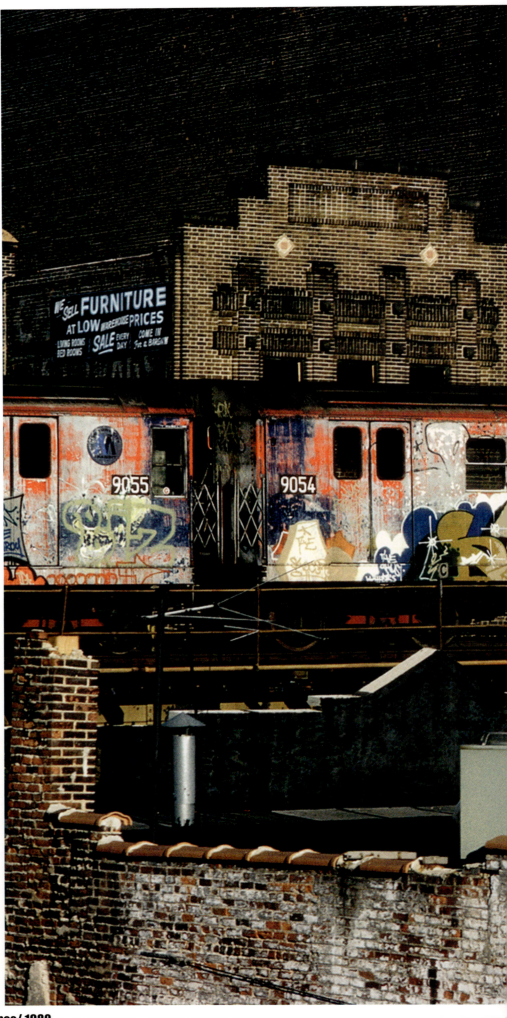

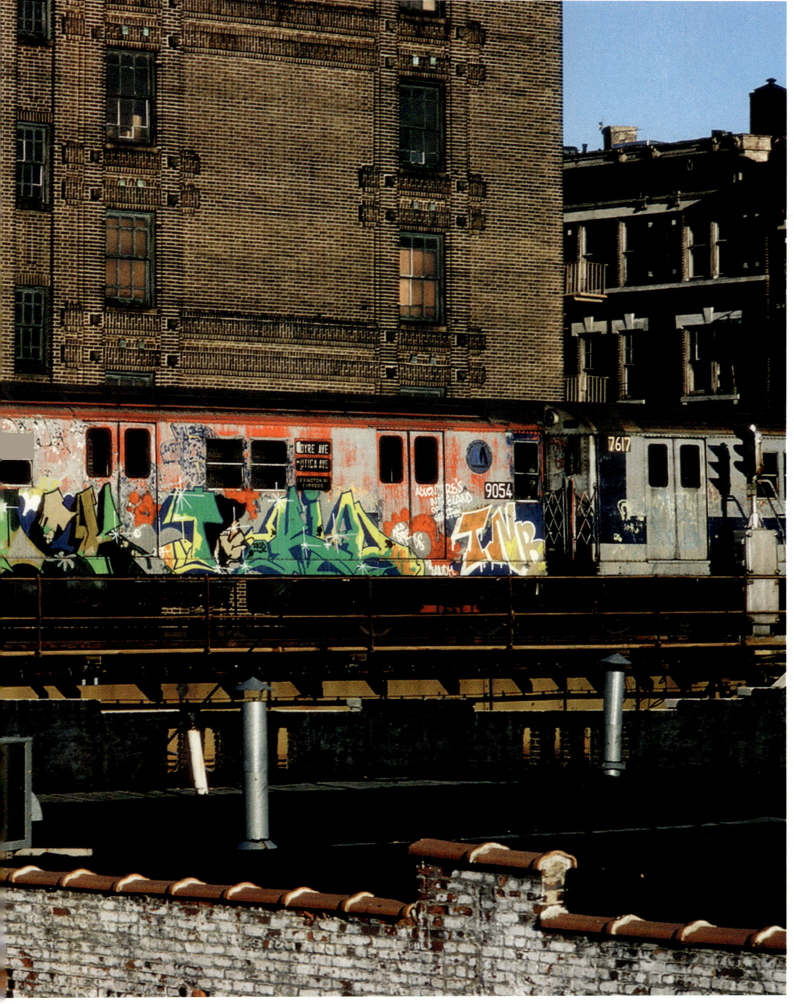

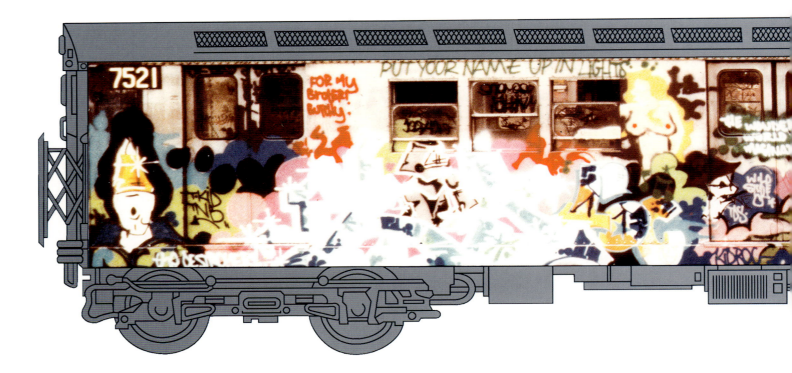

J'appelai alors un gars qui vivait dans l'immeuble de ma grand-mère pour qu'il me file un flingue. Il me donna un calibre 38.

Les Fleurs de Broadway

Nous devînmes potes avec un gamin de 15 ans nommé Roper. Son père travaillait en tant que fleuriste sur Broadway sud à Yonkers. Un jour, il se ramena vers Shock et moi et nous dit qu'il pouvait nous procurer un van pour que nous puissions aller peindre des trains. Nous nous moquâmes de lui et nous répondîmes: «Ouais c'est ça, bien-sûr!». Nos sarcasmes ne lui plurent pas alors il voulut nous prouver que nous avions tort.

Nous traînions sur Randolph street et, à notre grande surprise, nous vîmes débouler un van avec écrit sur le côté «Broadway fleuriste». Nous étions en extase, la «Batmobile» était en panne depuis une mission de braquage dans le New Jersey, nous avions du l'abandonner. L'idée d'être mobile à nouveau fut très excitante.

Désormais, nous avions un véhicule, nous étions prêts à partir. Nous appelâmes Rin de suite, il vivait dans la section Dykeman dans le haut de Manhattan, à dix minutes de chez nous. Nous partîmes le prendre chez lui, il appela alors Kel que nous retrouvâmes dans le South Bronx.

Kel m'informa que Base 2 avait repassé mon wagon end-to-end. J'étais furieux. Je demandai à Kel où je pouvais trouver ce gars, il me répondit qu'il avait l'habitude de traîner sur la 196ème rue et Grand Concourse dans le Bronx. Je partis donc pour le voir avec Rin, Shock, Mace, Zone, Roper et Kel.

Arrivé là-bas, Kel me montra qui c'était. Je sortis du van et rouai de coups Base 2 sans me présenter, ni lui dire pourquoi je le frappai. Après en avoir fini avec lui, je lui dit que s'il me repassait à nouveau, il connaîtrait une douleur plus vive encore. Nous partîmes et je me sentis satisfait.

Nous utilisâmes le van pendant environ deux semaines, ce mode de transport était si pratique que nous étions instoppables. Nous étions les rois du dépôt et nous investissions en permanence la ligne 2 et les voies de garage de la 178ème rue. Jusqu'au jour où les propriétaires du van remarquèrent que le kilométrage au compteur augmentait de 40 miles chaque nuit, ils en informèrent la police et Roper se fit arrêter une nuit où il sortait le van.

Le soir où je me battai avec Base 2, Mitch 77 m'appela chez ma grand mère et me menaça de me frapper. Tracy 168 lui avait donné le numéro, ce qui me mit vraiment en colère. Je composai le numéro de Tracy et lui demandai où je pouvais trouver Mitch 77. Il me répondit que lui et ses amis faisaient une peinture murale près de la nouvelle piste de roller à côté de Bedfork Park, surnommé Bronx Graffiti.

J'appelai alors un gars qui vivait dans l'immeuble de ma grand-mère pour qu'il me file un flingue. Il me donna un calibre 38. Je savais que Mitch était un bon combattant je me dis alors que je ne rivaliserai pas, mais avec le flingue, je me sentais plus en sûreté. J'étais prêt à faire face à tout le Vamp Squad mais avant cela, Tracy 168 parvint à nous calmer et éviter la bagarre.

J'appris plus tard que Kel était présent lorsque Base 2 repassa mon wagon end-to-end et qu'il l'avait d'ailleurs motivé et encouragé à le faire. L'intégrité de Kel fut décrédibilisée, il m'avait menti et trahi.

Une fois, alors que nous taguions les intérieurs de la ligne 1, je proposai à Kel de se battre. Rin parla mal sur mon pote Tracy 168 et je lui dis que s'il avait un problème avec Tracy, il ferait mieux d'attirer son attention plutôt que la mienne. Kel commença à m'insulter et je lui dis qu'on pouvait régler ça. Il refusa de se battre. J'étais en colère contre Kel mais encore plus contre Rin. J'avais fait rentrer Kel dans les Vamp Squad et désormais il retournait sa veste.

Avant l'arrivée de Kel, j'aidai Rin à faire des outlines, et depuis que Kel remplissait cette tâche, Rin considérait qu'il lui était plus utile.

Je ressentis comme de l'animosité entre moi et les gars alors que je les considérai comme des amis. Ce ne fut qu'une question de temps avant que je ne quitte, de moi-même, le crew que j'avais formé.

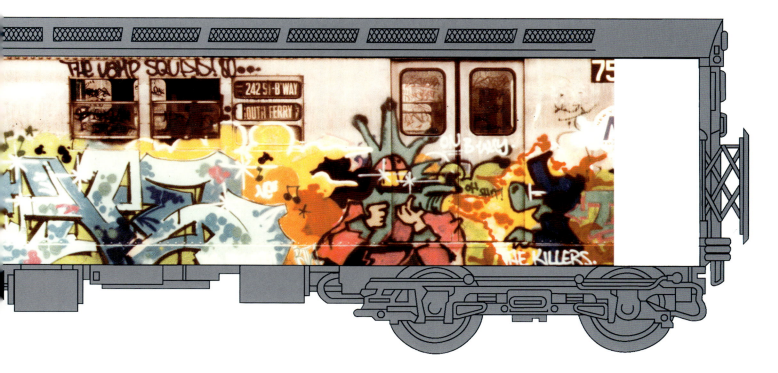

Kidroc et Ne avec un personnage «Funkadelic» tirant sur un lézard Bodé, peint vers 1980. «J'ai peint ce wagon tout seul dans le tunnel de la ligne 1. Le soir d'avant, je rouillai chez Bilroc fumant de la weed et écoutant Parliament Funkadelics. Nous avons commencé a parlé du crew CIA qui comptait beaucoup de membres allant au tunnel de la 1 pour y peindre des wagons avec des personnages Vaughn Bodé. J'ai trouvé l'idée d'avoir un personnage de type Parliament tirant sur un lézard Bodé. Bilroc et moi devions le faire ensemble. Bilroc ne s'est pas montré le lendemain, donc j'ai tout fait tout seul avec Min qui me laissa de la peinture pour que je lui fasse une pièce Ne. Alors que j'étais en train de peindre, je rencontrai Lady Pink avec cinq ou six de ses amis. L'un deux reçu une leçon de l'école Vamp Squad, je lui demandai de me remettre son couteau. Il résista au début, puis il me le remis. Plus tard, ils se sont mis en ligne pour me regarder finir le wagon».

Détail d'un personnage, faisant parti d'un end-to-end peint avec Kel vers 1980, visible sur les pages 042 et 043. Photo de M. Cooper.

> *Seen et Mitch étaient partis depuis presque quatre minutes lorsque nous fûmes soudainement encerclés par les flics.*

Traquenard?

L'année 1980, je traînai avec Baby 168 et Rac 7 sur Aqueduct avenue ébauchant des plans afin de nous faire des trains aux Esplanades. Del se montra avec ses potes Seen et PJ. Je n'avais jamais vu Seen avant cela, mais je savais qu'il dominait la ligne 6 et j'étais au courant de sa volonté d'investir le dépôt de la ligne 4. Je ne connaissais qu'une façon d'y entrer et je lui en parlai.

Après avoir discuté de plusieurs stratégies, il nous laissa et nous dit qu'il allait chercher Mitch 77 et que nous nous retrouverions aux bancs une heure plus tard.

J'avais quelques appréhensions car j'avais entendu parler d'une histoire défavorable sur Seen. Bien que ma première impression soit négative, nous nous rencontrâmes une heure après.

Nous marchâmes durant un mile pour atteindre le dépôt de la 4, il était situé sous deux immeubles en copropriété appelés «Tours Tracy». Il y avait un parking spacieux et un terrain de jeu qui donnait sur les voies. Un escalier y menait jusqu'au dépôt fermé pour éloigner les visiteurs.

Nous escaladâmes les grilles qui barricadaient le dépôt et nous arrivâmes dans une zone où circulait de l'eau avec des tuyaux de drainage, qui ressemblait à une caverne et qui logeait quatre trains tous numérotés. Nous passâmes au-dessus des tuyaux, nous nous dirigeâmes du côté ouest du dépôt pour arriver dans un endroit tranquille et peindre. Nous fûmes tous munis de peinture et nous nous séparâmes en trois groupes, chacun assemblant les différents wagons.

Seen, Mitch et PJ s'occupèrent du premier wagon, Del et moi, du deuxième et Baby 168 et Rac 7 du troisième.

Nous étions là-bas depuis un quart d'heure lorsque Seen nous annonça qu'il avait soif et qu'il fallait qu'il se trouve à boire. Il interrompit la pièce de Mitch et lui demanda de l'accompagner. Je fus perplexe car nous avions eu du mal à y entrer et le quitter ne paraissait pas nécessaire.

Seen et Mitch étaient partis depuis presque quatre minutes lorsque nous fûmes soudainement encerclés par les flics.

Les quatre writers grimpèrent immédiatement. Nous montâmes sur les toits des trains, en passant par-dessus les tuyaux pour pouvoir nous enfuir. À mi-chemin, nous rencontrâmes un autre groupe de flics et nous dûmes changer de direction. Je décidai alors de me soustraire au groupe, pensant que les flics suivraient plus le groupe qu'un gars seul. Je courus et finis par atteindre le mur côté est près d'où nous étions entrés. Et, surprise, un vieux policier en faction sur le parking me regardait. Il prévint par radio ses collègues et en quelques secondes, je fus encerclé.

Il y avait des officiers au-dessus et en-dessous de moi qui me jetaient des pierres. Je réalisai que la seule manière d'y échapper, était de sauter sur le toit du train par-dessus les policiers, mais le train partit et je dus me rendre.

À ce moment, je m'inquiétai à l'idée que les flics puissent me frapper avec une pierre et je ne voulais pas faire de chute de douze mètres, ce qui représentait la distance jusqu'au sol. Mais mon esprit partit à toute allure, il fallait cacher mon cran d'arrêt et tous les fat-cap, que je rangeai dans ma poche. La police m'ordonna de monter les escaliers.

À cet instant, tous les officiers de police me fixèrent, mes acolytes avaient fini par s'en aller. Je fus emmené au poste de police de la station de la 161ème rue et je fus interrogé. Ils voulurent que je donne les noms de ceux qui étaient présents dans le dépôt mais je refusai. Ils me demandèrent mon nom et je mentis leur répondant que je m'appelais Robert Lopez. Le gros et vieil officier qui m'avait attrapé, était furieux, il m'avertit qu'il était prêt à me frapper, mais il me permit finalement d'appeler mon père.

Je décidai de jouer au gamin apeuré, je demandai à mon père de venir me chercher, et je lui dis aussi que les flics voulaient me frapper. Je parlai aussi fort que possible, comme cela, ils n'avaient pas d'autre choix que de m'écouter. Cela fit son effet, ils arrêtèrent de me poser des questions et commencèrent à me prendre «avec des gants». Dès que mon père arriva, ils me relâchèrent sous sa garde, et bien-sûr, il me frappa jusqu'au domicile de ma grand-mère.

Je pense que cette journée fut un réel traquenard, Seen était parti boire un coup avec seulement Mitch et une vingtaine de flics quadrillait le dépôt. Comment Mitch et Seen avaient-ils pu leur échapper ? Soit ils furent extrêmement chanceux, soit ils avaient coopéré avec la police, je n'ai pas de preuve de ce que j'avance, je ne fais que supposer.

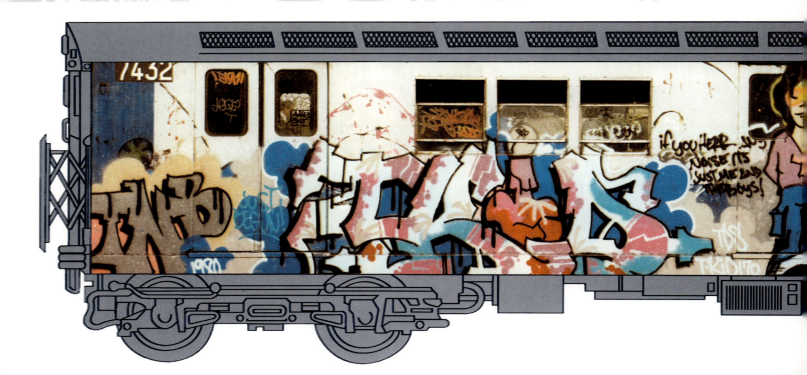

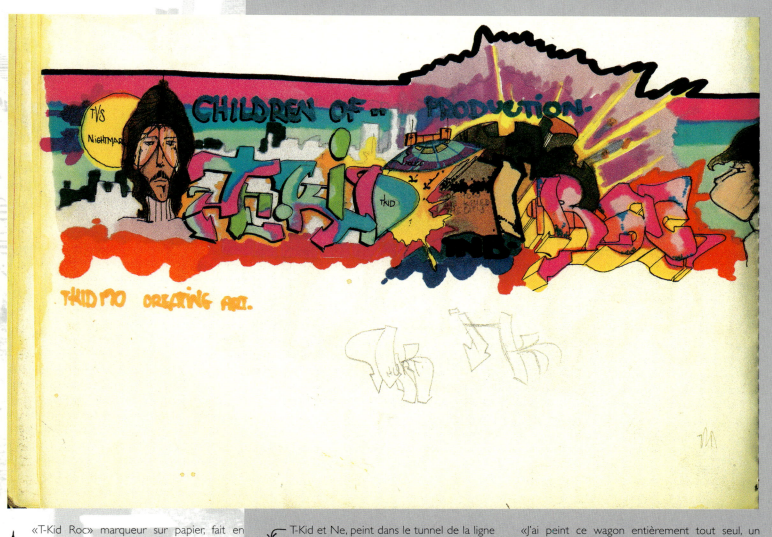

↳ «T-Kid Roc» marqueur sur papier, fait en 1980 dans un vieux black book.

↳ T-Kid et Ne, peint dans le tunnel de la ligne 1 en 1980.

«J'ai peint ce wagon entièrement tout seul, un dimanche matin bien calme. Ne, alias Min One, me donna la peinture pour ce faire. Peser apparu plus tard et nous avons cartonné les intérieurs de trains ensemble».

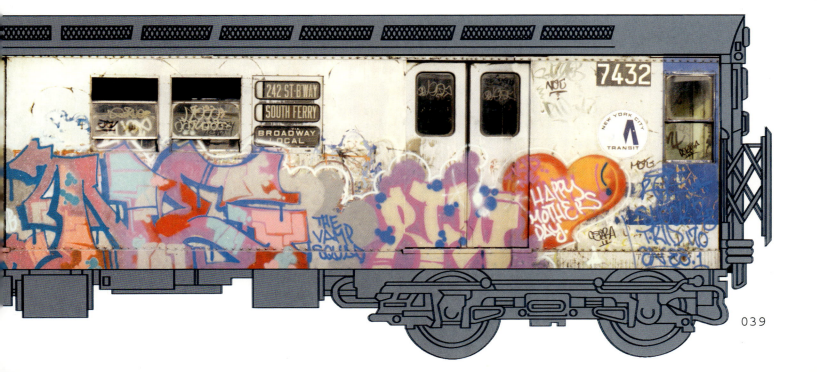

*Peser sortit un couteau, mais je parvins à lui en débarrasser.
Je mis un coup de poing au cousin qui essaya de m'avoir du côté droit.
Il fut immédiatement K.O.*

Peser et Benny

Peu de temps après les débuts du Vamp Squad, nous fîmes entrer Rin et ses potes dans le crew, les choses commencèrent alors à se détériorer. Shock, qui était quelqu'un de humble et honorable, devint un vicieux félon voulant répandre la guerre sur le monde.

Un jour, nous rencontrâmes mon pote Peser et son cousin Benny, un gars tout fin qui venait de DownSouth. Ils se rendirent vers uptown sur la ligne 1. Ils venaient de Harlem et nous venions juste de faire les tunnels. Shock, Rin et des gars du TVS étaient dans un wagon avec Peser et Benny, pendant que j'étais dans un autre wagon avec War One et Bilroc.

C'était courant pour nous de nous séparer après avoir fait les tunnels mais nous nous rejoignions sur Dykeman Avenue. Sans le savoir, il y avait eu une altercation entre les membres des TVS, Peser et Benny. Peser et son cousin, avaient fini par se faire frapper par Rin et Shock. Quand j'arrivai, je me mis en colère parce qu'ils s'en étaient pris à quelqu'un sur qui je comptais, je pus toutefois faire quelque chose.

Le jour suivant, à Yonkers, je me dirigeai vers un magasin pour y acheter un pack de six bières pour mon père et je rencontrai, par hasard, Peser et Benny. Ils étaient vexés de ce qui s'était passé la veille et m'accusèrent de leur avoir tendu un piège. J'essayai d'expliquer à Peser que je n'étais pas au courant avant que cela n'arrive, mais il était persuadé que je mentai. Nous commençâmes à nous battre devant le magasin. Peser sortit un couteau, mais je parvins à lui en débarrasser. Je mis un coup de poing au cousin qui essaya de m'avoir du côté droit. Il fut immédiatement K.O, gisant dans les poubelles. Pendant ce temps-là, Peser se jeta sur moi, armé de son couteau et me toucha à la joue droite. Je sautai et fit un tour sur moi-même pour éviter son attaque, j'atterris sur lui et le frappai par dessus son cousin. Je commençai à lancer des canettes de bières sur Peser, pendant que Benny était en état de confusion, Peser émergea des poubelles, et trouva des ordures à me lancer. Mike Dust et Mike Nice vinrent m'aider, Peser et Benny partirent en courant et en criant mon nom.

Je fus attristé, par cet incident et d'avoir été accusé à tort par mon ami mais je ne pouvais le blâmer de penser que j'étais concerné, après tout, j'étais un membre du Vamp Squad.

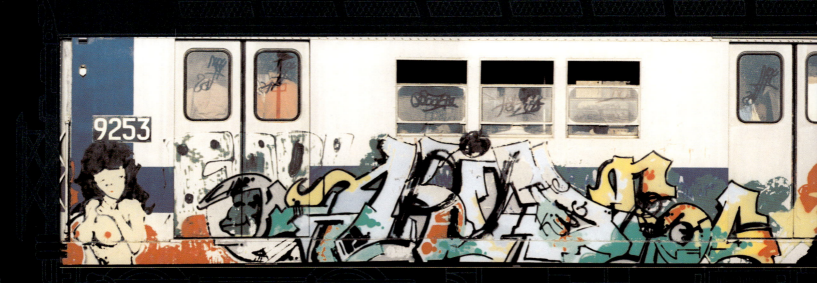

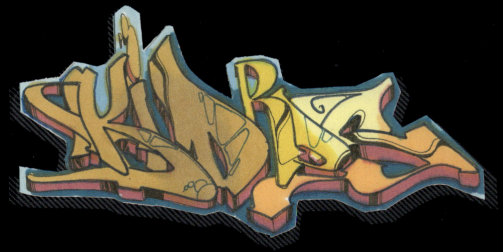

Je rencontrai Peser des mois plus tard, ma cicatrice avait guéri. L'animosité était toujours présente, et je me battis contre lui sur la ligne 1 à la station Van Courtland Park. Je le frappai avec une bouteille de bière Michelob qui était si dure qu'elle ne se cassa même pas. Juste après, il me demanda de me calmer et nous nous réconciliâmes temporairement.

La dernière fois que je vis Peser, ce fut au Hall of Fame en 2003. Par bonheur, il parvint à s'échapper de l'emprise que la poussière d'ange eut sur lui.

Il me pria de l'excuser pour toutes les choses horribles qui étaient arrivées entre nous. Cette fois, la réconciliation fut vraie et durable.

↖ Kidroc (par T-Kid), dessiné sur papier avec des marqueurs, puis découpé aux ciseaux.

↙ Kidroc (par T-Kid), Rin et War, peint vers 1980.
«Je devais être sous poussière d'ange quand j'ai peint ce wagon, car je ne m'en souviens pas! À cette période, je commençais à changer mon style, la transition était un peu hasardeuse au début, mais par la suite j'ai développé mon nouveau style».

↗ (Haut de la page suivante) Rac, Kidroc (T-Kid) et Stop, peint vers 1981.

↘ (Bas de la page suivante) Kel, BS119 et T-Kid.
«Ceci est le tout premier wagon que j'ai peint avec Kel. Ce jour-là, nous nous sommes rencontrés et avons ramené un groupe de jeunes du Upper East Side, dans le Bronx. On s'est retrouvé à leur voler leur couteau, leur weed et leur peinture. Plus tard nous avons retrouvé BS119 et nous avons tapé le dépôt de Gunhill. C'était la première fois que j'allais dans cet endroit et il y faisait très sombre, donc ma pièce n'est pas bien sortie!».

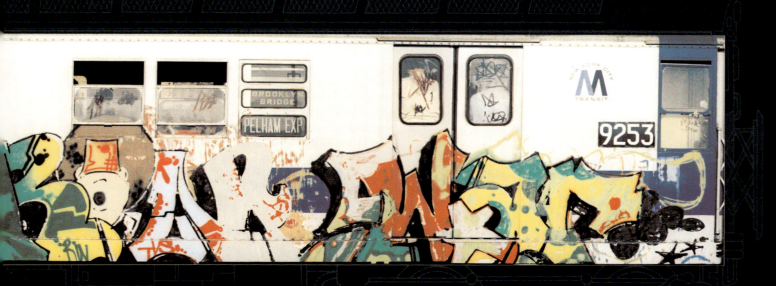

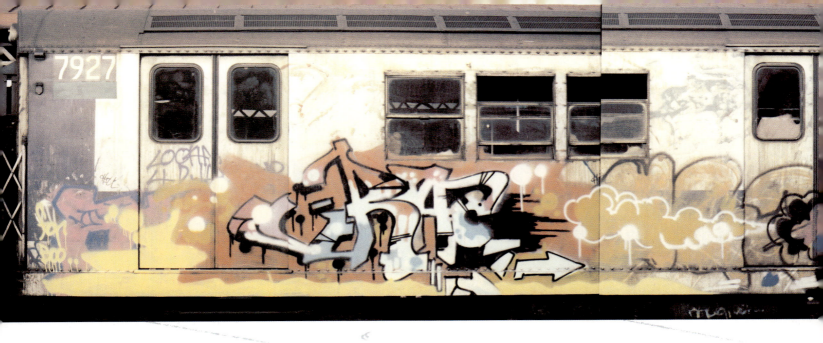

Terminus, Tout le Monde Descend

Je quittai le Vamp Squad suite à des incidents qui me causèrent des problèmes de conscience. Il y eut le vol d'un vieux couple et l'assaut sur deux jeunes filles qui fumaient un joint à Ft Tryont Park, à Dykeman, mais également le raid sur les Ball Busters. Je m'explique: c'était vers mars 1981, je débutais un programme qui s'appelait «No More Trains». Je m'occupais de gamins qui s'étaient fait arrêter pour graffiti et nous peignions des peintures murales à la section d'Union Square du bas Manhattan. Cela va sans dire, que les membres du Vamp Squad avaient mal encaissé mon départ du groupe et le fait que je m'occupe de ce programme sans les y inclure.

Je traînai avec Bilroc lorsqu' il m'annonça que les TVS voulaient aller dans un tunnel pour peindre un train entier avec des whole-car et que je devais être présent à cet événement. J'acceptai l'invitation et les rencontrai à l'endroit indiqué par Bil. Il y avait Shock 123, Rin One, Kel, Cos 207, Beno, Basic 5, Dash, Boozer, Mace, Zone, Bilroc et moi. Nous allâmes à uptown dans un train à la 145ème rue qui partait pour la station de la 137ème rue sur deux wagons, comme cela, nous pûmes rejoindre les voies de garage et sentir s'il y avait de la peinture, donc quelqu'un déjà présent. Nous en sentîmes, nous pûmes voir à quel point nous étions tous excités.

Quand le train quitta la station de la 145ème, nous pûmes traverser les voies pour aller du côté downtown et marcher à l'autre bout de la station pour entrer dans le tunnel. Au milieu du quai, nous pûmes voir, par une bouche, deux gamins assis sur un banc sur le quai d'en face. Ils nous virent et se mirent à courir pour nous échapper, nous les attrapâmes et nous nous rendîmes compte que c'étaient Chase et Baby Roc qui appartenaient au gang rival des TVS, à savoir les Ball Busters. Nous leur prîmes leur peinture et les cognèrent. Sachant que ces voies de garage faisaient parties du territoire des Ball Busters, ce ne fut pas une bonne idée de rester par là après avoir tapé deux de leur membres. J'en fis part à Rin qui me dit que si j'avais peur, je n'avais qu'à partir. Je ne voulais pas partir car je n'avais pas peur, j'étais juste préoccupé. Je restai donc avec le reste de ma cohorte et, au centre des voies, du côté downtown, étaient garés deux trains, du coup, nous avons peint six wagons, Shock 123, Rin et Kel, Bilroc et Cos 207, Beno et Basic, Boozer et Dash, Mase Zone et moi.

Nous débutâmes par faire les outline et nous réfléchîmes à ce que nous allions pouvoir mettre en place sur un train entier, long de six wagons. Nous pouvions sentir l'excitation dans l'air. Soudain, je vis Shock, qui se trouvait à côté de moi, regarder vers uptown et cavaler devant moi sans dire un mot, Rin gueula: «Oh, merde! Les Ball Busters!» et ils déboulèrent tous. Je gardai mon calme, regardai vers uptown et tout ce que je vis, furent des têtes qui venaient vers moi, j'entendis une balle ricocher sur la poutre métallique où j'étais situé. Ce fut le moment de me sortir de là. Je rejoignis Bilroc qui passa sous un train pour atteindre le côté uptown et dépassai Cos qui courait aussi vite qu'il le pouvait, puis Rin et enfin Kel. Je rattrapai

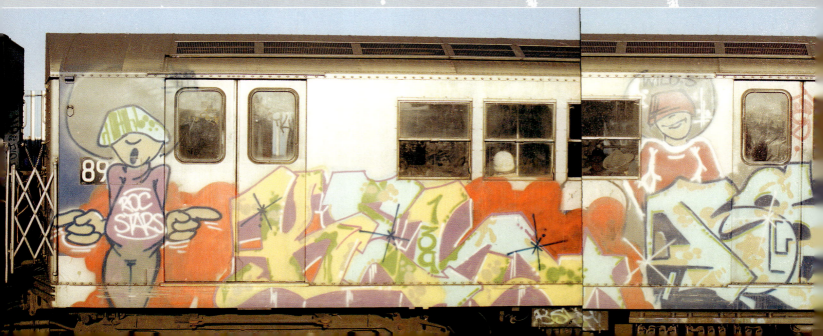

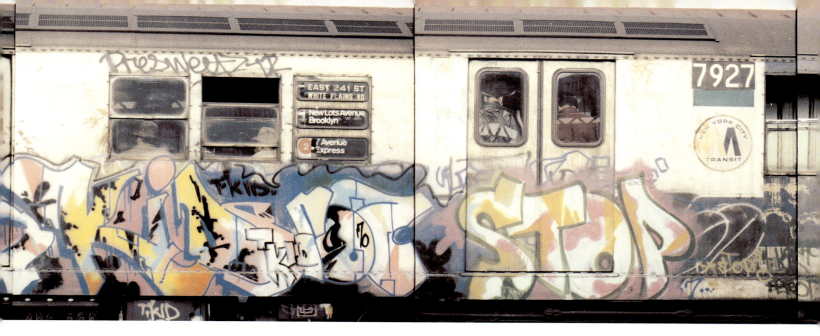

Je quittai le Vamp Squad suite à des incidents qui me causèrent des problèmes de conscience. Il y eut le vol d'un vieux couple (...)

Mase et Zone qui s'approchaient de la station de la 137ème rue. Je vis Boozer grimper sur le quai et également un groupe de gamins lui tomber dessus pour le frapper.

Je continuai à courir avec Mase et Zone sur mes traces pour accéder au milieu du quai où se trouvèrent les tourniquets, je sautai par dessus et cessai de courir, j'enlevai ma veste, jetai mon chapeau et regardai les escaliers pour voir finalement si Mase et Zone me suivaient. Je montai vers la rue l'air de rien, mes deux camarades en firent de même.

En haut des escaliers, était posté un groupe de cinq ou six membres des Ball Busters qui ne savait pas si moi ou mes deux gars étaient des Vamp Squad. Ils nous regardèrent, j'eus du mal à trouver mon couteau et soudainement le reste du Vamp Squad arriva en courant, sortant de la station derrière moi et se dirigeant vers Riverside Drive, ce qui attira l'attention des Ball Busters qui poursuivirent mes frères.

C'était une chance d'être avec Mase et Zone, nous traversâmes Broadway calmement vers l'est sur la 136ème rue et, à peine après avoir passé un pâté de maison, je vis derrière nous environ cinquante Ball Busters sortir de la station et un gamin qui nous pointait du doigt. Dix d'entre eux nous poursuivirent, nous courâmes au coin de l'avenue St Nickalaus et de la 136ème rue, nous sautâmes dans un taxi et fonçâmes dans le bronx chez ma grand-mère sur Aqueduct avenue.

Le jour suivant, j'appris par Mase et Zone que Bilroc s'était fait attraper par les Ball Busters et qu'il s'en était sorti avec des contusions. Le gang se vengea sur Cos qui eut deux côtes cassées et le reste du Vamp Squad se retrouva enfermé à clefs dans un immeuble par un gardien, quand les Ball Busters tentèrent de les attraper.

Il appela la police qui arriva et arrêta la bande, qui voulait leur revanche pour tout ce qui avait été commis. D'après ce que j'entendis, le gardien appela un taxi pour les gens retenus et ils parvinrent à prendre la fuite.

Ce fut bien la dernière fois que je rôdai avec The Vamp Squad car, après avoir vu l'accumulation de tous les problèmes apportés par l'arrogance des TVS, je voulais être sûr de ne plus faire parti de ce crew. Je fis comme un hiatus et adhéra au programme «No More Trains», mais suivre la voie légale ne fut que désillusion quand je découvris que la première personne qui m'avait aidé était homosexuelle. La seconde personne qui m'aida décéda au Texas car il avait essayé d'arnaquer des gens riches, je ne pus le nier car cela me venait de deux ex-taulards.

Enfin, je retournai à ces dépôts que je connaissais si bien, avec mon nouveau partenaire Boozer. Cela nous démangea de bomber ces lignes à nouveau, ce que nous fîmes comme une vengeance.

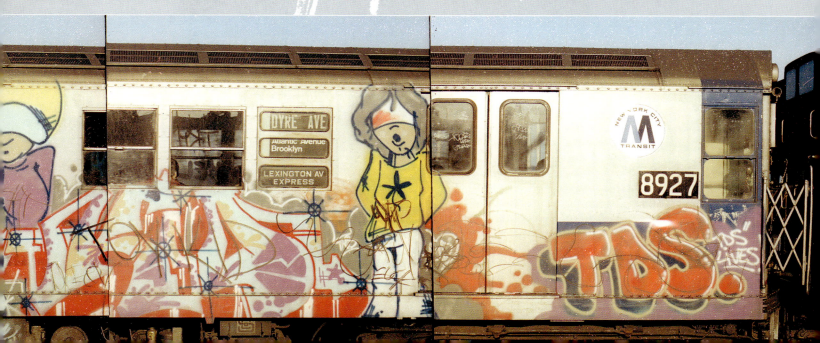

Physical Graffiti
Breaking Is Hard To Do

La toile «Graffiti Rock» (derrière la foule) fut réalisée par T-Kid qui représentait le graffiti. Toutes les disciplines du Hip Hop étaient présentées comme une culture, avec de la musique, de la danse et de l'art. C'était organisé par Henry Chalfant et Martha Cooper a pris ces photos. Le B-boy au sol la page suivante est T-Kid, entouré par le Rock Steady Crew et Rammelzee sur la droite.

«Graffiti Rock est un show de Hip Hop. Il y avait une projection de diapos avec des images de trains, et d'autres trucs dans le style, pendant que des B-boys dansaient. C'était le premier véritable show de Hip Hop, avant que ça dégénère».

«J'ai rencontré Henry pour la première fois vers 1979 sur la 125ème rue. Ma pièce est passée et il faisait des photos. Je lui ai demandé: "Yo, vous faites quoi là?". Il m'a répondu: "Il y a là un travail magnifique sur les trains et je veux l'archiver".

Alors je lui ai dit: "Yo, qu'est ce qu'il y a? Si je te dis que c'est moi qui l'ai faite, tu me crois?". Et il me dit: "C'est toi T-Kid?", moi je lui répond: "Ouais, c'est moi". Et il continue: "Ravi de te rencontrer. Tu fais du beau travail". On est finalement devenu amis et il m'a indiqué où se trouvait son studio. Ca devait être en 1979».

«Un jour, alors que j'étais avec lui au studio, Henry me demande : "T-Kid, tu veux bien me faire une toile pour la démonstration du Rock Steady Crew?". Alors, je lui ai assuré ça».

«À cette époque j'étais illétré, j'ai mal écrit le mot «graffiti». Mais, bon! Ca fait parti du truc. À ce moment, peu de graffeurs savaient écrire correctement. Au lieu d'aller à l'école, on allait se taper des trains».

«Henry a fait beaucoup pour le graffiti et pour beaucoup de graffeurs. Quand il a fait le film Style Wars, il a voulu que je sois le narrateur, mais à cette époque j'étais froissé avec trop de gens, alors je faisais profil-bas. Je me disais: «Fais chier !». J'étais déjà underground, j'ai jamais vraiment percé dans le milieu des galeries. C'était plutôt «Faisons les trains!».

«Je connaissais le Rock Steady depuis une éternité. Je connaissais Frosty Freeze et aussi Little Take. Take était «down» avec les TMB. C'était un de mes graffeurs. On cartonnait partout. Crazy Legs, je le connaissais du quartier, il habitait sur Maurice Avenue et je vivais sur Aqueduct. On a grandi ensemble, man.

C'étaient beaucoup de jeux de jambes. Je n'avais pas de mouvements puissants et rien qui s'en approchait. Ce qu'ils appellent le six step maintenant. C'était ça à l'époque, quelques flips, beaucoup de style et d'attitude, mais pas de mouvements puissants. Ils sont venus après. Je breakais déjà en 1975. C'était il y a longtemps, avant le Rock Steady. Je suis un des premiers B-boy qu'il y ait eu. Je dansais avec mes potes Satch, Charlie Rock, Def Rev, j'étais un Chaka Zulu. Quand Africa Bambaataa a lancé la Zulu Nation, ils avaient des petits breakers appelés Chaka Zulu».

«Take fut un des premiers membres des TNB. C'était un gosse, mec! J'ai rencontré Take quand j'étais chauffeur de taxi. Un taxi banalisé. Je me souviens qu'il était tard, une nuit, et je les ai ramassés».

2. L'École des Coups Durs > Art, Drogue & Violence / 1981

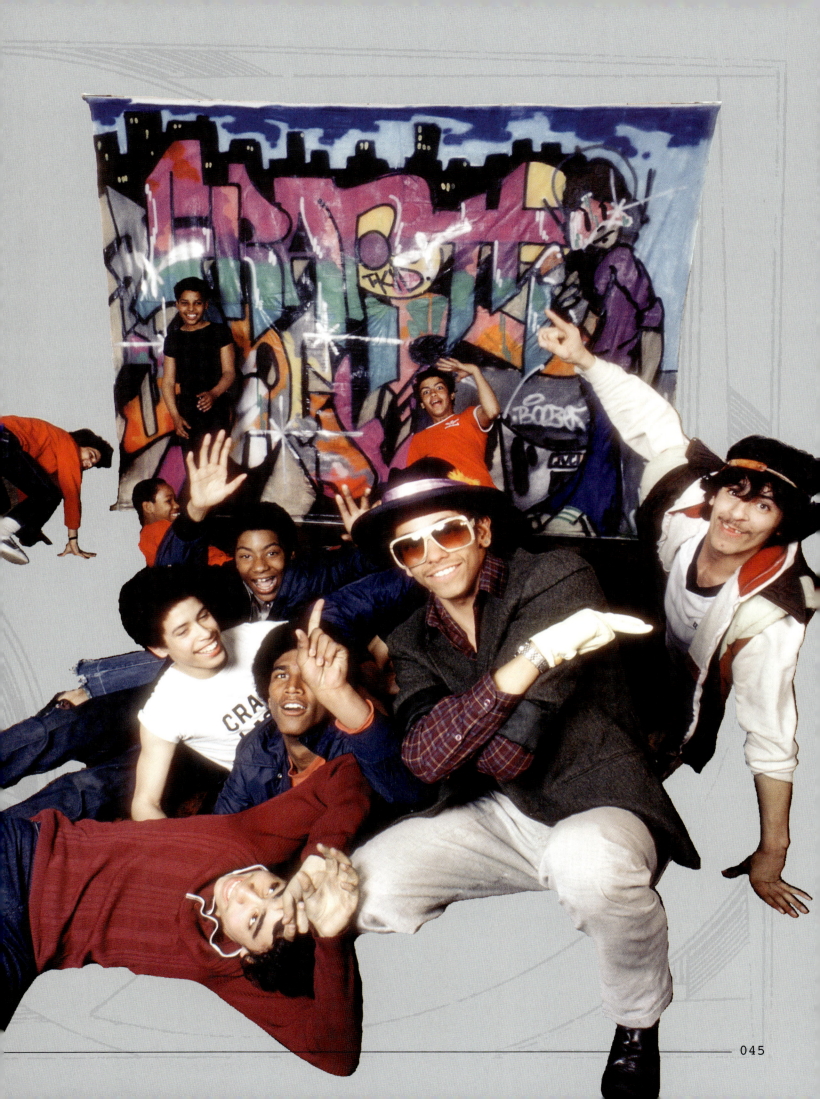

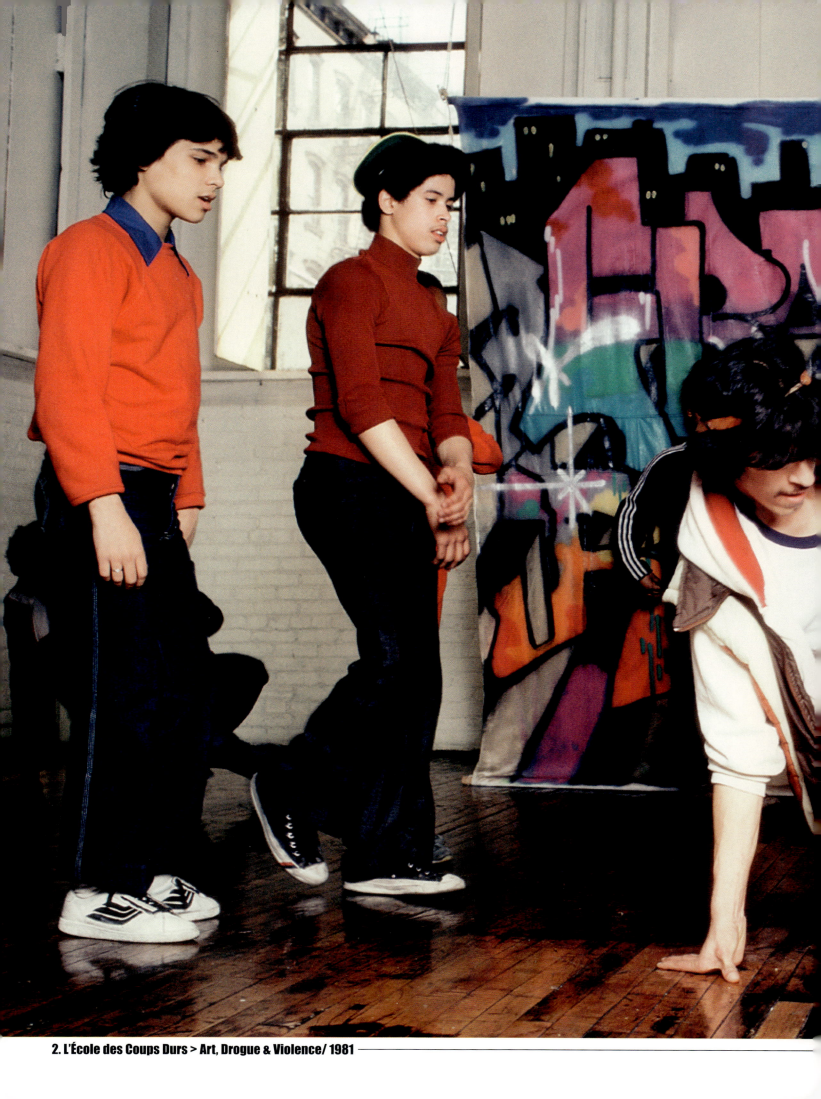

2. L'École des Coups Durs > Art, Drogue & Violence / 1981

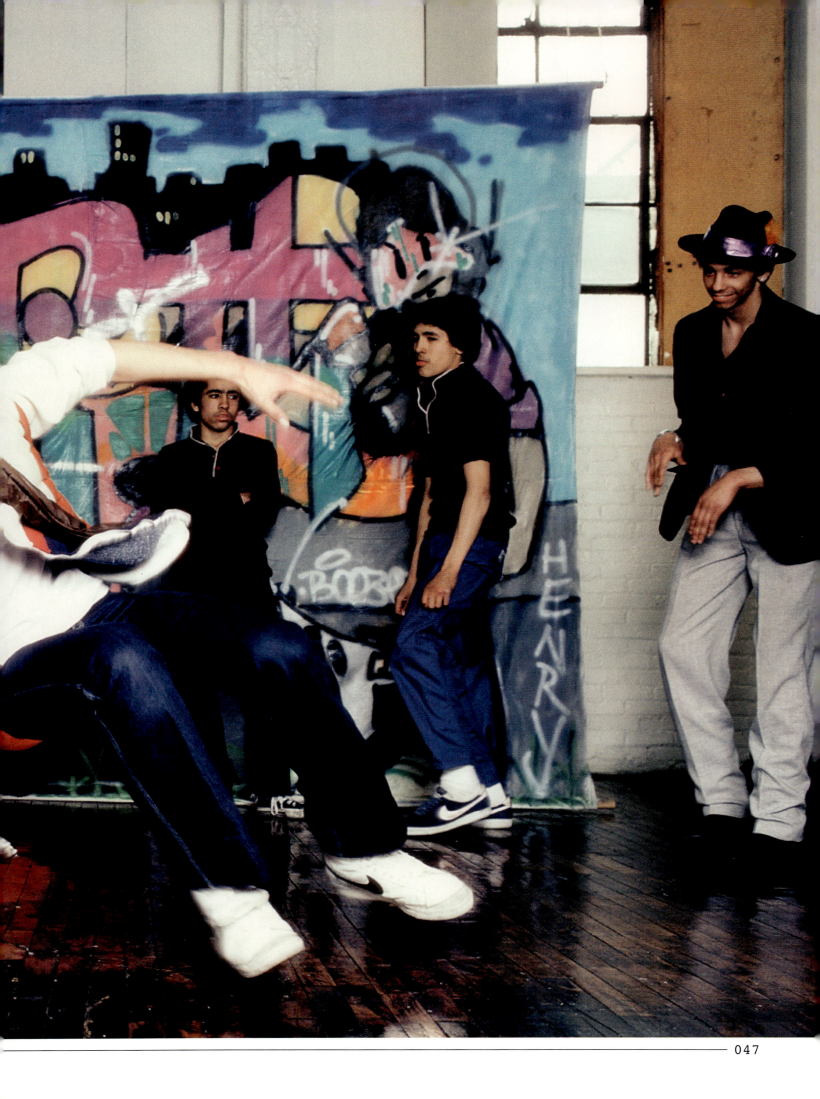

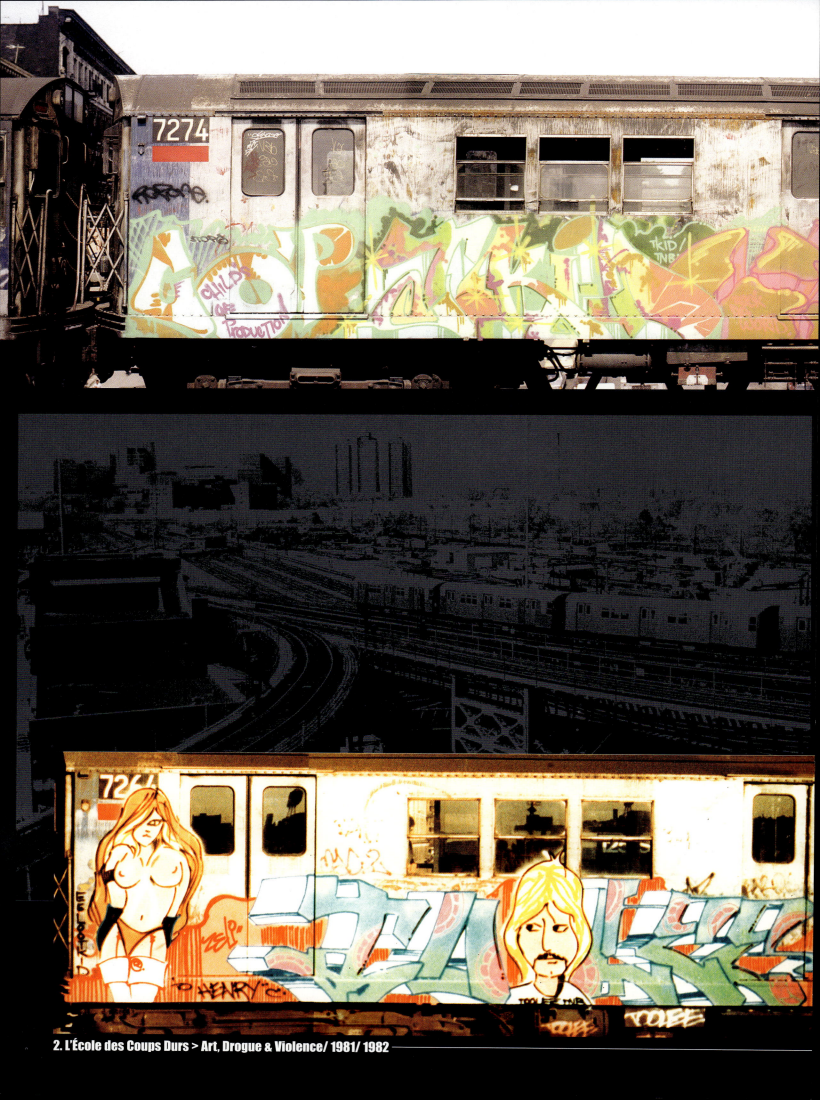

2. L'École des Coups Durs > Art, Drogue & Violence/ 1981/ 1982

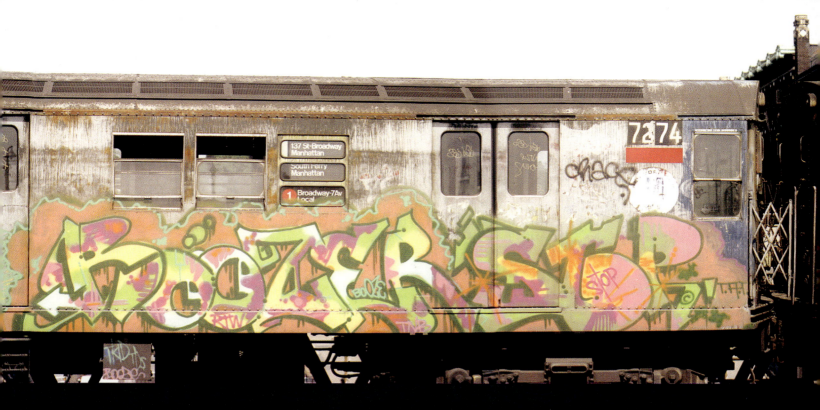

↗ «Toolee» T-Kid wagon de T-Kid et Kenn, peint en Octobre 1981.
«Toute la semaine durant, je projetais de peindre ce wagon. Je venais de rencontrer Toolee, ou Kenn comme le connaisse la plupart des gens. J'étais coursier et je l'emmenai à tous mes endroits préférés pour tout dépouiller. Il y avait peu de spots de choix sur la 9ème avenue. D'abord, on s'est fait le magasin Wolf, où il était particulièrement facile de taper de la peinture. J'ai pris presque toutes les bombes du rayon et je les ai cachées dans mon immense sac de coursier. Quand je suis sorti, Kenn est entré et a chopé quelques bombes. Il disait pour plaisanter qu'il avait été gourmand et qu'il avait pris toutes les bombes, et c'était vrai, alors je l'ai emmené ailleurs. Avant d'entrer, je lui disais de planquer la peinture qu'on avait déjà volé, pour pouvoir faire rentrer d'autres bombes. On y est allé et on a tout nettoyer, emportant chacun quarante bombes. Le samedi d'après, avec Boozer et Kenn, on est allé au tunnel numéro 1. Boozer et moi avons peint un wagon entier côté uptown. Ensuite j'ai peint ce wagon côté downtown avec Tolee. J'ai fait tous ces persos, ce qui constituait un hit total à l'époque».

«Honnêtement? Je vois le Hip Hop comme une chose différente du graffiti, parce que je peignais déjà avant que le Hip Hop soit le Hip Hop. Le graffiti a été présent dès le début, depuis les années 60. Nous étions, comme la majorité des graffeurs de New York, issus de minorités hispanique et afro-américaine, (c'est le terme politiquement correct pour le dire de nos jours) et nous fûmes tous mis dans le sac du Hip Hop, nous devînmes une famille. Au départ, c'était pas comme ça. Pour moi, le graffiti a toujours été à part, parce qu'il faut se rappeler qu'à ce moment, vous aviez les blancs qui étaient dans le Rock et il y avait les blancs qui graffaient. Et nous, on était Disco et tout ça. Quand on a commencé le graff' il n'était pas question de Hip Hop comme c'est le cas aujourd'hui, c'était tout un tas de trucs, je me suis pointé avec mon style Salsa, R&B et Motown, je l'ai amené sur le devant de la scène. À présent c'est une seule chose parce que c'est un mouvement, mais quand le graff' a démarré, on était à un niveau différent car tous les graffeurs n'étaient pas dans cette scène Hip Hop».

↙ (Children of Production) par T-Kid, Boozer et Stop, peint en 1982.
«Après avoir quitté le Vamp Squad et avoir travaillé avec le programme No More Trains quelques mois, j'ai senti qu'il était temps de retourner à ma véritable vocation: Bomber le système. Boozer avait quitté le Vamp Squad après avoir essuyé une attaque des Ball Busters et avoir été le témoin d'agissements inacceptables. J'ai accouru le voir à Manhattan. On a commencé par passer plus de temps ensemble, on est devenu des amis proches et on se faisait des excursions peinture ensemble. C'est le premier wagon qu'on s'est fait, et il représente un retour vers le style TNB».

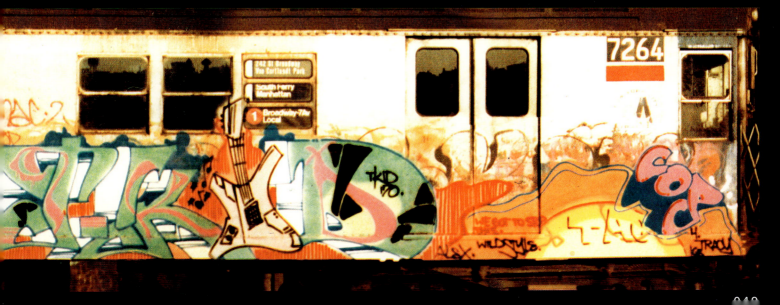

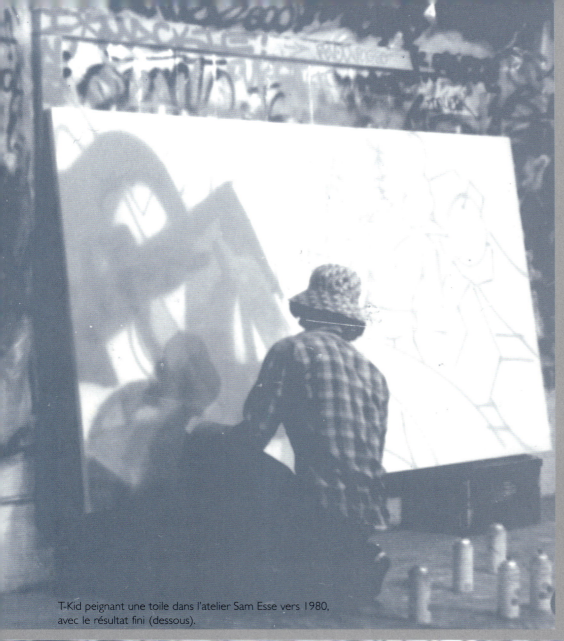

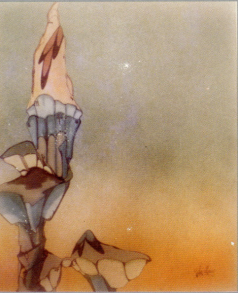

T-Kid peignant une toile dans l'atelier Sam Esse vers 1980, avec le résultat fini (dessous).

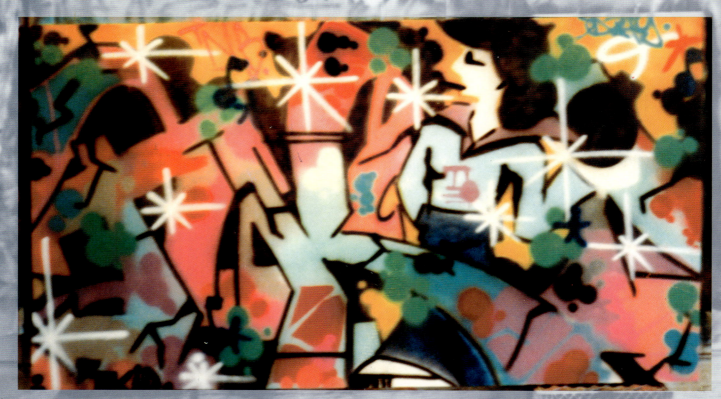

2. L'École des Coups Durs > Le Monde de l'Art/ 1979/1982

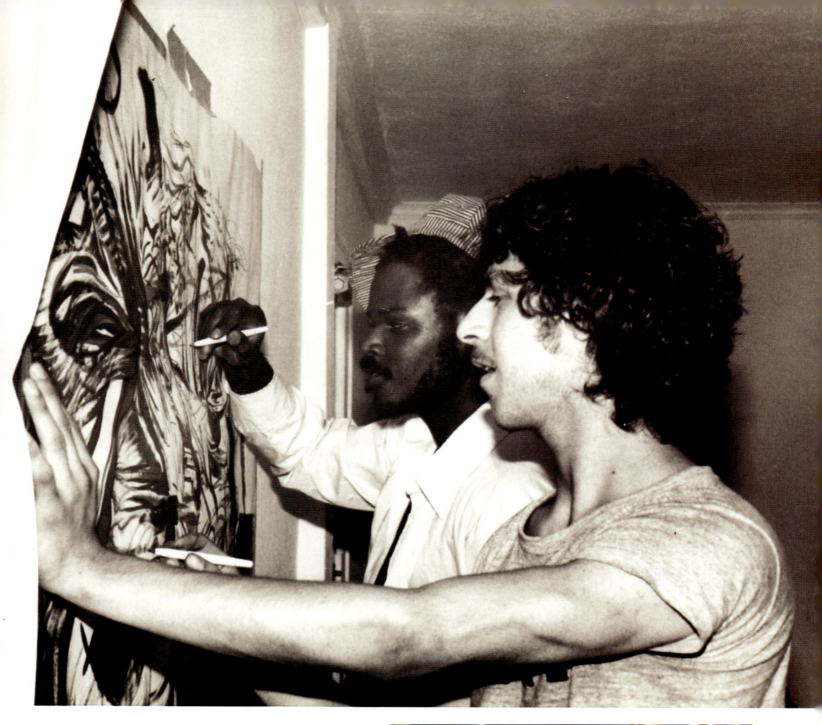

↳ Deux dessins de paysages sur papier réalisés en 1981. Celui du dessous est fait avec des marqueurs et des bombes aérosols

↳ Toile peinte pour la collectionneuse Dorthia Silvermen en 1982.

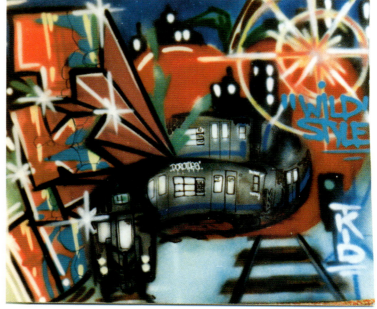

« J'allais à l'école en 1980 après avoir été arrêté pour du graffiti. Min m'a fait rentrer dans un centre dans le bas de Manhattan pour obtenir le GED (équivalent du BAC). Baby 168, Piggy du Go Club, Sonic 002 et Bad étaient déjà là. Sharon Marr était le Directeur du programme. Elle aimait nos talents artistiques et m'a présenté à Bob Dunning du PACE (Prisonners Accelerated Creative Exposure). C'était une garantie pour mon arrestation dans la ville et dans l'État. Elle m'a donc laissé l'option d'aller voir Bob ou d'être arrêté ».

« Bob m'a demandé : "Tu sais peindre?", il m'a présenté Bruce Jennings et un autre espagnol du nom de Caramoco Baye, deux ex-condamnés qui étaient responsables de ce qui allait devenir le programme No More Trains. Tout d'abord, ils m'ont fait restaurer une peinture. Après ils m'ont poussé à peindre des toiles à l'acrylique. Ils voulaient ensuite présenter mes travaux dans des expos. Roy Cohen apporta les toiles et mit de l'argent dans le PACE vers 1981, il a aussi créé l'expo "1199" en galerie ».

« J'ai donné dans le légal et et je me suis tourné vers un nouveau travail communautaire positif. Je faisais des murs payés et j'étais un des premiers gars engagé dans le No More Trains. J'avais un slogan accrocheur, alors je pouvais obtenir du fric des grosses boites. En ce temps-là, j'étais réglo. «No More Trains, No More Trains», on peignait des portails, des devantures, des côtés d'immeubles et des trucs dans le style. On a fait ça toute une année, mais le mec qui conduisait le programme s'est tiré avec l'argent. J'en ai eu marre et je me suis dit «Nique ça!», j'ai pris toute la peinture qu'ils avaient offerte et j'ai recommencé à taper des trains. Je suis donc revenu en 1982 et j'ai fait toute la ville avec des graffs window-down. On se la donnait! »

2. L'École des Coups Durs > Le Monde de l'Art/ No More Trains/ 1981/ 1982

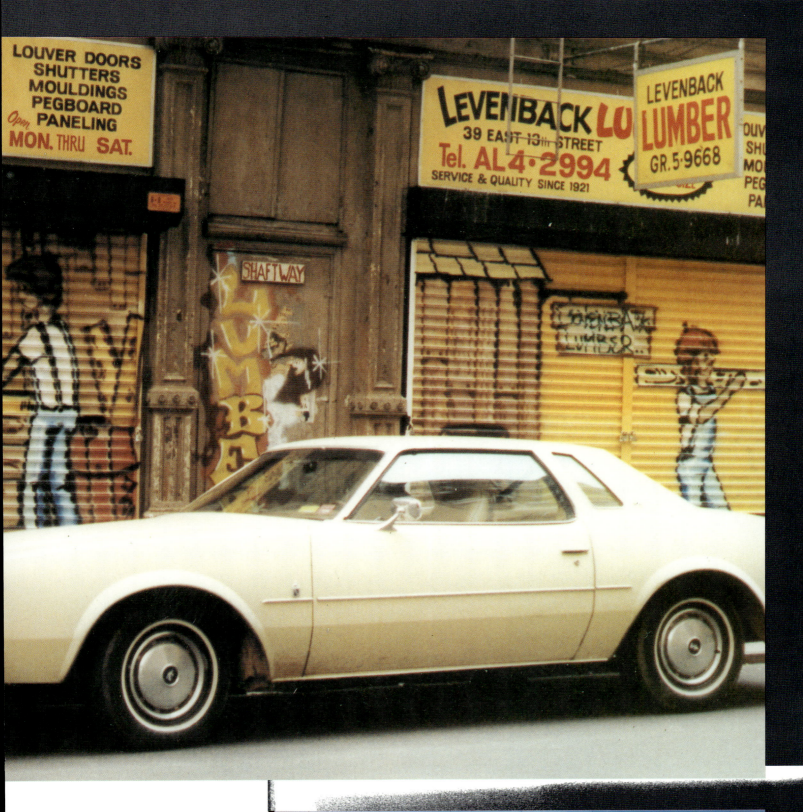

↙ Le rideau du magasin Levenback Lumber à Manhattan, peint en 1981.

↙ Étude sur papier pour un mur sur Fulton Avenue. Le projet n'a jamais abouti.

↗ Le rideau du magasin de photo Ben Ness peint en 1982, photo de Martha Cooper.

T-Kid montrant sa première toile avec de l'acrylique pour No More Trains en 1981.

Shy (R.I.P.), T-Kid et Lil' Crazy Legz, au vernissage d'une galerie. Photo de Martha Cooper.

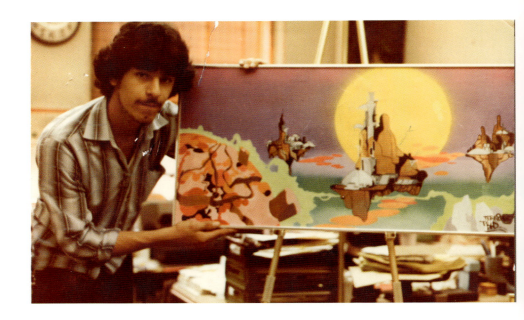

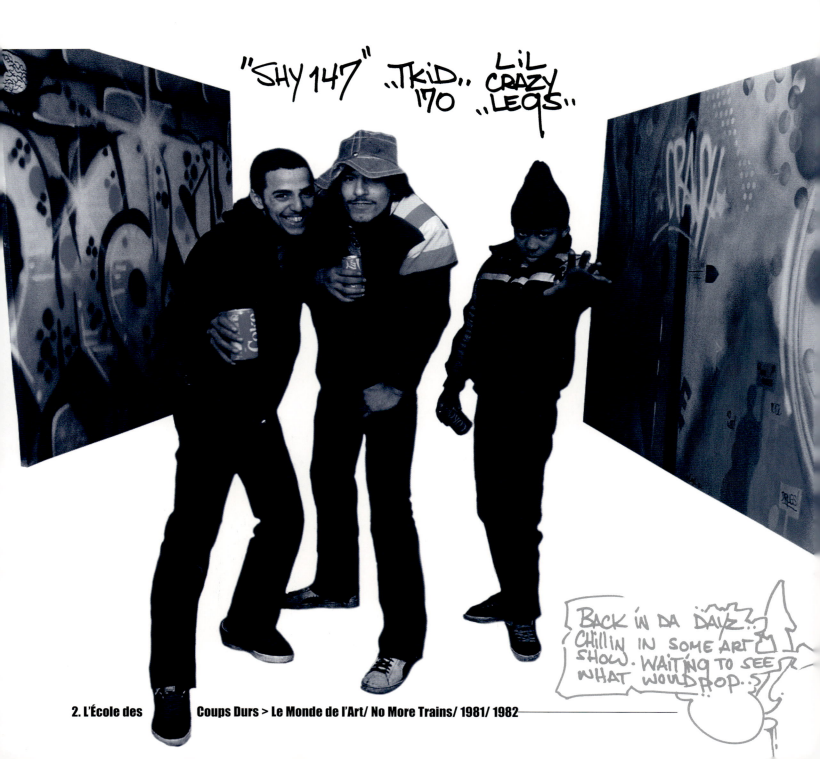

"SHY 147" "TKiD 170" "LiL CRAZY LEGS"

BACK iN DA DAYZ. CHiLLiN IN SOME ART SHOW. WAiTiNG TO SEE WHAT WOULD POP...

2. L'École des Coups Durs > Le Monde de l'Art/ No More Trains/ 1981/ 1982

↳ (Droite) Toile peinte à acrylique par T-Kid en 1982 pendant No More Trains.

↳ (Extrême droite) Toile peinte à l'acrylique pour Kalliopi, la petite amie de T-Kid en 1982.

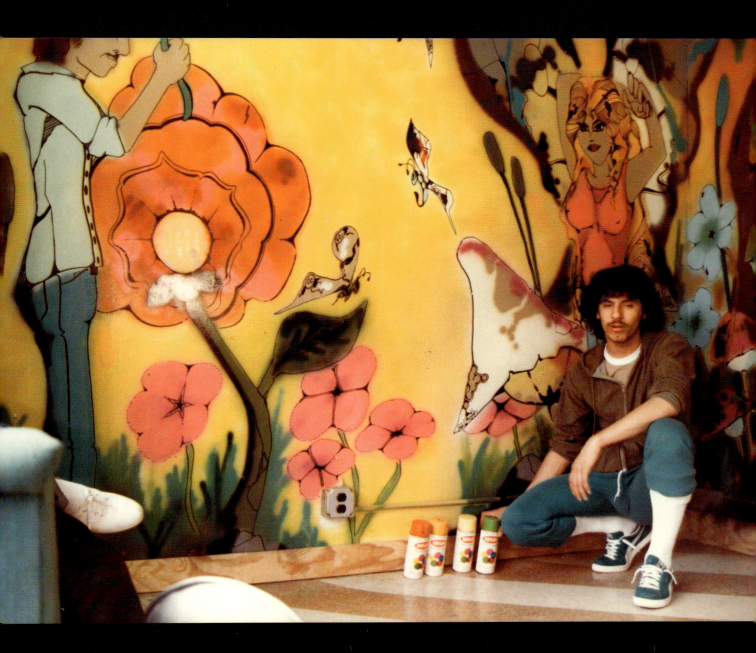

T-Kid dans la salle d'attente d'un salon de beauté du Bronx en 1981, dont il vient de terminer la décoration.

➤ (Droite et vignettes en bas) Le budget était de 16000 dollars pour ce mur, mais seulement 2000 dollars sont revenus à T-Kid, et l'organisation PACE a gardé 14000 dollars en plus du matériel.
T-Kid s'est rendu à leur bureau et a découpé toutes les toiles au couteau. Ce fut la fin de No More Trains.

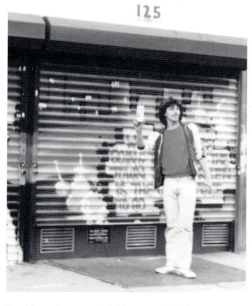

Le rideau du magasin Mirken avec T-Kid posant devant en 1982.

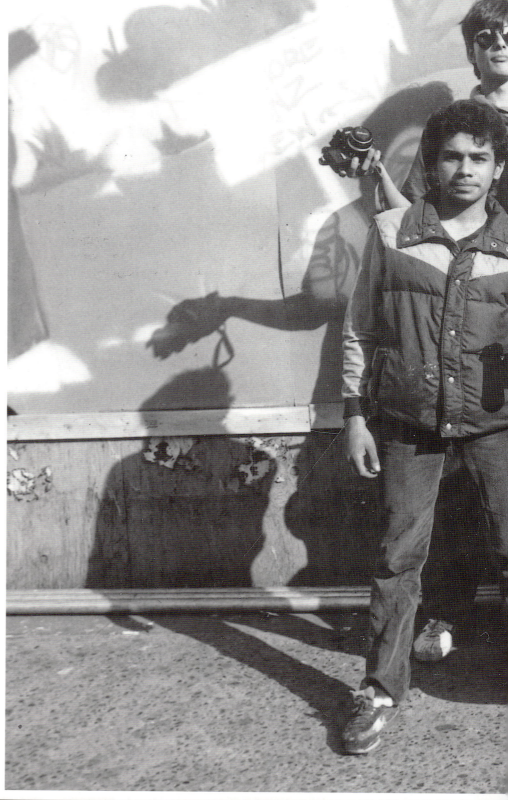

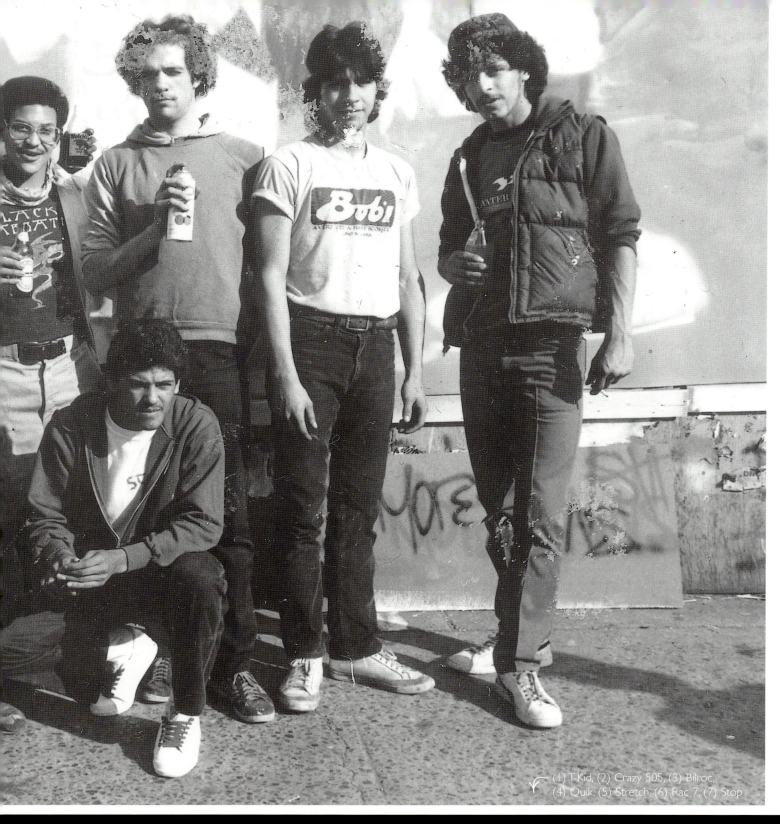

(1) T-Kid, (2) Crazy 505, (3) Bilroc, (4) Quik, (5) Stretch, (6) Rac 7, (7) Stop

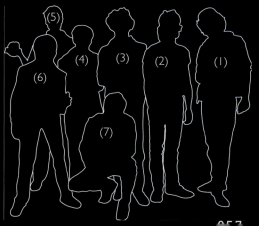

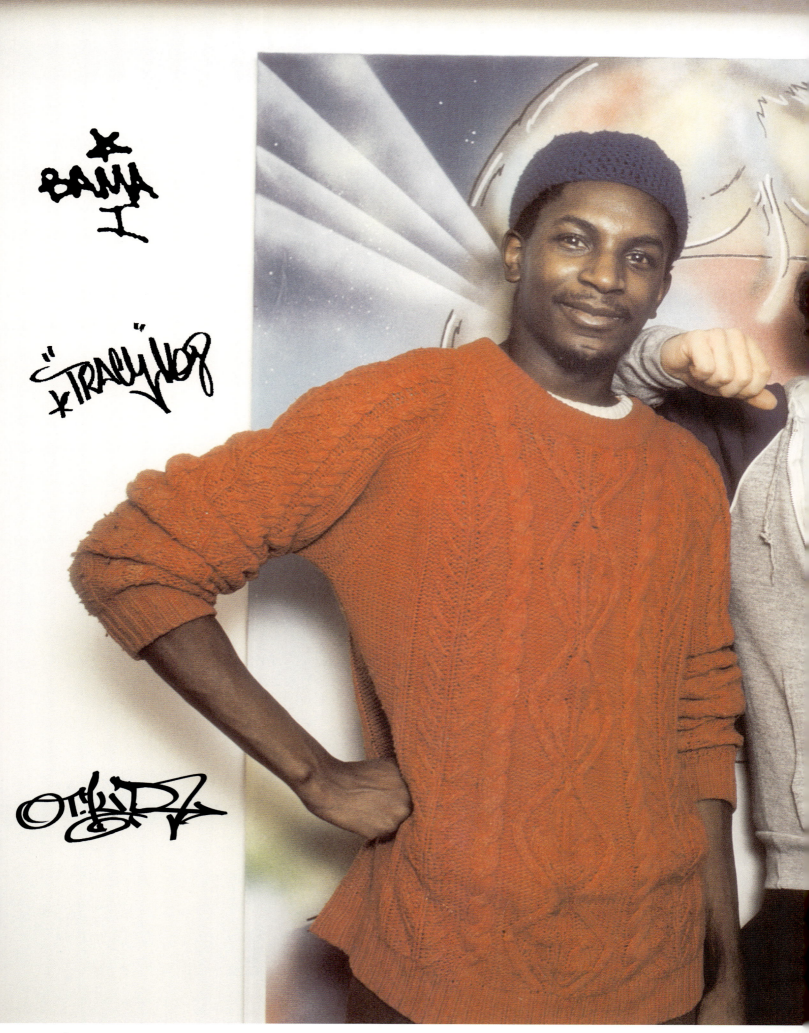

2. L'École des Coups Durs > Le Monde de l'Art/ Vernissages à Embrouilles/ 1982

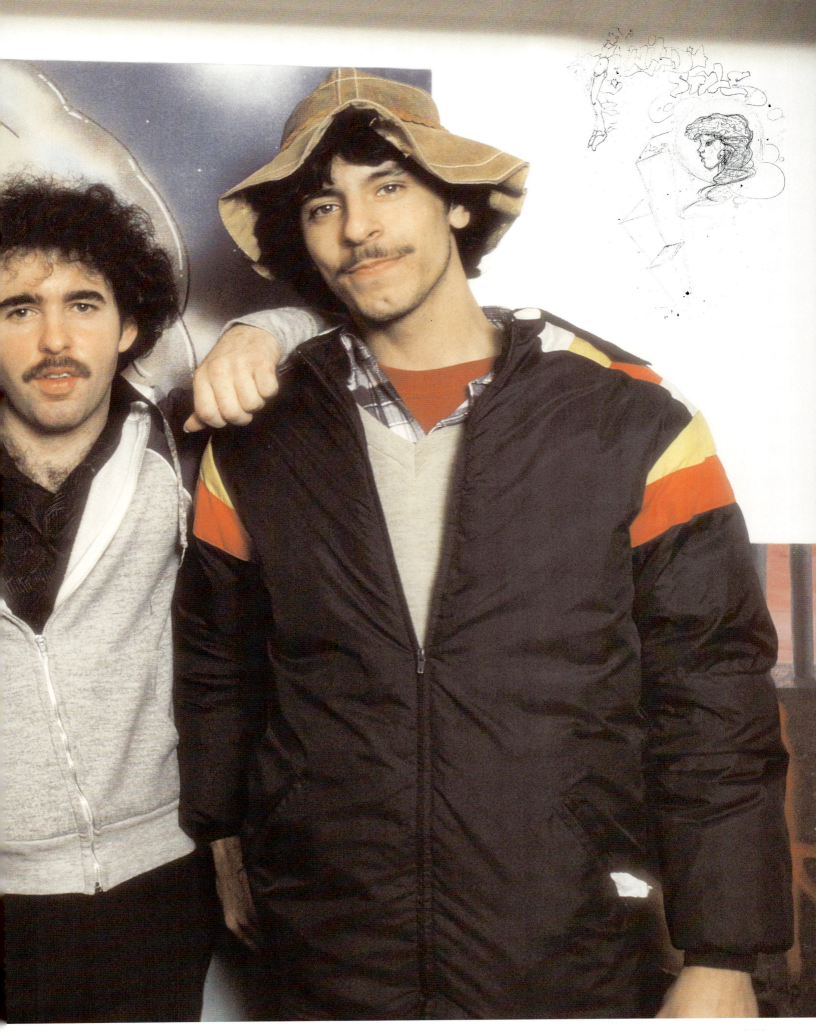

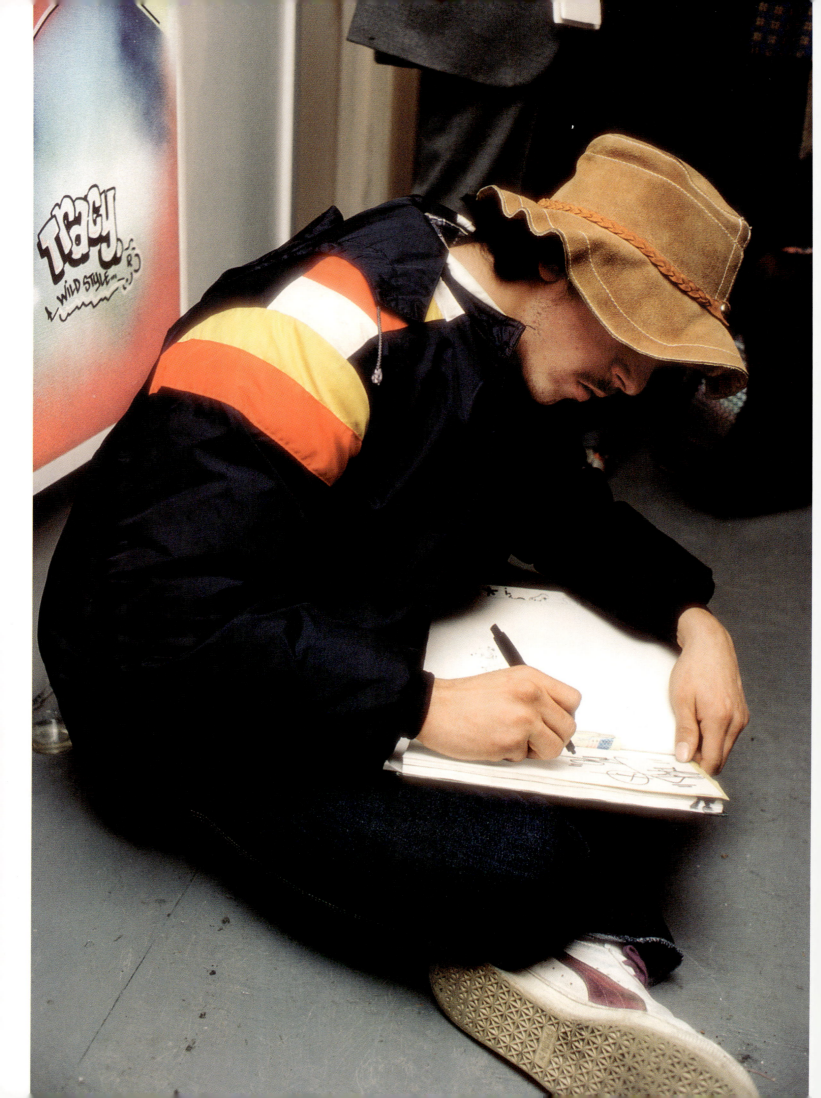

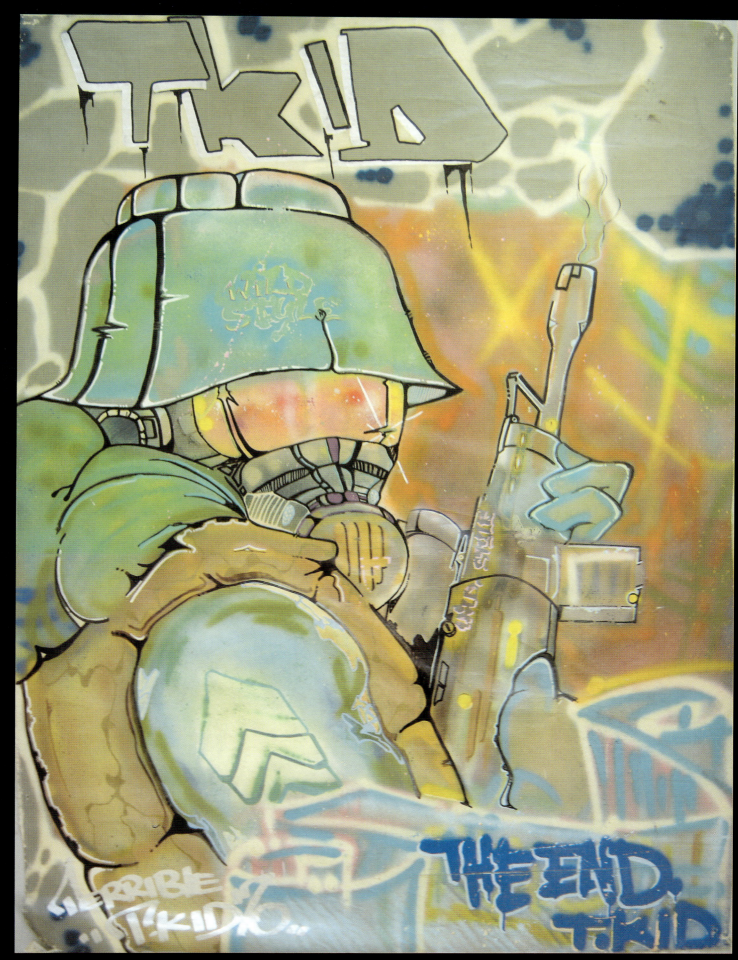

↖ T-Kid dessinant ce qui sera peint sur le rideau du magasin Ben Ness dans le black book de M. Cooper durant un vernissage. Photo de M. Cooper.

↙ «The End» Toile de T-Kid, peinte à la bombe aérosol et aux marqueurs en 1982. Cette toile est l'un des rares chef-d'oeuvres qui subsiste de cette époque.

Elle fut perdue à plusieurs reprises durant ces dernières années, mais par chance préservée de la destruction.

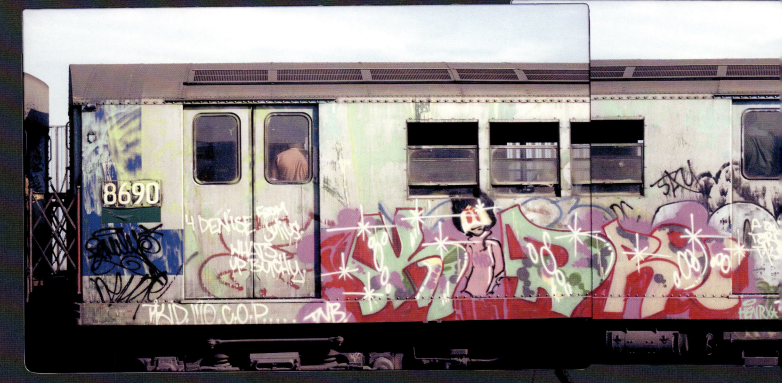

(...) je sortis mon Jumbo double 0-7, un sacré couteau et croyez–moi je savais comment m'en servir.

TAC & TNB

Ce fut en 1982 que je rencontrai Kenn, nous accrochâmes tout de suite. Il défonçait la ligne 4 avec les tags Kenn et Tolee et son pote Cem qui posait Duce. Je fis mon come-back avec Boozer après une courte pause des trains.

Boozer et moi peignions les trains avec les nouveaux wagons. Je perfectionnai mon style et j'arrivai au top de mon habileté, je voulais tout brûler. J'attirai l'attention de ce gars, Kenn, qui vivait dans le même immeuble que mon pote Stop.

Un jour, nous rendîmes visite à Stop avec mon pote Boozer. Nous rencontrâmes Kenn qui avait une voix bien rauque et qui parlait Spanglish, un mélange d'espagnol et d'anglais. Il était sympa, nous parlâmes un moment et mettâmes au point des plans pour investir le tunnel de la 1. Je le mis en garde qu'il était vraiment dangereux d'y pénétrer avec nous et je l'informai de l'embrouille avec les Ball Busters qui m'avaient laissé filer l'an dernier. Il était «down» et ne voulait que peindre, il souhaita donc aller dans le tunnel.

Sans le mettre au courant, nous fûmes intéressés par le Ghost Yard (dépôt de la 207ème rue) et nous nous apprêtâmes à le faire l'été suivant. Nous n'en avions pas parlé à Kenn auparavant. Ces dépôts devaient rester secrets là. Nous ne voulions pas que les gens sachent où nous peignions car, s'ils le savaient, ils le défonceraient et feraient de cet endroit un coin repéré avec trop d'activités. Donc nous emmenâmes Kenn au tunnel de la 1 pour la première fois et nous fîmes des end-to-end, sous les fenêtres en bas des wagons simples.

Le premier que nous amenâmes fut Rac 7, l'un de mes protégés, et meilleur ami de mon frère. Boozer était encore un peu flippé du tunnel de la 1, il se souvenait de la raclée infligée par les Ball busters qui traînaient toujours dans les parages. Je n'en avais rien à faire, je venais pour peindre. Kenn semblait ne plus pouvoir tenir en place contrairement à moi, car je ne craignais pas les Ball Busters. J'avais eu affaire à eux, à un contre un et je m'en étais sorti toujours vainqueur. La seule vraie menace était qu'ils soient trop nombreux.

La seconde fois, je fus avec Kenn et Boozer, nous peignions un wagon et nous tombâmes sur Min, plus grand que moi tenant un gros couteau de boucher, essayant de chercher les problèmes. Il avait toujours une grande gueule et paraissait toujours plus gros qu'il ne l'était. Je riai dans ma barbe mais lui ne déconnai pas et Kenn voulut lui régler son compte. Je dus demander à Kenn de se calmer, je tentai de convaincre Min de nous donner le couteau ou nous le frapperions. Il ne voulait pas nous le donner. J'assurai Kenn que Min ne partirait pas le couteau à la main et que nous nous le procurerions. Min m'en voulait à cause d'une vieille histoire datant du Vamp Squad mais qui lui fit se souvenir que «je lui avais sauvé ses miches, en 1980, face à un groupe de dix noirs qui lui bottaient son petit cul de hippie sur le quai de la station de 142ème rue».

C'est ce qui se passa cette nuit là. Il y avait Cey City, Min et moi, nous empruntions la ligne D du côté uptown, nous marchions vers le milieu du quai et nous étions assis pour que Min roule un joint. Il y avait un groupe d'une dizaine de jeunes qui était là. Nous ne fîmes pas attention à leur présence, nous fumâmes le joint jusqu'à la dernière late, quand le chef du groupe s'amena et commença à faire des sales commentaires sur les cheveux blonds de Min. Il se moqua de lui et ses potes rigolèrent; ils voulurent prendre son herbe, je pris parti à la conversation et leur dis d'aller voir ailleurs. Tous firent: «OOOOO!» «Tu te crois méchant?». Le leader me dit: «Je sors tout juste de taule. Je vais te niquer gars!», je répondis avec une vanne qui me vint à l'esprit en un clin d'œil: «Ouais, pendant que t'étais en zonzon, je niquais ta meuf». Ils me regardèrent d'un air égaré et je restai en place, ils formèrent un demi-cercle et l'un d'eux passa un couteau au leader. À ce moment, je demandai à Min et Cey de rester derrière moi pendant la manœuvre pour éviter d'être enfermé.

Le leader vint vers moi, armé d'un cran d'arrêt, je sortis mon Jumbo double 0-7, un sacré couteau et croyez–moi je savais comment m'en servir. Il bondit vers moi, en un mouvement, je lui pris son couteau, et d'un autre, je lui ôtai sa veste et l'enroulai autour de mon bras pour me protéger de leurs assauts. J'étais très rapide et je savais comment gérer ce genre de situation. En manœuvrant la veste, je parvins à nous frayer un chemin menant au côté downtown du quai. Tous ces imbéciles furent en admiration devant ce grand et maigre péruvien, portoricain qui leur servait de chef. Je jetai la veste sur les voies et me préparai à une attaque avec deux couteaux, un dans chaque main. Ils s'arrêtè-

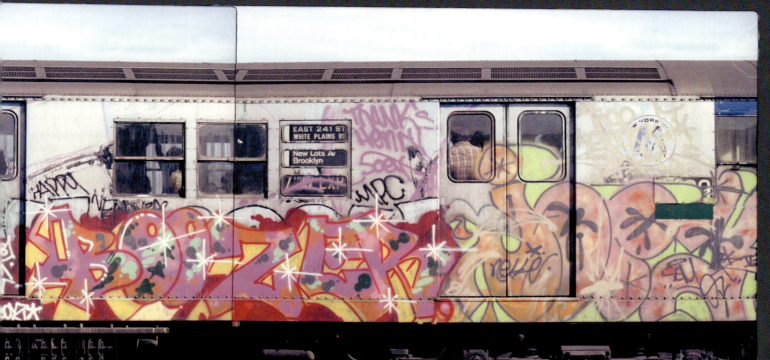

Boozer, Joey (par Smiley) et Kidroc (par T-Kid), peint en 1983 au dépôt de Gunhill. «Nous étions au dépôt avec Stop et Ked, qui dormait sur le troisième rail. Je pensais qu'il avait fait une overdose, mais il était juste raide. Nous étions morts de rire. Smiley a fait sa pièce juste au dessus de son corps endormi. Il y avait un throw-up de Cap en-dessous du Kidroc».

rent, marquèrent un temps de pause et je pus voir la confusion dans leurs yeux.

J'ordonnai à mes gars de courir vers downtown. Nous entrâmes dans le tunnel de la station de la 42ème et la station de la 34ème rue, nous rîmes et fumâmes plus de joints que lorsque nous quittâmes le train. Après avoir remémorer cette histoire à Min, Kenn fit un wholecar avec le fond d'une ville et ce fut le wagon le plus mortel de son temps. Nous retournâmes dans le tunnel de la 1 au printemps, nous voulions peindre le plus de wagons possible.

Nous ne pouvions y aller que les week-end, du vendredi soir au dimanche matin. La semaine, j'exerçais mon boulot de coursier qui me rapportait de quoi me procurer de la peinture dans Manhattan. Je faisais toujours en sorte de revenir à vélo avec pas moins de quinze bombes dans mon sac par jour. Boozer resta chez mon meilleur pote Trip 7 qui hérita d'un appartement de son tuteur légal, le docteur Percy. C'était notre spot.

Un jour, Kenn m'annonça qu'il voulait faire entrer Cem dans notre bande. Je lui demandai donc de le ramener. Je rencontrai Cem un jour dans le quartier de Kenn, nous allâmes au parc et nous parlâmes de graffs et d'autres choses. Nous avions de nombreux points communs et je fus d'accord pour qu'il entre dans la bande.

Boozer eut des objections, il prétendait qu'il y avait trop de monde dans le crew à présent et il avait peur de finir comme les Vamp Squad, mais nous fîmes entrer Cem quand même.

Nous nous tapâmes le «Ghost Yard» en un jour, nous rencontrâmes d'autres writers et, soudainement, une idée me traversa l'esprit, Cem eut la même: «Dépouillons ces enfoirés!» et c'est ce que nous fîmes. «Merde!» je faisais la même chose qu'avec le Vamp Squad. Et dire que Boozer m'avait prévenu, «Merde, fais chier!», mais c'était comme ça et puis c'est tout.

Après ce jour, on roulait jusqu'au dépôt en caisse et on dépouillait les jeunes au hasard, durant l'été. Si tu étais un gamin qui avait de la peinture et des marqueurs et que tu traînais près du dépôt, tu te faisais dépouiller. Même Boozer, devint chaud, il faisait les rondes avec nous et nous frappions le Ghost Yard, les dépôts de la 1, Gun Hill, Esplanade, Bed Ford Park et le dépôt de la ligne 4. Nous faisions des throw-up, des intérieurs, des end-to-end. Nous partions en mission, Rac 7, Booze et moi ou Kenn; Cem et moi mais j'avais d'autres potes comme Stop, Del, 2 Draw, Pop Eye et Trip 7.

Sur une mission de l'époque, où nous étions Stop, Boozer, Smiley 149, le pote de Smiley Ked et moi, nous décidâmes de faire les voies de garage de Gun Hill après avoir retrouvé ce soir-là Smiley et Ked à West Farms Square. Boozer, Stop et moi roulâmes dans un van blanc loué sous le nom du programme de «No more trains». Nous allâmes donc à ce «Hall of Fame» à l'ancienne. Nous nous moquions de Smiley en disant qu'il ne viendrait pas peindre et, à notre grande surprise, Smiley nous dit «Allons à Gun Hill!» et nous y allâmes.

Cette fameuse nuit fut l'une des plus marrantes où je peignis. Stop donna à Smiley et à Ked de la mescaline et il en prit aussi, Boozer et moi étions défoncés à la weed alors que nous conduisions jusqu'au dépôt.

Nous arrivâmes là-bas, Smiley, Ked et Boozer entrèrent sous la station, Stop et moi, garâmes le van sous les colonnes qui étaient sous le dépôt. Il fallait monter sur le toit du van avec la peinture et accéder dans le dépôt par cette voie. Nous nous retrouvâmes tous au milieu du dépôt quand Ked s'endormit sur une planche de bois située sur les voies, à cause de la mescaline. Le troisième rail comprenait une planche de bois et c'était à cet endroit qu'il voulait dormir, il n'y avait donc pas de danger immédiat.

Dès que nous nous mîmes à peindre, ce gars commença à ronfler et à rire, il ne pouvait plus s'arrêter, la mescaline l'avait trop défoncé. Nous fîmes ce train avec ces ronflements en fond sonore. Nous étions tous défoncés cette nuit, et nous peignîmes avec Smiley 149. Peindre avec ces gars à la «old school» c'était prendre du bon temps. Si tu ne connaissais pas Smiley 149, tu ne pouvais pas connaître le vrai truc sur le graffiti. Smiley était un hors-la-loi et il représentait quand nous défoncions les lignes. Moi, j'avais quitté ce style de vie quand je fus touché par balle en 1977. Smiley fut un vrai hors-la-loi jusqu'à ce qu'il meure.

Boozer et T-Kid, top-to bottom peint vers 1982, sur le côté uptown du tunnel 1.
«On a fait quatre autres wagons ce même week-end».

(Centre) TAT/TNB production par Rac 7, Boozer, T-Kid et Kenn (écrit avec un «N» ici), peint vers 1982.
«Après avoir rencontré Kenn, au printemps, qui vivait dans l'immeuble de notre pote Stop, nous étions inséparables. C'était le premier wagon qu'on se faisait avec Kenn».

(En bas) Kenn, T-Kid et Boozer production, peint vers 1982.
«On a peint ce wagon une semaine après avoir peint notre premier wagon avec Kenn. C'était durant cette session que Min s'est approché avec un gros couteau à steack et nous a menacé. Il avait toujours cette mentalité hyper violente du Vamp Squad. Kenn et moi lui avons dit de poser le couteau, ce qu'il a fini par faire. Je pense que Kenn a toujours le couteau».

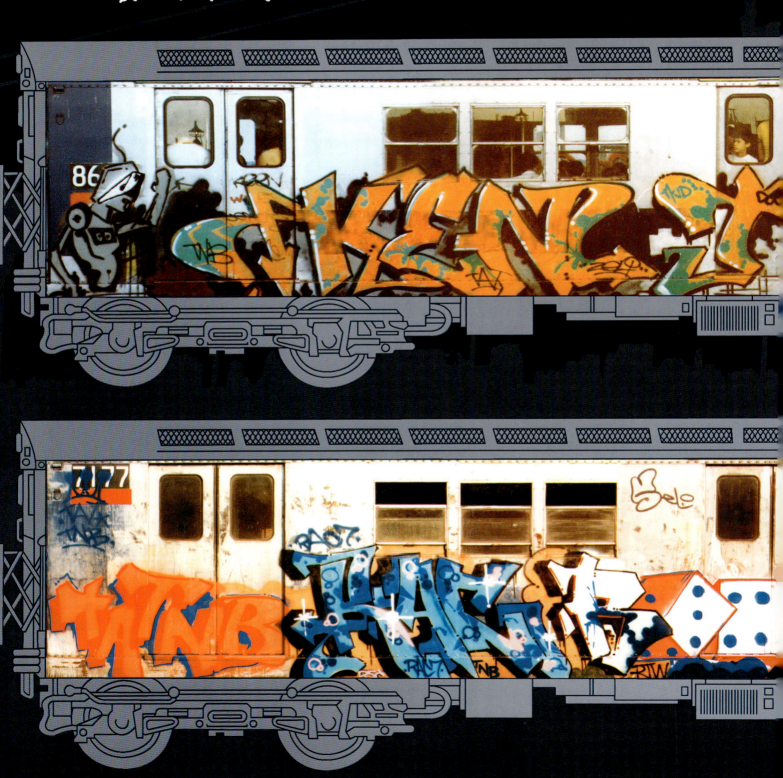

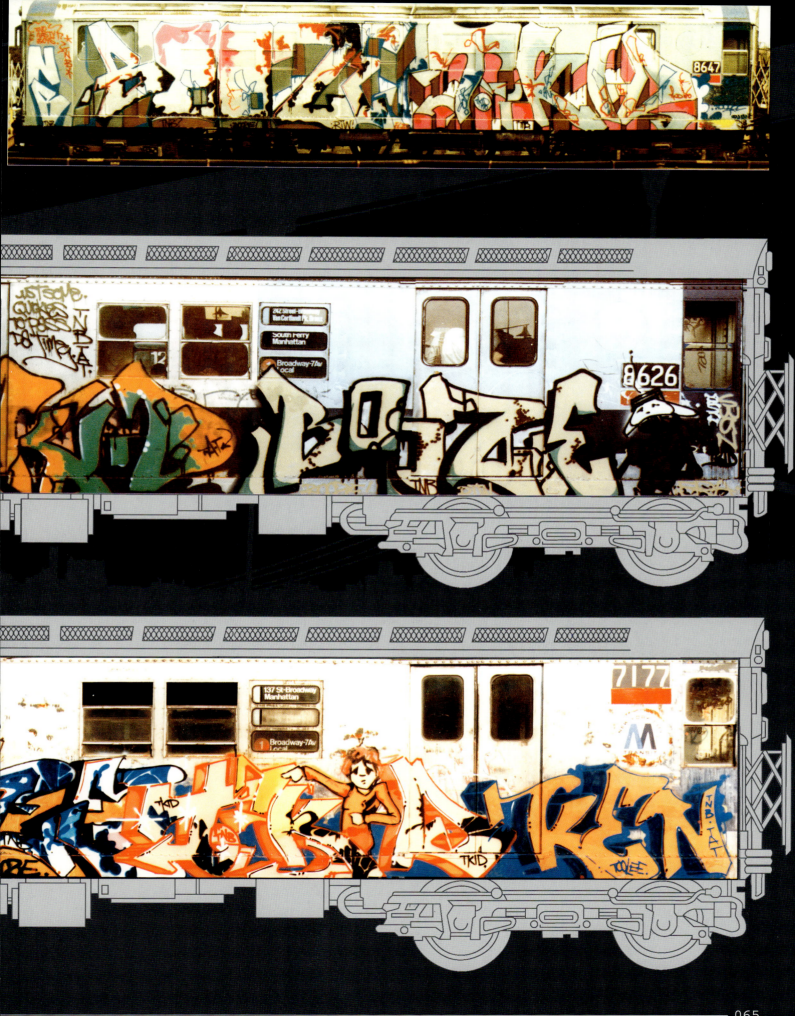

Le Retour des Ball Busters

Une nuit, je traînai avec Boozer et Kenn aux bancs dans mon ancien quartier quand Rac 7 et son pote, un dénommé Era, arrivèrent. Era voulait peindre le tunnel de la 1, je ne le connaissais pas en tant que writer mais Rac 7 m'assura qu'il était cool. Je dis «Fais chier!»

C'était un samedi soir, une chaude et humide nuit d'été, comme la plupart des étés à New York, et je n'étais pas vraiment d'humeur à peindre. Je montai l'escalier, pris mon gros sac de coursier rempli de peinture volée la veille, pourpre prune, orange popsicle, rose chaud, bleu bébé, vert trèfle et un tas de couleurs Krylon, à peu près vingt-cinq bombes, toutes ensembles dans ce sac.

Kenn vint avec sa peinture dans un sac de supermarché et, à nous tous, nous avions suffisamment de peinture pour que Boozer soit tranquille.

Nous marchâmes de la station de la 225ème rue, durant un mile, jusqu'à Kingsbridge hill et nous attrapâmes un train downtown pour la 145ème rue.

Rac 7 ne vint pas avec nous, Era et lui devaient retrouver Jon One. Boozer, Kenn et moi arrivâmes au tunnel et nous mirent au travail de suite. Je fis les seuls outline «mortels» et j'y rajoutai des gouttes de couleur prune.

Nous étions en train de faire les derniers outline quand soudain, Rac 7 et Era se montrèrent et nous firent sursauter, puis ils trouvèrent un wagon à peindre.

Au moment de terminer les pièces, Kenn me prévint que des gamins se ramenaient dans notre direction. Boozer paniqua, il se souvint de la bagarre avec les Ball Busters l'année d'avant. Il me fit part de ses craintes, je gardai mon calme tout en essayant de gérer la situation, Kenn rangea les bombes rapidement et nous nous apprêtâmes au départ. Ce qui fut drôle c'est, qu'avant de peindre, je parlai des Ball Busters et comment ils s'en étaient prit plein la gueule avec le Vamp squad. Mais tout cela était de l'histoire ancienne.

Je gardai un œil sur les gamins qui étaient presque devant nous. Je vis que ce n'était ni Rac 7 ou Era mais Jon One, à un wagon de nous, avec cinq gamins plus loin derrière lui. Il se présenta et je lui demandai alors: «Qui sont ces gars derrière toi?». Il me répondit qu'il ne les connaissait pas, je sentais que quelque chose n'allait pas, tandis qu'ils s'approchaient, je les jaugeai et me dit que Kenn et moi pouvions nous y mesurer. Ils se mirent à me poser des questions et nous pûmes sentir de la nervosité dans leur voix. Je me doutai qu'ils étaient bien plus, non loin de là.

Ils me demandèrent si j'étais T-Kid et si Kenn était Shock. À ce moment-là, je compris que c'étaient des Ball Busters. Boozer fut le premier à marcher vers la station de la 137ème rue. Kenn le suivit et je leur dis de ne pas s'inquiéter de qui nous étions.

Je me tournai pour m'avancer et, à ce moment-là, j'entendis plus de bruit et je vis encore plus de gamins débouler. Je ne savais pas si c'était Rac ou Era mais je vis Boozer qui commençait à courir avec Kenn. C'est à cet instant que nous fîmes notre plus grosse erreur, nous sortîmes de la station et nous nous mîmes à traîner.

Comme les gamins ne nous poursuivaient plus, je voulus finir les pièces. Nous marchâmes jusqu'à la sortie de secours sur la 139ème rue pour retourner dans le tunnel. Arrivés à la 139ème, nous essayâmes de forcer la porte, nous vîmes une trentaine de gamins venir vers nous, traversant Broadway. Nous fûmes immédiatement encerclés, ils prirent le sac de Kenn aussi vite qu'un lion se jetant sur sa proie. Quand cela arriva, je tentai de marcher vers le milieu de la 136ème mais je me retrouvai encerclé par une vingtaine de gamins.

Boozer, qui marchait derrière, me dit qu'ils étaient des Balls Busters. Il ajouta: «Vous m'avez déjà niqué l'autre fois» et ils le laissèrent partir. Non, ils me voulaient moi, alors l'un d'eux tenta de me prendre

Ils se mirent à me poser des questions et nous pûmes sentir de la nervosité dans leurs voix. Je me doutai qu'ils étaient bien plus, non loin (...)

dre mon sac mais je n'allai rien leur laisser sans me battre alors je lui rentrai dedans. Soudain, j'entendis l'un d'eux gueuler en espagnol: «Ese es T-Kid! Puneado, puneado!» ce qui signifie: «C'est T-Kid! Plante-le, plante-le!». J'étais encerclé par les Ball Busters et mon esprit fonça alors à cent à l'heure, flippant que ce soit la fin du vieux T-Kid et espérant une sortie. Je portai mon sac de coursier avec des bombes neuves que je chopai par la bandoulière comme si j'allai leur léguer et, dès qu'ils tentèrent de me le prendre, instinctivement, je les frappai avec, je balançai mon sac dans tous les sens aussi vite que je le pouvais, les cercles furent de plus en plus grands et ces salauds de Ball cessèrent leur tentatives. Dieu sourit à ce moment en ma faveur, les mouvements circulaires furent si puissants que je parvins à frapper cinq ou six gars, m'ouvrant un passage pour cavaler. Je laissai, alors, voler le sac dans la même direction en laissant tomber l'un d'entre eux sur son derrière. Je l'enjambai et je courus comme jamais auparavant, si vite que lorsque je me tournai pour les voir, ils étaient encore un pâté de maison de moi, tentant de me rattraper.

Je cessai de courir pour reprendre ma respiration sur la 145ème quand un taxi s'arrêta, le chauffeur me demanda si je voulai monter. Bien que je n'avais aucun sou en poche, je lui répondis, «Ouais, je veux bien», et je montai dedans menant ma fuite à bien. Je dis au chauffeur «St James Park dans le Bronx s'il vous plait! C'est sur Jerome street et la 192ème». J'espérai que mon pote Stop soit présent afin qu'il puisse me prêter les 7 dollars pour la course.

Nous arrivâmes au parc et personne n'y était alors je lui demandai de m'emmener au bloc sur Aqueduct Avenue. J'y vis mes potes traîner sur les bancs où j'étais plus tôt, je leur demandai du fric et ces enfoirés n'avait même pas 7 dollars, je demandai donc au chauffeur de patienter pendant que j'allai chercher l'argent chez ma grand-mère qui était fauchée. Je montai alors sur le toit de mon immeuble et je dis à mes potes d'informer le chauffeur de partir et Recon Ralph demanda au chauffeur de ne plus revenir. Le chauffeur me vit sur le toit et gueula pour son argent, j'aurais aimé le payer, après tout, il m'avait aidé à prendre la fuite. Tout ce que je pus faire fut de lancer une brique vers le taxi qui tomba sur la voiture et qui le fit détaler. Dieu me délivra ce jour-là d'une mort certaine, une fois encore.

Le jour suivant, je traînai avec Cem dans son squat quand Rac 7 arriva avec Jon One. Je crus que Jon one m'avait tendu un piège cette nuit-là, j'allai dans le vestibule, attrapai Jon et lui mis quelques coups dans la figure, puis des coups de pieds dans l'escalier. Il me dit que ce n'était pas lui. Honnêtement, je ne sais pas mais je me doutai qu'il l'avait fait. Qu'est ce que vous en pensez?

↙ «Bern T-Kid Rocs» (par T-Kid), marqueur sur papier, dessin fait dans un black book en 1982.

↘ Cey City, Agent, T-Kid et Futura 2000 au vernissage d'une galerie. Photo de M. Cooper. «J'allais à ces vernissages, je me droguais et je volais les gens dehors. J'étais toujours dans les combines».

3. Prise d'Assaut> Les Soldats/ 1981/ 1982

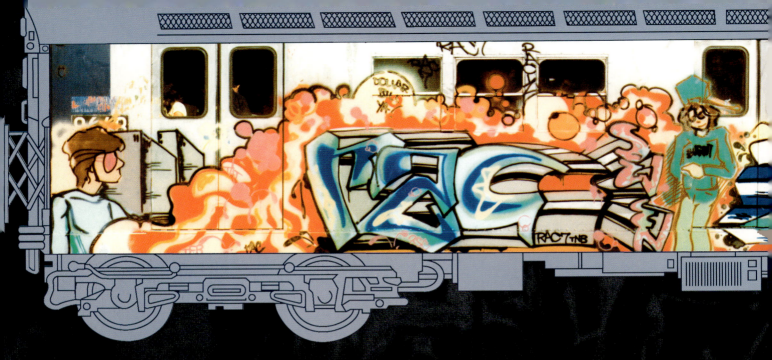

↳ Wagon de Rac 7 et Cem 2, peint vers 1983 dand le tunnel de la ligne 1.
«J'ai fait les contours, mais Cem et Rac l'ont vraiment personnalisé avec le perso qu'ils ont peint. TAC, qu'on voit écrit sur la droite du wagon, était le crew de Cem».

↳ Wagon «I Don`t Want to Go Back to School» (Au centre) par T-Kid, Cem et Kenn, peint fin août 1982 dans le Ghost Yard. Tous les contours sont de T-Kid.

↳ Wagon «Fuck All Kings» (En bas) de T-Kid, Cem et Mack, peint courant 1983 dans le Ghost Yard.
«J'ai fait ce wagon au milieu de l'été, juste une semaine avant ma célèbre baston avec Cap des MPC».

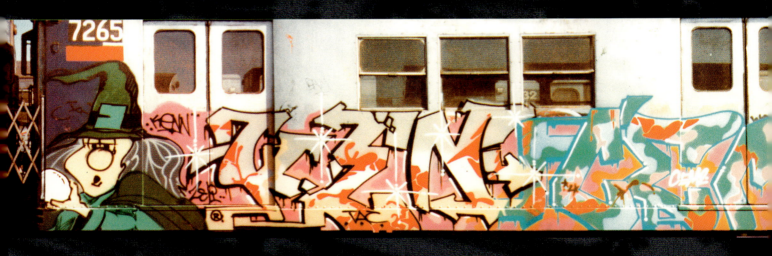

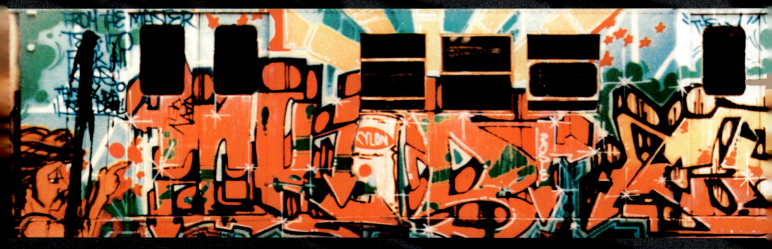

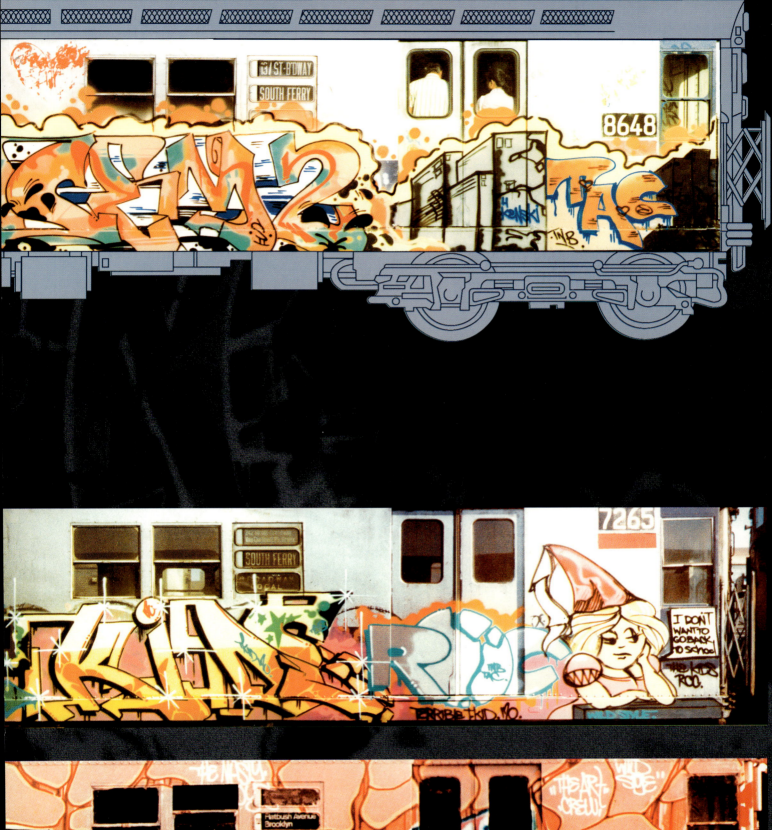
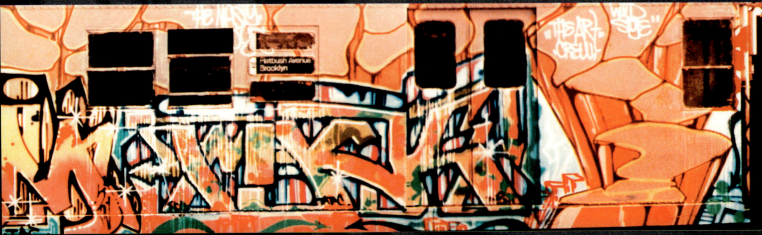

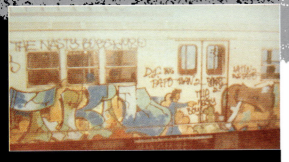

T-Kid et Shock en 1980, peint sur 217ème rue.

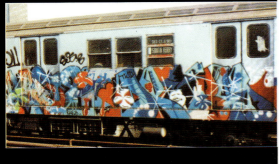

Dr Bad par T-Kid, peint vers 1979.

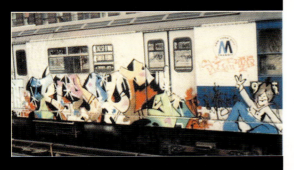

Kidroc par T-Kid, peint sur la ligne 1 vers 1979.*

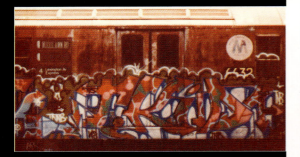

T-Kid et Dolee vers 1983.

Bgee 183, T-Kid et Tolee vers 1983 dans le Ghost Yard.

* «J'ai fait cette pièce dans le tunnel 1, avec des fonds de bombes. J'avais épuisé ma peinture sur un whole car de l'autre côté du tunnel. Shock 123, Crazy 505, Mike Dust, Rin 1, Basic 5 et moi faisions des pièces rapides sur le côté uptown quand Case 2, Crash, Daze, Dondi et d'autres graffeurs du CIA crew sont venus vers nous. Case 2 était furieux parce que lorsque nous peignions du côté downtown, mon frère, Crazy 505, avait fait un tag Led Zeppelin sur une pièce de Case 2. C'était une erreur, quelqu'un avait cassé les ampoules dans le tunnel, et il faisait tellement sombre que mon frère n'a pu discerner la pièce de Case 2 sur le train. Je ne savais pas que mon frère était responsable de ce tag alors j'ai voulu calmer Case 2, lui expliquant qu'on avait rien à voir avec ça. C'était un moment très gênant pour moi, Case 2 était l'une des mes idoles et il hurlait, menaçait et faisait tout un vacarme. J'avais ma main dans la poche arrière, et j'ai attrapé discrètement ma lame afin d'être prêt si quelqu'un faisait un geste. Heureusement, rien ne se passa. Plus tard, en retournant au Yonkers, mon frère m'avoua qu'il avait fait le tag Led Zeppelin. J'avais envie de le tarter!».

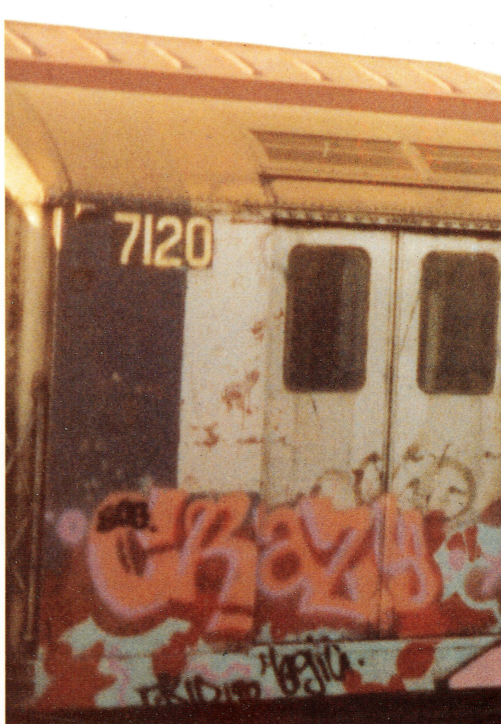

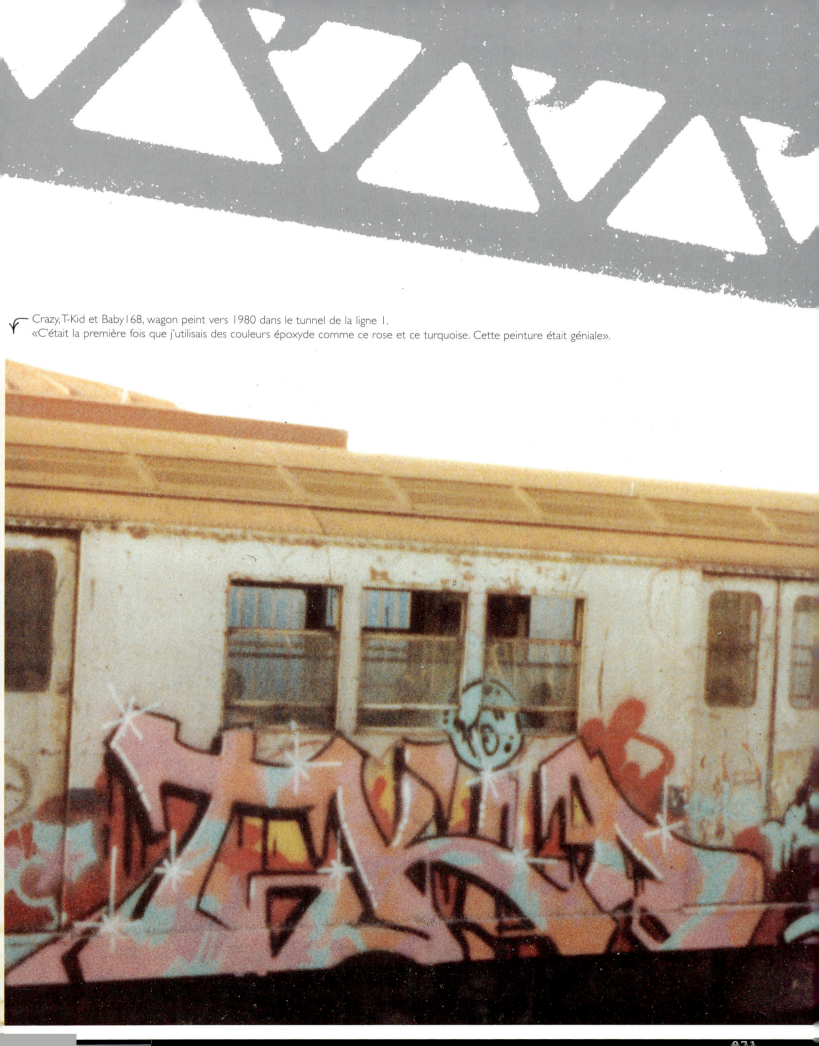

Crazy, T-Kid et Baby168, wagon peint vers 1980 dans le tunnel de la ligne 1.
«C'était la première fois que j'utilisais des couleurs époxyde comme ce rose et ce turquoise. Cette peinture était géniale».

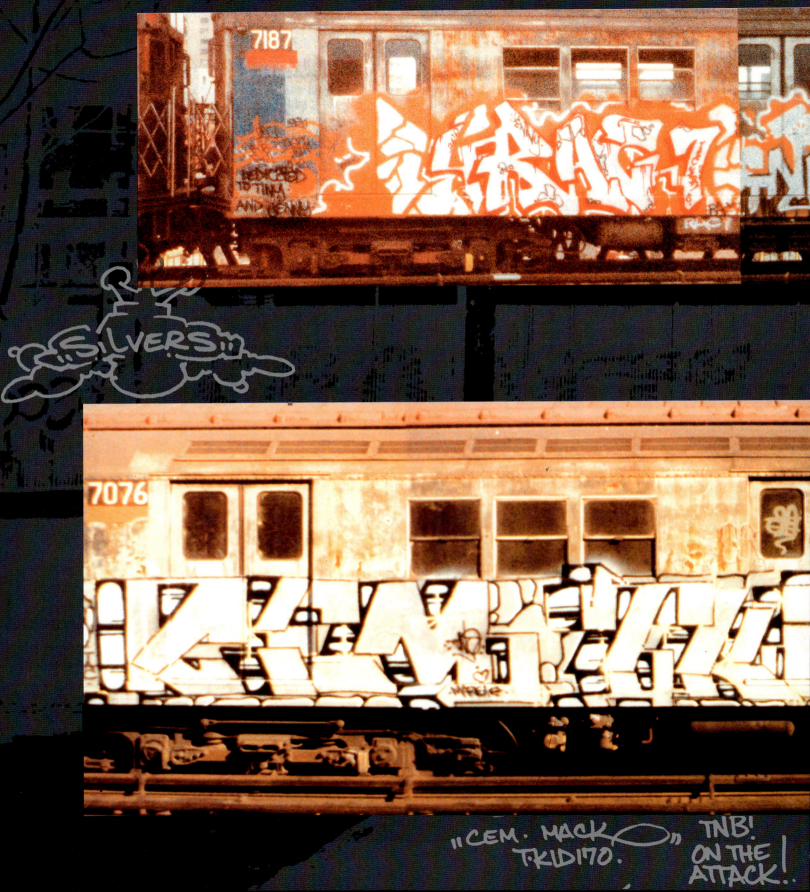

RED -N- "SILVER"

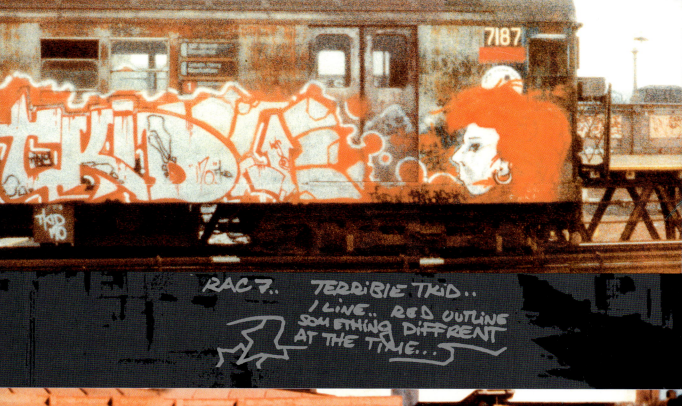

RAC 7.. TERRIBLE TKID..
1 LINE.. RED OUTLINE
SOMETHING DIFFRENT
AT THE TIME...

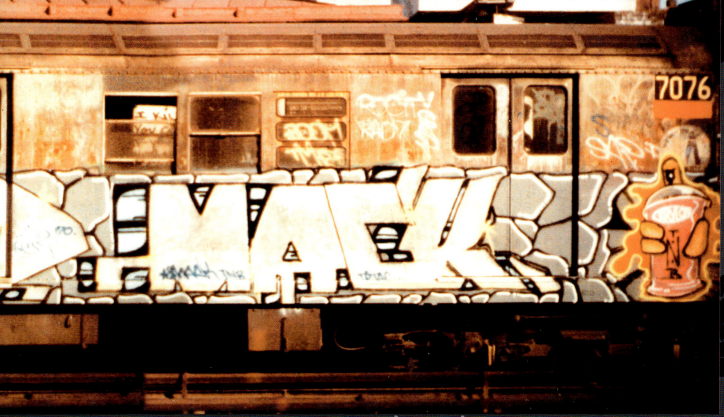

EVEN RAIN COULDN'T KEEP US OUT
THE GHOST THAT NIGHT..

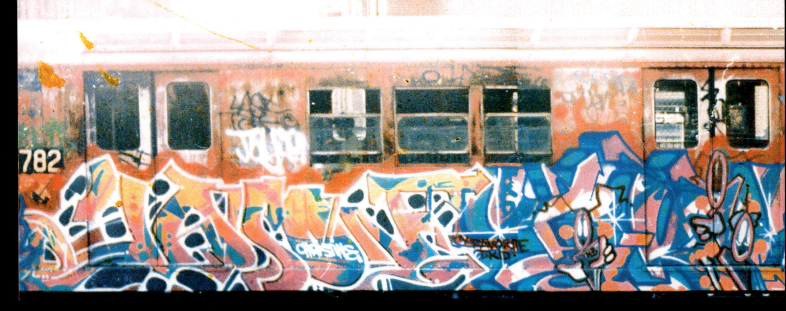

Les TNB Rencontrent les TAT

Vers 1982, alors que j'étais au studio d'Henry Chalfant avec Boozer, j'y rencontrai Bio, Brim et Nicer. Nous nous mîmes à discuter, Bio et Brim m'avouèrent que nous nous étions déjà vu auparavant lors du programme «No More Trains». Nous nous mîmes a traîner vers Midtown pour nous procurer de la peinture dans plusieurs boutiques. Je me souviens que je me moquais de Nicer, de son gros nez crochu et qu'il m'envoyait des vannes sur le mien. Je pensais qu'il était cool, un gars tranquille qui appréciait mes goûts artistiques.

Je leur demandai de nous retrouver au parc St James le vendredi suivant pour que nous peignions ensemble. Ce jour-là, j'étais avec Boozer, Stop, 2 Draw, Kenn et Rac 7.

Bio et Brim arrivèrent accompagnés d'un groupe de writers incluant Mack, Sharp, Delta, et un gamin du nom de Tony. Boozer avaient des problèmes non résolus avec Sharp et Delta qui dataient du temps des Vamp Squad et il fut inflexible sur le fait de ne pas leur indiquer où était le Ghost Yard. Je lui dis alors de ne pas s'inquiéter, il se mit en rage, j'expliquai donc au gars qu'une partie d'entre eux pourrait venir.

Le groupe final était composé de, Bio, Brim, Mack, Cem, Kenn, Delta, Sharp et moi.

Je n'étais pas content que Delta et Sharp viennent avec nous, je pris Cem à part et l'informai qu'une fois au dépôt, nous nous ferions les deux, et je prévins Mack, qui fut d'accord. Une fois arrivé au «Ghost Yard», nous nous séparâmes pour taper des wagons, je demandai à Cem de rejoindre Mack pour s'occuper de Delta et Sharp. Je restai en arrière avec Kenn et le reste du groupe. Nous nous remîmes à peindre lorsque j'aperçus Sharp détaler du dépôt, je me mis à le poursuivre, il tenta d'atteindre la station de la 214ème rue. Je réussis à le choper au niveau des escaliers quand soudain j'entendis quelqu'un dire «Yo, laisse Sharp tranquille!». Je vis un gros gars qui devait être Joey du crew TDS. Je lui répondis de s'occuper de ses affaires avant que je ne le dépouille lui aussi, il fit demi-tour. Je cognai Sharp et le laissai partir. Après sa fuite, Mack s'amena et me demanda si j'avais chopé Sharp et je lui racontai.

Depuis ce jour, Mack et moi, forgeâmes une amitié solide qui alla au delà de celles des autres membres des TAT. De tous les membres des TAT, c'était Mack que j'appréciai le plus. Je le fis entrer chez les TNB et il était fier de représenter le crew. Mack, Kenn, Cem et moi formions le nouveau Vamp Squad. Nous n'écrivions jamais TVS, juste TNB, nous terrorisions les autres writers comme je le faisais avant avec le Vamp Squad. Nous étions inséparables, nous peignions des whole-car ensemble, nous allions en boîte de nuit, à des shows de graffiti, et nous cherchions de nouvelles victimes.

Ce furent de bons moments pour moi, mon style était à son top, le «Ghost Yard» était mon domaine et j'avais une équipe de bons amis.

Nous nous tapions le «Hall of Fame» de la 106ème rue et de Park Avenue à Harlem. Au début, nous n'étions jamais invités à peindre et nous prenions sur nous. Nous allions peindre pendant la nuit et nous approprier ces murs.

Ce furent nos premières peintures murales, peut-être à cause de cela, nous fîmes la transition des trains aux murs, ce fut facile pour nous. Nous nous éclations à l'époque, mais il y eut des nuages qui vinrent assombrir notre futur. Ce fut en 1984 que la foudre gronda.

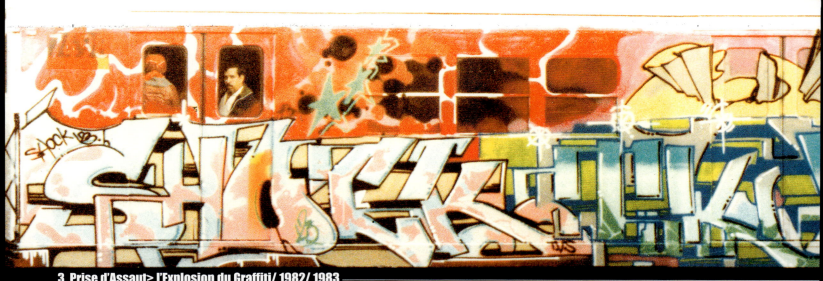

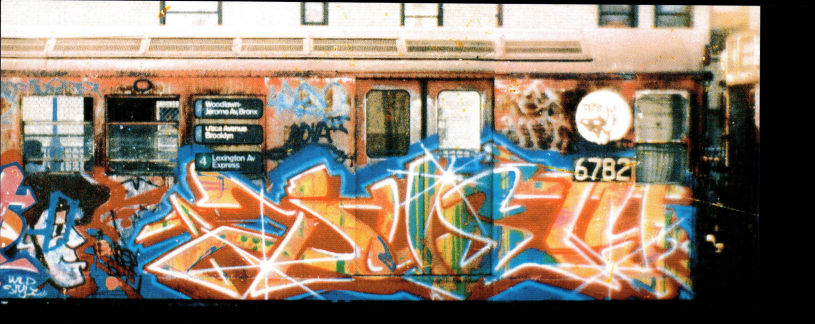

Ce furent de bons moments pour moi, mon style était à son top, le «Ghost Yard» était mon domaine et j'avais une équipe de bons amis.

▲ Jason, T-Kid et Dusty, peint vers 1983 dans le «Ghost Yard».
«J'ai fait les contours de Jason et tout le monde a participé pour le remplir; Bio, Mack, 2 Draw, Stop, Duster et moi. Il y avait vraiment une vibe de compétition entre Duster et moi, alors j'ai décidé de montrer mon talent en peignant le perso alien avec une bombe de blanc presque vide. J'ai aussi fait le personnage avec les lunettes. Tout était bon pour se marrer cette nuit-là».

▼ Shock, T-Kid et Cem, peint vers 1983. Toutes les pièces sont faites par T-Kid sauf pour le remplissage dans la pièce de Cem. Shock était sous les verrous et Boozer lui a envoyé les photos. Shock a appelé T-Kid et l'a remercié pour la pièce.

Henry Chalfant: «Je pense que T-Kid était un créateur de style de génie à New York au début des années 80, ainsi qu'une voix importante. Il a repoussé les limites conventionelles très loin, bien que son travail demeure très proche du graffiti. Les gens étaient soufflés par l'aspect avant-gardiste qu'il avait au sein de la scène graffiti. Il exerce toujours une énorme influence dans le monde entier».

«Sous l'influence de Tracy, le principal élément reconnaissable dans la peinture de T-Kid était les personnages. C'est particulièrement vrai pour son autoportrait présent partout. Cet autoportrait qui revient souvent, est sans conteste une influence de Tracy. T-Kid était très jeune quand il peignait avec lui. Ce personnage aux grosses dents et aux lunettes d'aviateur est un personnage de Tracy. Tracy fait encore des persos basés sur un ado idéalisé. Il est courant pour les graffeurs à New York de faire des personnages qui sont en fait des autoportraits. Qu'ils soient réels ou idéalisés, les graffeurs utilisaient des personnages avec qui ils s'indentifiaient fortement, puisés dans les comics ou même de Vaughn Bodé. C'était quelque chose de très répandu. Vers 1982, il n'y avait plus de trace du style de Tracy dans ce que faisait T-Kid».

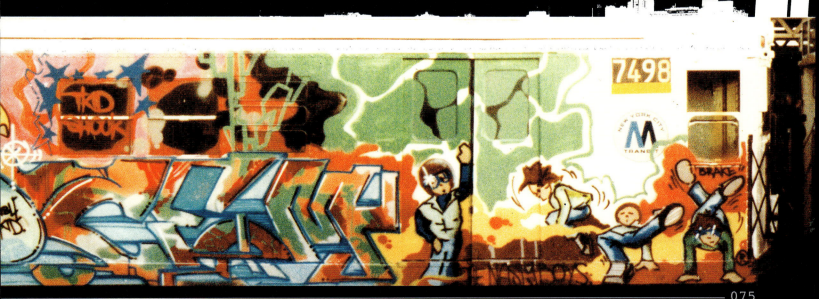

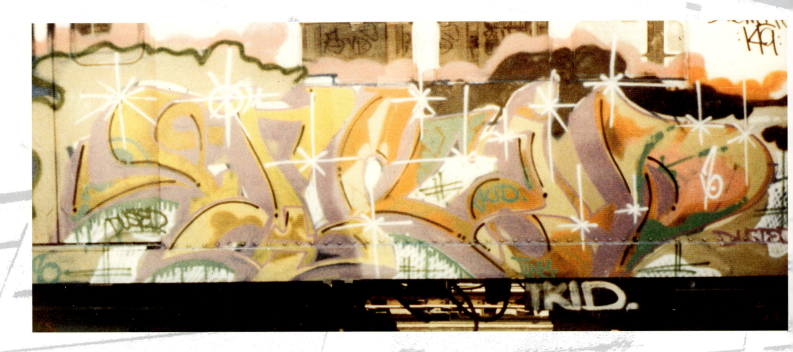
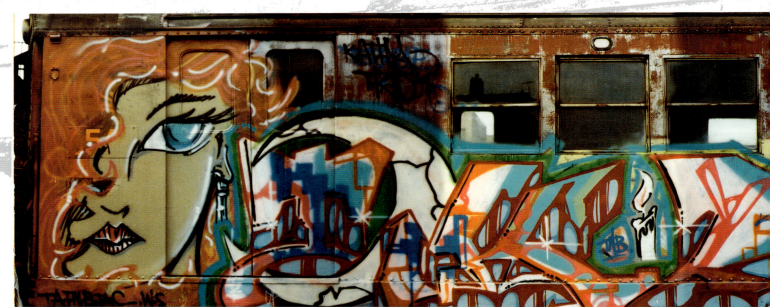
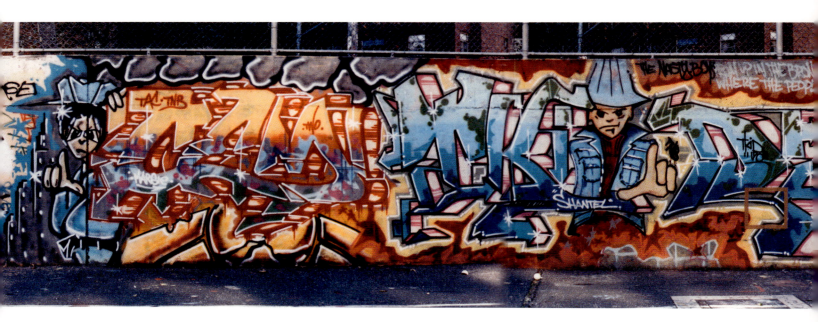

3. Prise d'Assaut> l'Explosion du Graffiti/ 1983

↳ T-Kid (En haut à gauche) et pièce de Cem (À droite). Wagon peint vers 1983 dans le «Ghost Yard».

«C'était un jour pluvieux, et on tripait sous mescaline. Je nous ai fait des contours supers, mais j'étais frustré car le vert dont je me suis servi pour les contours était trop faible pour bien recouvrir toute la surface. J'ai fini par prendre du pourpre pour les contours, et le résultat déchirait quand même autant!».

↳ (Au centre) T-Kid, Cem et Mack, peint vers 1983.

«On a tapé un lot de peinture couleur de fleurs et on s'est fait le «Ghost Yard». Un gamin qu'on connaissait à peine voulait venir, mais on lui a dit qu'il devait dépouiller quelqu'un d'abord. Il a essayé et on a fini par lui dire: «Désolé, pas de nouveau membre pour aujourd'hui!».

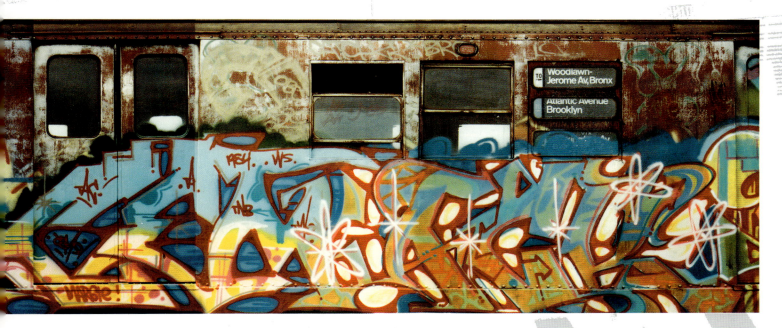

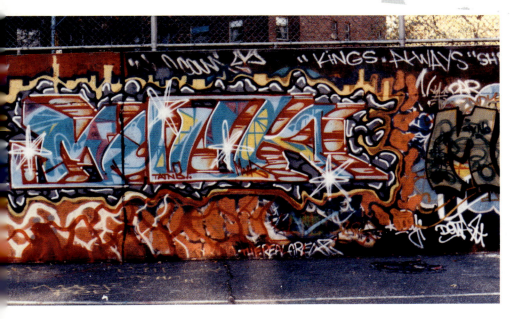

↳ Mur peint par Cem, T-Kid et Mack vers 1983 au Graffiti Hall of Fame de Harlem.

077

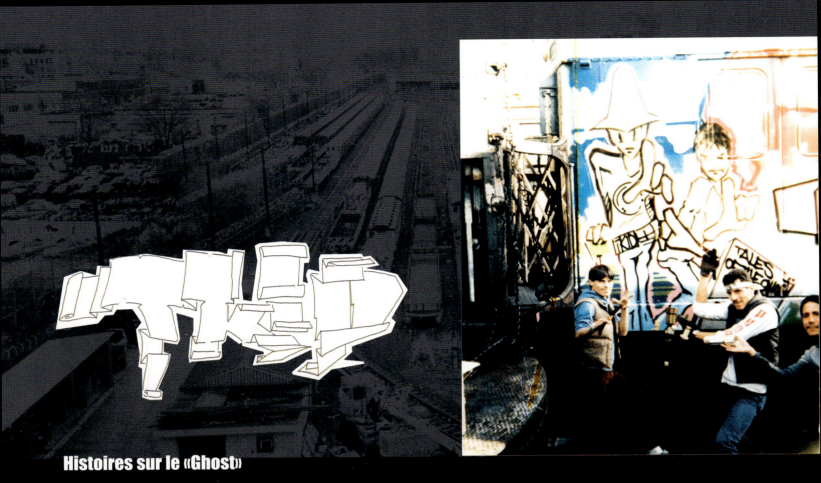

Histoires sur le «Ghost»

Le «Ghost» comme nous l'appelions, était un dépôt de réparation sur la 207ème rue, des trains venaient de toute la ville afin de s'y faire réparer. Si tu parvenais à te faire tous les wagons du dépôt, ton blaze pouvait faire un all-city en moins d'une semaine. Cem, Mack, Kenn et moi régnions sur le dépôt. Nous pûmes tourner autour en voiture et choper les writers qui tentaient d'y entrer. Nous gardâmes ce dépôt comme endroit secret, notre «chez nous», et nous ne permettions à aucun autre writer d'y pénétrer, le laisser faire aurait accrue la surveillance de la police.

Avant, les trains défoncés étaient garés sur les voies du nord ouest. Notre entrée secrète était située près de là. Il s'y passait des scènes d'apparitions de spectres au crépuscule et quelques incidents qui donnaient la chair de poule, c'est la raison pour laquelle nous surnommions ce dépôt le «Ghost Yard».

Une fois, Cem et moi étions à l'intérieur du dépôt, nous cherchions un train à peindre quand nous en trouvâmes un en cours de réparation, nous l'explorions ainsi qu'un train jaune pas loin dont les ouvriers se servaient comme un atelier, tout en gardant un œil sur notre peinture. Nous montâmes sur le toit du train à peine deux minutes et, quand nous descendîmes du wagon, notre peinture avait disparu. Le dépôt était complètement désert et nous avons cherché partout, mais nous ne l'avons jamais retrouvée. Ce fut vraiment incompréhensible.

Plus d'un incident arriva dans ce dépôt. Le jour où je peignis «Tales of the Ghost part 1» accompagné de Cem, Kenn et Mack, je sentis quelqu'un taper sur mon épaule, je me retournai et ne vis personne. Tous mes potes étaient affairés à leurs pièces. Nous nous dîmes alors qu'il y avait des forces indescriptibles à l'intérieur.

Le «Ghost Yard» était situé près d'une rivière, il était infesté de rats. Une nuit de brouillard, très humide, d'août 1980, alors que nous traînions sur la route qui longeait la rivière, nous entendîmes un gros son strident. Nous ne sûmes pas d'où cela venait. Nous étions à cinquante mètres d'une montagne de sel qui menait au dépôt quand ce son devint de plus en plus lourd et persistant. Le brouillard troublait notre vue mais le ciel devint plus clair, permettant à Shock et moi d'apercevoir des rats qui gisaient devant nous. Nous en informâmes les potes mais ils se mirent à rire, ils disaient que nous flippions de quelques souris.

Shock et moi prîmes des bouts de béton qui traînaient sur la rue et nous commençâmes à les lancer sur les rats, le ciel se dégagea nous laissant entrevoir une armée de rats, ils étaient trop nombreux et formaient une sorte de tapis sur le passage. Nous n'allions pas les laisser se mettre en travers de notre route, nous prîmes chacun des morceaux de béton et nous les lançâmes sur eux ce qui nous permit d'ouvrir un chemin malgré certains rats qui passaient sous nos pieds.

Enfin, quand nous atteignâmes le dépôt, nous nous fîmes remarquer par les flics, nous fîmes demi-tour et revînmes sur nos pas.
Le «Ghost» nous traitait en amis ou en enfants non-désirés et nous lui en étions reconnaissants, nous le protégions comme si c'était chez nous.

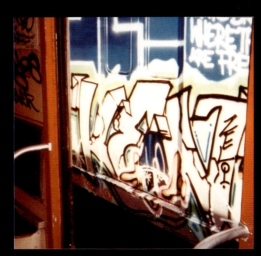

Il s'y passait des scènes d'apparitions de spectres au crépuscule et quelques incidents qui donnaient la chair de poule, c'est la raison pour laquelle nous surnommions ce dépôt le «Ghost Yard».

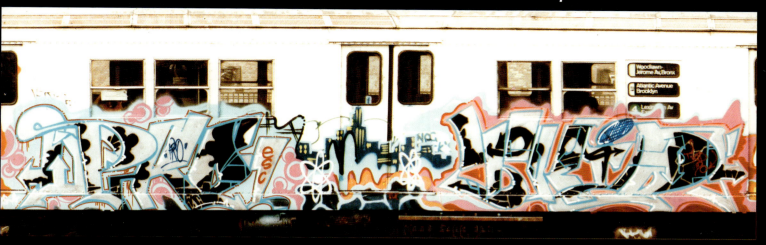

⌐ Wagon Pro et T-Kid, peint dans le «Ghost Yard» vers 1984.

«Mack, Cem et moi étions descendus dans le Ghost et on allait voir Pro. Je le connaissais de Morris Avenue de la partie Kingsbridge du Bronx. Il trainait avec mon pote Tracy 168, donc nous étions cool par association. Apparement, Mack avait un problème avec Pro, et ils ont fini par se battre. Quand bien même j'étais ami avec les deux, Mack était comme un frère pour moi. Je ne voulais donc pas qu'ils se battent, alors j'ai sauté dans le tas pour les arrêter. On a réussi à mettre toute la tension de côté pour un moment afin de peindre. J'ai fait les contours pour les deux et Pro a rempli. C'était la première fois que quelqu'un faisait une pièce en argent avec des contours de couleur turquoise et des motifs noirs. Les TNB étaient connus pour innover».

⌐ «Tales of the Ghost Part 2», il n'y a pas de photos de la partie 1.

«J'ai dis à Dondi un jour que j'allais faire des lettres en ruban, et il m'a dit: J'ai déjà essayé, ça marche pas».

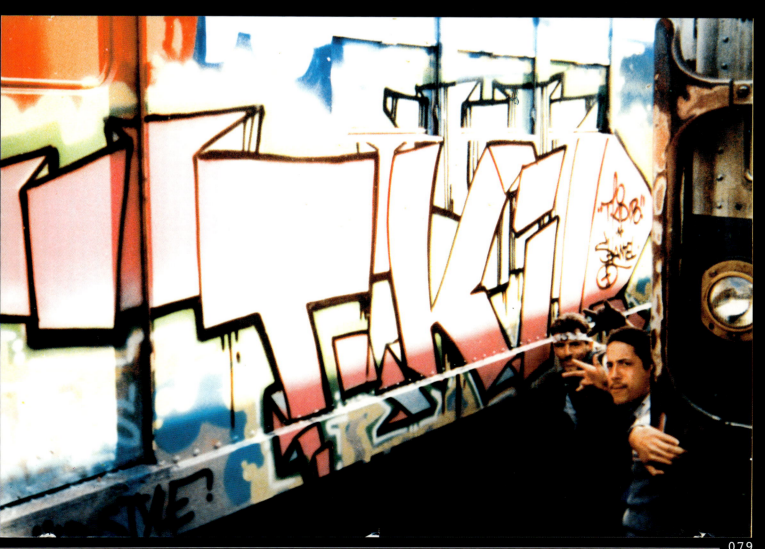

Les Guerriers

Nous menions une guerre underground, qui était érigée contre le système. De notre quartier général à St James park, nous entendions constamment parler des histoires du Vandal Squad qui avait arrêté un nouveau groupe de writers. Bien que le Vandal Squad existait depuis des années, il n'avait jamais été aussi motivé pour arrêter les graffiti writers.

Depuis, les TNB forgeaient une alliance avec les TAC et les TAT. De nouveaux crews avec de nouveaux writers émergèrent, aidés des médias façon «hype».

À cause de cela, il fut difficile de peindre sur les trains. Nous traînions sur les terrains de Handball mais nos cœurs, eux, étaient toujours dans les métros. Le «Ghost Yard» était notre paradis et nous le protégions assidûment.

Nous fûmes particulièrement productifs en 1983, nous fîmes des wagons sur des bases régulières. À chaque fois que j'allais au Ghost Yard, je trouvai Bio, Brim, Raz et Kenn en train de peindre sans moi. J'étais en rogne du fait de leur avoir montré cet endroit et qu'ils peignent sur mon territoire sans me prévenir.

Je pris sur moi, et nous continuâmes à faire des whole-car tels que «Tales of the Ghost Part 1 and 2» et un autre whole-car avec Shock et Cem comprenant des break dancers en illustration et «Fuck all Kings».

Un nouveau crew, MPC (Morris Park Crew) naquit, le chef Cap, qui mesurait près de deux mètres portait un fusil à canon scié, avec une casquette rouge. Il répandait le trouble dans le monde du graffiti. Il commença par repasser les wagons de Dondi et de Duro sur les lignes 2 et 5, ceux de Blade et de Comet, et parfois ceux de Kel, Rin et Min. Ces actions me faisaient penser à la brèche de violence laissée par le Vamp Squad, le crew que je suivit longtemps et quittai plus tard, alors que Boozer y retourna. Cap repassait les pièces des gens pour être pris au sérieux, d'autres writers s'empressèrent de le toyer lui aussi. Les transgressions de certains writers entraînèrent une victimisation et un désir de vengeance.

Un nouveau writer se fit connaître, Cope 2, il laissait sa marque sur la ligne 4.

A l'époque il perfectionnait son tag mais ses pièces étaient vraiment rudimentaires. Sinon, il se levait tôt pour taper les lignes 2 et 5 et parfois entrait dans le Ghost. Je remarquais qu'il posait MPC dans mon dépôt, il fallait que je fasse quelque chose et immédiatement, je pris une bombe de couleur noire et je repassai tous les tags Cope 2 que je vis cette soirée là. Plus tard dans la nuit, de retour au parc St James avec mes potes, nous parlâmes du wagon «Fuck All Kings» que nous avions peint, quand j'entendis claquer les portes du métro, qui était garé entre Fordham et Kingsbridge. Mon pote Swan qui était des TVS me dit que Cope 2 y était. Je demandai à Stop et à 2 Draw de veiller sur les voies de garage et de surveiller Cope 2. Sans que je le sache, Swan avait déjà prévenu Cope que j'avais un souci avec lui. Je gueulai sur les voies et ordonnai à Cope de venir à la station de Kingsbridge, il répondit simplement «Non». Je lui promis de ne pas le frapper et il accepta de venir. De toute façon, je l'aurais pourchassé. Je l'attendis avec une batte de base-ball que Dee 3 des TFB m'avait prêtée, je le menaçai avec, mais je ne l'aurais pas frappé.

Il vint par la sortie de secours. Il était jeune et je fus surpris qu'il soit portoricain. Je crus que les MPC était une bande de jeunes blancs. Je lui expliquai que ça ne me plaisait pas de voir ses throw-up avec inscrit MPC dans mon dépôt. Je lui dis aussi qu'étant portoricain, il ne devait pas être affilié au MPC, et que si je voyais l'un d'entre eux dans le «Ghost Yard», je les frapperais.

Plus tard, Cope 2 dit à Cap qu'il voulait quitter sa bande et lui parla de notre conversation. Cap était furieux et planifia de m'attraper (...)

Plus tard, Cope 2 dit à Cap qu'il voulait quitter sa bande et lui parla de notre conversation. Cap était furieux et planifia de m'attraper le samedi suivant à un show de graffiti, qui se déroulait au Fashion Moda dans le South Bronx.

Cem et moi allions à cette exposition, nous retrouvâmes Boozer, que je n'avais pas vu depuis un moment ainsi que Rac 7. L'endroit était rempli de writers hostiles envers Cap parce qu'il recouvrait tout le monde, et envers moi pour toute la dépouille que j'avais faite dans le passé. Leur ressentiment fut ce qu'il y a de pire pour moi. On me permis finalement d'exposer mon travail dans la galerie. Je fus excité par l'attention que me porta un collectionneur d'art qui m'avait passé commande pour peindre une toile.

J'étais donc assis à discuter avec celui-ci quand, soudain, un grand gars, portant une casquette rouge, vint vers moi et me demanda d'une voix rauque: «Alors, tu es T-Kid?» et je répondis: «Ouais, et toi, putain qui es tu?». Avec sa voix très basse, il me dit: «T'inquiètes pas pour moi, j'ai entendu dire que tu traînais dans le Ghost». Je lui envoyai: «Qu'est-ce qu'il y a?», il me dit alors: «J'ai été au Ghost et j'y retournerai quand je veux, qu'est ce que tu dis de ça?». Je compris alors que c'était Cap, et je flippai un peu à l'idée qu'il porte un flingue sur lui, mais je le previns calmement: «Si je t'attrape là-bas, je te niquerai!». Il ria et je compris qu'il cherchait les problèmes, tout en se demandant comment un grand maigrichon comme moi avait pu lui inspirer une quelconque menace. Il me dit alors avec le sourire: «Viens, allons régler ça dehor!», je lui répondis: «Dehors, rien à foutre de dehors!». Je lui balançai un coup, et lui cassai le nez direct. Il fut surpris et confus et ce fut l'occasion pour moi de le battre malgré sa grande taille. Il m'envoya sa main droite dans la figure de toute sa force. Je remarquai à ce moment là qu'il ne savait pas se battre, tout aussi fort qu'il paraisse. Il ne parvenait pas à esquiver les coups que je lui infligeai. Tout ce qu'il pouvait faire, était de retenir mes coups.

À chacune de ses tentatives, j'utilisai sa force pour le faire valser. À un moment, nous traversâmes une cloison pour finalement atterrir sur le sol, Cap était sur moi. Enfin, Stan the Man, Tracy 168, et deux autres writers vinrent pour nous séparer. Je mis un coup de pied dans l'estomac de Cap. Une fois que nous fûmes séparés, je regardai mon pull et vis du sang dessus. Je me tournai pour demander à Cem si c'était le mien «Non Tee, c'est celui de Cap». Dans ma colère, je dis à Cem en espagnol de le planter dès que je l'aurais balancé à coups de pieds et il me répondit «T'inquiètes, je veille sur toi» J'étais livide et ne savais pas si je pouvais faire confiance à quelqu'un d'autre que Cem. Personne là-bas ne m'appréciait vraiment et Tracy, sur qui je comptais comme un ami, était responsable de la présence de Cap.

Puis, un groupe de gars du quartier arriva, avec 2 Draw et Stop. Stop me passa un couteau et 2 Draw courut à son appartement pour y chercher son shotie (un flingue de petite taille). Si Cap avait persisté dans la bagarre, il se serait fait tuer ce jour-là.

À ce moment là, Tracy nous parla tout doucement et tenta de nous calmer. Il nous convainquit que nous étions des idiots et que, les seules personnes qui appréciaient le spectacle étaient ceux qui nous détestaient le plus. Nous réalisâmes que Tracy avait raison et nous nous serrâmes la main pour mettre un terme à la bagarre.

Cap et moi sortîmes et nous descendîmes une bouteille «40oz» d'Old English. Nous discutâmes, et il m'expliqua pourquoi il repassait tout le monde. Après l'avoir écouté, je développai une sorte de respect envers lui car il était suffisamment téméraire pour se mesurer à tous ceux qui ne le prenaient pas au sérieux.

Ironiquement, les seules personnes que je croyais de mon côté, Boozer, Min, Rin ainsi que le reste de la bande commencèrent à raconter que Cap m'avait battu. Je ne compris pas leur besoin d'inventer cette version de l'histoire, peut être m'en voulaient-ils encore de

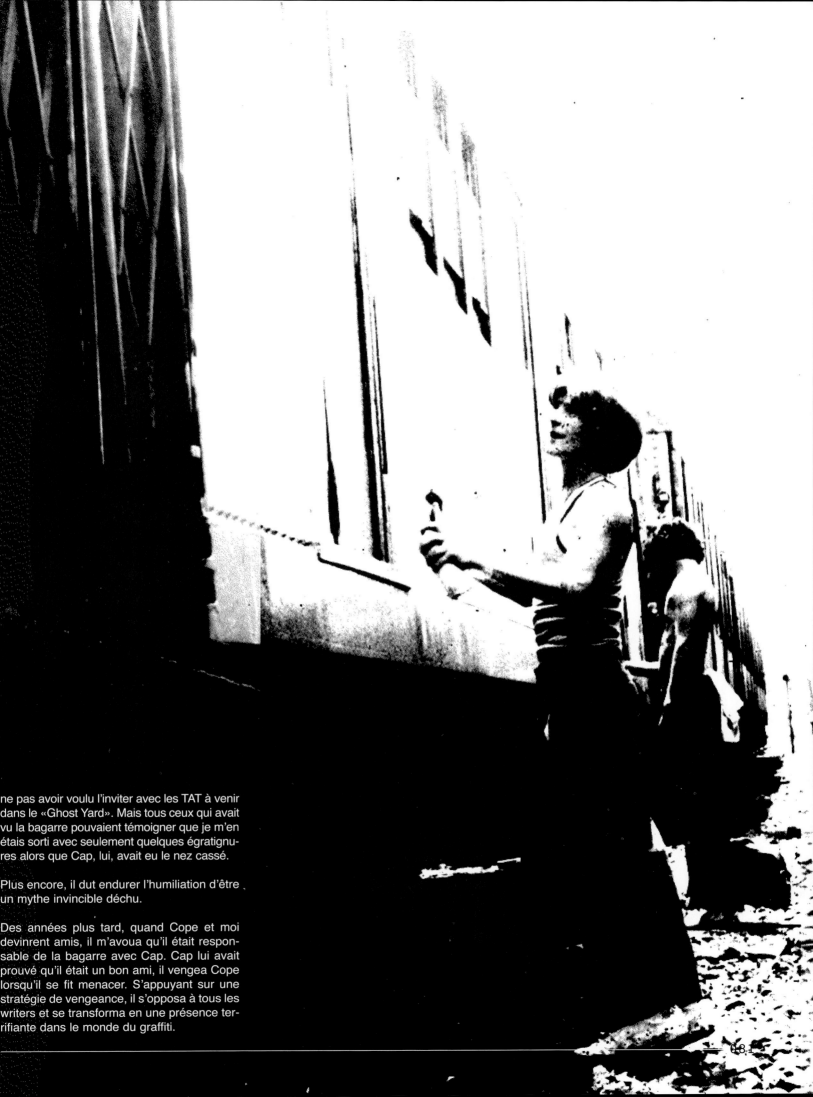

ne pas avoir voulu l'inviter avec les TAT à venir dans le «Ghost Yard». Mais tous ceux qui avait vu la bagarre pouvaient témoigner que je m'en étais sorti avec seulement quelques égratignures alors que Cap, lui, avait eu le nez cassé.

Plus encore, il dut endurer l'humiliation d'être un mythe invincible déchu.

Des années plus tard, quand Cope et moi devinrent amis, il m'avoua qu'il était responsable de la bagarre avec Cap. Cap lui avait prouvé qu'il était un bon ami, il vengea Cope lorsqu'il se fit menacer. S'appuyant sur une stratégie de vengeance, il s'opposa à tous les writers et se transforma en une présence terrifiante dans le monde du graffiti.

> *Une nouvelle campagne médiatique fut lancée et condamna le graffiti avec le slogan «Laisse ta marque dans la société, pas sur la société».*

Hip Hop Hurray

À cette époque, la culture Hip Hop se développait et divers éléments de notre culture de rue se combinaient pour créer une nouvelle façon de vivre. Le scratch, la manipulation de disques en vinyl avec deux platines naissait. Le Maître de Cérémonie, ou MC, parlait au micro sur le beat de la musique. Plus tard, cette forme musicale fut plus connue en tant que rap. Le breakdance, un genre de danse acrobatique qui s'effectue essentiellement au sol, évolua en forme d'art nuancé. Et bien-sûr le graffiti, la seule forme d'expression personnelle pour les jeunes des villes, fut intégré à la culture Hip Hop.

Mon pote Ralph, plus connu sous le nom de Trip 7, avait un grand appartement sur la 191ème rue et St James Park dans le quartier de Kingsbridge, dans le Bronx, qui devint par la suite le quartier général des TNB. Le nombre de membres des TNB avait augmenté, il incluait désormais Stop, Dee Jay, Rac 7, Boozer, 2 Draw et Kenn.

Nous devions participer pour l'appartement de Trip et nous faisions payer cinq dollars en prix d'entrée. Nous étions très sélectifs, mon pote Popeye qui avait des bras aussi musclés que dans les bandes dessinées, son frère et moi étions videurs. Chaque fête était une réussite, des gens attendaient tout le long des escaliers pour avoir une chance d'y entrer.

Nous avions notre Q.G. et fait de St James Park notre terrain de jeux, nous croyions régner sur le quartier.

Les week-end, nous allions dans les boîtes de nuit comme le Roxy, et nous nous mesurions aux breakers les plus célèbres. Ils nous surpassaient toujours mais nous aimions les défier. Nous allions partout, au «Five floor Danceteria» au «Funhouse» où il y avait des freestyle avec, entre autres, Dougie Fresh et DJ Jelly Bean Benitez, au «Limelight», connu pour la drogue qui y tournait et le «Fever up» dans le Bronx où tous les voyous du coin venaient.

Le livre de Henry Chalfant «Subway Art» sortit et défraya la chronique, avec également le film Style Wars. Cela contribua à l'essor du graffiti, qui fut propulsé comme phénomène au niveau mondial. Ce qui débuta comme un mouvement underground évolua en une force culturelle internationale.

Mais le graffiti étant devenu une forme d'art, les élus de la ville eurent vite fait de stopper sa croissance. Une attitude plus dure fut adoptée envers le graffiti. Le maire Koch fit installer des fils barbelés autour des dépôts et les officiers de police expérimentèrent les interventions avec les chiens. Les trains furent peints en blanc dans l'espoir d'éradiquer les tags à l'extérieur des trains. Des fonds furent alloués à la police de la MTA pour qu'elle puisse patrouiller sans cesse sur les dépôts, les voies de garage et les tunnels. Une nouvelle campagne médiatique fut lancée et condamna le graffiti avec le slogan «Laisse ta marque dans la société, pas sur la société», qui était inscrit sur les panneaux publicitaires dans les métros. Les journaux télévisés commencèrent à montrer des policiers arrêtant des graffiti writers. Je me souviens même avoir vu, une fois, des gamins discuter avec la police, leur expliquer comment voler de la peinture et où s'en procurer. Ils avaient pratiquement dessiné une carte pour les hommes de loi et les petits entrepreneurs.

Les boutiques commencèrent à mettre les bombes de peinture sous clé. Mais aucune mesure ne nous dévierait de notre mission. Nous étions plus déterminés encore en dépit de tous ces nouveaux obstacles.

Paradoxalement, même si la ville essayait de resserrer ses griffes sur le graffiti, sa popularité n'était que grandissante. De nouveaux writers inexpérimentés avaient soif de notoriété et ils voulaient rejoindre les rangs de ceux qui figuraient dans le livre de Chalfant.

Les amateurs tentèrent de devenir les Rois du graffiti aux yeux des ignorants qui voulaient bien les croire. Des personnes qui cherchaient des informations sur cette culture et qui voulaient se faire du fric sur le dos du graffiti, commencèrent à croire toutes ces histoires, des demi-vérités que ces fameux imposteurs inventent.

Keith Harring fut par exemple considéré comme une légende du graffiti mais, en réalité, il n'avait jamais tapé un train, il faisait des dessins à la craie sur les emplacements publicitaires dans les stations, c'était une mesure d'engagement dans l'art urbain mais, bien qu'il soit un artiste talentueux, il fut mal représenté par les médias.

Un certain nombre de graffiti writers incluant, Crash, Lee et Lady Pink trouvèrent le succès dans l'univers des galeries d'art. Leurs travaux étaient fréquemment exposés dans des endroits tels que la «Fun Gallery» et «Fashion Moda». Au lieu d'aller au rendez vous des writers situé à la station de la 149ème Grand Concourse, ils allaient dans ces locaux pour rencontrer d'autres writers. Beaucoup d'entre eux y trouvaient l'occasion de se faire de l'argent et de devenir célèbre. Je dois admettre que j'aurais bien aimé vendre et me faire un peu de thunes mais je découvrai vite que je faisais parti de la liste noire des galeries d'art les plus populaires.

Bien que je ne parvins jamais à savoir la vérité, il y eut une rumeur qui racontait que Lady Pink avait mal parlé sur moi aux gens du circuit, me décrivant comme un faiseur de trouble.

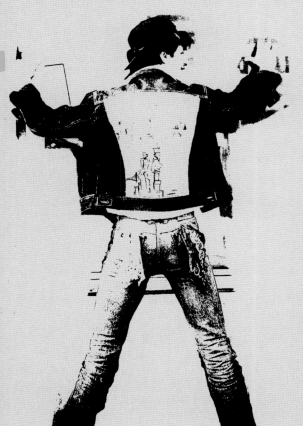

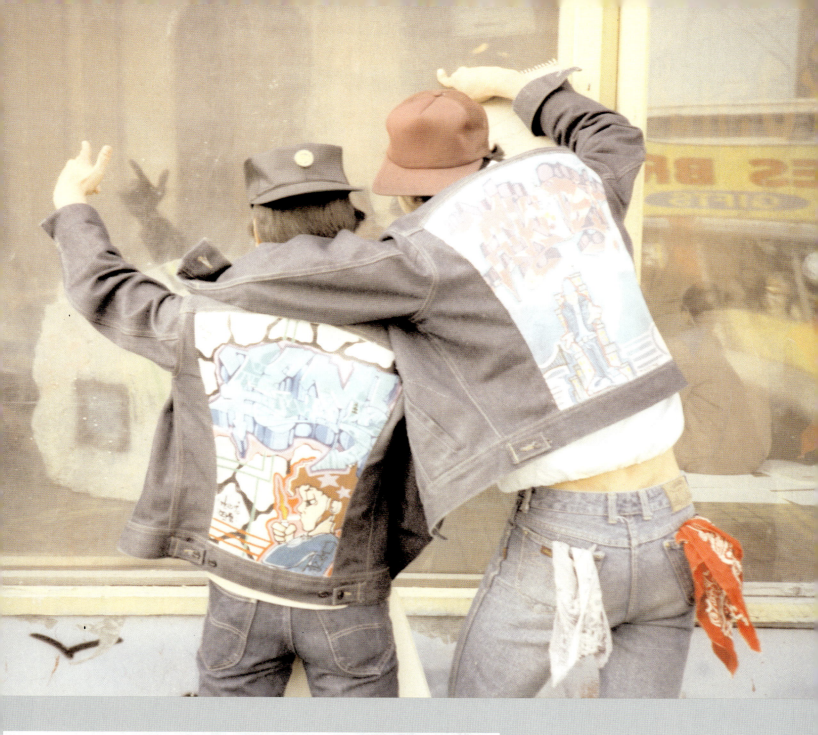

Terrible T-Kid en train de chiller devant la Fashion Moda gallery, dans le Bronx, avec son bras droit Cem 2. Les deux arborent les couleurs sur leurs vestes en jean Lee qui étaient très populaires alors, en 1984. Photo de Henry Chalfant.

Campagne visuelle contre le graffiti.

Je décidai d'en jouer, c'était si facile pour moi de me comporter comme un bagarreur. J'allais aux galeries avec mes potes, nous squattions là-bas et nous dépouillions les writers qui en sortaient. J'entrais avec Tracy 168 dans la galerie pendant que nos potes attendaient dehors. Une fois, je vis des writers partir, je les suivis dehors et les montrai à mes acolytes qui purent alors s'occuper d'eux. Après cela, je retournais dans la galerie comme si de rien n'était.

Les galeries m'exposèrent à la cocaïne, qui était omniprésente dans ces endroits. La première fois que j'en pris, je me sentis invincible. Tous mes sens furent accrus. Je pus sentir et entendre tout ce qu'il se passait autour de moi.

Au début, la cocaïne m'obligeait à me focaliser sur mes actions, je sentais comme si mes dons artistiques s'amélioraient sous son influence. Je venais de trouver ma drogue de prédilection qui, par son horrible présence, me hanta durant dix années de ma vie.

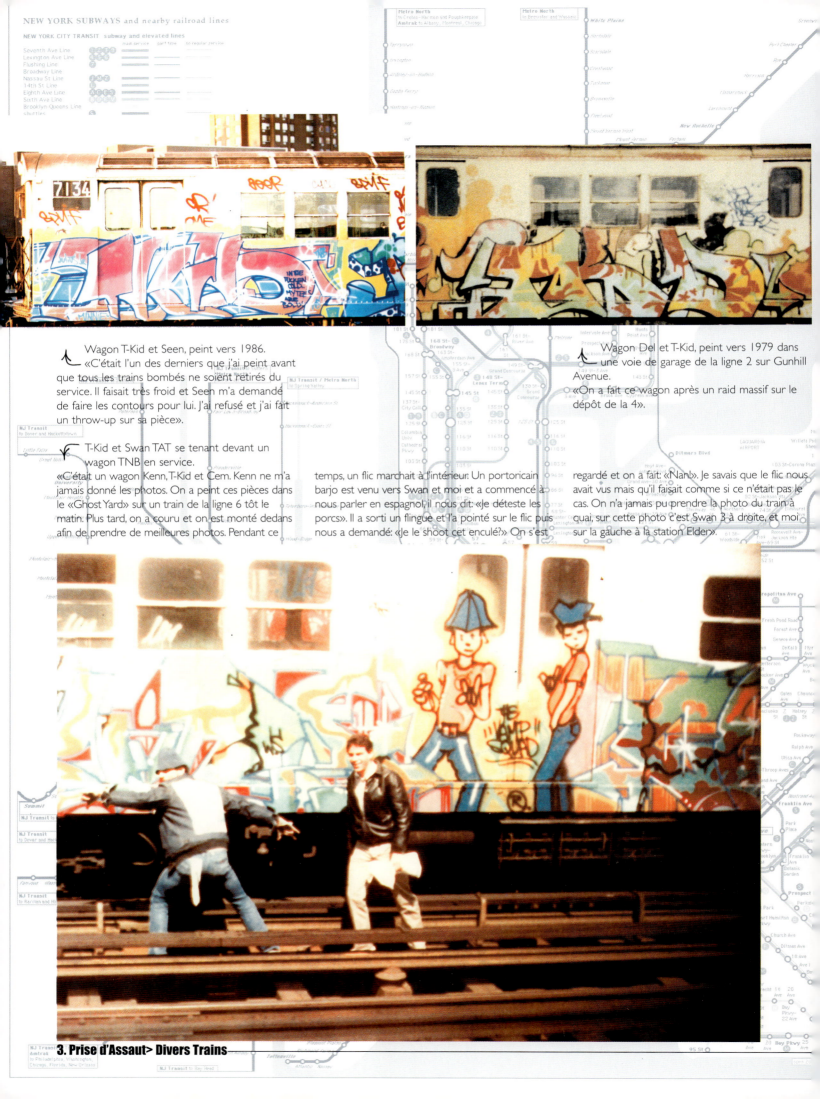

↖ Wagon T-Kid et Seen, peint vers 1986.
«C'était l'un des derniers que j'ai peint avant que tous les trains bombés ne soient retirés du service. Il faisait très froid et Seen m'a demandé de faire les contours pour lui. J'ai refusé et j'ai fait un throw-up sur sa pièce».

↙ T-Kid et Swan TAT se tenant devant un wagon TNB en service.
«C'était un wagon Kenn, T-Kid et Cem. Kenn ne m'a jamais donné les photos. On a peint ces pièces dans le «Ghost Yard» sur un train de la ligne 6 tôt le matin. Plus tard, on a couru et on est monté dedans afin de prendre de meilleures photos. Pendant ce temps, un flic marchait à l'intérieur. Un portoricain barjo est venu vers Swan et moi et a commencé à nous parler en espagnol, il nous dit: «Je déteste les porcs». Il a sorti un flingue et l'a pointé sur le flic puis nous a demandé: «Je le shoot cet enculé?» On s'est regardé et on a fait: «Nan!». Je savais que le flic nous avait vus mais qu'il faisait comme si ce n'était pas le cas. On n'a jamais pu prendre la photo du train à quai, sur cette photo c'est Swan 3 à droite, et moi sur la gauche à la station Elder».

↖ Wagon Del et T-Kid, peint vers 1979 dans une voie de garage de la ligne 2 sur Gunhill Avenue.
«On a fait ce wagon après un raid massif sur le dépôt de la 4».

3. Prise d'Assaut> Divers Trains

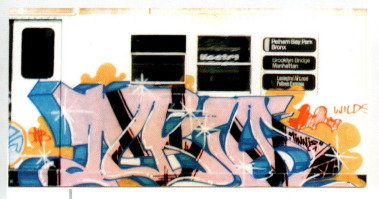
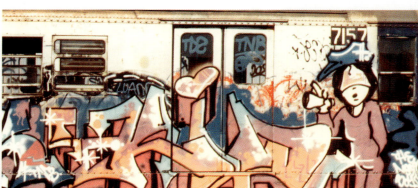

⌐ Wagon innachevé par T-Kid et Raz, peint en 1985 dans le tunnel 6 près de Hunts Point Avenue.

«Raz et Mack étaient là avec moi. Je ne pouvais pas finir le wagon car des ouvriers sont arrivés afin de sortir le train».

⌐ Kel, Shock, T-Kid end-to-end, peint vers 1980 dans une voie de garage à Gunhill Road.

«J'avais dépouillé un gosse libanais un peu plus tôt. Je suis allé à Dykeman Avenue, pris Shock et Kel, et on est allé peindre avec le sac de peinture volée plus tôt. Le wagon est trop bien ressorti!».

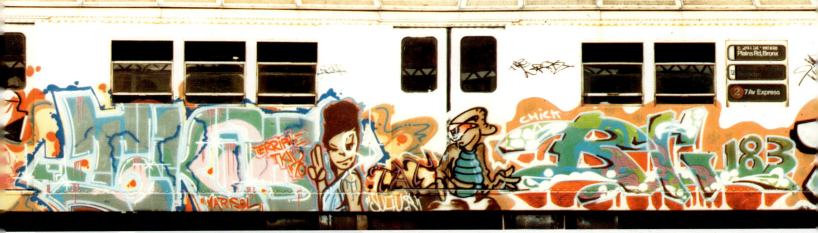

⌐ Wagon T-Kid et BG 183, peint vers 1983 dans le Ghost Yard.

«Il y avait un throw-up de Bio sur la gauche et une pièce de Does sur la droite, à la suite de celle de BG. La nuit où nous avons peint cette pièce, on se relayait dans le Ghost Yard, tapant plusieurs wagons et repassant des tonnes de graffeurs, spécialement ceux des MPC. J'ai même repassé quelques throw-up Cope 2, ça n'était pas personnel, il était juste «down» avec le mauvais crew à l'époque».

↱ (Photo principale) Mack, Cem, T-Kid & Rac 7 sur le quai de la Soundview Avenue, pour prendre des photos et attraper les autres graffeurs sur la ligne 6 où les trains passaient.
T-Kid et Rac 7 (à droite) portent des vestes en jean customisées. T-Kid a aussi une Kangol et un jogging avec un short par-dessus. Cette photo a été prise en 1984 au printemps, peut-être par Jon One, un partenaire proche de Rac 7 à l'époque.

Les photos du dessus et du dessous montrent T-Kid, Cem et Shock peignant une toile dans un immeuble abandonné en 1983. Elle a été faite pour Sidney Janis, et a été destiné à l'Europe, mais il n'y a aucune trace de la toile aujourd'hui.

↳ Pièce «Wake» par T-Kid, peinte sur un train de la 3 vers 1978.
«J'affûtais mes lettrages et, ce faisant, je suis arrivé avec plusieurs noms d'emprunt comme Wake 5, World 2 et Fantasma («fantôme» en espagnol). Je voulais aussi poser Dr. Pepper mais Kid 56 m'a devancé».

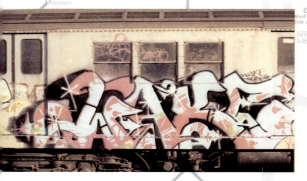

3. Prise d'Assaut> l'Explosion du Graffiti

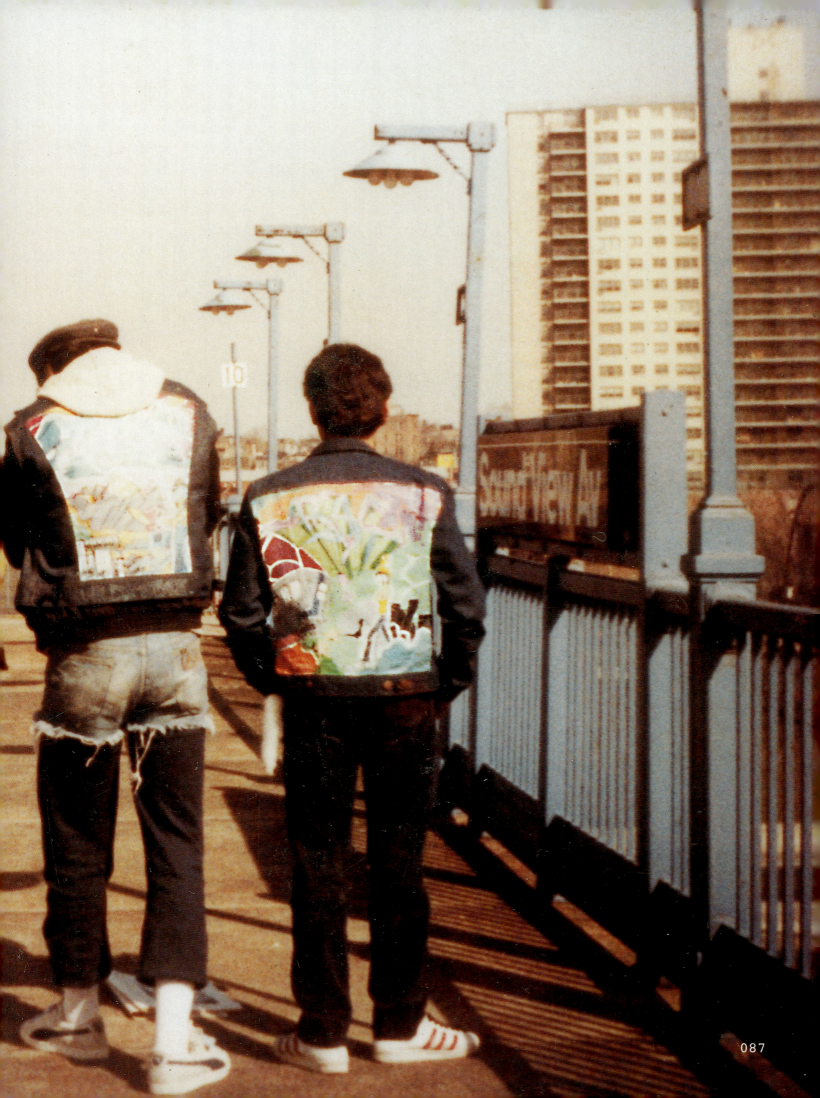

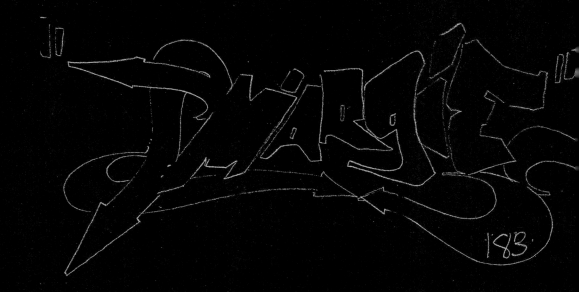

La seconde fois que je vis Margie fut à l'occasion d'une des fêtes qui se déroulait dans l'appartement de Trip qui faisait guise de QG.

Margie

Je fis la connaissance de Margie par Cem, qui était un ami proche, et qui lui donnait rendez-vous à l'époque. Je n'avais jamais vraiment fait attention à elle mais je remarquais qu'ils s'engueulaient souvent. La première fois que je la vis, c'était à St James Park. Je revenais à vélo du coin de la 17ème rue et de la 6ème avenue, où était situé mon boulot au service de coursier chez «Sky Way», pour traverser le Bronx et m'arrêter ici et là, afin de voler de la peinture. C'était une journée excitante et, lorsque j'arrivai au parc, je la racontai à Boozer et Kenn.

Je m'étais battu avec des gamins noirs. Alors que je revenais au boulot, après avoir mangé un hamburger et des frites pour le déjeuner, je rencontrai deux gars qui parlaient fort. Je portai mes écouteurs et j'étais pris par la musique quand je crus par erreur qu'un des gars me demandai son chemin. Naturellement, je me tournai en lui disant «Excusez-moi?» et le gars répondit «Quoi? Enculé!» Je lui dis que j'avais cru qu'il me demandait sa route, et le gars s'irrita, il me dit «Je vais te botter le cul, enfoiré! Occupe-toi de tes affaires, enculé». Je ne voulais pas me faire insulter, juste le renseigner, et je lui mis un coup dans la face avant qu'il n'en rajoute. Son pote réagit, je lui assenai un coup dans le thorax. La bagarre ne fut pas longue, j'avais juste froissé leur égo. J'en étais au milieu de mon histoire quand Cem arriva, accompagné de Margie. Après une brève présentation, je continuai à raconter mon histoire qui, à première vue, impressionna cette jeune femme.

La seconde fois que je vis Margie fut à l'occasion d'une des fêtes qui se déroulait dans l'appartement de Trip qui officiait comme QG. Elle vint avec Cem, son cousin et sa copine ainsi que Jenny, sa meilleure amie de l'époque. Plus tard, durant la soirée, elle entra sans prévenir dans la chambre et me trouva en compagnie de la copine de son cousin Waldy. Elle m'avait vu entrer dans la chambre mais ce qu'elle ne savait pas, c'est que la copine de son cousin m'y attendait. Je suppose qu'elle avait perdu tout intérêt pour son copain. J'étais content de me voir obligé de me concentrer sur le graffiti au lieu de poursuivre les filles.

Un jour, nous squattions chez Trip, prêts pour la fête du vendredi soir quand Rac et Stop arrivèrent, ils me dirent qu'une fille me cherchait en bas. Je n'avais aucune idée de qui cela pouvait être. Je fus surpris de voir arriver au parc Margie accompagnée d'un gay nommé Victor. Elle me parla de la fête qui allait se dérouler, je lui dit que j'appellerai Cem pour les prévenir quand cela commencera. Elle me pria de ne pas l'appeler et lorsque je lui demandai pourquoi, elle ne me répondit pas. Je trouvai cela bizarre mais je laissais tomber. Elle changea vite de sujet et me demanda si je pouvais lui ramener de la mescaline. Je lui dit que Stop en avait, et elle s'en procura.

Je montai l'escalier pour les préparatifs de la fête. Elle ne voulait pas me quitter et je réalisai qu'elle était là pour me voir, j'étais choqué mais flatté. Je savais que Cem le prendrait comme une trahison, donc je lui dis «Ne le prend pas mal, mais Cem est mon pote et je ne sortirai pas avec toi tant que tu seras sa copine». Je pus voir la déception dans ses yeux, mais elle n'avait pas le choix. Elle me répondit alors qu'elle suspectait Cem de la tromper. Tout ce que je pus lui rétorquer fut: «Vous n'avez qu'à régler ça entre vous» et ce fut la fin de notre discussion.

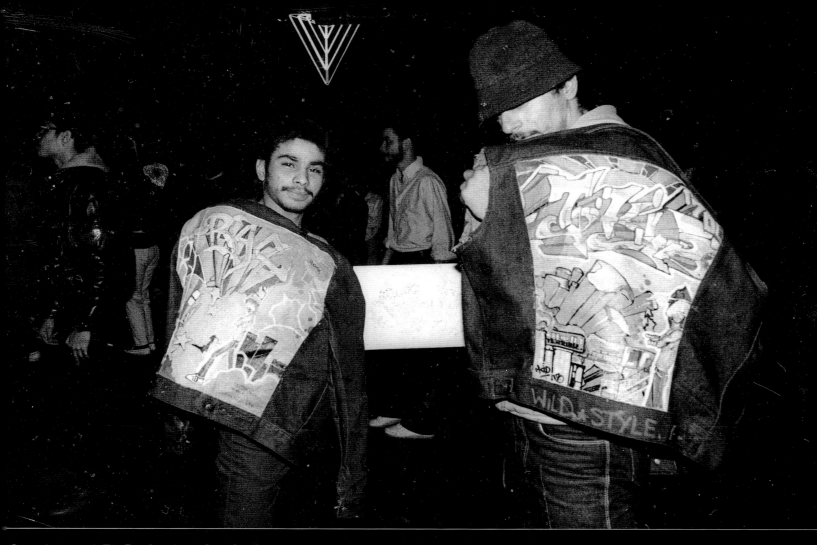

Cette photo est de Trip 7 et fut prise au Roxy. Rac 7 est sur la gauche.
«On porte tous les deux des vestes en jean customisées. On s'en servait pour rentrer gratuit et se mettre bien avec les B-boy qui faisaient du break là-bas».

Je n'ai jamais parlé de cette discussion à Cem car il l'aurait frappée. Je continuais à traîner avec eux deux comme si rien ne s'était passé.

Tout allait bien pendant, mais un jour, alors que je me rendais sur Fordham Road pour m'acheter un cadeau d'anniversaire, avec l'argent que ma mère m'avait envoyé de Chicago, je sortai d'un magasin et rencontrai Margie.

Nous étions contents de nous voir et elle commença à me raconter les problèmes qu'elle avait eu avec Cem. J'étais gêné, je tentai donc de changer de sujet et lui dit que c'était mon anniversaire. Cela fonctionna, elle cessa de me parler de sa relation et voulut m'offrir un chapeau, ce que j'acceptai. Elle me demanda de la ramener, je l'accompagnai mais je me sentais mal à l'aise, les sentiments que j'avais pour elle étaient en train de changer.

Jusqu'ici, je la considérais comme une amie. Je me sentais mal pour elle, car je connaissais les problèmes qu'elle endurait et qui la faisait souffrir. Elle me confia qu'elle voyait un gars du nom de Fernando qui vivait dans son ancien quartier. Je lui dis que c'était mal de faire cela dans le dos de Cem et qu'il valait mieux régler cela entre eux. Elle me répondit qu'elle aimait un autre homme, et qu'elle ne lui avait jamais avoué avant. Je lui conseillai alors de tout mettre à plat avec Cem et qu'ensuite elle pourrait se mettre avec un autre. Elle ne m'avoua pas qui était cet homme mais ses yeux remplis de larmes parlaient pour elle. J'avais de la peine et du désir, je savais qu'elle parlait de moi.

Je dus faire demi-tour et partir. Je rentrai chez moi et commençai à penser à elle, à Cem, et à mes besoins affectifs grandissants. Mon seul choix fut de l'éviter. Je me souviens avoir tenté de le joindre et l'entendre dire à Marge qu'il n'était pas là. Peut-être avait il entendu ou vu Marge et moi discuter ensemble. Plus tard, j'appris qu'on avait vu Margie monter dans la voiture d'un autre, je compris qu'il s'agissait de Fernando. Cem était vraiment jaloux et très possessif avec elle et quand il apprit la nouvelle, il fut désemparé et s'isola. Je décidai de laisser Margie derrière moi, et ne passai aucun moment à penser à elle. Je continuais mon business, peindre des trains.

Après deux ans et demi, ils se séparèrent finalement. En fait, cela devait arriver, ils se battaient pour des choses insignifiantes. Parfois, je leur rendais visite avec quelques potes, ils commençaient à s'engueuler et nous n'avions pas d'autres choix que de nous asseoir et les regarder. Cem la frappait et elle lui rendait les coups, elle était rancunière mais elle avait du cœur.

À cette époque, un gamin nommé Teck, un pote de Tracy voulut rentrer chez les TNB, ce que je n'avais pas vraiment apprécié à l'époque. Je sentais qu'il parlait trop et qu'il ne serait pas à la hauteur. Nous fîmes quand même entrer Teck, il dut d'abord dépouiller des writers dans le métro et nous donner la peinture. Il venait avec nous chez Cem et Marge et, même après leur séparation, il continua de voir Margie. Cem partit pour Porto Rico peu après la rupture et, c'est pourquoi, Teck y allait aussi souvent qu'il pouvait. Malgré cela, tout ce qu'il put lui apporter fut un peu plus de peine.

> (...) je reçus un appel de Teck m'annonçant que quelqu'un voulait me parler, c'était Margie.

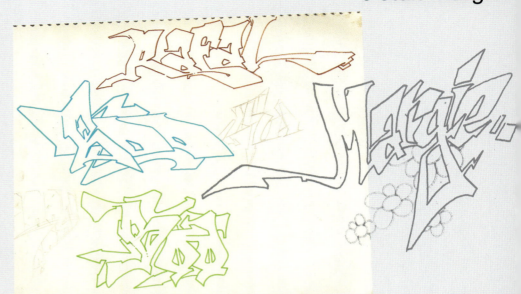

La Route vers l'Enfer est Pavée de Bonnes Intentions

Au mois de novembre de cette année là, je reçus un appel de Teck m'annonçant que quelqu'un voulait me parler, c'était Margie. Je lui demandai vite «Qu'est ce que tu fous là bas?» je savais, qu'ayant été la copine de Cem, Margie était sans limite. Teck ne me connaissait pas et il me dit que Margie m'aimait bien, il lui passa alors le combiné. Sa voix était tremblante et elle me demanda poliment comment j'allais et pourquoi je ne venais plus lui rendre visite. Je fus direct avec elle et lui dit que je ne traînais pas avec les ex-copines de mes potes. Quand je lui ai demandé pourquoi Teck était chez elle, il y eut un long silence et elle ne voulut pas m'en parler. Je lui dis que nous nous verrions peut-être vers chez elle mais elle me demanda de venir tout de suite. Je sentais comme une urgence dans le ton de sa voix, je lui demandai si elle allait bien, elle me répondit «Oui» mais ne parut pas sûre. Je savais que quelque chose n'allait pas et que cela avait un rapport avec Teck. Je lui demandai alors de me le passer à nouveau et je le prévins que j'arrivai tout de suite, il parut surpris.

Je vivais à Brooklyn à l'époque et je ne m'attendais pas à m'aventurer dans le Bronx si soudainement. Il me dit alors que ce n'était pas nécessaire que je vienne et je lui répondis finalement «Casse toi de chez Margie! J'arrive».

Je chopai la ligne 4 à Winsthrop street et filai vers le Bronx. Quand j'arrivai enfin, une heure et demie plus tard, je frappai à la porte de Margie. Après une minute d'attente, elle m'ouvrit et me prit dans ses bras. Je ne savais pas ce qui s'était passé et j'étais plus que confus, mais ce fut le meilleur accueil que j'eus de la part de quelqu'un. Je demandai alors où était Teck, elle me répondit qu'il était parti une minute avant que j'arrive. Elle m'expliqua pourquoi Teck était si souvent chez elle, qu'après sa rupture avec Cem, elle avait permis à Teck de venir. Je lui donnai mon numéro pour qu'elle me prévienne au cas où Teck traîne par chez elle afin que je m'occupe de lui.

Plus tard durant cette semaine, je l'appelai à ma pause déjeuner. À cette époque, je travaillais dans un atelier, un nouveau job que mon père m'avait dégoté. Elle me raconta que Teck l'avait appelé et qu'il allait passer chez elle et me demanda de venir. Comme je travaillais avec mon père, je pus emprunter sa voiture un moment et foncer chez Margie. J'y arrivai avant Teck et attendis son arrivée. Margie préparait le déjeuner et nous nous apprêtions à grignoter quand l'on frappa à la porte. Je lui dis alors que j'allais ouvrir, Teck fut surpris de m'y trouver et il me dit «Je t'ai amené de la bonne poudre», il sortit alors un demi gramme de cocaïne. Il savait que j'aimai ces trucs mais je ne perdis pas ma concentration, je lui demandai «Comment savais tu que je serais chez Margie?», il me répondit que Margie lui avait dit, je la regardai d'un air étonné et elle dit «Je ne lui ai rien dit du tout». Je savais qu'il mentait alors je lui pris la poudre des mains, le fis tourner et le mis dehors. Je lui ordonnai de ne plus jamais revenir, lui dis «merci pour la poudre» et criai

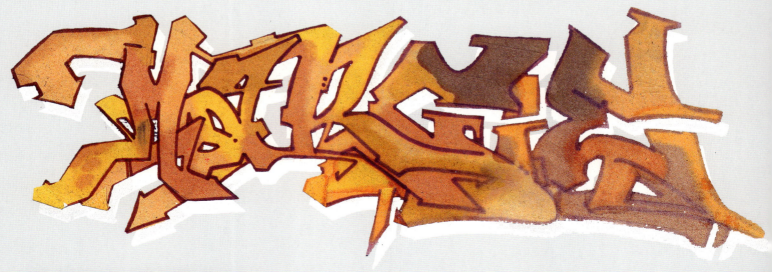

4. «Second Amour» > Liens Familiaux/ 1984

Je savais que les problèmes surviendraient à partir du moment où mes amis seraient au courant, mais je ne m'en préoccupai pas longtemps.

↗ De gauche à droite: Autoportrait sur un dessin fait au milieu des années 80
Étude de personnage en 1985

T-Kid, style sur papier, fait au milieu des années 80.

↗ Page de gauche: (en haut) Rafal et Boo Boo (Les deux fils que Margie a eu avec un autre homme) et un lettrage Margie, par T-Kid.
Étude de personnages sur papier au milieu des années 80.

↗ Lettrage Margie par T-Kid au marqueur sur papier.

«Maintenant casse toi». Ce fut la dernière fois que je vis Teck.

Margie fut extrêmement reconnaissante mais la seule chose à laquelle je pensai était le demi gramme de cocaïne que j'avais pris à Teck, j'étais accro à cette merde. Quand je retournai chez ma grand mère ce soir là après le travail, je reçus un appel de Margie. Elle m'invitait à une fête chez elle le vendredi qui venait, c'était une manière pour elle d'exprimer sa gratitude.

J'allai à cette fête avec Stop, Trip et 2 Draw qui voulaient se faire la meilleure copine de Margie, Jenny. Personnellement, je tenais juste à faire la fête après avoir passé une semaine de travail difficile. Une fois là-bas, Margie et ses amis me traitèrent tous en héros. Je me sentis bien et, après avoir sniffé la cocaïne que j'avais amenée, je fus d'humeur festive. Margie vint vers moi et se mit à me parler tandis que mes potes se distrayaient. Trip faisait le DJ avec Waldy, 2 Draw discutait avec Jenny et Stop était défoncé à la mescaline, il prenait du bon temps et dansait. Margie m'avoua qu'elle avait craqué pour moi dès le premier regard. Elle voulut me montrer combien elle m'aimait le jour de mon anniversaire et quand j'entrai dans la chambre des années plus tôt. Je lui dis que je l'avais vu dans ses yeux. Elle me demanda comment j'avais craqué pour elle et tout ce que je pus lui répondre fut que j'avais tort d'être là. À dire vrai, je partageais ses sentiments mais je craignais de les lui montrer car j'avais peur, qu'à cause de mes sentiments, mes amis me tournent le dos. Elle fut excédée par mon désir de partir, et tenta de m'arrêter et me fit promettre de lui donner un vrai rencard en boîte. Je lui répétai que c'était une mauvaise idée. Elle s'en fichait et moi aussi. Alors je le lui promis et je partis.

Sans Retour

Je tins ma promesse envers Margie qui était de l'emmener à Roseland, une ancienne piste de danse de Manhattan qui se transformait en boîte de nuit les vendredis. Je me souviens d'avoir pris le train au nord de Time Square et pensé aux bons moments passés là-bas. Nous parlions et agissions comme si rien d'autre au monde n'existait. J'étais appréhensif mais j'essayais de mettre cela de côté et de saisir ma chance. Jusque-là, je n'avais eu que des mauvaises expériences avec les filles. Ma copine précédente datait de l'année d'avant, une femme grecque du nom de Kalliope, je l'avais rencontré lors du programme «No More Trains». Elle travaillait au bureau de ce programme et elle me trompa, toutes les autres furent une distraction. Mais voilà, Margie, avec ses yeux plissés, ne laissait transparaître que l'espoir et l'amour. Plus je repoussai cet amour, plus il me gagnai. Nous sortîmes de la station de métro, nous nous regardâmes, cela me parut une éternité et nous nous embrassâmes pour la première fois, là; sur le trottoir. Je peux encore aujourd'hui sentir ce baiser.

Cette nuit là, nous passâmes un bon moment à Roseland, nous dansâmes, parlâmes, et nous tombâmes de plus en plus amoureux. Je l'emmenai chez ma grand mère, et quand je me réveillai, je me sentis un peu coupable, confus mais par dessus tout amoureux. Le vendredi suivant, nous allâmes au Roxy et nous nous éclatâmes à nouveau. Ensuite je l'emmenai dans mon appart à Brooklyn et

nous fîmes l'amour pour la première fois.

Le lendemain soir, alors que je la raccompagnai, nous étions assis sur un banc dans la station d'Atlantic Avenue, patientant pour la correspondance du train de la ligne 4, lorsque j'entendis quelqu'un prononcer mon nom. C'était Boe des RTW, un writer inexpérimenté, qui entra RTW par Min ou Rin et qui apparemment me cherchait.

Je me levai du banc, prêt à me battre, il se mit en arrière. et continua à gueuler, m'insultant mais ne fit aucun mouvement pour se battre. Je savais qu'il ne ferait que parler alors je lui dis «Reste tranquille, je suis avec ma meuf». Le train arriva et nous montâmes dedans, Boe disparut. Margie me regarda d'un air égaré et me dit «T'as bien géré ça», je lui expliquai: «Quand quelqu'un vient pour se taper, on se bat, on ne discute pas». Nous étions dans le train de la ligne 4 quand, soudain, Margie croisa les bras et se replia comme si elle souffrait. Je lui demandai comment elle allait, elle me souffla à l'oreille «Je te sens encore en moi». Ce fut comme un camion fou qui me fonçait dessus, elle se trémoussa, me caressa le visage avec la paume de sa main et quand elle la retira, je lui embrassai ses doigts.

Je savais que les problèmes surviendraient à partir du moment où mes amis seraient au courant, mais je ne m'en préoccupai pas longtemps.

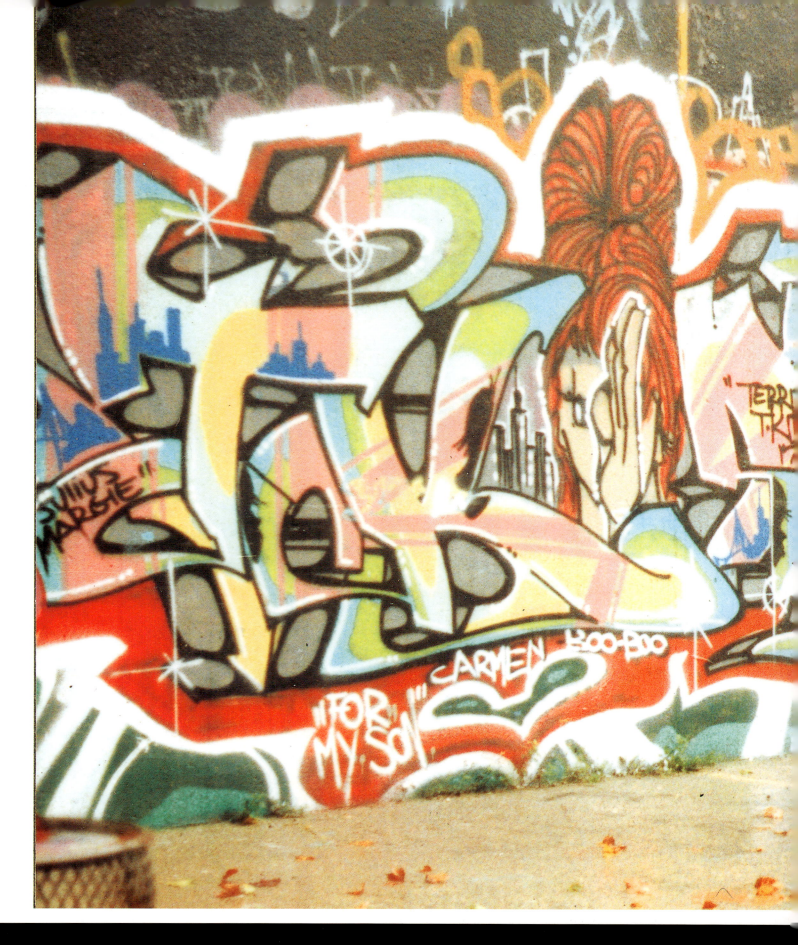

Jason, T-Kid, Mack et 2 Draw sur le mur d'un terrain de handball dans le Bronx, du côté de la maison de 2 Draw, en 1986.

«Il y a plusieurs motifs dans les lettres, comme vous le voyez. J'écoutais toujours ce que me disait les gens quand je peignais. On est tombé sur Stan 153, qui m'a complimenté sur mon style. C'était très gratifiant chaque fois qu'un ancien me félicitait pour mon travail».

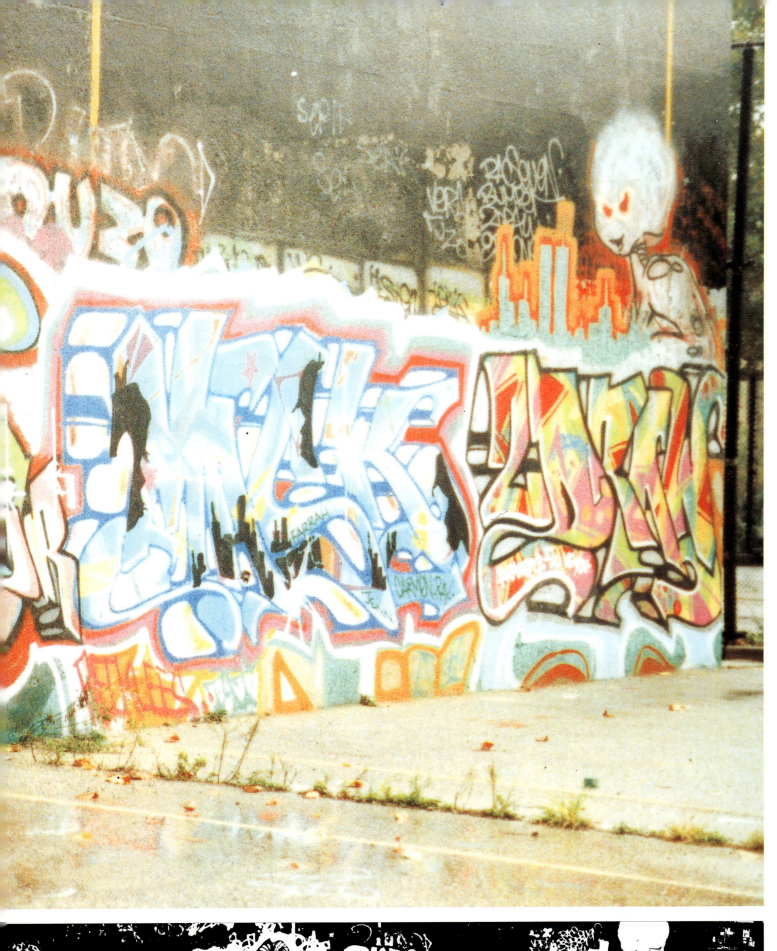

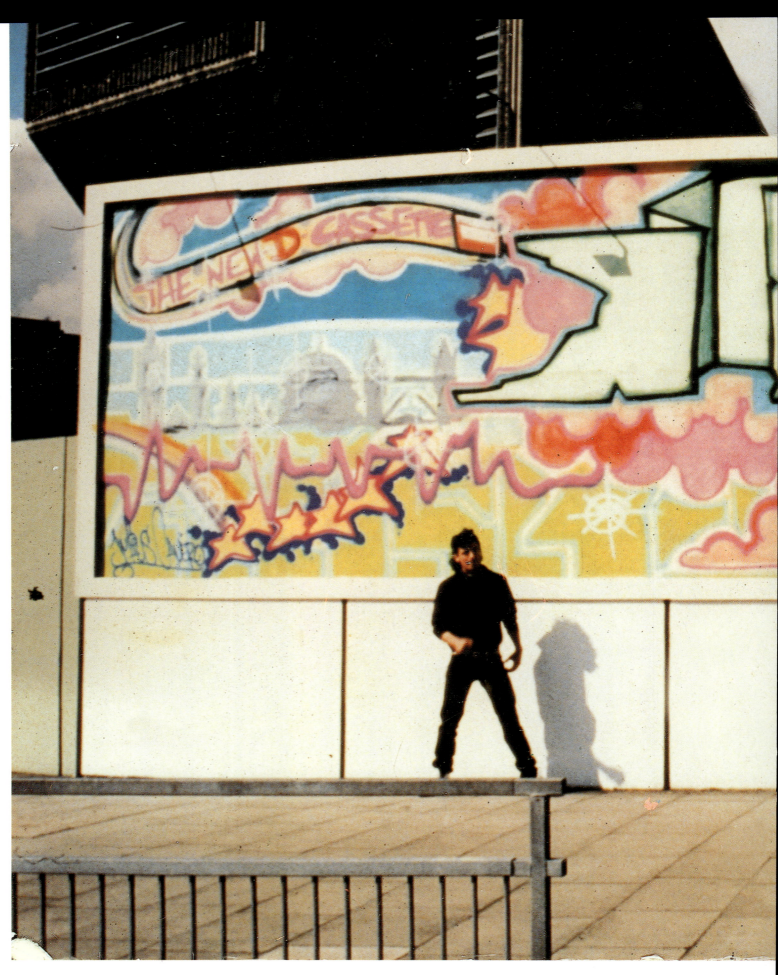

4. «Second Amour» > Liens Familiaux/ 1985

Henry Chalfant m'a appelé pour me demander: «Ca te plairait d'aller à Londres?». J'avais 24 ans et je venais juste de sortir du projet Art Train, à cause de certains autres graffeurs engagés, alors Henry a eu un geste pour moi et m'a mist sur un travail pour moi tout seul.

Il a été contacté par Newton et Godwin, une grosse agence de pub. Richard Carter était le nom du mec qui s'est occupé de moi, c'était quelqu'un de bien avec qui je me suis beaucoup amusé à Londres. Ils ont préparé 40 couleurs différentes pour moi, avec des aérosols pour voiture.

C'était sur toutes les news de télé et aussi à la radio. J'ai reçu 1000 $ pour ce job. J'ai aussi rencontré Pride et Mode 2, deux Chrome Angels. Ils sont venus voir ma peinture et m'ont emmené à Piccadilly Circus où je leur ai appris à voler, tout comme Tracy l'avait fait pour moi des années auparavant».

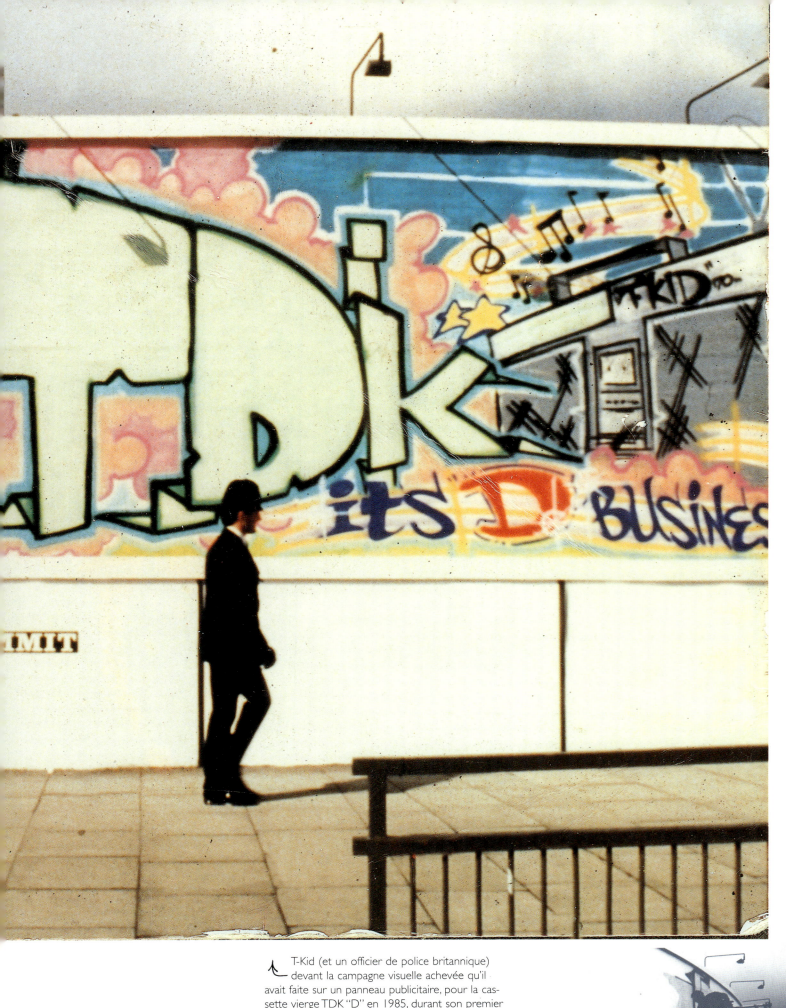

T-Kid (et un officier de police britannique) devant la campagne visuelle achevée qu'il avait faite sur un panneau publicitaire, pour la cassette vierge TDK "D" en 1985, durant son premier séjour à Londres, en Angleterre.

Arrivés à la station de la 116ème rue, nous fûmes immédiatement encerclés par les TVS qui traînaient à l'extérieur de la station. Quelqu'un envoya un coup de poing (...)

Plus dure fut la chute

C'était début 1985 quand Pov, un writer pote de la bande des MPC, vint nous informer que Kel et ses associés des TVS avaient prévu de rôder à la station de la 116ème rue, sur les lignes 2 et 3, pour éventuellement croiser Cap et ses associés du MPC et se battre. Je n'avais aucun intérêt à me battre au nom des MPC, mais je voulais me retrouver face à Kel et Min parce qu'ils avaient mal parlé de moi dans la communauté du graffiti. Pour la première fois de ma carrière dans le graffiti, je partais pour me battre sans un plan sous la main, Mack et 2 Draw vinrent avec moi et l'un d'eux était armé d'un fusil à canon scié.

Arrivés à la station de la 116ème rue, nous fûmes immédiatement encerclés par les TVS qui traînaient à l'extérieur de la station. Quelqu'un envoya un coup de poing, et je commençai à me battre sauvagement en frappant dans tous les sens. Mes efforts étaient futiles, ils resserrèrent le cercle et me tombèrent dessus. Tout ce que je pus faire fut de me mettre en boule afin d'éviter des coups à la tête. Ils me mirent des coups de pieds mais ma doudoune était assez épaisse pour me protéger de certains impacts.

Sans prévenir, le groupe se dispersa et partit en courant. Apparemment, Mack avait sorti son flingue, prêt à tirer, mais des officiers de police étaient arrivés. Comme les flics s'approchaient, Mack et 2 Draw durent prendre la fuite. Quand je vis des hommes en uniforme venir vers moi, je me relevai en leur expliquant que j'étais tombé. Puis, j'empruntai les escaliers en courant, sautai les tourniquets pour monter dans le train en gare avant que les flics ne m'attrapent pour me questionner.

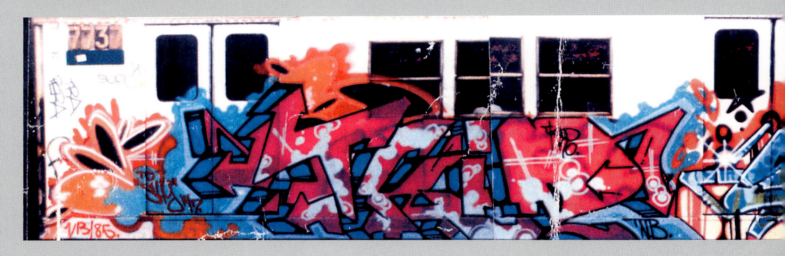

Surprise!

C'était un jeudi soir, au début du mois de décembre de cette année-là. Je me rendis chez Margie et elle me traîna chez Jenny sa meilleure amie avec Carmen, la copine de son jeune frère. Dès que j'eu passé la porte, je remarquai les regards amusés, je sentis que je faisais parti d'un secret dont on ne m'avait mis au courant. Je m'assis avec les filles, sachant qu'il y avait quelque chose de bizarre, et je leur demandai ce qu'il se passait, mais personne ne me répondit. Je regardai Margie et sentis qu'elle me cachait quelque chose. Je lui demandai alors si tout allait bien, elle m'assura que oui, mais je ne la crus pas. Quand ses amis partirent, je sentis que Margie était enceinte. C'est comme si Dieu me l'avait soufflé à l'oreille. Je la regardai à nouveau et lui demandai: «Tu es enceinte?». Elle se défendit: «Non je ne le suis pas!», j'insistai: «Si, tu l'es!». Marge craqua, et m'avoua finalement qu'elle était enceinte. Elle me demanda si quelqu'un me l'avait dit, je jurai que non et que cela avait été telle une intuition, comme si Dieu me l'avait annoncé.

Je souhaitais avoir un fils d'elle, je me souviens avoir prié la nuit afin que Dieu me donne un fils. Après avoir été touché par balle, les médecins m'avaient annoncé que je ne pourrais plus avoir d'enfant. Je priais pour un miracle, supposant qu'avec le pouvoir de la foi, on pouvait surpasser tous les diagnostics. Margie, elle, ne voulait pas garder l'enfant. Je lui dis que je priai pour un fils et qu'elle devait le garder. Elle me supplia de ne pas la forcer à le garder, elle craignait que je sois mort d'inquiétude si mes potes l'apprenaient. Je lui avouai enfin que tout ce qui comptait pour moi était elle et mon fils, qui allait naître. Ce fut la fin de la discussion.

À une occasion, Kenn nous vit aller au cinéma sur Fordham Road et il appela Cem à Porto Rico. Cem prevînt son pote Viejo qui vivait dans le Bronx, et sa sœur Chispa vint donc nous trouver. Elle nous dit qu'elle s'inquiétait pour notre bien-être, mais nous savions qu'elle nous espionnait pour le compte de Cem. Margie voulait mettre à jour notre relation mais moi, je m'en fichais. Ce qui se passait allait changer notre vie, je voulais que nous gardions la tête haute ensemble et que nous soyons fiers de notre amour. Beaucoup de gens nous tournèrent le dos, mais mes vrais amis restèrent.

Nous parvînmes à rester ensemble malgré tous ceux qui y étaient opposés. Nous développâmes une relation solide. Nous eûmes un fils, Julius Robert Jr, le 18 Août 1985 à 14h41.

End-to-end par T-Kid, Bio et Mack, peint vers 1985 sur une voie de garage de la 116ème winter express.
«Il faisait chaud dans ce tunnel sur Lexington Avenue! Il y avait un throw-up de Cope 2 derrière la pièce de Mack».

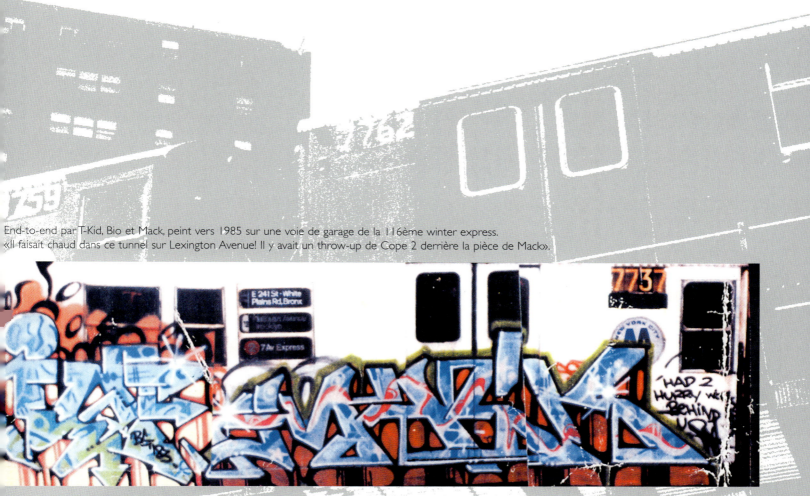

Dès que je passai la porte, je remarquai les regards amusés, je sentis que je faisais parti d'un secret dont on ne m'avait mis au courant.

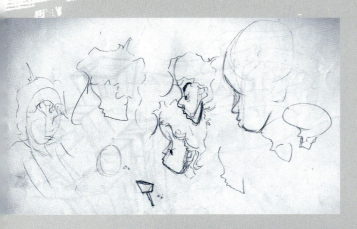

Étude de personnages faite sur papier au milieu des années 80.

Il me reconnut à son tour et me demanda froidement: «Ça va?», j'étais devant lui et je lui répondis «Ça va!» et un autre: «Ça va!» puis je lui fonçai dessus et le frappait au visage.

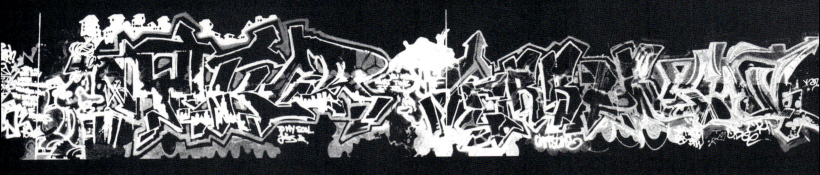

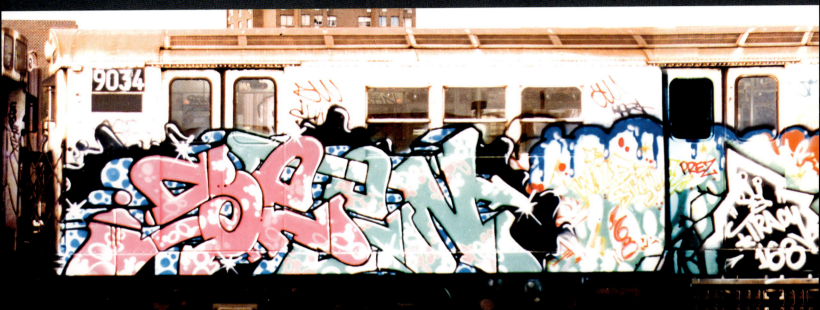

Wagon Seen, Tracy 168 et T-Kid 170, peint vers 1986 dans une voie de garage sur la Dyre Avenue.

«Un long moment s'était écoulé depuis que j'avais rencontré Tracy et Seen. La dernière fois que j'ai peint avec Seen c'était lors du dépôt de la 4, quand la police nous a chargés. On avait fait ce train dans le noir. On était nombreux – Rac 7, 2Draw, Opel et Kavs. Le meilleur moment est arrivé une fois le travail fini et après qu'on ait quitté la voie de garage. J'étais dans ma cuisine avec Rac 7 qui s'occupait de rouler un joint, il s'est endormi en route. Stop, 2 Draw et moi ne pouvions pas nous arrêter de rire. On lui a pris le joint, et on l'a fumé. Rac dormait toujours, ses

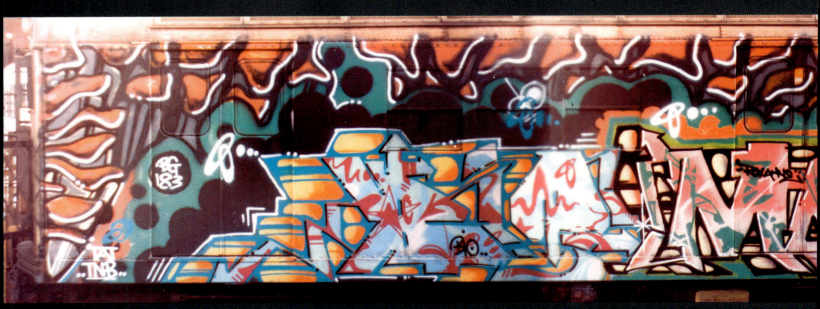

4. «Second Amour»> Changements Rapides/ 1985/ 1986

La vengeance est un plat qui se mange froid

C'était en 1987, j'étais sur la ligne de train 6 qui allait vers uptown avec NYC Lase. Nous entrions en gare de Parkchester quand Min entra dans notre wagon avec un de ses amis. Il venait tout juste d'être relâché de prison et ne ressemblait plus à celui dont je me souvenais. Sa musculature était mieux dessinée, sûrement grâce aux exercices qu'il avait du faire en prison, mais je pus encore le reconnaître. Il me reconnut à son tour et me demanda froidement «Ca va?», j'étais devant lui et je lui répondis «Ca va!» et un autre «Ca va!» puis je lui fonçai dessus et le frappai au visage. Il essaya de m'attraper, mais, toute la colère que j'avais en moi me donna une force incroyable. Je continuais à le frapper mais la seule chose qu'il pouvait faire était de retenir les coups.

Les autres passagers partirent en criant. Le pote de Min voulut se joindre à la bagarre, mais Lase l'en empêcha. Cela devait se passer à la loyale, un contre un. Curieusement, je n'arrêtais pas de parler de moi à Min tout en le frappant. «Min, j'ai eu un fils». Je lui annonçai, avant de le frapper du gauche, «Yo Min, je me suis marié!», suivi d'un coup à la cage thoracique «Hey Min, Q'est ce qu'il s'est passé avec le Vamp Squad?» que j'accompagnai d'un coup à la face.

Le temps que le train entre en gare, je me sentis vainqueur. Il sortit du train fit tomber sa casquette par terre, et du quai, m'invita à continuer le combat, je lui jetai sa casquette au visage et lui dit: «Salut pédale!». Quand les portes se refermèrent, je criai: «C'est tellement différent à un contre un, non?». Lase et moi avons beaucoup ri tout le reste du chemin.

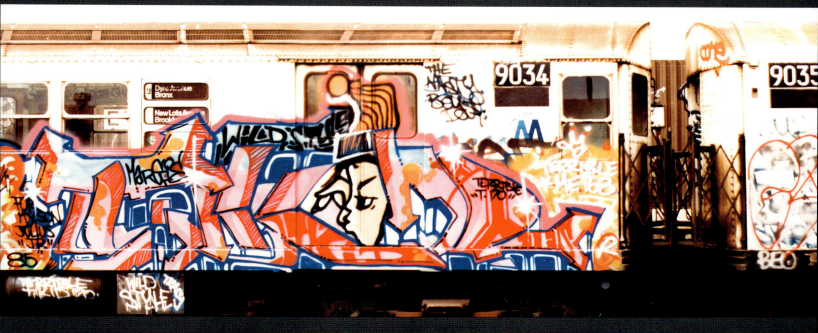

mains figées dans la même position. On s'est marré. J'étais très content de moi. C'étais le début d'un nouveau style, que j'appellais le «flow style» en souvenir des sages paroles que Padre Dos m'avait adressé: "Gamin, tu dois relâcher tes mains, faire bouger les lettres et toujours avoir le flow».

Whole car par Bio, Mack et T-Kid, peint le 20 janvier 1985.

«On a peint ce wagon une semaine après le wagon T-Kid-Bio-Mack. On s'occupait avec la voie de garage sur Lexington Avenue, enchaînant end-to-end et whole-car, et dépouillant les graffeurs qu'on trouvait. C'était le dimanche du Super Bowl mais pour nous, le véritable évènement se déroulait dans le tunnel».

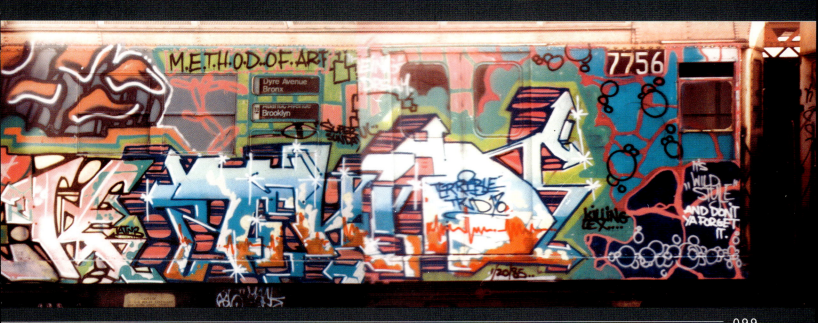

1987 Bridlington, Angleterre

Le premier défi de graffiti auquel je participai se déroulait en extérieur de voies de garage. Goldie, Vulcan, 2 Draw et moi même participions au tout premier défi de Graffiti européen jamais organisé auparavant. Des gars de toute l'Europe y étaient par centaine. Mode 2 le remporta ce jour là. j'arrivai deuxième et Goldie, troisième. Nous connaissions le but à atteindre mais les créations de Mode 2 déchiraient vraiment. Il avait été formé par la Royal Art Academy et moi j'étais issu de l'école de la rue. Ce fut tout de même une bonne journée, j'étais en train de peindre lorsqu'une fille, qui se prénommait Zoé, me prit en photo avec un gros appareil. Je lui tournai autour et instinctivement, je lui envoyai un coup de peinture sur son appareil, le mettant hors d'usage, elle fut irritée et, plus

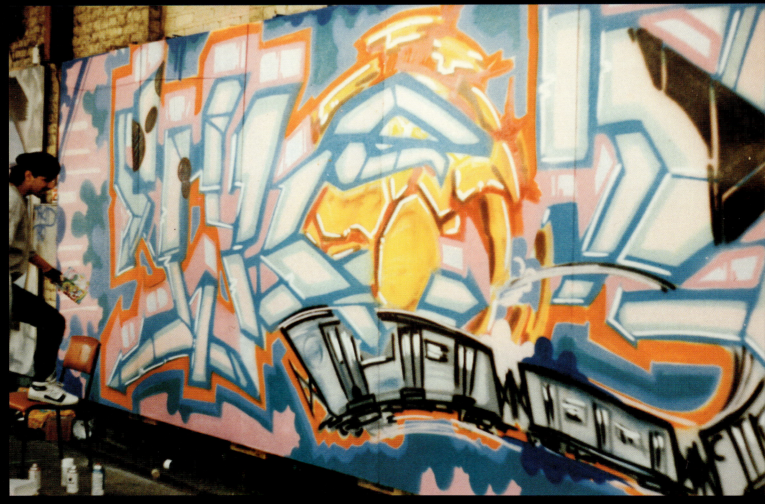

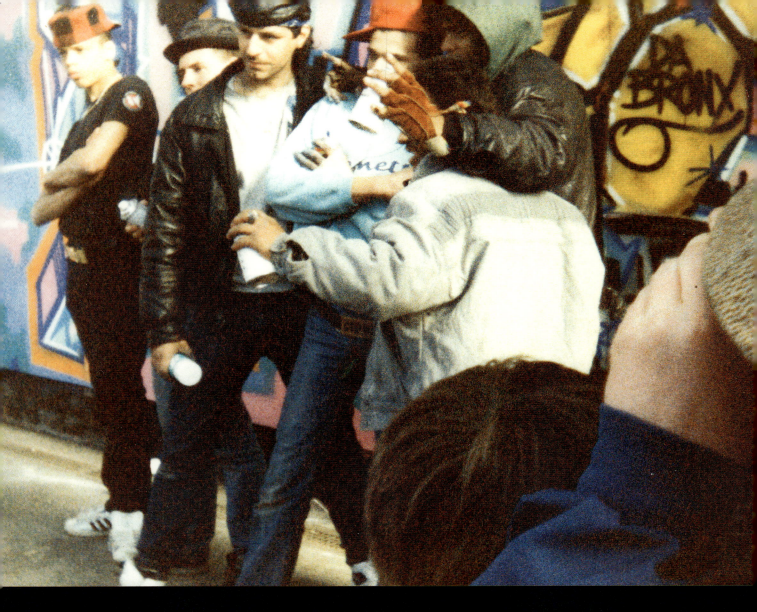

ard, elle tenta de contre-attaquer. Mais comme j'étais sur la pointe des pieds, je parvins à lui faire pivoter la bombe qu'elle portait et elle finit par se mettre à nouveau de la peinture sur elle. Cela se transforma en bagarre de peinture.

Elle me demanda comment l'enlever et je me souvins que Goldie avait du dissolvant dans le bus. Elle accepta de me suivre dans cet énorme véhicule, le chauffeur dormait, nous nous dirigeâmes au fond du bus et nous y trouvâmes des boissons, à manger, et de l'acétone. Je commençai à nettoyer sa chevelure blonde et sa poitrine, c'était très érotique et cela nous entraîna dans une partie de jambes en l'air, qui dura jusqu'à ce que Goldie et 2 Draw viennent me prévenir qu'il ne restait que quarante-cinq minutes avant la fin du concours. Je terminai ma pièce dans les bras d'une beauté, c'est peut être pour ça que je finis deuxième. J'y arrivai enfin mais je ne remportai pas les mille pounds, je jetai le livre que je gagnai (Subway Art) dans la foule et la centaine de pound, offert pour la deuxième place, me servit à payer un bon dîner à Zoé le soir suivant. Une expérience mémorable que l'argent n'aurait pu acheter. C'est bon d'être soi, sans regrets.

Goldie, Vulcan, 2 Draw et moi même participions au tout premier défi de Graffiti européen jamais organisé auparavant.

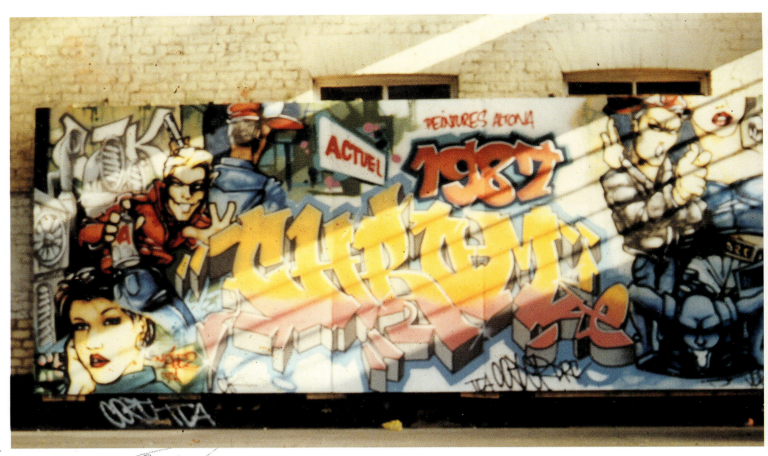

Le panneau qui est arrivé premier, peint par Mode 2 et Colt (TCA et CTK) de Paris.

«J'ai croisé le chemin de Goldie quand il m'a invité en Angleterre pour participer au tout premier battle de graffiti en Europe. J'ai appris à le connaitre et j'ai vu le talent qu'une nouvelle génération de graffeurs avait à nous apporter. Ce gosse defonçait. J'ai vu la technique qui a fait de lui un artiste tellement balèze. L'intensité de sa créativité est passé du spray à la musique. On a eu avec Goldie de très bons moments, à se taper des beautés britanniques, zoner et fumer de la weed ou peindre le hall du mur de la cité Wolver Hampton. Goldie a un rythme à lui qui a fait ce qu'il est aujourd'hui!».

Goldie: «J'ai rencontré T-Kid avec un ami, Peron. On était ensemble à Staten Island, à New York, peignant un mur avec Brim du TAT crew, c'était mon premier voyage à New York en 1987. T-Kid est arrivé en se présentant à nous. Il était très intimidant. Il était sombre, et un personnage très fort. Je me rappelle que j'essayais de briser la glace avec lui. Je faisais: «Qu'est ce que tu vas faire?» et il enchainait: «Goldie, faisons que ça arrive!». On n'arrêtait pas de rire. Après ça, on s'est arrangé pour qu'il puisse venir en Angleterre».

«Le style de T-Kid a un tranchant funky depuis ce jour. Ses contours et ses formes de lettres étaient complètement stylisés. Bio s'asseyait avec moi et me montrait les contours. T-Kid et Bio ont eu une grande influence sur moi sur le plan outline, et T-Kid est le plus vieux des deux. Je pense que Bio et les autres ont obtenu beaucoup de son style. Les graphismes de T-Kid sont tellements «dedans». Il peut retourner son K et le plier autour en le faisant passer à travers la pièce et me retourner la tête. En ce temps, je faisais toujours des lettres de débutant. T-Kid est pointu graphiquement. Il est pile-poil dessus».

T-Kid ne serait pas T-Kid sans l'intégralité des éléments qui vont de pair avec le personnage. Il a traversé tellement de choses dans sa vie.... Il est grand temps que les gens lui rendent ce qui lui revient...

Goldie

«La personne est aussi énorme que son style. T-Kid ne serait pas T-Kid sans l'intégralité des éléments qui vont de pair avec le personnage. Il a traversé tellement de choses dans sa vie. J'aime bien m'assoir avec lui et l'écouter raconter ses histoires. Il est grand temps que les gens lui rendent ce qui lui revient. Pour moi c'est une véritable légende urbaine. Il est très underground et a fait un tas de choses que les gens ignorent. Même quand nous étions en tournée avec lui, il appréhendait toujours d'être trop vu, ou que les gens en sachent trop à son sujet».

«Je ne serais pas là aujourd'hui si ce n'était pas pour des gens comme lui et son ère toute entière. J'essaie de comprendre pourquoi des gens comme Brim et Bio ont tellement de désaccord avec les Européens. Ils ne leurs accordent pas ce qui leurs revient. Les Européens de la scene graffiti ont une situation de famille confortable, papa et maman ont de bons jobs. Ces gars du Bronx proviennent d'un terreau différent, famille monoparentale, pas d'argent et rien pour eux, mais ils se sont servis de ça face à l'adversité, et c'est ce qui fait d'eux des héros. J'ai dû retourner à mes planches de dessin en réalisant combien était fausse ma perception de cette culture, après les avoirs rencontrés».

«Je me suis remis à peindre, il y a peu. Je n'ai jamais arrêté de faire des outline, je crois qu'un graffeur ne s'arrête jamais d'en faire. Les Outline c'est ma vie. J'observe cette stylisation dans mon travail et je le transpose à ma musique. Je passe d'un média à l'autre, je plie ma musique et je l'enroule au lieu de sculpter des lettres complexes. Une fois que tu apprends à faire du graffiti, tu y retournes constament. Ça ne s'oublie pas. C'est tellement vrai pour moi que ma musique est devenue plus populaire que mon art. J'ai passé dix ou quinze ans à faire de la musique. Je ne me suis jamais douté que ça puisse être le cas un jour, mais on y est. Le graff me manque quand même, quand j'y pense. Ces mecs m'ont appris à rester vrai. Ils ont propulsé ma carrière là où elle est maintenant».

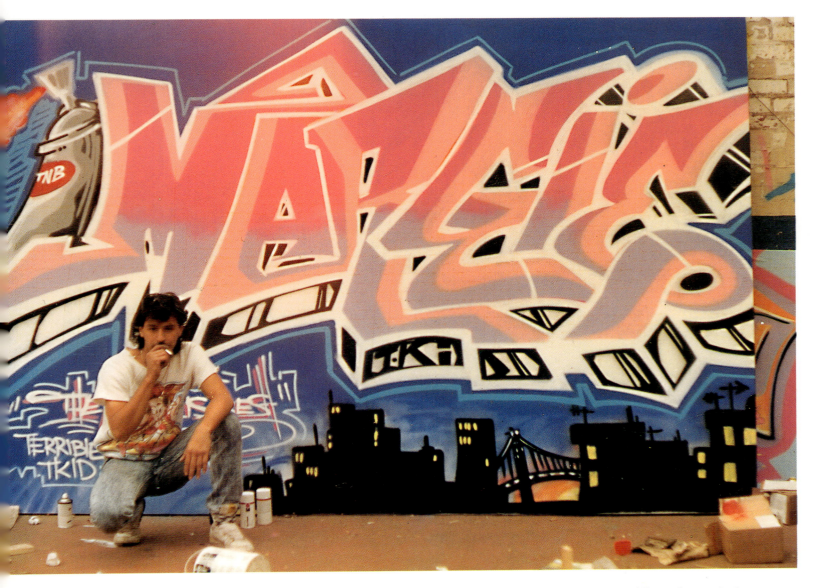

«Margie» par T-Kid, avec lui posant devant en 1988 durant son troisième séjour en Angleterre.

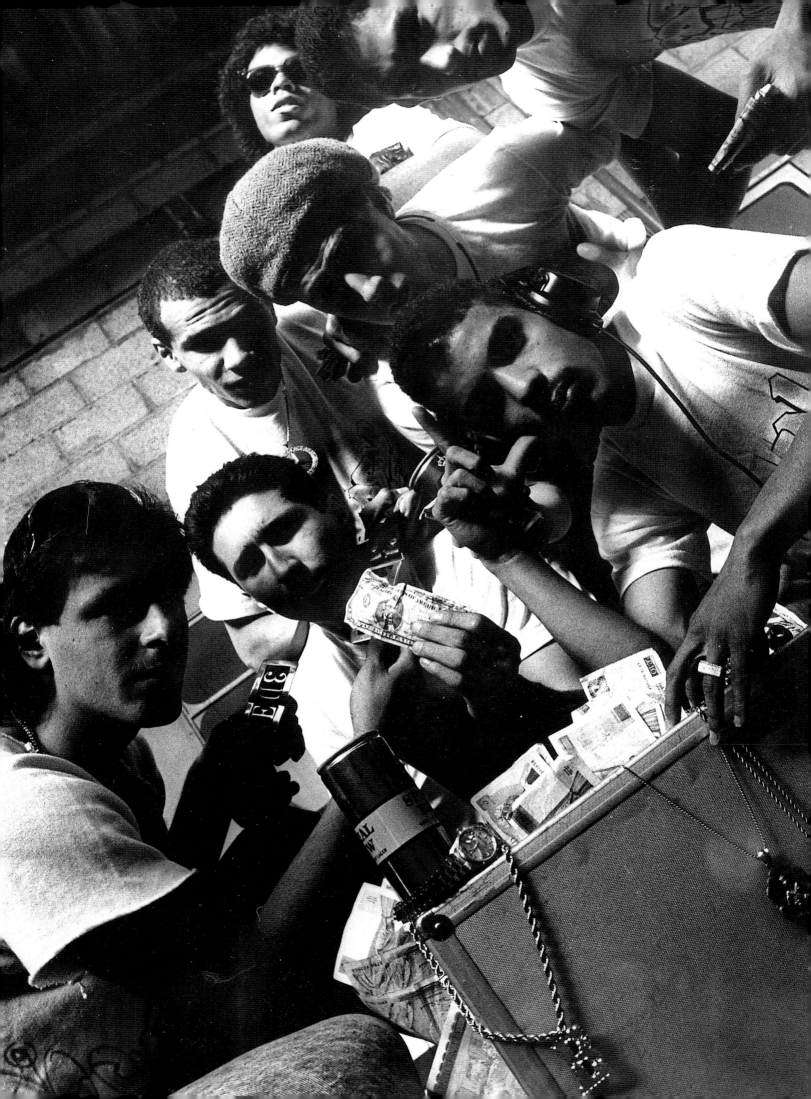

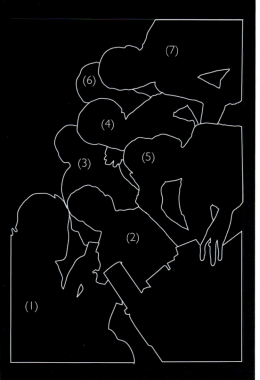

1988 Birmingham: (1) T-Kid, (2) Nicer, (3) Goldie, (4) 3D, (5) Brim, (6) Vulcan & (7) Bio.

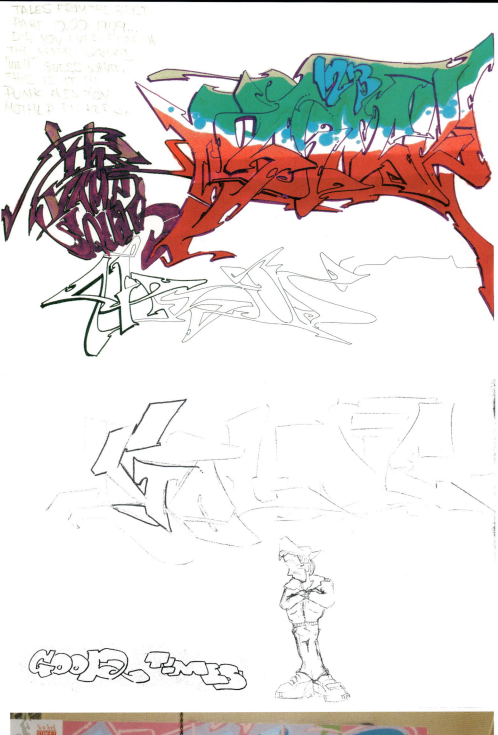

↳ (dessin en couleur) T-Kid a commencé ce «Shock» avec des marqueurs sur papier en 1988 et l'a terminé environ 10 ans plus tard. Il fut ensuite peint sur mur en 2002, lors de la sortie de prison de Shock.

↳ «Goldie» sketch et personnages faits par T-Kid en 1988. Goldie est depuis devenu mondialement connu en tant que membre fondateur de la scène anglaise Jungle et Drum'n Bass.

↳ 1987 Melvin (le frère de Goldie), Goldie, Vulcan, 3D, Bio, Nicer & T-Kid.

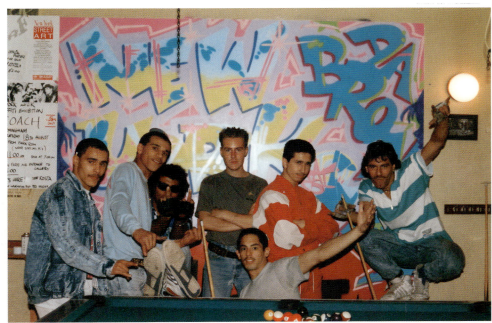

4. «Second Amour» > Changements Rapides/ Divers Dessins

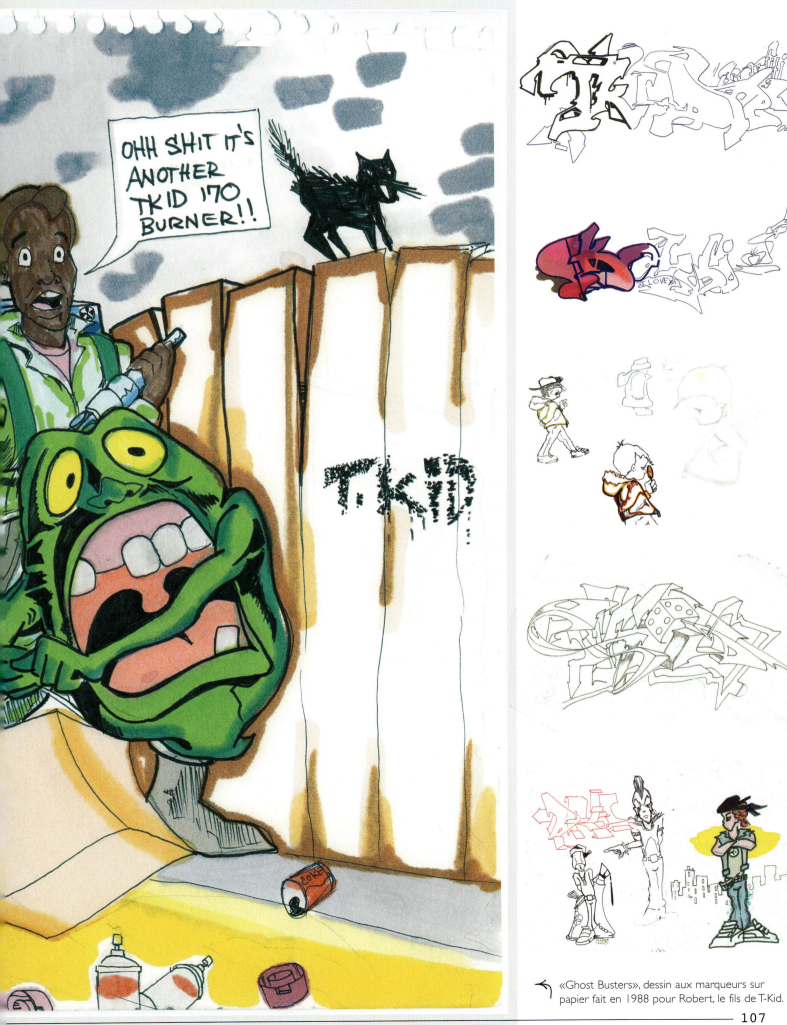

← «Ghost Busters», dessin aux marqueurs sur papier fait en 1988 pour Robert, le fils de T-Kid.

> C'était horrible de devoir aller travailler dans un boulot que je détestais et de devoir en même temps me poser. Le résultat fut une augmentation de ma consommation de cocaïne.

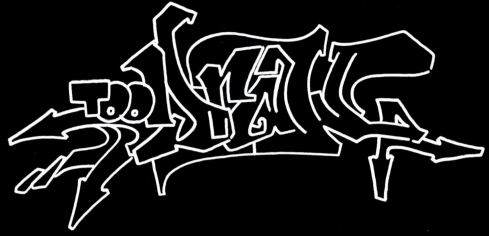

Liens Familiaux

Le Graffiti devait être mis de côté pour mener à bien mon rôle de père, pas uniquement pour m'occuper de mon propre fils, je devais également remplir ce rôle pour Carmen et Booboo, nés d'une ancienne relation de Margie. J'avais grandi sans connaître la véritable importance d'une vie de famille, je ne savais pas comment m'y prendre, ce qui fut une angoisse pour Margie et moi.

Je travaillais toujours pour la ville en tant que peintre. Mon patron, qui se prénommait Franck, était un vrai tyran. J'avais toujours des difficultés avec l'autorité, ce qui se traduisit clairement avec Frank dès mon embauche, il me dit: «Je te donne deux semaines, si tu ne conviens pas au bout de ces deux semaines, je te vire». Ironiquement, après une vingtaine d'années, Frank est parti et j'y travaille encore en tant que superviseur.

Mon père me montra comment travailler et survivre. Je peignais depuis l'âge de douze ans et mon père s'assurait du talent que j'avais. Il me disait toujours: «Fiston, personne ne te donnera jamais rien, quoique tu veuilles, il faudra que tu le mérites et que tu travailles pour ça». Je parvins à prouver à moi-même ainsi qu'à Frank que je pouvais garder un travail. Mais je devais m'occuper de ma famille, c'était ma priorité. Le fait d'être père et de garder un travail était un peu nouveau pour moi. Mon esprit était très tourmenté. J'étais né pour être un lion, traversant librement les prairies, me posant ici et là, et je devenais un homme domestiqué maintenu par ses responsabilités familiales. Mon style de vie changeait brutalement, comme un train fou qui déraille et dont les wagons du fond s'entrechoquent avec ceux de devant, entraînant un désastre. C'était horrible de devoir aller travailler dans un boulot que je détestais et de devoir en même temps me poser. Le résultat fut une augmentation de ma consommation de cocaïne.

Les week-end furent mes moments. C'était si bon d'être en dehors du domicile, je passai la

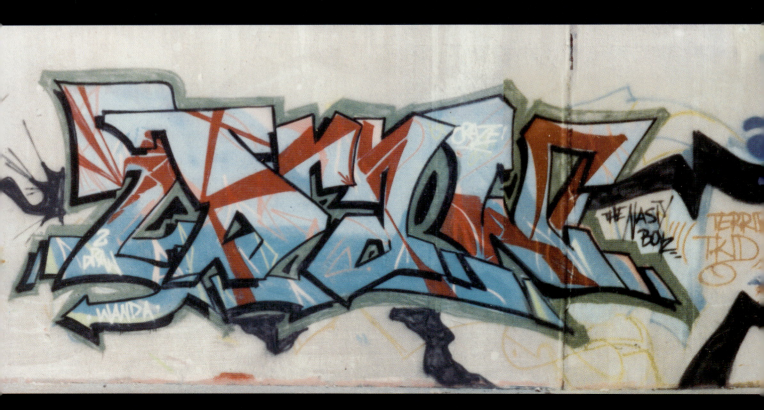

majorité de mon temps à faire la fête au lieu de peindre. La nuit, j'allais avec des potes voir des spectacles de strip-tease, nous nous défoncions et nous profitions de la présence des filles. Ce qui entraîna naturellement des tensions avec ma nouvelle petite famille.

Margie venait me chercher chez 2 Draw car j'étais tout le temps chez lui après une dispute, de plus, le voisin de 2 Draw avait toujours un bon stock de cocaïne et il m'en mettait de côté. Je ne sais pas ce qui me transforma de guerrier en camé mais cela arriva.

Après le boulot, je jouais un peu avec mon fils et puis j'allais me défoncer. Margie devenait froide avec moi et cela m'enrageait. Mon attitude changeait à cause des drogues. Je voulais désespérément redevenir celui que j'étais au début avec Margie. Je regardais mon fils et j'essayais d'affronter tous les problèmes que j'avais pu créés. Je réalisais que Margie était une femme indépendante et que mes besoins passaient après ceux des ses enfants. J'avais l'impression d'être son chéquier et cela m'enfonçait un peu plus dans mon addiction, ce fut un mécanisme de fuite.

Cela me permettait d'oublier mes problèmes et me rendait insensible. Nos disputes étaient quotidiennes tout comme ma consommation de cocaïne.

Ce qui poussa finalement Margie dans les bras d'un autre. Dans mon état, je n'avais plus besoin de rien ni de personne, tout ce que je désirais était ma drogue. Je vivais dans une prison créée par mon esprit, et j'étais isolé de mes potes. Mes performances artistiques en étaient affaiblies, j'avais presque oublié ma carrière dans le graffiti, je sortais occasionnellement pour peindre un mur ou accepter un voyage en Europe, j'étais pitoyable.

(Photo de gauche) T-Kid à son travail de peintre à Manhattan.

(Photo page de droite) Margie et T-Kid en vacances, vers 1988.

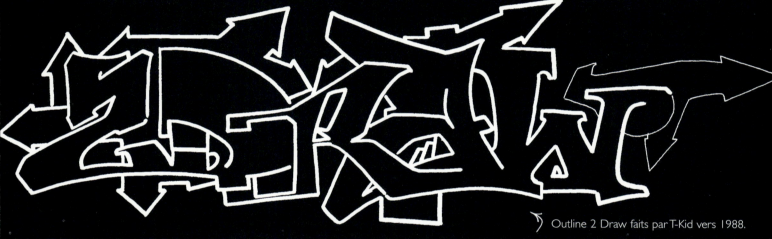

Outline 2 Draw faits par T-Kid vers 1988.

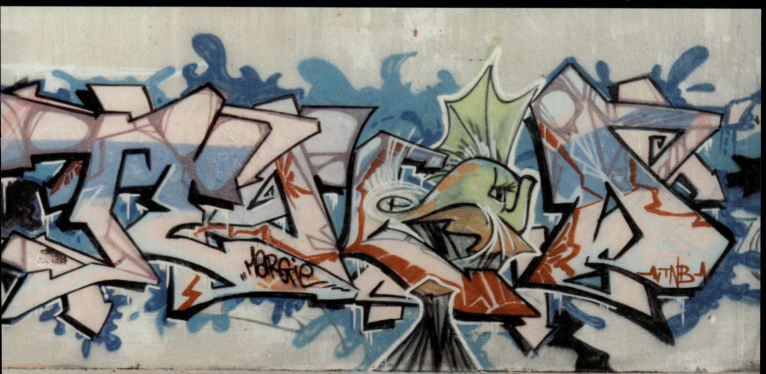

2 Draw et T-Kid dans le Bronx avec des bombes de la marque Buntlack, de retour de son voyage en Angleterre.

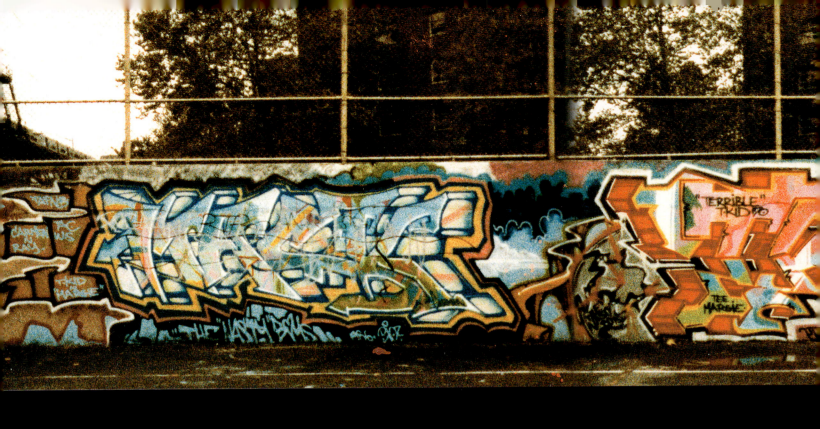
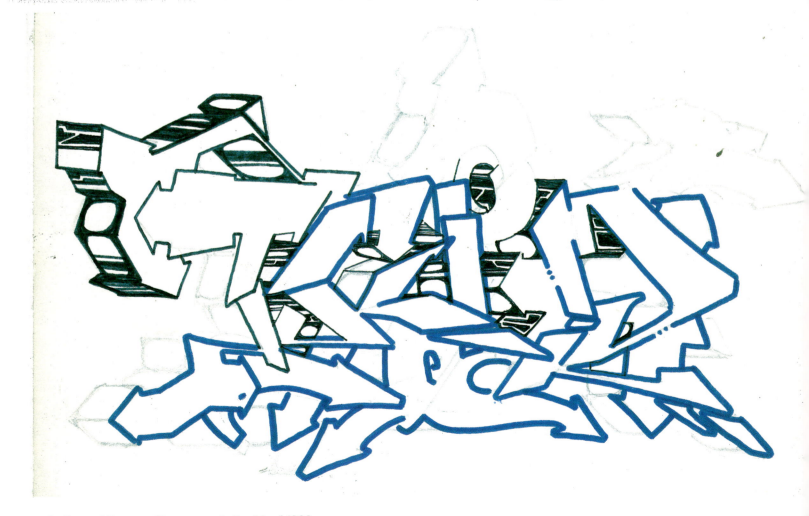

4. «Second Amour»>Changements Rapides/ 1989

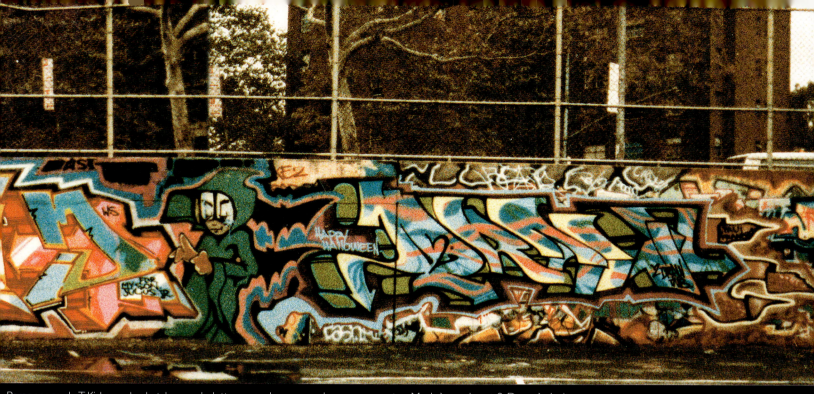
Personnage de T-Kid avec le sketch pour le lettrage sur le mur en-dessous, au centre, Mack à gauche et 2 Draw à droite.

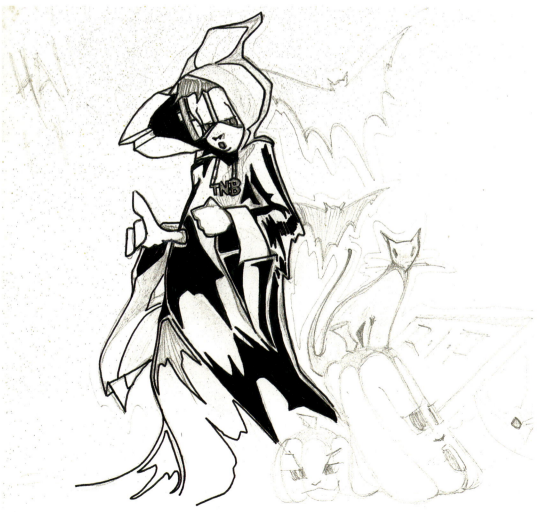

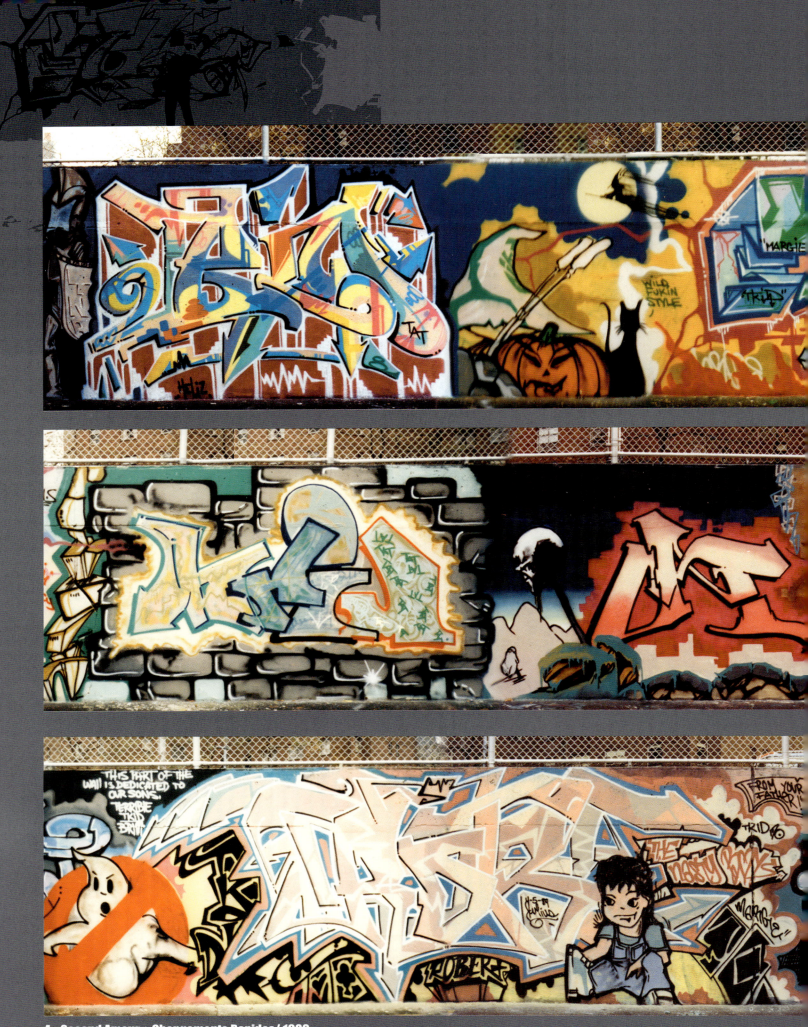

4. «Second Amour»>Changements Rapides/ 1989

Les crews TAT et TNB en 1989 au Hall of Fame de la 106ème rue. Bio, T-Kid, Brim et Nicer ont peint sur cette première session. La deuxième session fut peinte la semaine suivante à côté.

Math (le fils de Brom), Rob (le fils de T-Kid), Cine et le TAT TNB fait par T-Kid, Bio et Nicer.

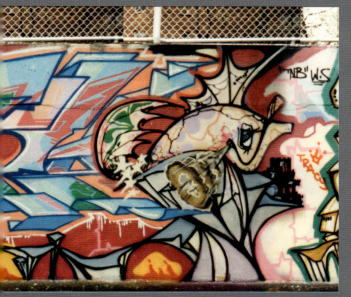

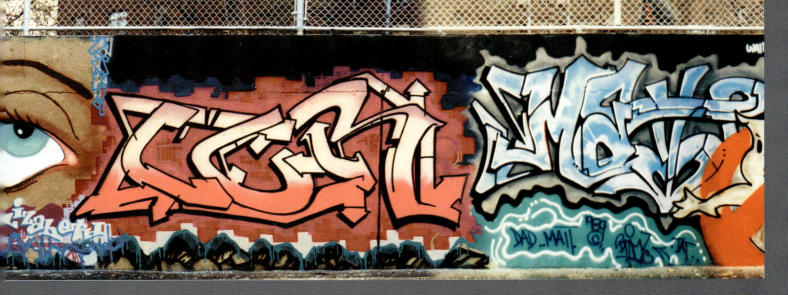
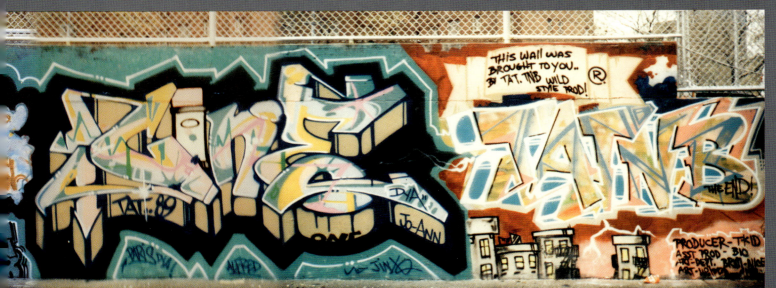

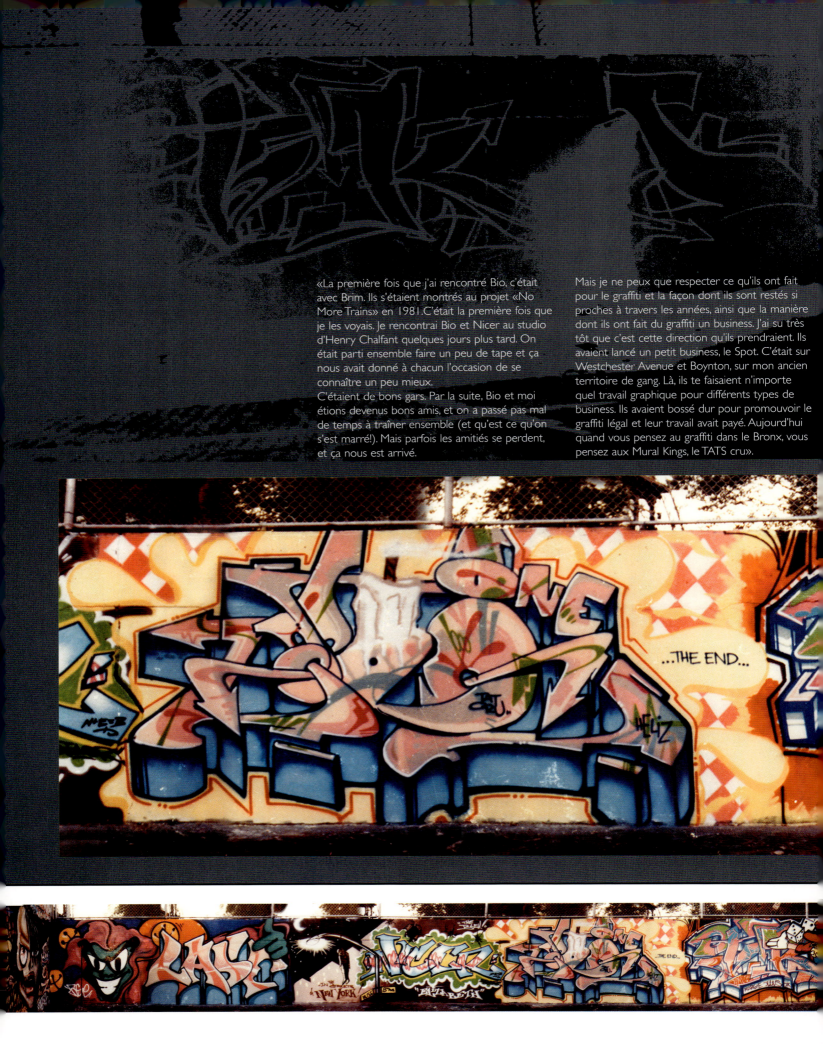

«La première fois que j'ai rencontré Bio, c'était avec Brim. Ils s'étaient montrés au projet «No More Trains» en 1981. C'était la première fois que je les voyais. Je rencontrai Bio et Nicer au studio d'Henry Chalfant quelques jours plus tard. On était parti ensemble faire un peu de tape et ça nous avait donné à chacun l'occasion de se connaître un peu mieux.
C'étaient de bons gars. Par la suite, Bio et moi étions devenus bons amis, et on a passé pas mal de temps à traîner ensemble (et qu'est ce qu'on s'est marré!). Mais parfois les amitiés se perdent, et ça nous est arrivé.

Mais je ne peux que respecter ce qu'ils ont fait pour le graffiti et la façon dont ils sont restés si proches à travers les années, ainsi que la manière dont ils ont fait du graffiti un business. J'ai su très tôt que c'est cette direction qu'ils prendraient. Ils avaient lancé un petit business, le Spot. C'était sur Westchester Avenue et Boynton, sur mon ancien territoire de gang. Là, ils te faisaient n'importe quel travail graphique pour différents types de business. Ils avaient bossé dur pour promouvoir le graffiti légal et leur travail avait payé. Aujourd'hui quand vous pensez au graffiti dans le Bronx, vous pensez aux Mural Kings, le TATS cru».

4. «Second Amour»>Changements Rapides/ 1990

Le dessin original pour le personnage peint dans le T-Kid à la place de la lettre "I."

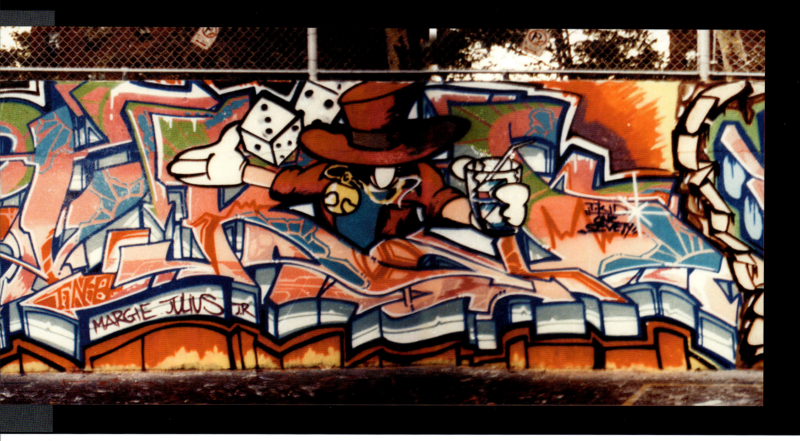

Lase, Nicer, Bio, T-Kid, Cem, Per, Koos (par Shame 125) et Bom 5. Une autre session classique des TAT TNB au Hall of Fame de la 106ème rue en 1990.

Déçu

Je fis connaissance d'une fille nommée Doreen qui travaillait dans un des immeubles où je peignais. Nous devînmes amis et nous parlions de tout, sa présence m'était agréable. J'étais fâché avec Margie et je lui parlais de Doreen. Elle profita de ce prétexte pour partir avec un autre. Je ne fréquentais pas intimement Doreen mais Margie s'en fichait et elle disparut avec les gamins.

Un jour, j'annonçai à Doreen que je ne lui parlerai plus et je rentrai tôt du travail.

A l'époque, j'avais des horaires décalés, je travaillais de 4h30 du matin à midi. J'amenai un bouquet de fleurs sur les coups de 9 heures pour surprendre Margie mais la surprise fut pour moi, il n'y eut personne lorsque je rentrai à la maison, vers 9H45. J'appelai sa mère, elle me dit alors que Margie n'était pas chez elle. Je ne la crus pas et entrepris d'aller le vérifier. Je retournai chez moi en taxi vers onze heures mais pas de signe de Margie.

Je m'assis dans l'obscurité de la chambre et repensai à toutes les fois où j'avais appelé à la maison, personne n'avait répondu, et lorsque sur l'autre ligne on avait décroché personne n'avait dit mot. Je questionnai Margie à propos de ces incidents, elle me répondit qu'elle n'avait pas répondu au téléphone ou que l'autre personne avait fait un faux numéro. Assis dans le noir, je réfléchis à nouveau, soudain, la porte s'ouvrit, c'étaient Margie et les enfants. Elle ne me remarqua pas et elle demanda aux enfants de faire comme s'ils avaient été là toute la journée.

Après avoir mis les enfants au lit, elle vint dans le salon pour passer un coup de fil, alluma la lumière et me vit avec les fleurs. Elle me demanda si j'étais là depuis longtemps et je lui répondis: «Ça suffit, où étais-tu?» elle mentit: «Chez ma mère». Je lui expliquai que j'avais appelé, elle me dit: «Oui, je sais, j'ai dit à ma mère que je n'étais pas là», j'ajoutai alors que j'étais même allé chez elle et là elle me dit, qu'en fait, ils y étaient. J'insistai fortement et elle m'avoua finalement qu'elle était avec un autre homme. Instinctivement, je lui mis une gifle. Toute ma rage et ma colère accompagnèrent ce coup, je lui cassai la mâchoire à divers endroits. Je ne pus croire ce que je venais de faire. Ma colère se transforma en culpabilité et remords.

Je l'emmenai à hôpital, où sa mère et son beau-père l'attendaient. J'entrai immédiatement en conflit avec lui. D'abord, il me frappa, puis je lui renvoyai les coups et il sortit un flingue de sa chaussette. J'ouvris les bras, lui exposai ma poitrine et lui demandai de me tirer dessus. Je lui dis franchement «J'en ai rien à foutre! Tue-moi!». La mère de Margie arriva et tenta d'arrêter la bagarre, puis je vis la police de l'hôpital arriver. Je savais qu'ils m'accuseraient d'avoir casser la mâchoire de Margie alors je me suis enfuis. Je ne voulais pas me faire arrêter, je me réfugiai chez 2 Draw et lui racontai ce qu'il s'était passé.

Je ne vis pas Margie pendant, environ, une semaine. Je pensai au suicide pour la première fois de ma vie, j'étais honteux de cette transgression. Quand j'allai mieux, j'appris que Margie fréquentait en fait un gars du nom de Tony, le jeune frère du mari de Gigi. Elle partit pour la Floride mais je ne me voyais pas sans elle. J'entrepris de la retrouver en Floride. Ironiquement, ce fut la meilleure chose qui me soit arrivée à l'époque.

*Je l'emmenai à l'hôpital, où sa mère
et son beau-père l'attendaient.
J'entrai immédiatement en conflit avec lui.*

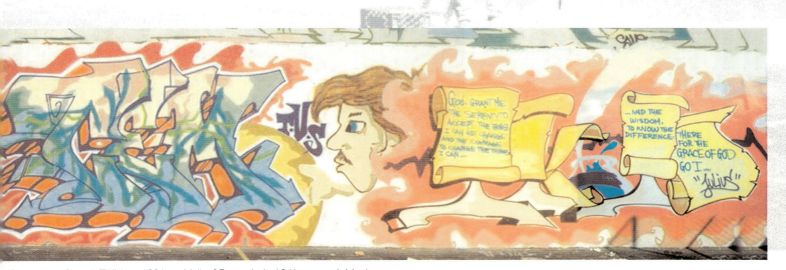

Perm, Ken, Cem & T-Kid en 1991 au Hall of Fame de la 106ème rue à Manhattan.

C'était au printemps 1991 lorsque que je décidai de prendre une voiture avec un permis périmé, pour conduire jusqu'en Floride afin de voir Margie et mon fils.

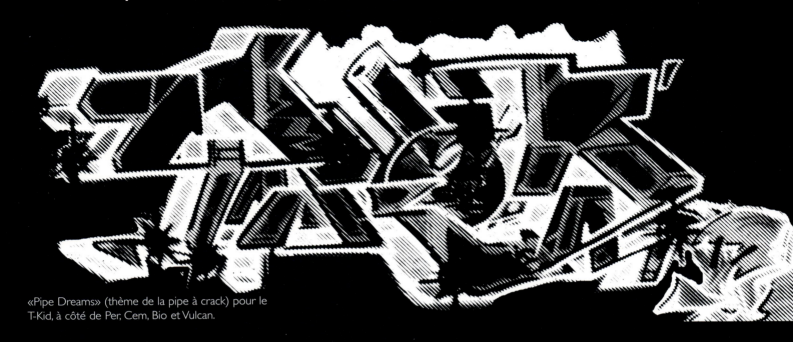

«Pipe Dreams» (thème de la pipe à crack) pour le T-Kid, à côté de Per, Cem, Bio et Vulcan.

Grillé!

C'était au printemps 1991 lorsque que je décidai de prendre une voiture avec un permis périmé, pour conduire jusqu'en Floride afin de voir Margie et mon fils. Margie et moi avions discuté au téléphone et nous nous étions réconciliés au sujet de nos différents. J'étais heureux de la voir mais j'aurai dû savoir qu'il ne fallait pas quitter New York. Un certain nombre de choses vint s'interposer à ma route, mais je choisis de les ignorer. Tout d'abord, alors que je conduisais sur une route du Sud que j'avais souvent empruntée, je pris une mauvaise sortie pour aller vers l'Ouest et la voiture commença à tousser quand j'atteignis le Maryland. Mais je continuai ma route, optant d'ignorer ces signes.

Je pris un demi-gramme de poudre, ce qui fonctionna très bien et me permit de rester éveillé. Je ne voulais pas m'arrêter mais la voiture tomba en panne à Dumfries en Virginie et je dus donc m'arrêter pour la réparer, je tentai de redémarrer mais la batterie était presque vide. Je savais que ma batterie était en train de mourir, mais je continuai vers le Sud. J'étais à vingt miles de Richmond en Virginie quand deux agents d'État m'attrapèrent. Ils lurent mes plaques et virent que j'avais eu une contravention un an auparavant que je n'avais jamais payée. Ils regardèrent à l'arrière de ma voiture et ils remarquèrent un bout de papier aluminium. Il y restait encore des traces de cocaïne que je m'étais sniffée, ils m'arrêtèrent immédiatement. Ils me mirent en prison dans un comté appelé Hanover et, sur le chemin, je repensais alors à tous ces signes.

J'utilisai mon seul appel pour prévenir Margie, elle ne me crut pas au début mais quand elle entendit l'agent, elle fut bien obligée d'y concéder. Elle prévint à son tour mon père qui tenta de m'arranger une liberté sur parole. Il vint me récupérer de la prison avec mon frère Butch. J'abandonnai la voiture que je conduisais, et mon frère m'annonça par la suite qu'elle n'était pas récupérable.

Nous étions sur la route pour New York et durant tout le voyage, je reçus une sacrée leçon de morale de la part de mon père et de mon frère. Ils savaient que j'étais accro à la cocaïne, chose que je ne pouvais accepter. De retour à New York, je continuai à faire la fête. Je m'inquiétai de mon jugement au tribunal de Virginie, pour possession de drogue. Quand ce moment fut venu, j'y allai avec le cousin de Margie, Waldy. Je réalisai que je devais y aller trois ou quatre fois avant que le jugement soit rendu. Enfin, j'eus une discussion avec mon père, je m'assis et lui annonçai que je resterai en prison de Virginie. Il me suggéra alors de faire quelque chose de moi après tout cela. Je pris son conseil à la lettre et la veille du jugement, je me rendis au boulot pour leur demander un congé prolongé. Mon chef accepta. Cette nuit là, mon père m'emmena en Virginie. Nous restâmes dans un motel jusqu'à l'heure du jugement qui se déroulerait le lendemain à neuf heures. J'informai mon avocat que je désirai être incarcéré. Il me dit que c'était insensé mais j'insistai, il informa à son tour le juge de ma requête qui fut acceptée.

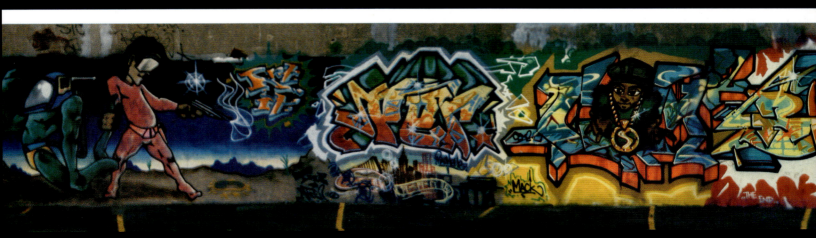

Le Lion en Cage

Une fois en prison, je fus assigné au bloc G où étaient regroupés tous ceux qui ne venaient pas de la ville. Lors de mon deuxième jour, je m'embrouillai avec un autre gars, un blanc avec une casquette rouge qui venait de West Virginia. Je buvai un coup à la fontaine et lui envoyai par mégarde un peu d'eau sur ses pieds. Il me cria dessus et, sans dire un mot, je lui mis un coup dans le nez. Il tomba devant la fontaine, sa tête tapa dessus, et il finit sa chute, à proximité des pissotières. J'entendis un chant qui venait de mon bloc qui faisait «New York, New York, New York!», c'était le nom dont les autres m'avaient affublé. Le bruit attira l'attention du garde, il demanda du renfort et, en quelques secondes, il y eut une vingtaine de matons qui se demandait ce qu'il se passait. Tout le monde prétendit n'avoir rien vu, mais, quand le gars à terre revint à lui, je redoutai soudainement de me faire frapper par les matons. Je fus choqué lorsqu'il répondit qu'il avait glissé et qu'il s'était cogné la tête contre la fontaine. Ils le questionnèrent au sujet de son nez cassé, il leur répondit que cela était arrivé lorsqu'il était tombé au sol. Le maton me regarda de haut en bas, il savait que j'étais responsable de l'altercation mais ne pouvait pas le prouver. Il garda donc un œil sur moi pendant toute la durée de mon séjour.

Il n'y avait rien à faire en prison alors je décidai de monter un business. Je dessinais des cartes postales et faisait des tatouages sur les autres incarcérés, ce qui était assez lucratif. En plus de cet argent, j'avais rassemblé une bonne collection de magazines pornos grâce à Jayson (Terror 161) qui m'en envoyait régulièrement. Je les louai alors pour cinq barres de chocolat, pour de l'argent ou je les vendais.

En prison, je mis vraiment un terme à mon accoutumance. Mon corps se désintoxiquait peu à peu et je tâchais de rester occupé pour ne pas penser au manque. J'allai à la librairie juridique, et demandais les services à l'aumônier.

Après dix neuf jours, mon esprit devint clair, ma vie avait déraillé à cause de la cocaïne, si j'avais continué, je serai revenu en taule ou pire encore, je serais mort.

Lors de mon deuxième jour, je m'embrouillai avec un autre gars, un blanc avec une casquette rouge qui venait de West Virginia.

Quand on me relâcha au mois de novembre qui suivit, je pris pour dix ans dont cinq années de probation, je retournai à New York et, la première chose que je fis, consista à chercher le numéro qu'une fille m'avait donné. Je savais que je n'avais aucune chance de retrouver Margie, j'appris qu'elle était passée par Hanover en voiture et qu'elle ne s'était pas arrêtée pour me voir, ce qui me mis en rogne.

Alors que je cherchai le numéro de cette fille, je tombai sur le numéro de mon pote Al qui avait voulu m'emmener aux Narcotiques Anonymes avant cette folle journée en Floride. Je savais que c'était un signe d'être tombé dessus, j'oubliai la fille et appelai Al. Le jour suivant, il m'emmena à la réunion des Narcotiques Anonymes.

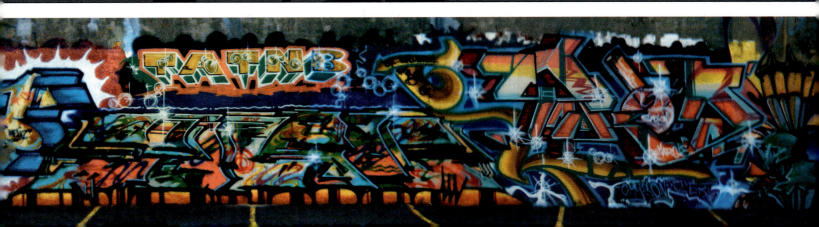

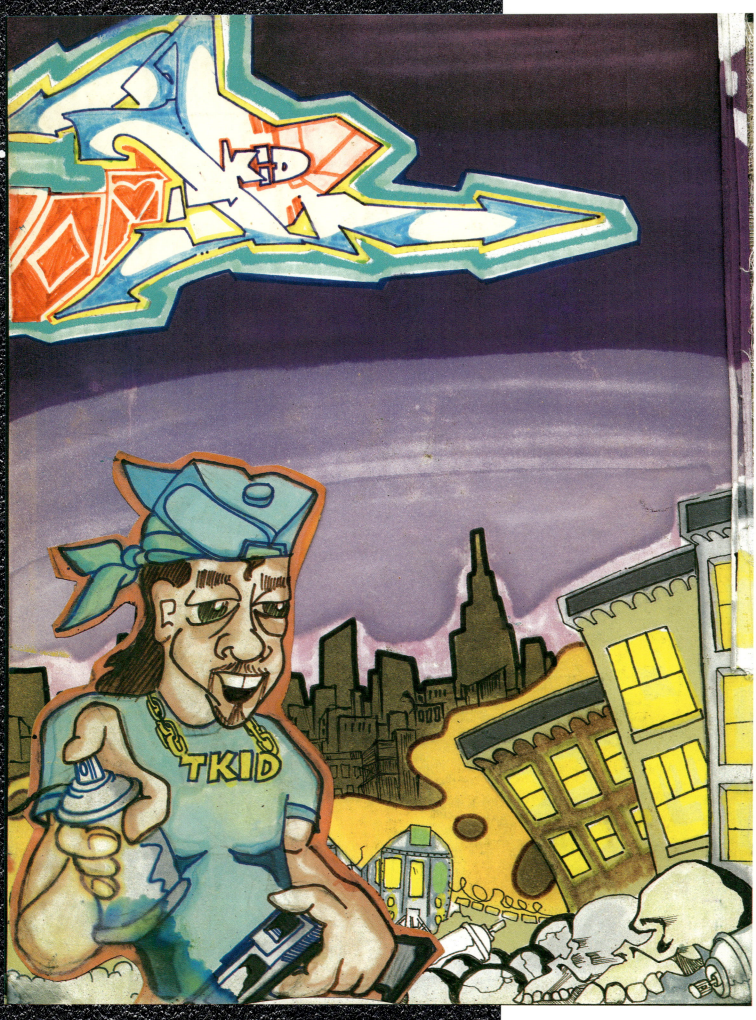

5. La Thérapie par l'Écriture> La Quête de la Perfection/ 1990/ 1992

 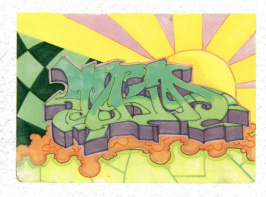

↖ (haut) T-Kid dans le black book de Bio.

↖ (second) Terrible T-Kid, avec une blonde fait en 1990 dans le black book de Bio.

↖ (troisième) L'idée est venu d'un train peint avec Raz en 1984, et fut réutilisée en 1994 à Berlin.

↖ (Page de gauche) T-Kid avec le thème du «graffiti gangster», dessiné en 1990 dans un black book.

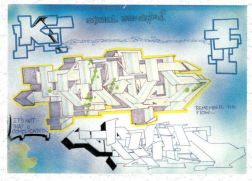 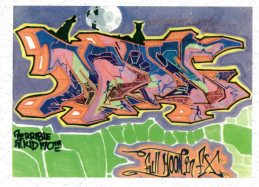

Le style mécanique fait à Berlin en 1994. Moon par T-Kid fait en 1992.

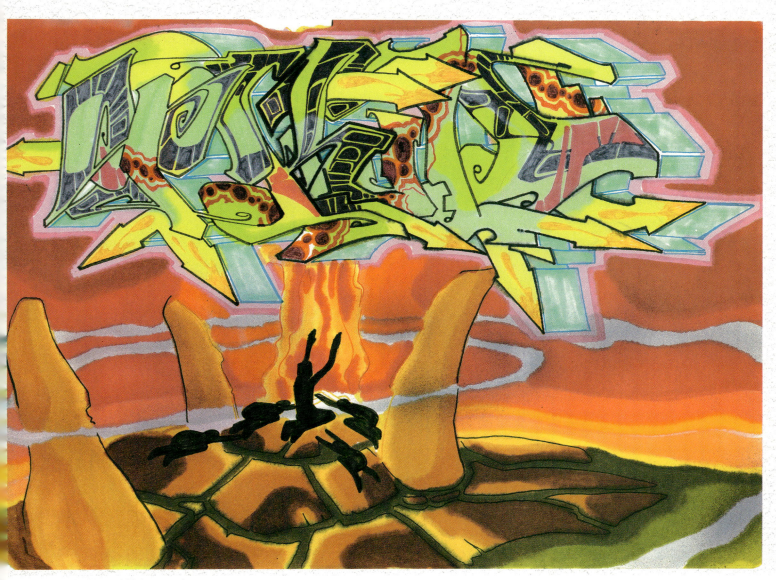

«Loué soit le T» fait en 1994 sur papier.

*Mon esprit était devenu plus clair,
Per One me suggéra donc de me remettre à peindre.
Depuis, le mouvement dans le métro était mort.*

Peindre toute la ville

Mon esprit était devenu plus clair, Per One me suggéra donc de me remettre à peindre. Depuis, le mouvement dans le métro était mort. C'était beaucoup plus risqué de peindre un train, je savais que si je me faisais attraper, j'en prenais pour dix ans à la prison d'Hanover. Je perdrai aussi mon boulot alors qu'il m'avait laissé un congé de six mois.

Per me persuada et je le suivis tel un chien obéissant à son Maître, ce qui n'était pas mon genre, j'ai toujours été un leader pas un suiveur. Je voulais changer ma vie et j'appris beaucoup de ceux qui avaient vaincu leur dépendance sur des périodes plus longues. Per était clean depuis bien plus longtemps que moi alors j'écoutai ce qu'il avait à dire.

Nous nous mîmes à peindre des murs, avec Serve et Cope. Nous rejoignîmes plus tard Pose 2, King Bee et Nomad. Passer des trains aux murs fut une grande transition pour moi. Les pièces que j'avait faites avant étaient sur des emplacements illégaux, je devais par conséquent y aller la nuit, à l'époque. Désormais, ces murs légaux nous laissèrent le temps de travailler confortablement sur nos pièces. L'excitation et l'adrénaline que me procurait le fait de peindre les trains, me manquèrent. La peur de se faire choper par les flics, cet intense sentiment de satisfaction après avoir fini une pièce sur train, ce fameux sens de l'urgence qui s'associe à la peinture illégale… Tout cela était absent.

Il y eut de nombreuses choses qui accompagnèrent ce nouveau mouvement. Les gamins du quartier venaient nous voir peindre. Les étudiants des écoles d'art prenaient de la peinture et appliquaient ce qu'ils apprenaient à l'école. La nuit, de nouveaux noms s'inscrivaient sur les murs. Le graffiti devint une grosse machine commerciale.

Ce n'était plus un moyen d'expression hors la loi mais une manière de le promouvoir en école d'art ou de se faire un bon revenu pour un artiste reconnu. Ce n'était plus une question de lettre ou de style mais une approbation du système. Au fond de moi, je me sentais tel un vendu, mais je devais m'exprimer et c'était pour moi, le moyen de le faire.

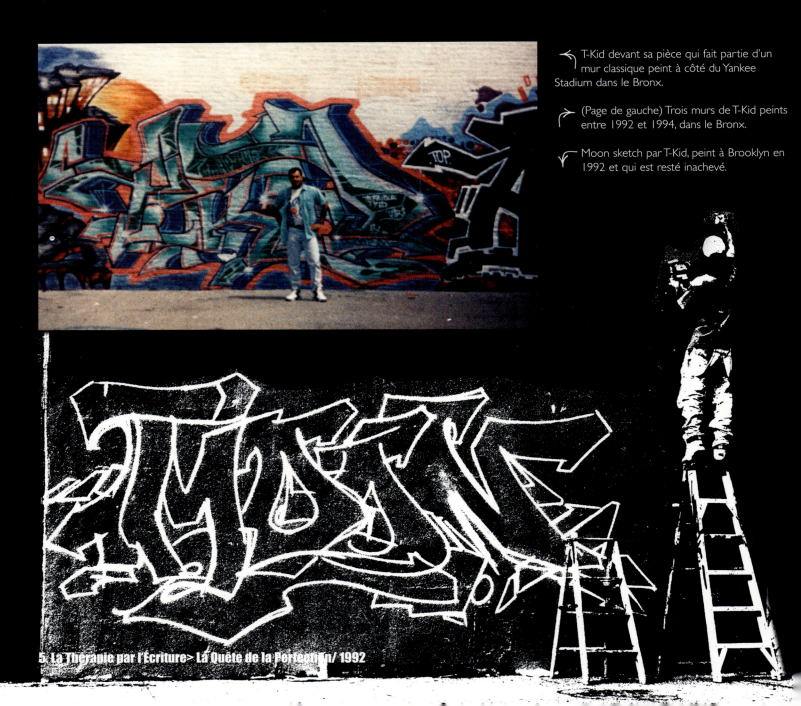

↖ T-Kid devant sa pièce qui fait partie d'un mur classique peint à côté du Yankee Stadium dans le Bronx.

↗ (Page de gauche) Trois murs de T-Kid peints entre 1992 et 1994, dans le Bronx.

↙ Moon sketch par T-Kid, peint à Brooklyn en 1992 et qui est resté inachevé.

5 La Thérapie par l'Écriture> La Quête de la Perfection/ 1992

*Pendant ces années, je perdis malheureusement le contact avec de nombreux vieux amis.
Je n'ai jamais oublié les expériences partagées (...)*

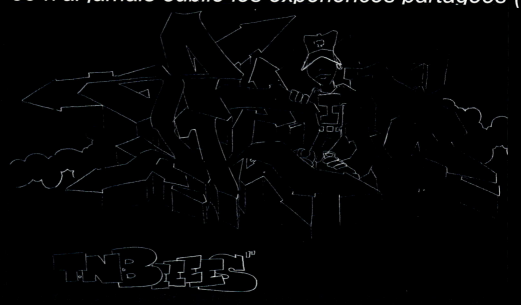

The Nasty

Je créai les Nasty Boys en 1977 et décidai de changer mon nom Sen102 en T-Kid 170 depuis ma rencontre avec Peser, un writer de Yonkers dont le cœur était à Harlem. Les membres originaux étaient moi-même, Peser, Anthony La Rock, Mike Dust, Rase One, Joker One et mon frère, Crazy 505. Telle une équipe, nous commençâmes à investir la ligne 1 et tous les murs de Yonkers.

Pendant ces années, je perdis malheureusement le contact avec de nombreux vieux amis. Je n'ai jamais oublié les expériences partagées qui contribuèrent à mon éducation artistique

En 1973, quand je commençai à taguer, je ne savais pas ou m'emmènerait le graffiti. C'est mon engagement envers le graffiti qui me permit de ne pas succomber à la vie de gang, sinon j'aurai mal tourné. C'est vrai que je volais de la peinture, que je me battais contre d'autres writers, mais mes conneries étaient totalement différentes de celles des gangs où les fusillades et l'héroïne étaient monnaies courantes.

Après avoir été touché par balle, et fait connaissance avec la mort, Dieu me donna une seconde chance pour commencer une vie nouvelle, cette fois ci pleine de sens. Je me mis aux portes de la mort plus d'une fois et je m'en sortis toujours indemne. Je crois que Dieu gardait un œil sur moi, me délivrant du diable et des problèmes dans lesquels je m'empêtrais.

Quelques années plus tard, quand j'affrontai mon accoutumance à la cocaïne, j'étais capable de vivre ma vie jour après jour pour battre ma condition

J'ai désormais découvert ce qu'est la signification de l'amitié, l'importance de la foi. Avec la foi, tout devient possible, avec l'amour, rien n'est impardonnable et avec l'honnêteté et l'humilité toutes les portes s'ouvriront. J'ai le plus grand respect pour ceux qui sont mentionnés dans ce livre parce qu'ils ont touché ma vie, de quelque manière que ce soit.

Quant au graffiti, je ne dois pas nécessairement penser à être meilleur que l'autre, mais je suis fier d'avoir crée un style distinct qui en a influencé beaucoup. Je suis toujours là, à peindre, avec tous ces nouveaux styles et techniques créés par ces jeunes esprits tant désireux de s'exprimer. Dieu a une mission pour moi, et c'est ma destinée de la remplir.

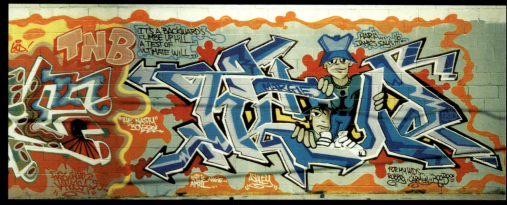

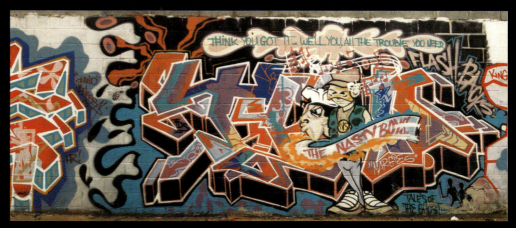

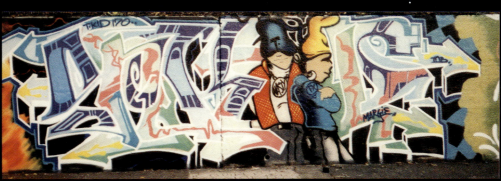

School Daze

Un samedi après midi de 1992, Per et moi traînions dans une cour d'école sur Webster avenue dans le Bronx, il voulait monter une nouvelle équipe mais ne désirait pas appartenir aux TNB ou KD (Kings Destroy) qui était le nom de la bande de Cope. Pour Per, il venait le moment de quelque chose de nouveau.

Pendant que nous peignions, nous mettions en place l'éthique de ce nouveau groupe, nous fûmes d'accord pour former une équipe où il n'y aurait pas de chef. Toutes les décisions seraient prises par la majorité et non par une seule personne. Nous pensâmes alors au nom du futur groupe. Nous écoutions Hot 97, la radio phare Hip Hop de New York et, entre chaque morceau, le jingle intervenait toujours «Hot 97, en plein effet». Quand j'entendis ces mots «en plein effet», le nom du groupe me vint à l'esprit: «FX». Pose 2 pense vraiment avoir nommé le groupe mais je jure que c'est moi qui l'ait trouvé. Cela devint notre nom.

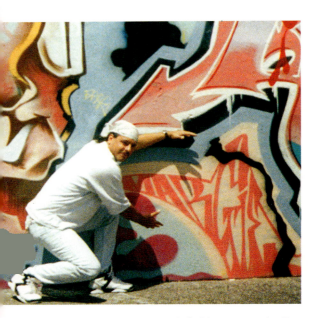

Personne ne le savait à l'époque mais Per avait de grandes motivations à monter un nouveau crew. Mes vieux potes Bio, Nicer et Brim ouvrèrent une boutique sur Weschester avenue qu'ils appelèrent «The Spot», ils étaient potes avec Per.

Je ne sais pas ce qu'il se passa à l'époque mais Brim m'annonça qu'ils ne seraient plus du tout cool avec lui. Je pensai alors à ce qu'il s'était passé un an auparavant, avant que Margie ne parte pour la Floride. Per vint me voir pour me monter la tête contre mes potes les TAT. Je compris alors que Per voulait monter un nouveau crew afin de rivaliser avec Bio, Nicer, Bg et Brim, surtout depuis que les TAT devenaient célèbres.

À l'époque j'étais toujours convalescent et tout ce que je voulais, c'était sortir la tête des nuages. Je voulais peindre, aller au delà de ma rancœur envers Margie et je continuais de suivre Per. C'était un gars bien mais je remarquai une chose à son sujet, il rendait de grands services mais les rappelait au besoin pour que les gens se sentent redevables envers lui.

Une nuit, Per vint à mon appartement et me parla d'un portail qu'il voulait peindre. Nous partîmes en voiture jusqu'au coin de la 179ème rue et de Watson avenue. Il y avait un portail métallique sur lequel était peinte une pièce de Bio. Je demandai à Per si Bio était d'accord de se faire recouvrir. Per m'expliqua que ce portail appartenait à un gars qui s'était fait incarcérer et il voulut que nous y inscrivions le nom de son crew, il ajouta que la mère de ce gars avait un terrain ici et qu'elle lui avait donné la permission de peindre ce portail. En ce qui concernait la pièce de Bio, Per fit un throw up qui avait pour sens de lui recouvrir son travail.

La soirée qui suivit, Per vint à nouveau chez moi pour m'emmener. Quand nous retournâmes au portail, Per remarqua que la surface était repeinte au seau. Ce n'était plus qu'une toile vierge. Il me montra une image d'un personnage de cartoon, «Marvin le martien», et me demanda de lui peindre. J'acceptai à la condition qu'il me laisse dormir un peu car une journée de travail m'attendait le lendemain matin. Per me proposa d'aller dormir dans la voiture pendant qu'il terminait de peindre le fond et les insignes. Quand je le vis peindre, j'observai en lui de l'acharnement, il ne se reposerait pas tant qu'il n'aurait pas fini. Il terminai enfin, vers 3H30 du matin. J'arrivai enfin à mon appartement et allai me coucher.

Quelques jours plus tard, Per m'appela, sa voix était emplie de rage. Il me dit que Bio était repassé sur Marvin le martien, il me prépara à une confrontation avec les TAT. Après avoir raccroché, je tentai de contacter Bio chez lui pour savoir ce qu'il s'était passé. Je lui laissai un message sur son répondeur, lui demandant pourquoi il m'avait repassé en lui expliquant que je n'étais pas content de ça.

Bio et moi étions des amis proches avant mon arrestation, nous traînions dehors pendant que nos fiancées jouaient au bingo. Je croyais que si nous en discutions, nous pourrions trouver une solution. Mais Bio ne me rappela jamais. Peut être était-il en colère contre moi car je traînais avec Per, ou peut être était-ce à propos des quarante dollars que je lui avait empruntés, mais il était évident qu'il était très en colère.

Per était obsédé par Brim, il tournait pour le trouver, lui ou Bio. Il les croisait de temps en temps dehors. Je dois avouer que Per me parlait mal d'eux et que, parfois, je le croyais. Un jour, Cope et moi étions dans la voiture avec Per, essayant de le calmer. Je voulais qu'il arrête de faire la guerre aux TAT, mais Per refusa d'écouter, permettant à son obsession de le consumer un peu plus chaque jour.

Finalement, un jour, tandis que Cope et moi roulions en voiture avec Per, nous rencontrâmes Bio et Bg dans une petite épicerie en face de la cité de Bronx River. Per sortit de la voiture et courut vers eux avec toute sa haine. Je sortis à mon tour et je pus voir Bg passer par derrière, je savais qu'une bagarre allait éclater. Cope resta à l'arrière de la voiture à cet instant. Bio était le plus proche de moi. Je lui demandai ce qu'il se passait, il adopta une posture comme s'il voulait se taper mais il était mon pote et je ne voulais pas me battre. Bio m'envoya une droite, ce qui me rendit furieux. Ma concentration se divisa à ce moment là, mon attention fut portée sur Bio qui était devant moi et sur Bg qui était derrière. À cause de cela, je ne pus bouger. Je manoeuvrai Bio pour qu'ainsi, les deux se retrouvent côte à côte.

Soudain Per surgit de nulle part, et frappa Bio du gauche, son poing toucha Bio à la face, qui tomba par terre. Je me focalisai sur Bg et le frappai au cou. Bio se releva, et je me battis avec les deux simultanément, je me tournai sur la gauche, lançai un coup à la poitrine de Bg et l'envoyai voler, ensuite, je me tournai vers Bio et avant de faire quoi que ce soit, Per arriva. J'attrapai Bg pour le jeter au sol, il se mit debout et se prit un crochet du droit

> Détail d'un crâne peint par T-Kid en 1993 dans le Bronx. Le mur complet est sur la page suivante.

> Le mur de bas de page est un des premiers réalisé sous l'étiquette du crew FX.. Étaient présents dans le Bronx en 1993, Cope2, King Bee, Pose 2, T-Kid, Per, Nomad et Serve.

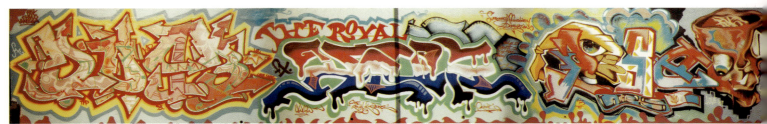

5. La Thérapie par l'Écriture> La Quête de la Perfection 1993

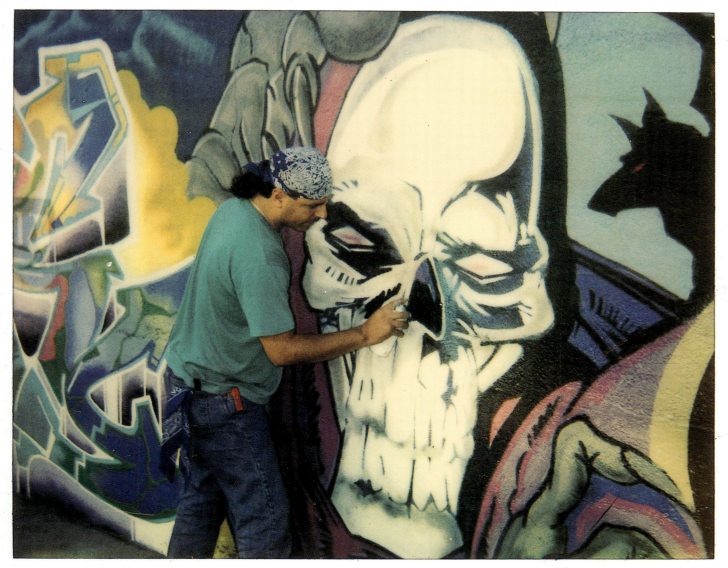

(...) j'étais toujours convalescent et tout ce que je voulais, c'était sortir la tête des nuages. Je voulais peindre, aller au-delà de ma rancœur envers Margie (...)

par Per qui le remit à terre.

Je me retournai pour trouver Bg qui était derrière des voitures garées, il n'avait pas l'intention de quitter cet endroit. Je me tournai encore pour voir Bio qui tentait de se relever tant bien que mal. Ma haine se dissipa et je voyais à présent un vieux pote qui saignait et souffrait. Je tentai de lui filer un mouchoir pour qu'il enlève le sang de son visage. Mais, une fois remis debout, tout ce que Bio désirait, était de se battre à nouveau, je dus lui remettre ça. Il fut courageux ce jour là.

Alors que je lui tendais un mouchoir, il me mit un coup, un peu léger, car il s'était fait mettre K.O. à trois reprises et qu'il n'avait plus d'énergie.

À ce moment là, une foule de gens s'amassa autour de nous. C'était l'ancien quartier de Bio et un groupe d'amis à lui vint à nous, ils étaient assoiffés de sang. Je conseillai à Per de partir mais il voulait continuer à s'embrouiller avec lui pour de vieilles histoires avec Brim. La foule devint anxieuse, nous étions tous prêt à nous battre quand une dame vint vers moi, elle ne voulait pas me quitter et me disait qu'un des gars avait un flingue et qu'il voulait me tuer. J'essayai de prévenir Per pour qu'on s'en aille, mais il était trop absorbé par la dispute. Alors, Per et Bio traversèrent la rue, s'engueulant l'un et l'autre. J'étais alors seul, avec une foule de gars, tous pressés de me taper. Tout ce je pus répondre fut «C'est entre moi et Bio».

Je restai à côté de la dame car c'était la seule chose qui pouvait me sauver d'une fusillade. Bio commença à courir vers moi, me proposa de nous battre à nouveau.

Je fus donc forcé de lui mettre un coup de

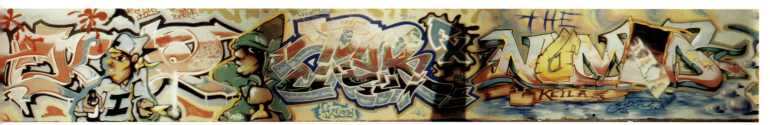

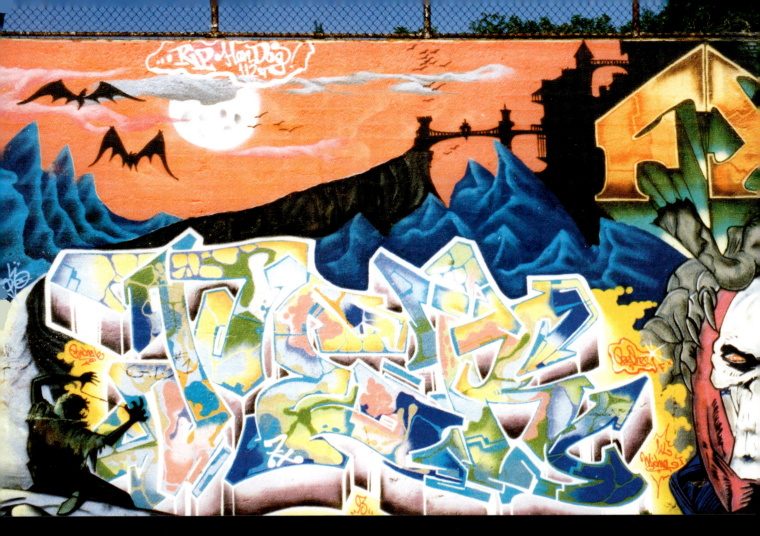

pied, l'envoyai sur une voiture garée à côté. Je sautai sur lui et nous nous rouâmes de coups. Cope intervint finalement pour nous séparer. Il réussit à amener Bio de l'autre côté de la rue. Quelques amis de Bio vinrent à son aide et me tournaient autour pour m'approcher. Bio dit alors à Per «Fais à T-Kid une faveur, emmène-le loin d'ici parce qu'ils vont le trouer». Per prit son temps et finalement me mit dans la caisse, puis nous partîmes.

Je sus que l'embrouille était finie. Je demandai à l'un de mes amis de me fournir un flingue. Il se rendit alors chez son cousin pour voir s'il était possible de me rendre ce service. Quand il revint, il me dit qu'il n'avait pas pu voir son cousin.

Je pense simplement qu'il ne voulait pas que je porte d'arme car c'était pour m'en servir.

Plus tard, le même jour, j'atterris dans la maison de Per. J'appris que Bio et Bg voulaient prendre leur revanche et qu'ils se montreraient. J'avais l'impression que Per me gardait en otage. Personnellement, je voulais sortir et trouver un flingue, il fallait que je me protège. La possibilité d'être arrêté de nouveau et d'en prendre pour neuf ans ne me disait rien du tout. Ce fut un moyen de survivre. Per m'informa que les TAT s'étaient fait potes avec un rapper célèbre en devenir, et que la clique de ce rapper utilisait des armes au lieu des poings, je sentis qu'il me fallait une arme immédiatement.

Per tenta de le joindre et lui laissa des messages, et, quand enfin il rappela, Per lui indiqua où nous étions. Peu de temps après cela, environ cinq d'entre eux se pointèrent à la maison de Per, je sus instinctivement qu'ils portaient des armes.

En fait, je savais que le gars sur la gauche avait un flingue. Les quatre autres étaient au milieu de la rue et racontaient n'importe quoi. Nous étions sous le pont sur lequel passe la route qui menait la maison du père de Per.

Tout le bruit provoqué alerta alors le père de Per et son frère qui vinrent voir ce qu'il se passait. Per et Brim se criaient dessus et Per traversa sous ce pont pour se confronter à lui. Bg vint en

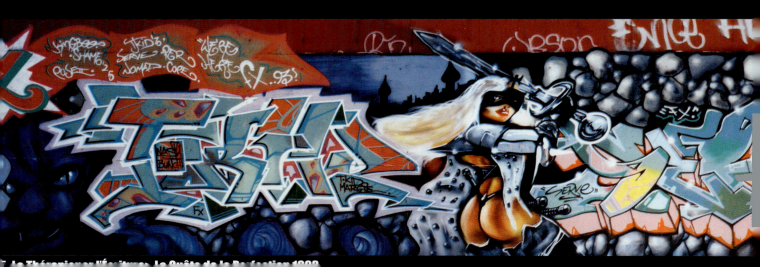

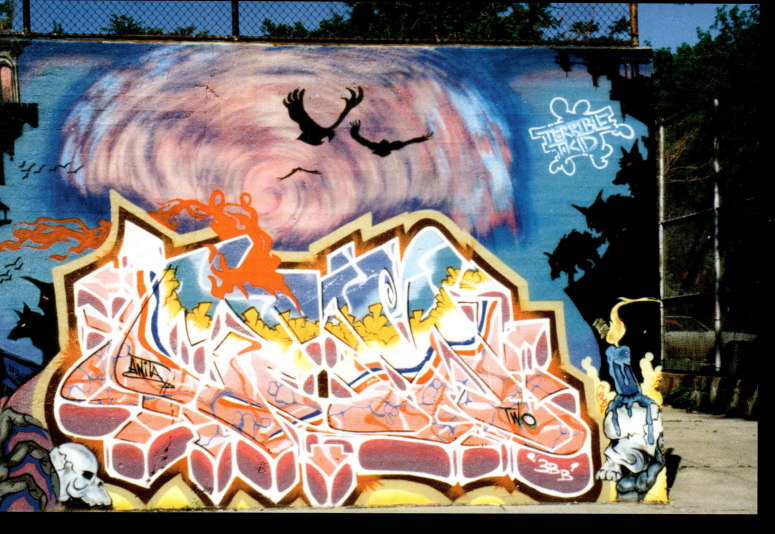

courant pour frapper avant lui mais son coup fut faible. Cope s'interposa et le petit frère de Per suivit, prêt à se battre pour protéger son frère aîné. Je vis le gars sur la gauche faire un mouvement brusque vers sa poche, il était prêt à dégainer son arme. J'avais déjà été touché une fois, et je ne souhaitais pas encore passer par là, d'autant que Per n'était pas fiable vu qu'il m'avait ramené. Cope était pote avec le rapper et il connaissait toute sa bande donc je me doutai qu'il pouvait les empêcher de me tuer.

Soudain, je vis le père de Per placer sa main sur sa poitrine, comme s'il retenait son cœur et tentait de résister à une attaque cardiaque. Bio et le reste de sa clique m'appelèrent pour que j'aille me battre. C'était étrange parce

Per tenta de le joindre et lui laissa des messages, et, quand enfin il rappela, Per lui indiquai où nous étions.

que la friction venait de Per, non de moi. Alors le gars qui portait un flingue se mit à courir vers moi et voulut tenter quelque chose. Si j'avais été en toute confiance, je l'aurai battu à mains nues mais il y avait une arme dans l'histoire. Je me retint, me mordis la langue et je partis pour aider le père de Per qui s'était effondré et qui se retenait la poitrine.

Des détectives qui patrouillaient dans le coin se ramenèrent et le gars armé se planqua derrière le van qu'il conduisait. Per leur cria rapidement de s'occuper de leurs affaires et que tout allait bien. Je réalisai alors que, pour Per, ce n'était juste qu'une question d'ego. C'était facile pour lui de rester là et faire face à ces gars, parce que ces derniers n'étaient pas là pour lui mais pour moi.

Depuis leur arrivée, ils s'étaient mis à m'accuser d'avoir injustement agressé Bio, qui avait la face toute gonflée suite aux coups qu'il

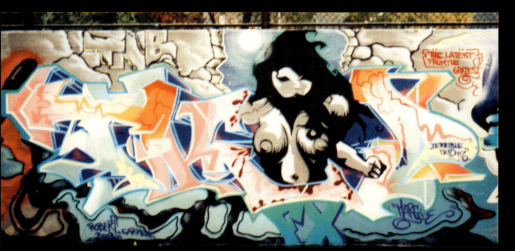

↙ Per et Cem dans le Bronx, T-Kid a peint le crâne et le fond avec Per One.

↙ Deux pièces de T-Kid peintes dans le Bronx en 1993 et 1994. Les deux sont extraites de longues bandes collectives peintes avec le crew FX et reproduites dans le livre Cope 2 «True Legend», chez righters.com.

> *J'analysai comment Per se battait, je savais qu'il se fatiguerait vite et que sa colère lui enlèverait le meilleur de lui même.*

avait subis plus tôt ce jour là. Je pensai qu'ils avaient tort de me chercher comme cible car c'était Per le responsable de l'altercation.

Quand nous les avions rencontrés au Bronx River, la seule chose que je voulais, c'était parler à Bio et m'assurer que Bg n'allait pas sauter sur Per par derrière.

Par la suite, quand tout cela fut terminé, tout ce que j'entendis sortir de la bouche de Per était « J'ai bien défendu mes intérêts! ». Il était si fier de lui. Moi, d'un autre côté, je pensais que j'avais permis à Per de s'interposer entre moi et mon vieux pote Bio. Plus tard j'appris finalement que Per était un Maître en matière de manipulation et qu'il aimait monter les gens les uns contre les autres. Il les utilisait jusqu'à ce qu'il estimait ne plus avoir besoin d'eux et qu'il trouvait une autre personne à manipuler.

Cela devint clair lorsque je commençai à observer la manière dont il traitait les membres du FX crew. Il poursuivait Nomad, un gars un peu plus petit que Per, il avait frappé Serve pour lui avoir fait rater un projet de peinture payé. Quand Per réalisa que Serve avait l'intention d'aller voir la police afin de porter plainte pour agression, Per fut plus rapide, il se rendit dans l'enceinte du commissariat et porta plainte contre Serve. Il parla aussi mal de Cope, qui avait été assez sympa d'inviter les gars du FX à chaque fois qu'il y avait un mur à peindre. Cope découvrit le vrai personnage de Per et quitta le crew.

Je réalisai que Per était devenu le leader du groupe FX. Il commença à faire entrer des gars dans le crew sans rien demander à qui que ce soit. Il s'embrouilla sans nous consulter sur la façon de gérer telle ou telle situation. Je restai dans le crew pendant un certain temps parce que je croyai lui être redevable de m'avoir aidé dans mon combat contre les drogues. Quoi qu'il en soit, je commençai a voir clair dans son jeu.

Per, Margie par T-Kid et un lettrage T-Kid avec un personnage. Ceci est un autre fragment d'un mur peint au Yankee Stadium avec les FC, FX et KD.

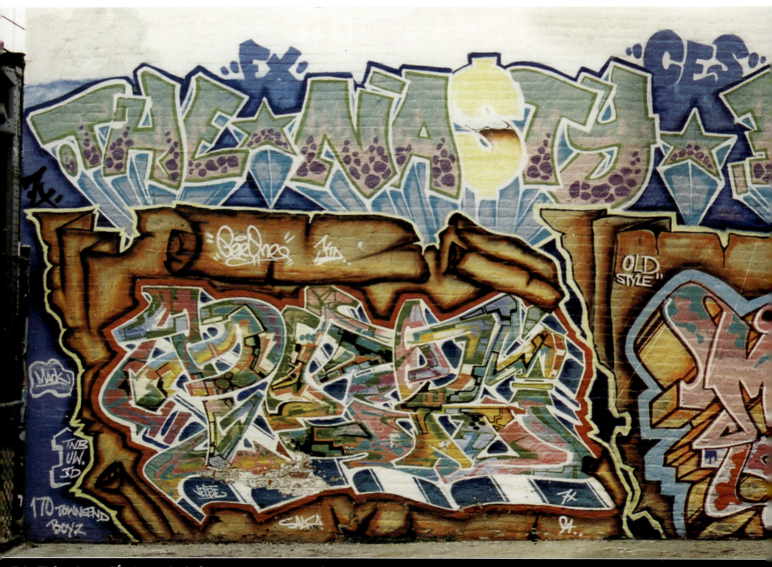

Il ne manquait plus que ça

Per perdit le contrôle, il repassa un mur que j'avais peint avec lui, sans m'en parler, il recouvrit ma pièce. Je retournai au mur et je barrai ce qu'il avait fait. Cope l'appela et l'informa de ce que j'avais fait et, bien-sûr, Per qui avait un ego surdimensionné, se ramena rapidement sur les lieux et nous nous battîmes. Il bondit de sa voiture et il dévala vers moi, mais je gardai mon calme et restai sur mes gardes.

J'analysai comment Per se battait, je savais qu'il se fatiguerait vite et que sa colère lui enlèverait le meilleur de lui même. Ses bras se déplièrent rapidement mais j'esquivai calmement toutes ses attaques. Frustré de ne pas avoir pu m'atteindre par ses coups, il courut à sa voiture pour y prendre une batte de base ball, qu'il mania nerveusement, ratant chacune des offensives. Finalement, il frappa le sol, brisant la batte en plusieurs morceaux. Je pus l'attaquer à ce moment mais je savais qu'à la fin, cela résulterait par le fait que Per repasserait tous mes murs qu'il rencontrerait.

Après s'être rendu compte que se battre avec moi était futile, il attrapa une bombe de peinture et s'amena vers la pièce que j'avais faite pour la repasser. Je sautai derrière lui pour l'en empêcher.

Il cria et m'ordonna de le laisser, mais je le retins. Nous finîmes sur le trottoir, je le laissai lâchement quand il fut assez loin de ma pièce. Il se tourna et me mit un coup de poing qui ne me mis pas K.O. car je parvins à le dévier. Per réalisa que ce n'était pas une bonne idée de se battre contre moi, il décida alors de discuter. Il m'énuméra un certain nombre de problèmes rencontrés avec moi, cela sonna comme des excuses toutes faites en rapport avec ses actions sournoises à mon égard. Il m'accusa de ne pas poser FX sur toutes les pièces que je faisais et que Ces lui avait dit que j'avais tenté de prendre un boulot de peinture sans le consulter. Je lui rappelai les fois où il venait avec des esquisses pour des boulots de peinture payés et où il ne m'invitait pas. Je l'accusai de reprendre le FX crew et d'avoir violé chaque règle que nous avions établie lorsque nous avions formé initialement le groupe. Je lui dis aussi que j'étais fatigué de l'entendre mal parler des autres membres qui ne souhaitaient pas lui rendre service. Je le remerciai quand même de m'avoir aidé dans ma convalescence. Je savais qu'il pouvait être un bon ami quand il n'était pas consumé par la haine et je lui expliquai que je ne souhaitai pas me battre contre lui. Il m'accusa alors d'avoir une réputation basée sur «l'âge d'or». Je réalisai à quel point il était envieux. Nous finîmes notre dispute et je lui offris même des bombes pour faire amende honorable au sujet de la pièce que j'avais repassée.

Peu de temps après cela, un des membres du groupe me raconta que Per s'était vanté du fait que je lui donne des bombes, clamant que je le fis par peur et que cela avait pu me sauver de sa colère, ce qui était absurde. Je lui avait fais une offre de paix, lui le tournait comme cela, par faiblesse et par fierté.

Depuis, tous les membres fondateurs furent rejetés du crew par Per, ou choisirent de quitter le groupe de leur plein gré.

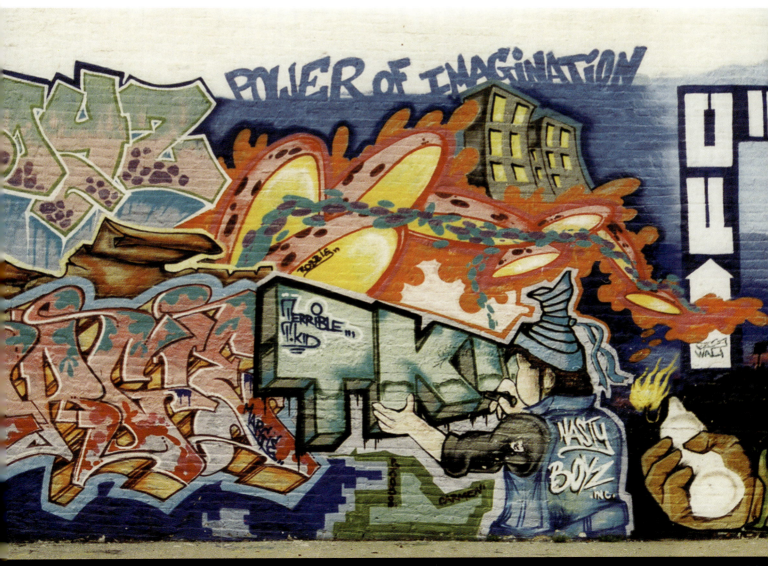

T-Kid et Jay One avec Risk à gauche, à Berlin en 1994.

Deux pièces de T-Kid dans le même Hall of Fame «Hallesches Tour» à Berlin.

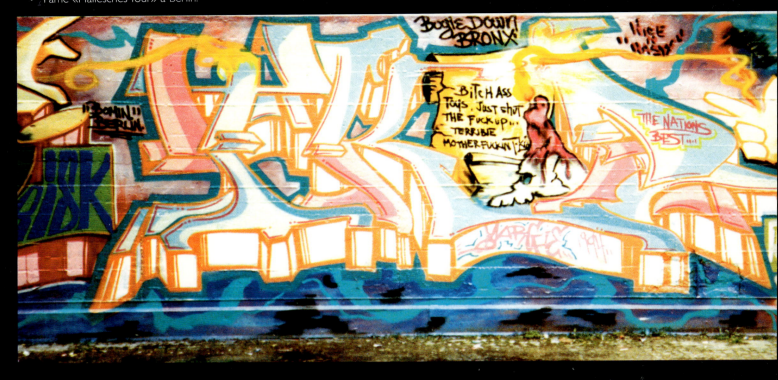

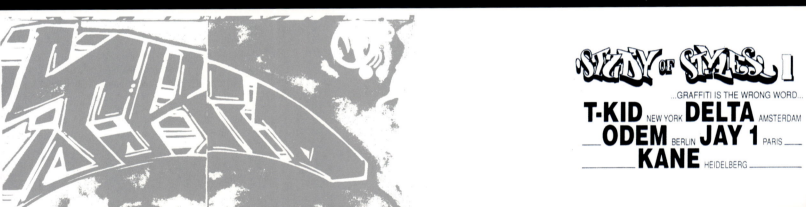

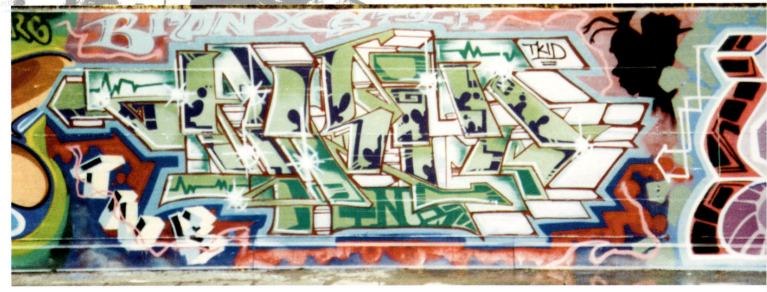

5. La Thérapie par l'Écriture> La Quête de la Perfection/ 1994/ Berlin

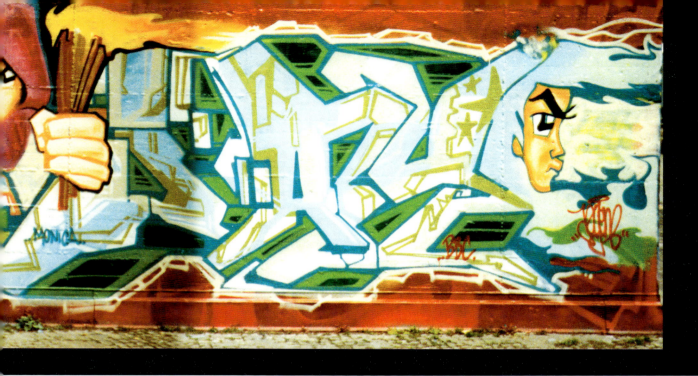

Jay One (BBC): «La première pièce que j'ai vue était sur un programme TV, un documentaire sur la salsa strictement New Yorkaise, avec les grâces de Larry Harlow, Ishmael Rivera, Ray Barreto, et tout ça. Sur la pièce, on pouvait lire : «Que Pasa?» Je ne me rappelle pas du nom de l'artiste, mais je me rappelle avoir essayé de reproduire encore et encore cette pièce rapide et incongrue. C'était un bubble style... je trouvais le message puissant, et le style était fantastique».

«Ensuite, est arrivée la vidéo 'The Buffalo Gals' avec cette pièce de Dondi White. Bien sûr, c'était une vidéo, donc elle était jolie, bien filmée, avec Dondi faisant de bons contours dedans. J'avais l'impression de voir une pièce digne de ce nom pour la première fois. Belles couleurs, un super style, propre».

«Mais pour vous parler de ma première expérience dans la découverte du graffiti, cela doit être après avoir vu une pièce de T-Kid dans le magazine I.G.T. La première pièce complète que je voyais n'était pas seulement claire et stylée, mais aussi sauvage, et elle combinait parfaitement ce que j'aime dans l'art. Une sorte de réalisme abstrait avec une touche d'expressionnisme. J'avais déjà vu des styles sauvages de fou, et des styles mécaniques, mais je n'avais jamais ressenti la maîtrise de la coupe, de la forme, de la couleur et du symbolisme de cette façon! Il n'y a rien d'étonnant à ce que le style de T-Kid soit devenu, depuis, une inspiration commune pour le graffiti moderne aujourd'hui».

«Parfois, je repense à la première pièce que j'ai vue, celle avec «Que Pasa» inscrit, et à la première pièce de T-Kid que j'ai vue. J'avais une idée très claire de ce que le mot graffer voulait dire, que ce soit à travers l'expression d'un style ou bien celle de l'émotion par le style».

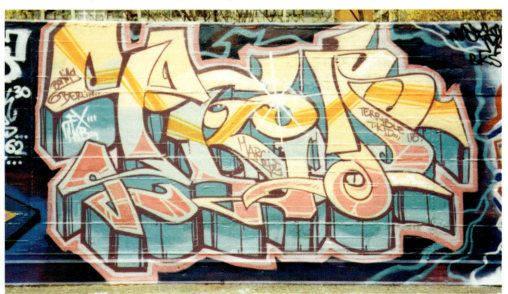

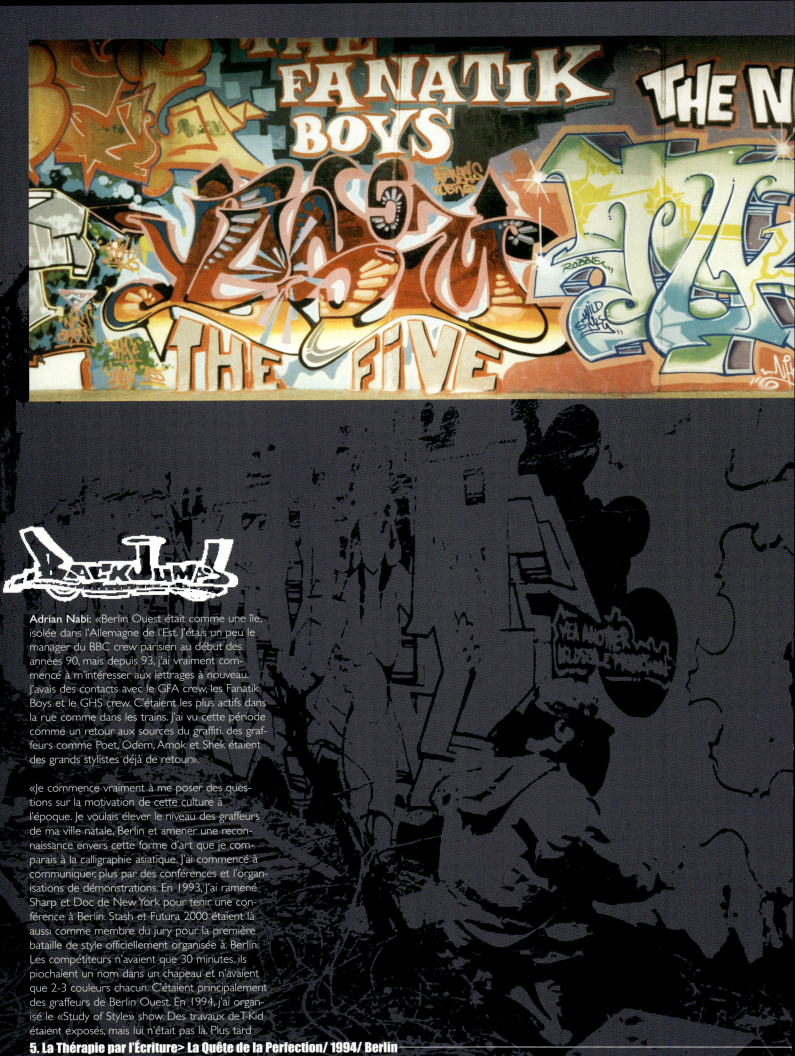

Adrian Nabi: «Berlin Ouest était comme une île, isolée dans l'Allemagne de l'Est. J'étais un peu le manager du BBC crew parisien au début des années 90, mais depuis 93, j'ai vraiment commencé à m'intéresser aux lettrages à nouveau. J'avais des contacts avec le GFA crew, les Fanatik Boys et le GHS crew. C'étaient les plus actifs dans la rue comme dans les trains. J'ai vu cette période comme un retour aux sources du graffiti, des graffeurs comme Poet, Odem, Amok et Shek étaient des grands stylistes déjà de retour».

«Je commence vraiment à me poser des questions sur la motivation de cette culture à l'époque. Je voulais élever le niveau des graffeurs de ma ville natale, Berlin et amener une reconnaissance envers cette forme d'art que je comparais à la calligraphie asiatique. J'ai commencé à communiquer, plus par des conférences et l'organisations de démonstrations. En 1993, j'ai ramené Sharp et Doc de New York pour tenir une conférence à Berlin. Stash et Futura 2000 étaient là aussi comme membre du jury pour la première bataille de style officiellement organisée à Berlin. Les compétiteurs n'avaient que 30 minutes, ils piochaient un nom dans un chapeau et n'avaient que 2-3 couleurs chacun. C'étaient principalement des graffeurs de Berlin Ouest. En 1994, j'ai organisé le «Study of Style» show. Des travaux de T-Kid étaient exposés, mais lui n'était pas là. Plus tard

5. La Thérapie par l'Écriture> La Quête de la Perfection/ 1994/ Berlin

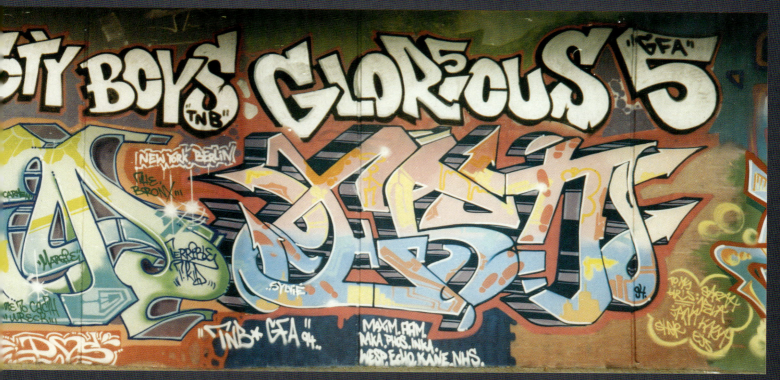

Yesim, T-Kid et Eso à Berlin en 1995.

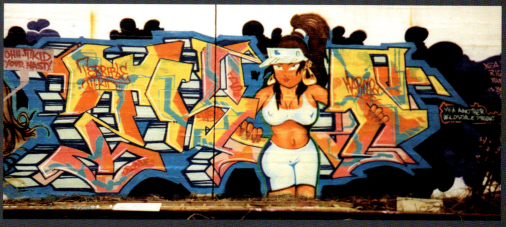

T-Kid le long d'une ligne de trains à Berlin.

dans l'année en août 94, j'étais en mesure d'amener T-Kid à Berlin. Il a fait une conférence et plusieurs peintures avec des graffeurs actifs de la scène berlinoise. Je voulais que les graffeurs de ma ville puissent accéder à son expérience générale. Jay One avait déjà apporté l'influence qu'il avait obtenu de T-Kid à Berlin».

«À ce moment j'ai senti que ce que je faisais avait une influence directe sur l'évolution à Berlin. Les gens me disent encore aujourd'hui que la scène a besoin de plus de gens qui se préoccupent de notre art. En 1993 et en 1994, le niveau de la scène berlinoise fleurissait. Je me souviens que j'échangeais des idées avec Poet, Odem, Jay et Amok. Ils étaient constamment à la recherche de nouvelles formes d'expression pour leur style et leurs idées. Aujourd'hui la scène a tellement d'attention que la majorité des gens ne s'occupe de rien d'autre que de consommer cette culture. Ils n'essayent pas d'être eux-mêmes, ils prennent seulement le côté matérialiste le poussent à de nouveaux extrêmes sans essayer d'être original. L'industrie tue beaucoup de choses».

«Au début des années 80, il fallait vraiment ramer et lutter pour être original avec ton travail artistique. Il fallait être soi-même et non quelqu'un d'autre. Créé ton propre style! Change la direction des choses!».

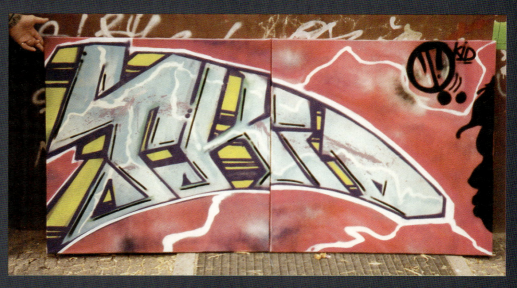

T-Kid sur toile peinte à Berlin.

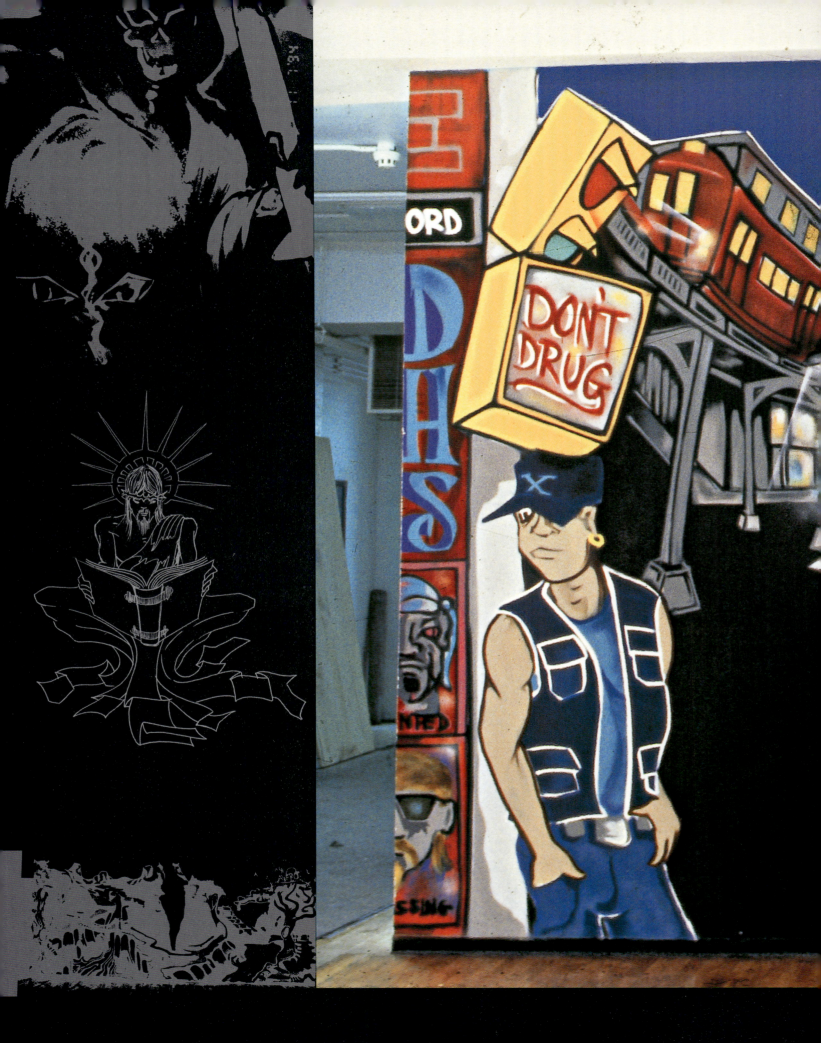

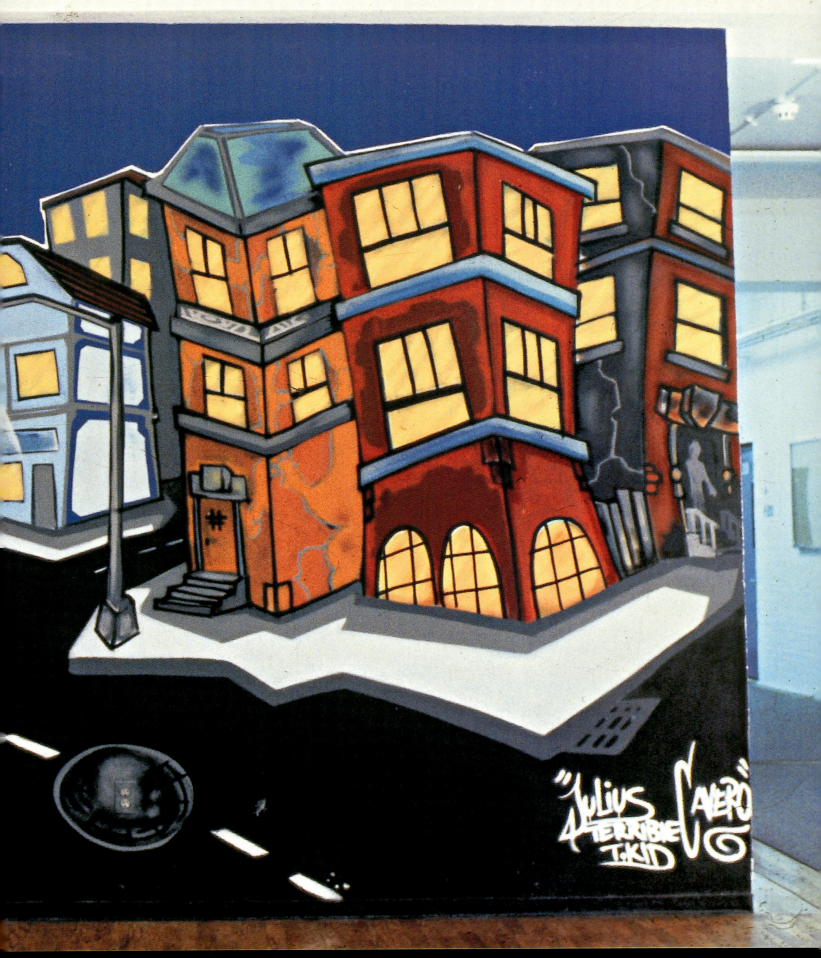

Un des murs d'une série peinte dans les abris pour SDF, réalisé à la bombe et payé comme «heures supplémentaires» dans le cadre de son travail de peintre en bâtiment pour la ville de New York. Photo de Henry Chalfant.

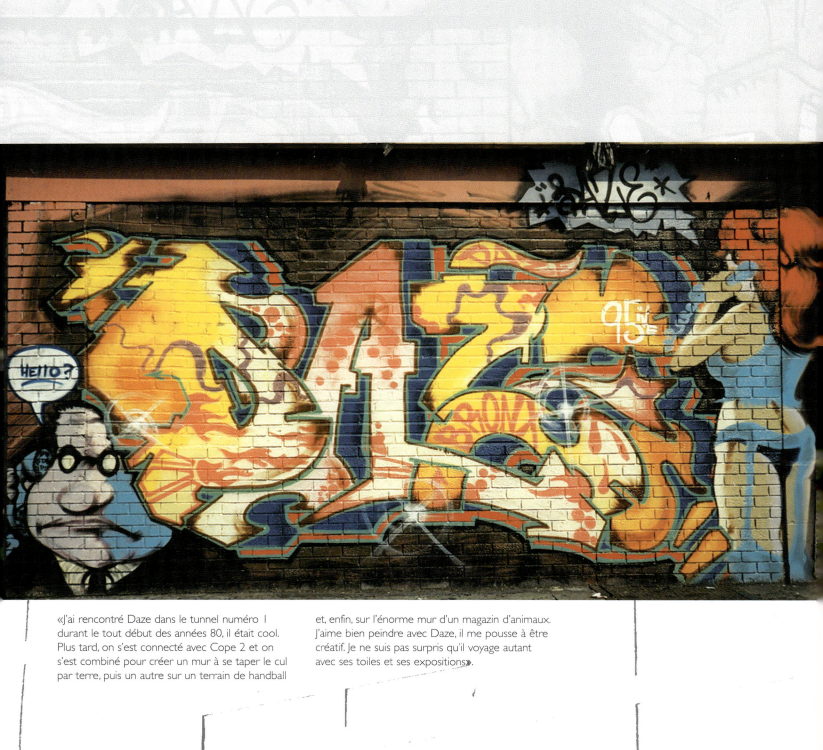

«J'ai rencontré Daze dans le tunnel numéro 1 durant le tout début des années 80, il était cool. Plus tard, on s'est connecté avec Cope 2 et on s'est combiné pour créer un mur à se taper le cul par terre, puis un autre sur un terrain de handball et, enfin, sur l'énorme mur d'un magazin d'animaux. J'aime bien peindre avec Daze, il me pousse à être créatif. Je ne suis pas surpris qu'il voyage autant avec ses toiles et ses expositions».

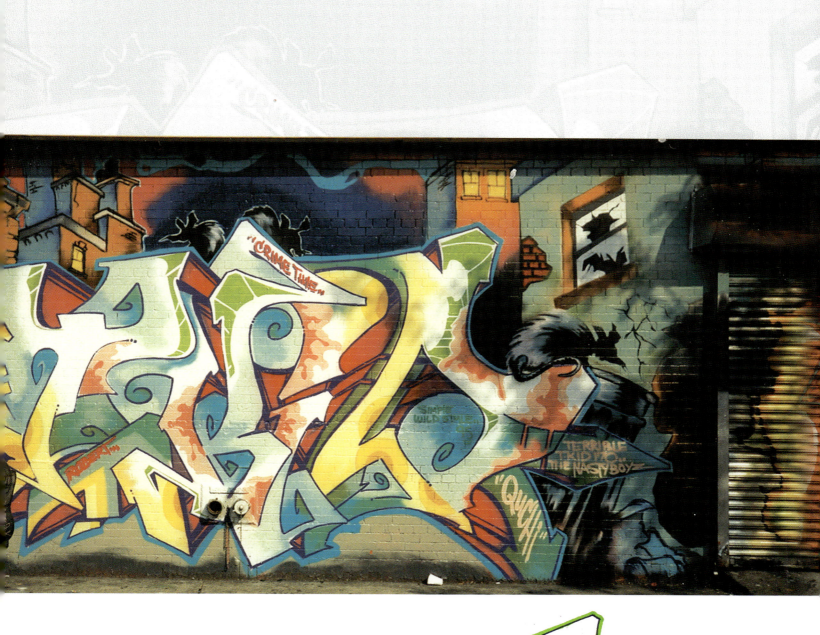

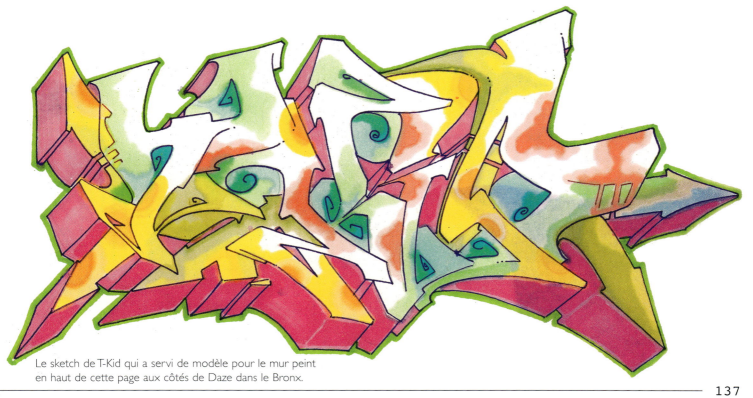

Le sketch de T-Kid qui a servi de modèle pour le mur peint en haut de cette page aux côtés de Daze dans le Bronx.

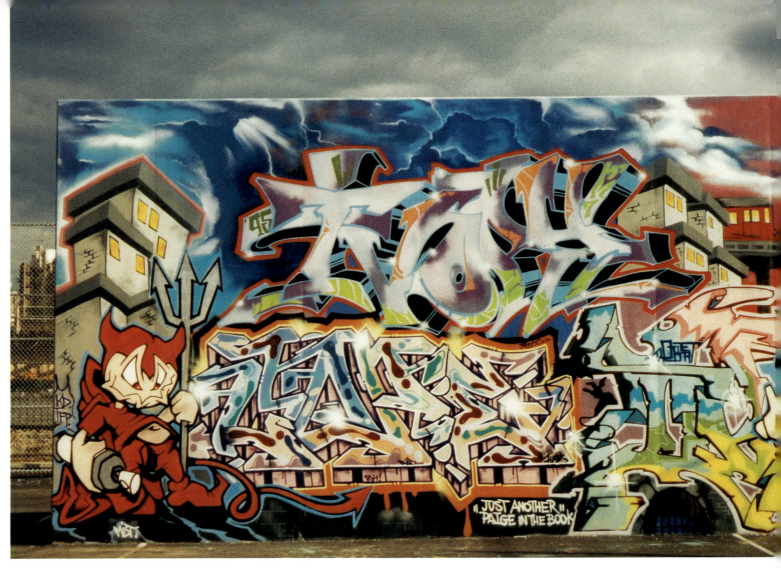
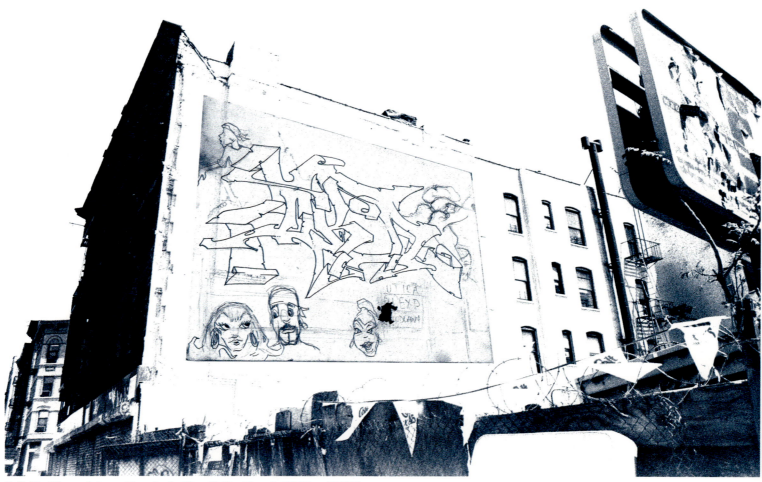

6. Hall of Fame International> La Mondialisation du Writing/ 1995

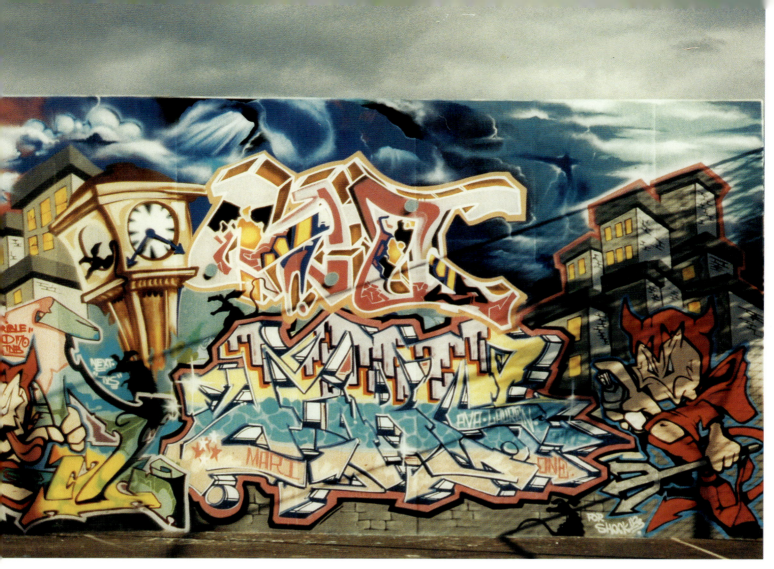

↖ Ivory, Cope, T-Kid, Mist, Omni et Dero. Bando avait posé une pièce que Dero a repassé après. C'est la première fois que Mist a réalisé ses personnages de diables sur un mur du Bronx en 1995.

↙ T-Kid en action dans le Bronx avec le sketch et la pièce finie en-dessous.

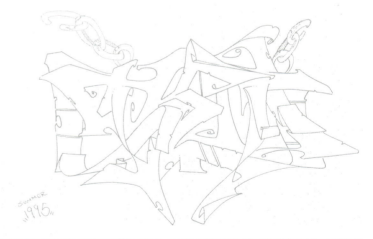

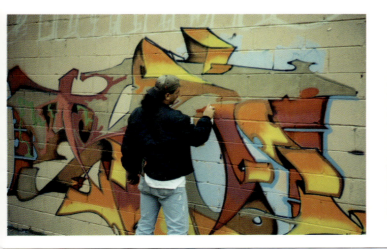

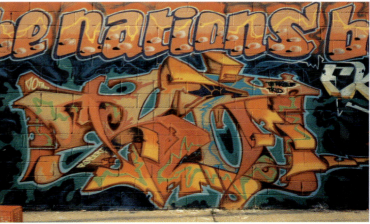

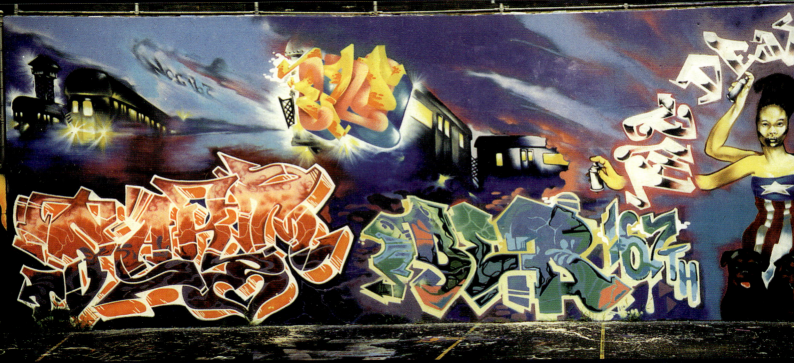

Un mur classique des TDS avec Part 1, Ezo, Bear (par Part 1), Padre Dos (par T-Kid), Sent, Noah et Dez, alias DJ Kay Slay, peint pendant la session du Hall of Fame sur la 106ème rue à Manhattan.

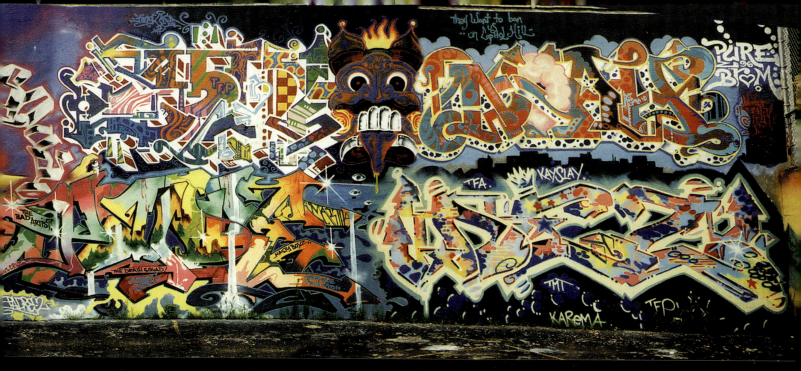

(...) tout ce qui m'entoure et tout ce qui influe sur ma vie sont des références qui contribuent à perfectionner mon style.

Vocabulaire Graphique

Au fil des années, j'appris à faire attention à la manière dont les gens posaient leurs noms et également à utiliser quelques morceaux des pièces que je voyais. Je ne réutilisais pas la totalité mais uniquement ce que j'aimais, et je combinais les multitudes de styles et de couleurs pour les intégrer à mes pièces. Chaque lettre ainsi que chaque pièce sont différentes, chaque courant a son propre rythme et son propre style. Pourquoi une pièce devrait-elle être limitée à plusieurs couleurs en ordre chromatique? C'est de l'art et non pas une étude. Pour atteindre l'individualité, il faut explorer les choses au-delà des limites. Le mélange des couleurs peut parfois offrir une vision comparable à celle d'une collision galactique. Imaginer des couleurs opposées qui se fondent l'une dans l'autre pour n'en faire qu'une, j'affirme que c'est la meilleure façon d'honorer cet art. Celui-ci débuta à l'aube de l'humanité, grâce à ces individus qui gravèrent sur des pierres ou des arbres pour transmettre l'héritage de leur vie. Je considère profondément le graffiti comme la source de tout art développé, alors je m'en suis inspiré pour que chaque lettre de T-Kid se distingue des autres. Les idées de ceux qui débutaient m'ont inspiré suffisamment, tout ce qui m'entoure et tout ce qui influe sur ma vie sont des références qui contribuent à perfectionner mon style. Aucun d'entre nous n'est meilleur que l'autre, nous sommes juste différents.

J'ai évolué du milieu des années 70 jusqu'à aujourd'hui, j'utilise tous les styles que j'observe, mes lettres ont évolué pour devenir ce qu'elles sont à présent mais elles conservent toujours le style de New York. Padre Dos m'a enseigné le rythme.

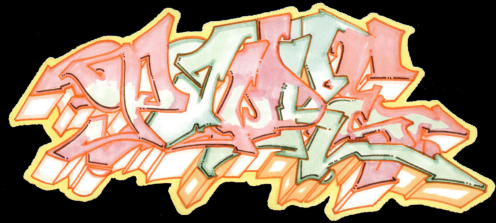

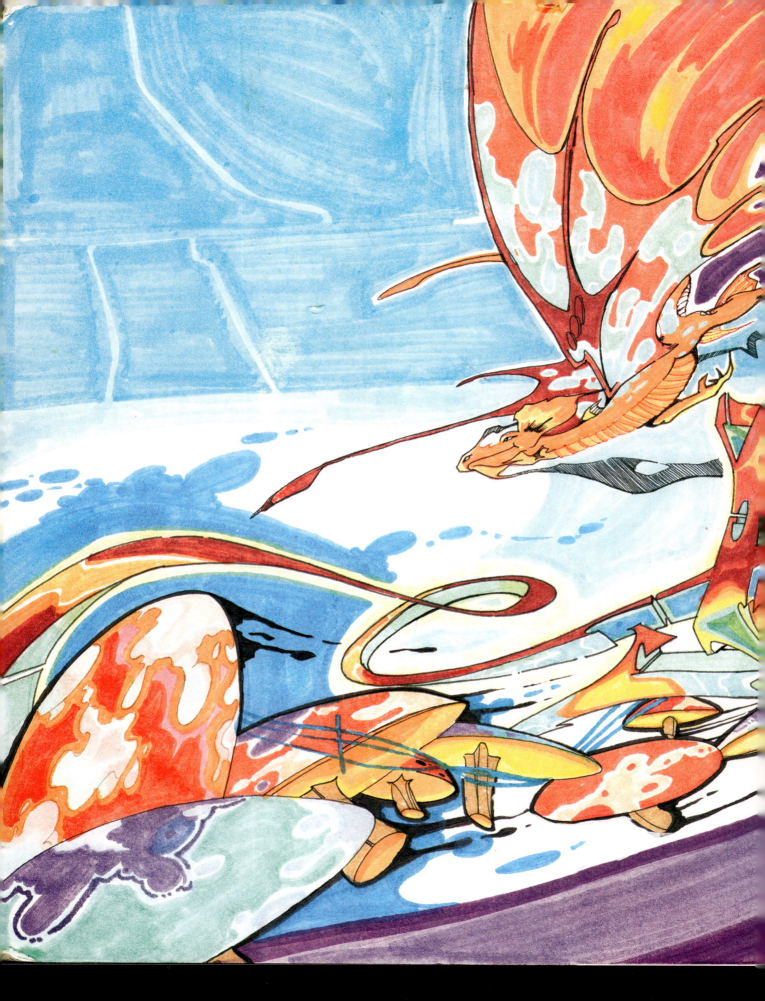

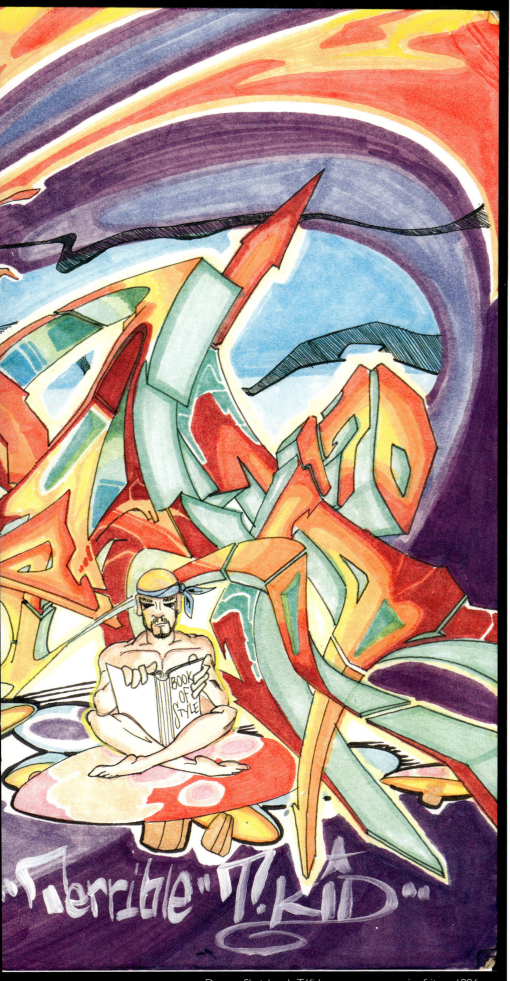

«Dragon Sketch» de T-Kid, marqueur sur papier, fait en 1996.

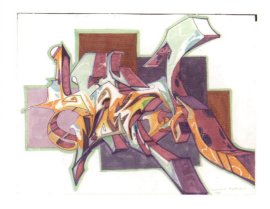

Deux lettrages de T-Kid. Celui du haut a été réalisé en 1999 et peint sur mur la même année. Celui du bas a été réalisé dans un black book à Berlin.

(Haut) «Fun in China Town» dessin aux marqueurs sur papier fait en 1994.

(Bas) «Flying Things» dessin sur papier en 1990 et reproduit sur mur en 1992.

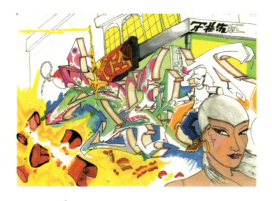

143

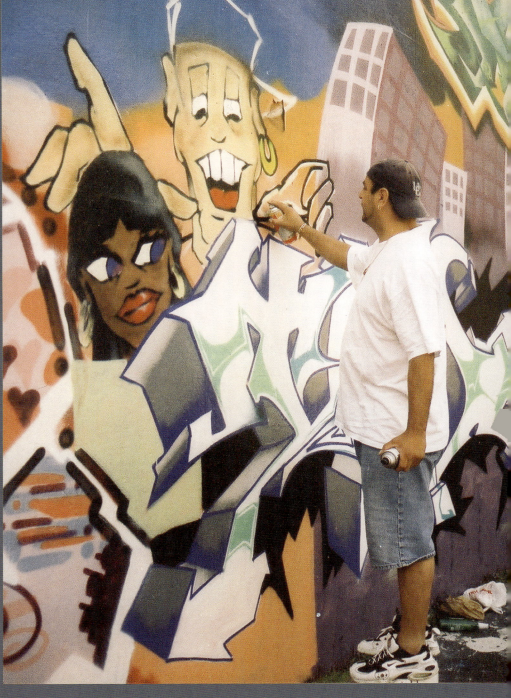

L'objectif était d'accentuer le tag et non pas de glorifier le personnage. Le but n'était pas non plus de mettre en avant la qualité du dessin, l'important était la quantité.

Personnages

Je me suis intéressé aux personnages grâce à Tracy. Il dessinait un personnage simple qui me rappelait un mélange des personnages de cartoon de Hanna & Barbera ainsi que ceux d'Archie. C'était assez facile de le dessiner, j'adoptai par la suite cette façon de réaliser les personnages et cela fut payant.

À cette époque les writers voulaient poser leur lettrage avec un visage dessiné à côté. L'objectif était d'accentuer le tag et non pas de glorifier le personnage. Le but n'était pas non plus de mettre en avant la qualité du dessin, l'important était la quantité. Je crois que les personnages B-boy étaient tellement mis en avant, au début des années 80, qu'ils ont inspirés par ce savoir-faire. J'utilisais cette technique pour dessiner mes personnages et je m'y appliquais pour refléter mon environnement.

À l'époque, nous étions plus orientés artistiquement par ce genre de personnage B-boy. Beaucoup de gars étaient très forts dans la réalisation de ces personnages, en particulier Skeme et plus tard Shame et Rac 7. Cela évolua à un tel point, qu'il était devenu presque obligatoire de poser un personnage dans sa pièce. Les livres relatant les débuts du graffiti de Henry Chalfant et de Martha Cooper informèrent de l'évolution du graffiti dans la culture Hip hop. Grâce à leurs œuvres, les images de ces personnages purent êtres vues dans le monde entier et inspirèrent toute une génération de graffiti writers à travers le monde. Mon égo me pousserait à dire que je fus le premier à utiliser ce personnage, mais la vérité est que je l'ai repris de quelqu'un qui le faisait avant moi. Je l'ai reproduit pour l'amener à un niveau supérieur et ceux qui l'ont réutilisé par la suite l'ont également fait évoluer. Ces personnages ont, à présent, des vies en six dimensions et seraient admirés par l'élite des écoles d'art.

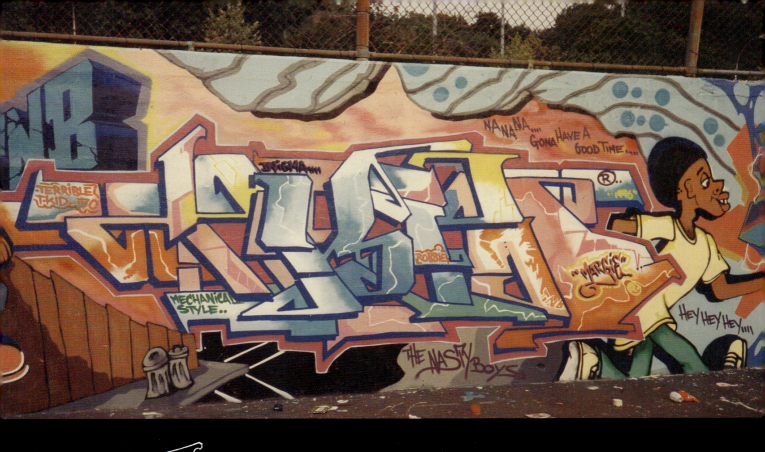

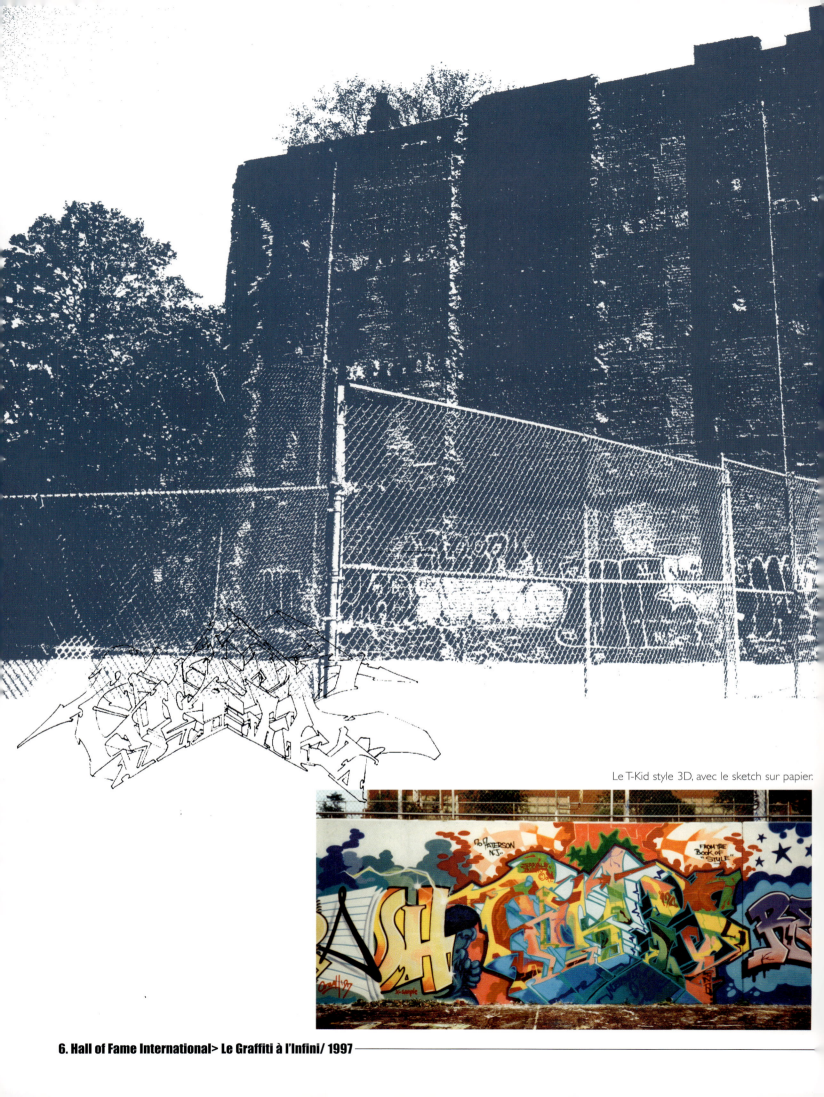

Le T-Kid style 3D, avec le sketch sur papier.

6. Hall of Fame International> Le Graffiti à l'Infini/ 1997

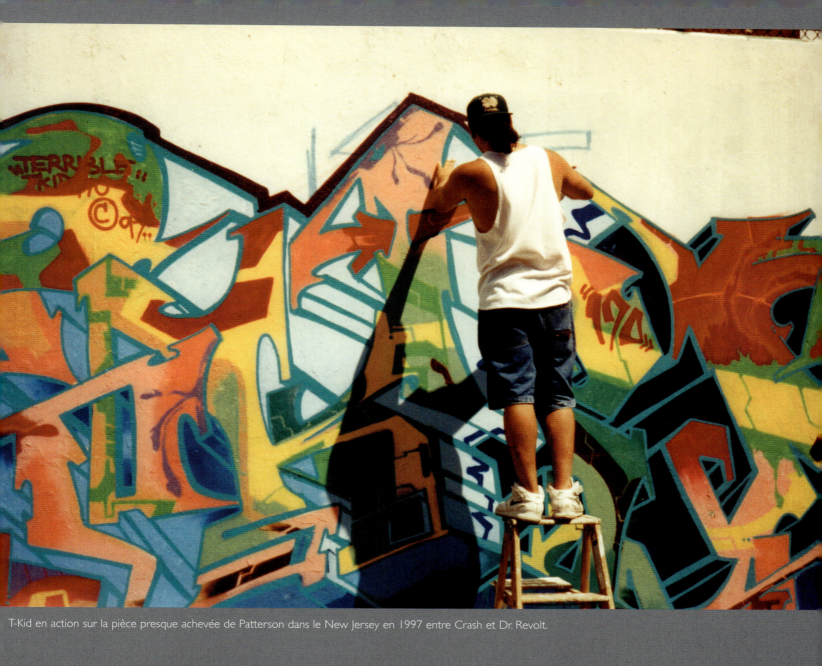

T-Kid en action sur la pièce presque achevée de Patterson dans le New Jersey en 1997 entre Crash et Dr. Revolt.

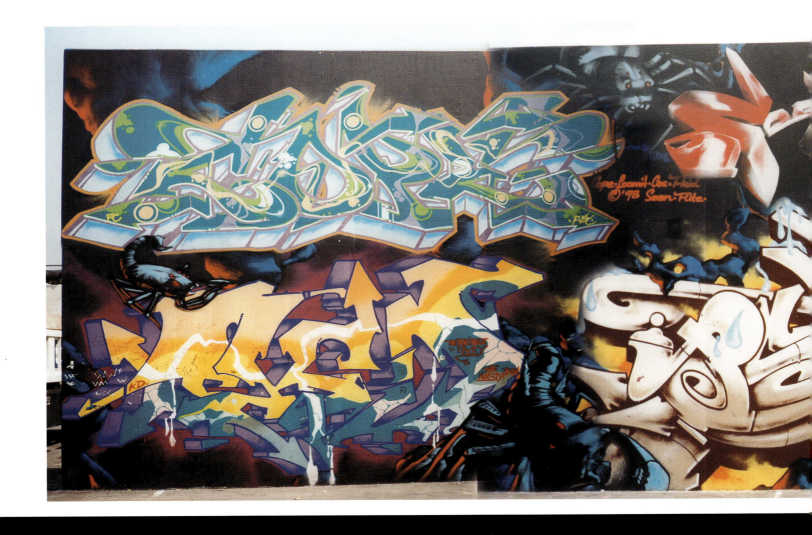

↖ T-Kid, dans une production du BAD crew peint à Brooklyn en 1998.

↖ Toile peinte à Bremen, en Allemagne en 1998.

↘ T-Kid s'intégrant dans un mur peint avec Cope 2, Loomit, Daim, Yes 2, Toast, Flite et Ivory dans le Bronx en 1997.

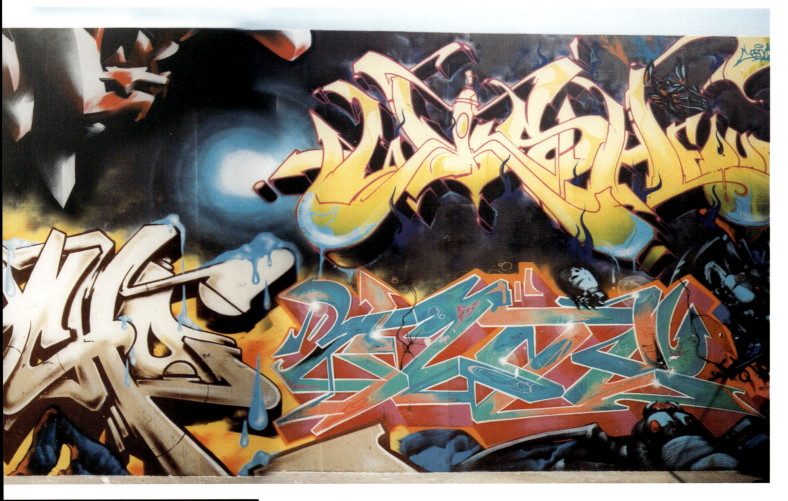

↙ Loomit, Ivory, T-Kid, Daim, Cope 2, Yes 2, Flite et Toast dans le Bronx en 1997.

Ces: «T-Kid est dans le top des artistes graffeurs ayant eu le plus fort impact sur mon style, de par sa démarche et sa virtuosité et l'exagération qui le caractérise. Il se dresse vraiment contre tous les autres. Il est dangereux avec son style. Être un pionnier comme ça, c'est sans fin. Je suis reconnaissant pour tout le savoir que j'ai acquis de T-Kid. Il donne beaucoup de lui. Quand il reconnait du potentiel dans le style d'un autre, il l'entraine à se dépasser. Je le considère comme un frère, comme une famille. Il a été là pour moi sans cesse et je ne parle pas des conneries relatives au graff', mais des vrais drames de la vie. Le mec, c'est un vrai truc».

ISLA DEl ENCANTO
CHILLING IN 78° OF PURE HEAVEN...
MY ISLAND.. TAINO BLOOD FLOWS THROUGH
MY VAINS.. THAT MUST BE WHERE I GET
MY LOVE OF BEUTY AND TRANQUILTY..
AFTER 24 YEARS I
COME BACK N ROC IT
WITH SKE-REK...

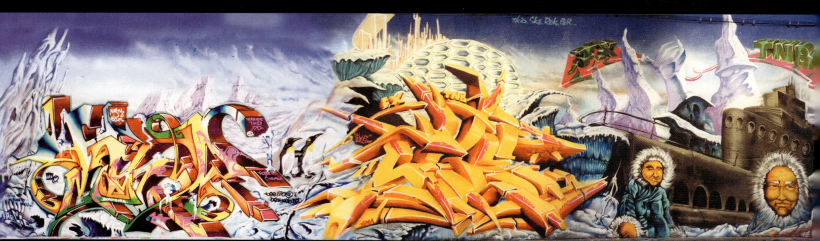

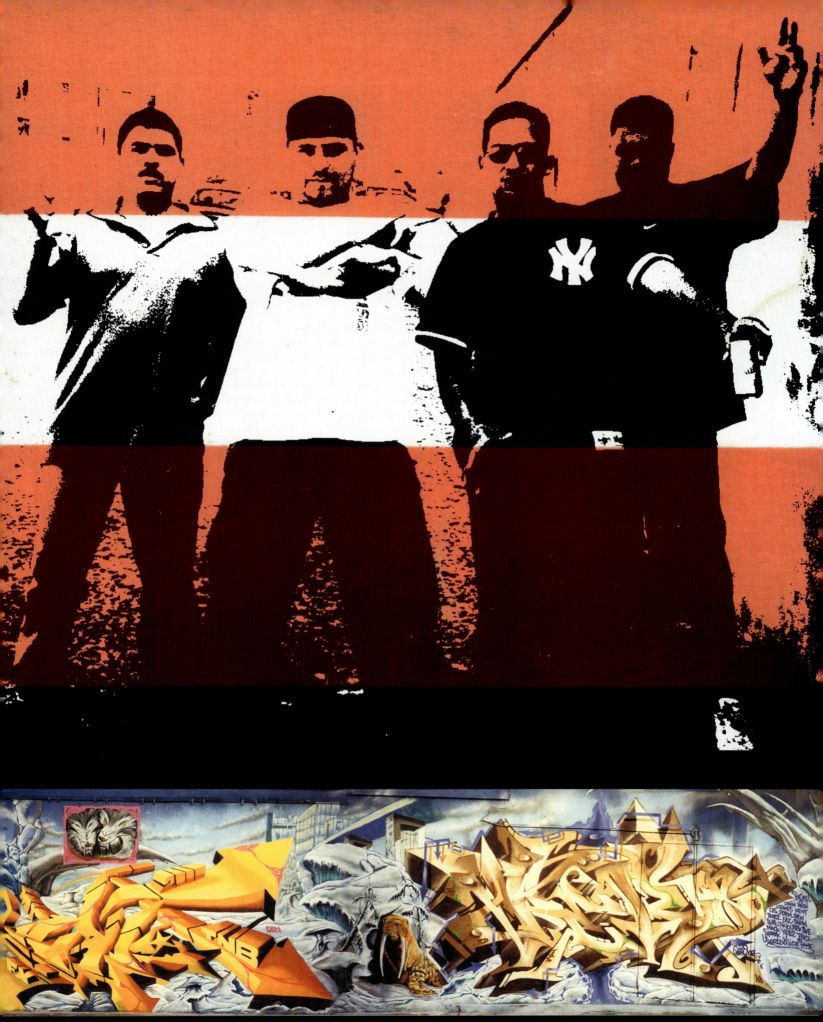

T-Kid, Ske, Rek et Per One à Porto Rico en 1999.

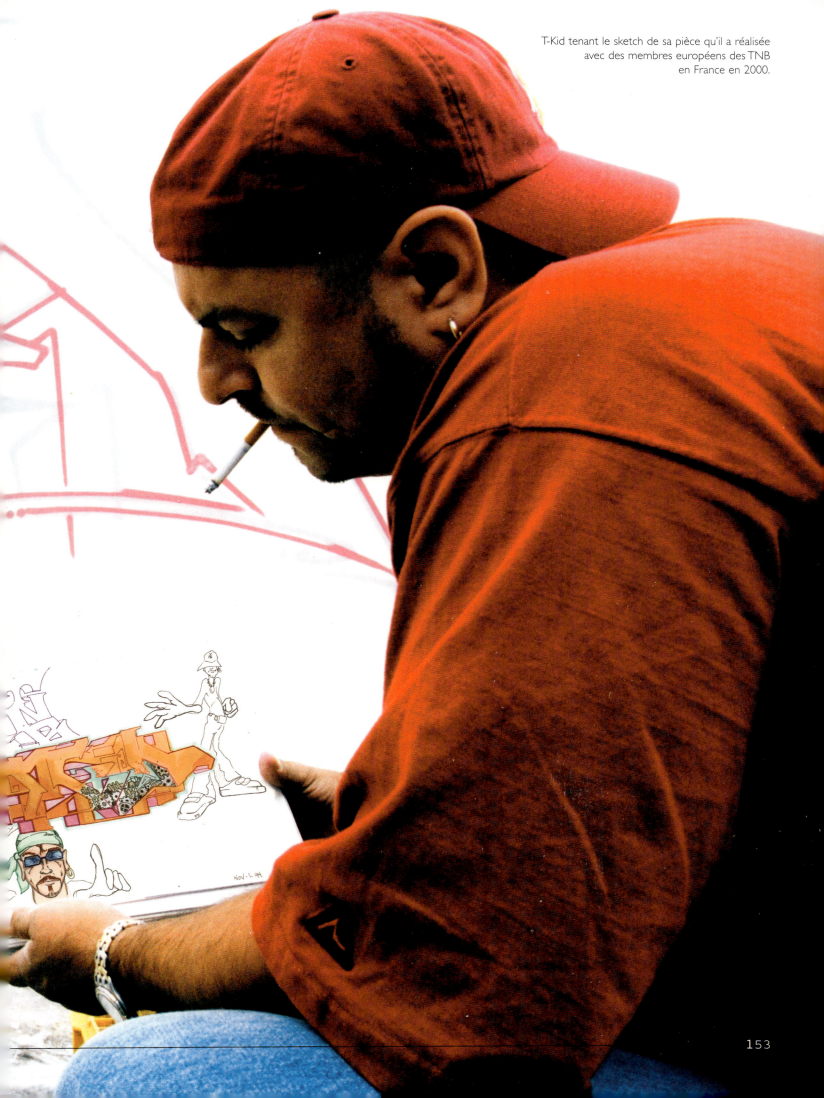

T-Kid tenant le sketch de sa pièce qu'il a réalisée avec des membres européens des TNB en France en 2000.

Définition du Style

J'ai eu la chance de peindre sur les trains à l'époque où le style changeait, des simples lettres droites et flops jusqu'au Wild Style, que l'on peut voir sur tous les trains qui apparaissent dans le film Style Wars. Je n'appelerais pas ce style de lettres «sauvage» mais plutôt Wild Style. Cependant, plus qu'un style de lettres c'était un style de vie et j'expliquerais à tous que le Wild Style provient de la bande de Tracy 168. Je m'essayais au Wild Style en 1978 bien que Tracy 168 affirme que le T de T-Kid signifie Tracy's Kid (le gamin de Tracy). C'était simplement l'égo de Tracy qui parlait lors de l'interview, il est un peu le grand frère que je n'ai jamais eu. En réalité, je rencontrai Tracy pour la première fois alors que j'étais connu sous le nom de T-Kid 170, un surnom qui me vint à l'esprit lorsque j'avais menti aux admissions de l'hôpital en septembre 1977. À l'époque, je défonçais la ligne 6 comme Sen 102 RH (Renégat d'Harlem). Avant 77, j'étais connu sous le nom de King 13, mon premier nom dans le graffiti, que j'utilisai depuis 1973. Si tu observes bien mon style, tu peux savoir qui m'inspirait. Je me souviens de Tracy qui, après avoir vu une de mes pièces, m'avait dit que j'avais du potentiel et, si j'avais persévéré à l'époque, je serai devenu un vrai Maître. Il savait que depuis tout jeune, le style que je lui montrais avait été developpé avec l'aide de Padre Dos. Celui-ci avait l'habitude de venir chez moi, il s'asseyait dans ma cuisine et me montrait comment faire des pièces sur des sacs en papier kraft, avec des marqueurs Buffalo, il me racontait également ses histoires en tant que Boc des TBA et de son crew de salsa. Je pris le style de lettres de Tracy pour l'intégrer à mon style développé, mais la chose la plus importante que j'ai retenue de Tracy 168 est qu'il n'avait pas peur d'expérimenter les lettrages qu'aucun autre writer ne faisait jusqu'alors. Si l'on regarde le style de Tracy on s'aperçoit qu'il est vraiment distinct, simple et wild, avec des flèches et des extensions qui ressortent de ses pièces. Pendant un moment je l'imitais et m'entraînais a poser son style. Un jour, il me dit «Sois différent, n'aie pas peur d'expérimenter», alors je tournai mes flèches qui ressortaient de la pièce pour finalement les y intégrer, j'y ajoutai une touche du style de Padre et le tour était joué! «Un T-Kid tout chaud!»

J'ai retenu le meilleur de cette époque que je desirai préserver avec les membres du Death Squad que je motivai. Les pièces étaient mortelles, très colorées et très graphiques à l'intérieur. Le design que je developpai venait de Part 2 et Boy 5, leurs top-to-bottom étaient au dessus de tout. J'étais en admiration devant tous ces wagons défoncés par le Death Squad, à l'époque, sur la ligne 1, Noc 167, Kool 131, Part 2, Peso, Panic, Pane. Tous ces gars assuraient vraiment.

Riff 170 fut, d'après Tracy et les photos qu'il me montra, un gars qui défonçait et dont le style influença les TDS.

Il y avait tellement de gens qui voulaient faire partie de ce mouvement. Une implication et un dévouement total étaient nécessaires pour être un writer qui assure, ce que je suis devenu. Depuis ce jour, je continue d'apprendre au fil des années.

↙ Tracy 168 et T-Kid 170 avec une reproduction du Président Ronald Reagan.

↘ (Haut droit) Plusieurs sketches en 3D de T-Kid sur papier. Le texte de droite est le dos d'une invitation à un vernissage en galerie.

(Bas droit) T-Kid en style 3D, la pièce a été peinte dans le Bronx en 1999 avec le sketch original sur papier au dessus.

Les Pièces en 3D

Beaucoup de writers ont cette impression que le mouvement des lettrages en 3D provienne d'Europe, mais ce n'est pas le cas. Aux États-Unis, nous réalisions des pièces en 3D depuis l'époque où nous nous inspirions des titres des Comics. Spirit était l'un de mes favoris et cela inspira ma première pièce en 3D, qui fut dessinée sur papier. Quant aux Européens, je veux bien admettre qu'ils aient utilisé ce style à un niveau différent, ce qui est naturel, mais ils n'étaient pas les premiers.

Tracy avait un style qu'il surnommait le style monstre et qui était une version 3D de son lettrage, il date de bien avant l'entrée des européens dans le monde du graffiti. Mais aujourd'hui je vois des pièces avec des lettrages en 3D qui surpassent les autres, comme ceux de Daim qui me donnent envie d'apporter une touche 3D à mon style. Nous savons que chacun réalise son propre lettrage mais quand on s'attaque au style, il s'agit d'intégrer et non de changer.

"The Next Millenium"

Artists: CES, DAIM, KENT, LOOMIT, MED, PER, POEM, POSEII, SEEN, SNOW, STAK, SUB, T-KID, YES2

Artists' Reception:
September 10th; 6 - 9 PM

Exhibition Dates:
September 9 - 26, 1998

Le design que je developpai venait de Part 2 et Boy 5, leurs top-to-bottom étaient au-dessus de tout. J'étais en admiration devant tous ces wagons défoncés par le Death Squad à l'époque, (...)

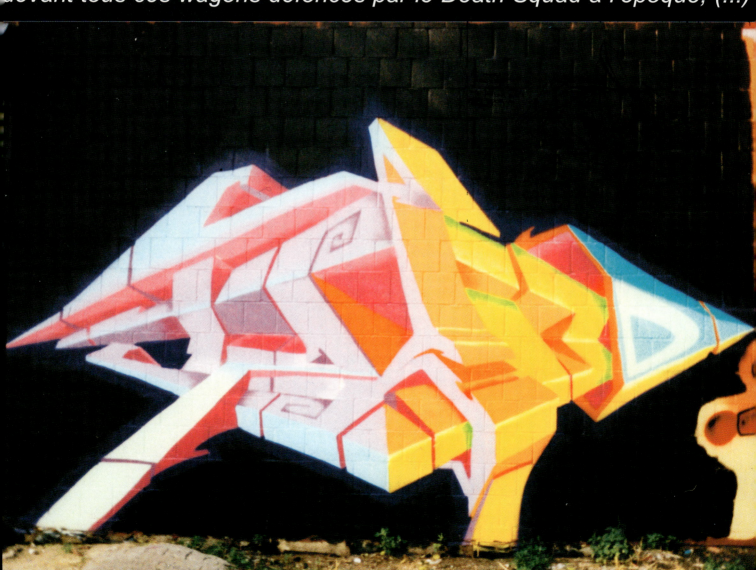

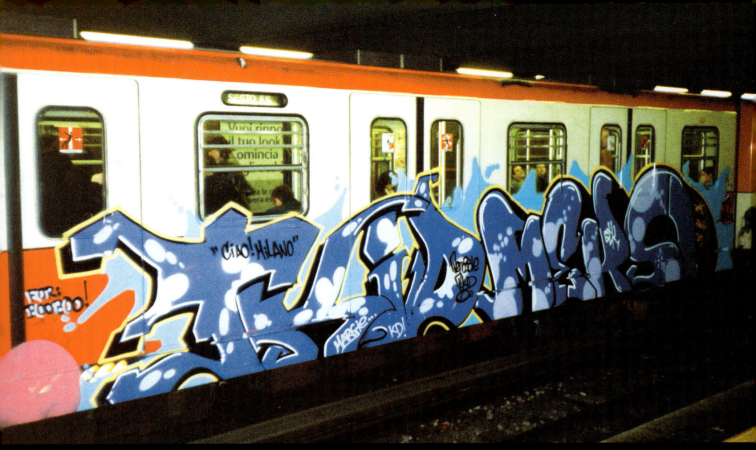

T-Kid se retrouvant avec la nouvelle génération d'Européens pour peindre des trains.

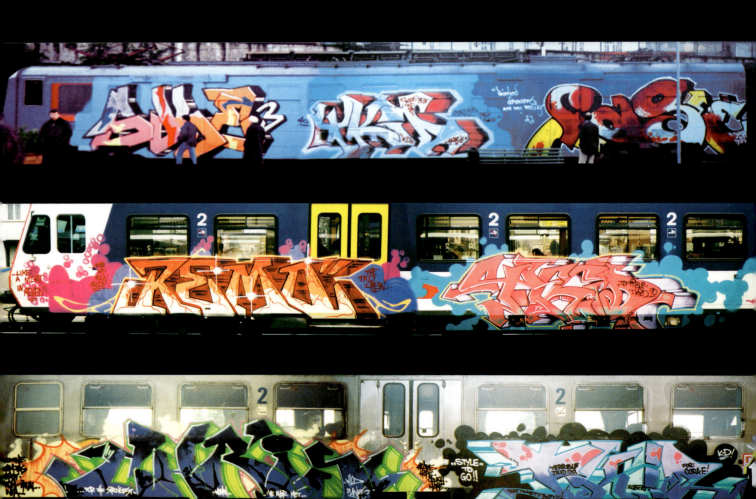

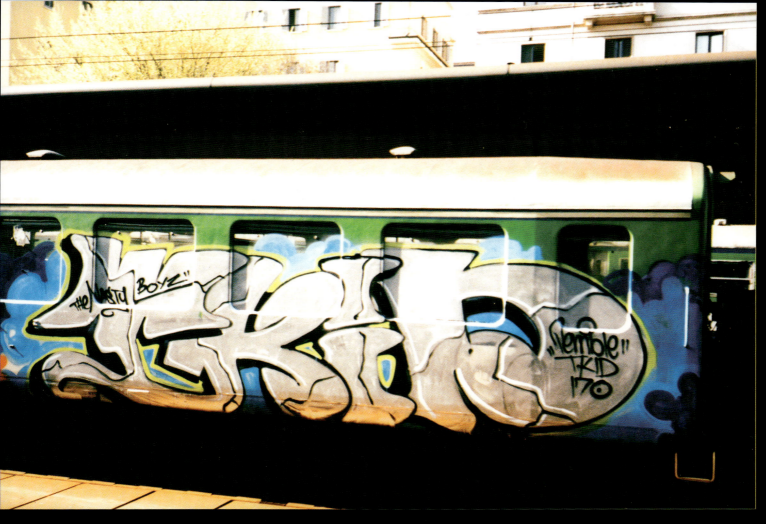

Voyager

Je me souviens que peindre des trains était pour moi la seule manière de m'exprimer, alors je me rendais dans ces dépôts de trains qui étaient situés un peu loin de mon quartier. Je pense qu'à cette époque, l'endroit le plus éloigné où je sois allé était New Lots, en sortant de Brooklyn, à une heure de métro du Bronx. Même dans mes rêves les plus fous je n'aurais imaginé voyager à travers le monde pour peindre des graffitis. Je suis reconnaissant envers le livre Subway Art et envers Henry Chalfant pour m'avoir pris sous son aile lors de ce premier voyage en Europe. Je fus payé pour traverser le monde et peindre à des évènements Hip Hop. Je suppose qu'être novateur dans le graffiti a ses avantages. J'avais l'habitude de me faire poursuivre par les flics mais également par des gamins qui voulaient que je signe leurs black books, ce qui était assez plaisant. Ce que j'aimais le plus quand je voyageais pour peindre dans d'autres pays était de connaître d'autres cultures. J'ai pu observer les inspirations des autres writers et leur façon de vivre. J'ai vu des styles qui reflétaient les différents contextes de chaque individualité et de chaque pays. Je dois dire que l'Europe est le continent le plus intéressant et le plus avancé en ce qui concerne l'art. Après tout, l'Europe a une culture bien plus ancienne qu'en Amérique (en exceptant mon ancêtre qui était un Indien Mocho originaire d'Amérique du Sud), mais également un rapport à l'art bien plus ancien datant de la naissance de leur civilisation. C'est pourquoi les Européens sont si ouverts et si accueillants envers l'art du graffiti et la culture Hip Hop. Je pense, qu'au fil des années, ils ont constaté l'importance de permettre aux gens de s'exprimer. J'aurais aimé que ma culture ne soit pas si puritaine car mon graffiti aurait peut être été reconnu en tant que réelle forme d'art. Mais à présent, je continue de voyager et d'apprendre de ces jeunes et anciens writers que je rencontre au gré de mes voyages à travers le monde.

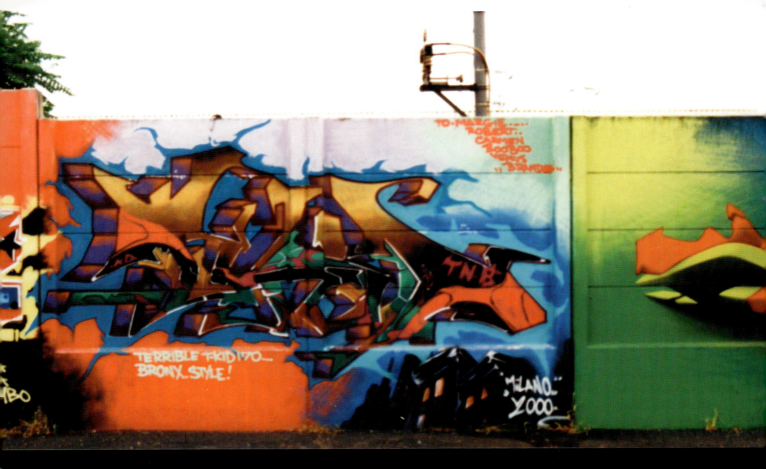

L'Inspiration

Qui m'inspire aujourd'hui? Bonne question. J'ai vu des peintures murales et des styles tellement forts qu'il est difficile d'y lire un nom ou de m'en inspirer. Mais il y a un certain nombre de noms à l'ancienne qui entretient ma motivation et Ces One en fait partie. Il a amené le style du Bronx à un nouveau niveau. La fraîcheur de son style alliée à une manière de peindre baroque a donné à ce gars, natif du Bronx, le droit de se proclamer Maître du style, c'est un homme humble et je l'admire beaucoup. Cope 2 m'a également inspiré, c'est un gars droit et passionné, il m'a permis de continuer à peindre en dépit des embûches que nous rencontrions. Il peint depuis presque aussi longtemps que moi et je peux vous dire, sincèrement, que c'est un vrai roi du graffiti. J'ai aussi d'autres inspirations, plus anciennes, provenant entre autres de Riff 170, Padre Dos, Noc 167, Kool 131, qui ne sont plus là aujourd'hui mais dont les noms restent gravés dans mon esprit. Aujourd'hui, c'est à travers moi que le style de ces vieux Maîtres perdure.

T-Kid, Daim et Loomit dans une jam de graffiti à Milan, en 2000.

Loomit: «J'adorais le coté semi-wild style de T-Kid avec les homeboys funky du tout début. Les pièces que vous voyez dans le livre Subway Art furent des classiques pour l'époque et conservent ce même niveau aujourd'hui encore». À différents moments, T-Kid a exercé une énorme influence dans les villes comme Amsterdam, Paris et Berlin, sur les 20 dernières années. Son style a des adeptes dans pratiquement chaque pays et on entend tout un tas d'hisoire sur cette masse venue du Bronx. C'est là où je l'ai rencontré pour la première fois en 1991. Il est devenu cette véritable icône vivante de New York, bourrée d'histoires incroyables passées à raconter. Pour moi, c'est toujours une joie de le voir et de peindre avec lui».

Daim: «Le style de T-Kid passe pour le style de graffiti New Yorkais par excellence et fut d'une grande inspiration pour beaucoup de graffeurs, et tout particulièrement en Allemagne».

«En 1995, j'ai rencontré T-Kid à New York pour la première fois. À cette époque, il était membre des FX crew. Ce fut une occasion particulière de le rencontrer dans son appartement et de voir comment une personne comme lui, connu à travers les livres et les magazines, vivait au quotidien».

«J'étais surpris du fait qu'il soit totalement ouvert d'esprit envers de nouveaux styles et de nouvelles idées dans le graffiti».

«On voit dans ses pièces les plus récentes qu'il combine de nouvelles influences dans son travail. Mais son style T-Kid typique est toujours clairement reconnaissable».

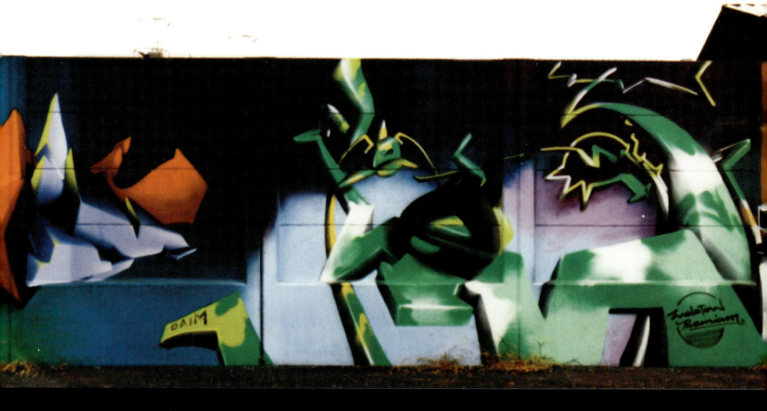

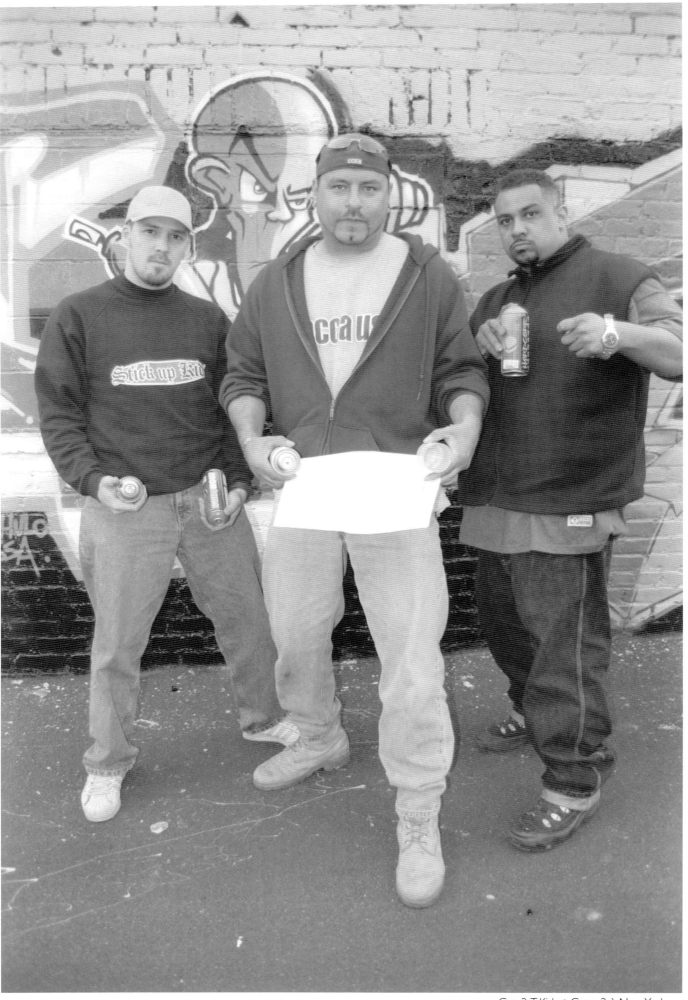

Can 2, T-Kid et Cope 2 à New York

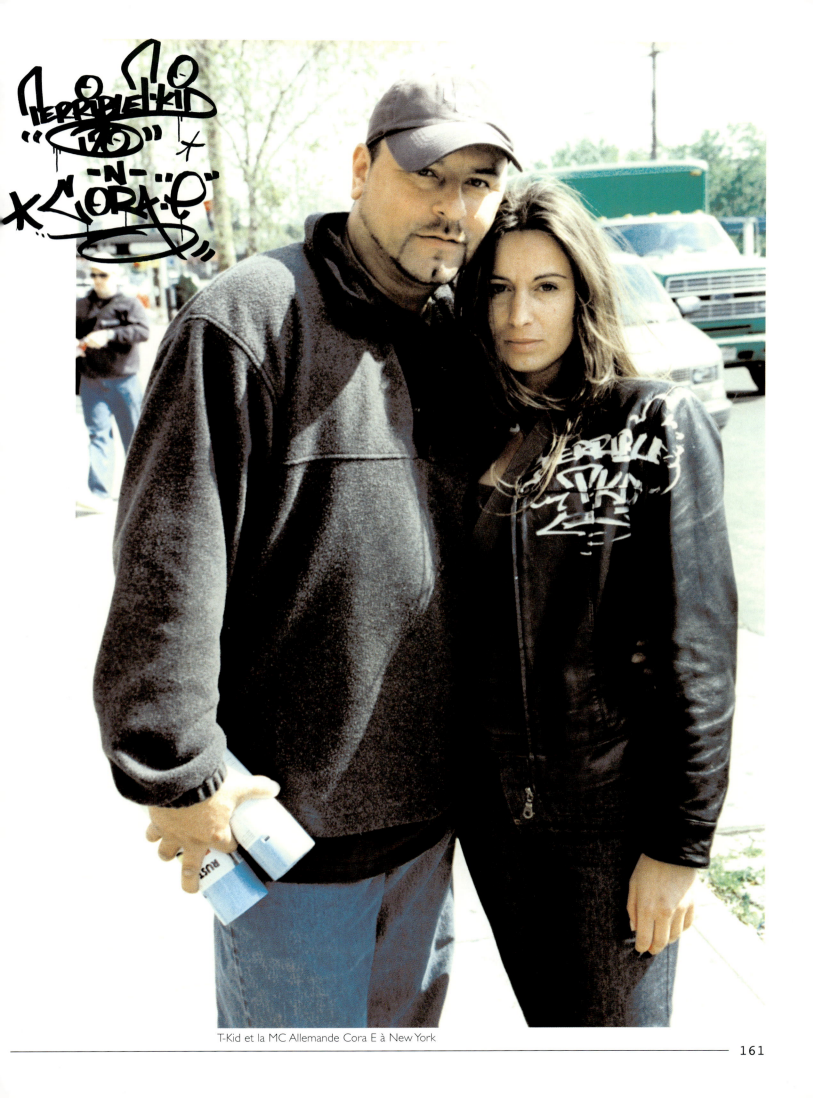

T-Kid et la MC Allemande Cora E à New York

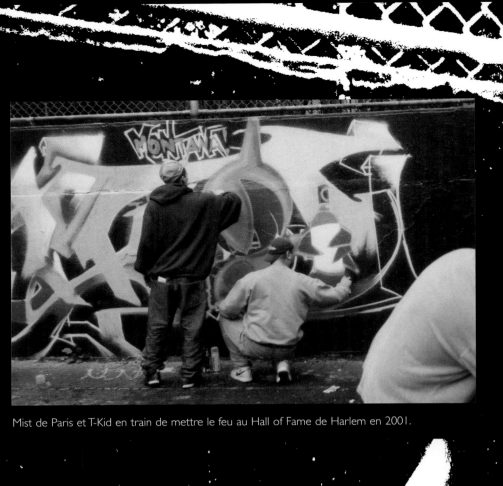

Mist de Paris et T-Kid en train de mettre le feu au Hall of Fame de Harlem en 2001.

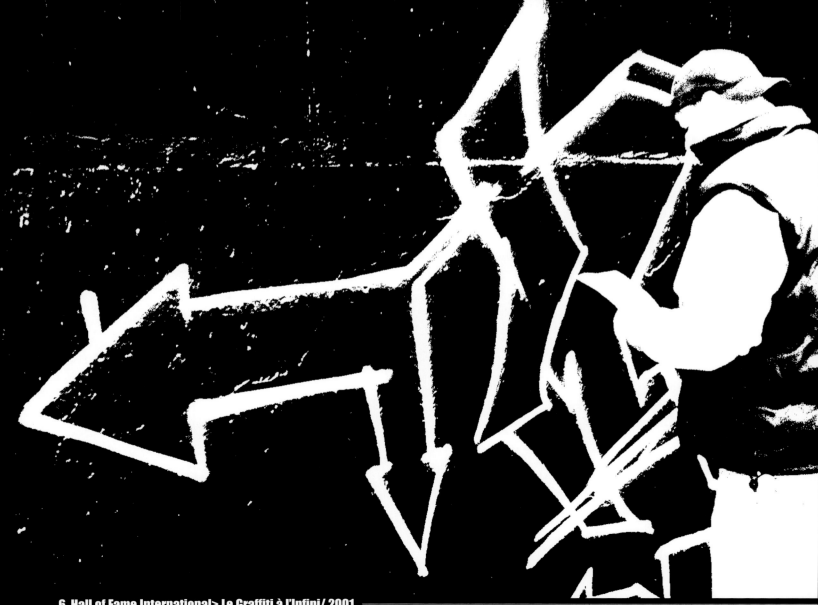

Mist: «Je n'ai pas connu T-Kid dans les années 80, mais d'après ses propres dires, c'etait pas un tendre! Plutôt porté sur la poupouille! Voler ses bombes certes, mais dans les sacs des crews adverses c'est bien plus piquant! Un vrai bad-boy avec à la clef une perforation de la jambe par balle, qui lui vaudra sa démarche légendaire, et un retour au calme nécessaire a sa survie.

Non, j'ai rencontré T-Kid en 1995 à New York, chez lui, dans le Bronx, mais il est bien moins tendu qu'à l'ancienne, ne m'en déplaise! Si prévenant même que je lui en aurais ôté son «terrible». Il m'a rapidement pris sous son aile, je me demande encore aujourd'hui pourquoi? Notre «old-school» française ne nous avait pas habitué a tant d'égard. Alors voir un King New Yorkais insister pour qu'un «new-school» de ma trempe, place un perso au milieu de son lettrage, j'ai du me pincer fort.!

Je ne connaissais son travail que depuis 91 ou 92, il y avait une pièce dans un des trois «On The Run», qui m'avait posé le cul par terre! Puis ensuite j'ai cherché a voir plus de trucs à lui jusqu'à tomber sur ses books, qui m'ont permis, comme vous, de comprendre beaucoup de choses.

T-Kid reste un mystère pour moi. Un surdoué, un peintre qui n'en a peut-être même pas conscience. Ça fait du bien de tomber sur une pièce du terrible. Un moment de fraîcheur, la pièce qui vous attire comme un aimant du fond du playground. Tu peux cligner des yeux devant une bande. C'est le T-Kid qui sort à tous les coups! Une alchimie de couleurs qu'il est le seul à détenir. Il n'y a pas grand chose à faire, s'il est dans un grand jour, pose tes bombes, va t'acheter un sandwitch poulet au deli du coin, et admire le Terrible T-Rex au travail, ça vaut mieux, de toutes façons, on verra plus que lui au final. Mais fini quand même ta pièce, tu peins avec une légende».

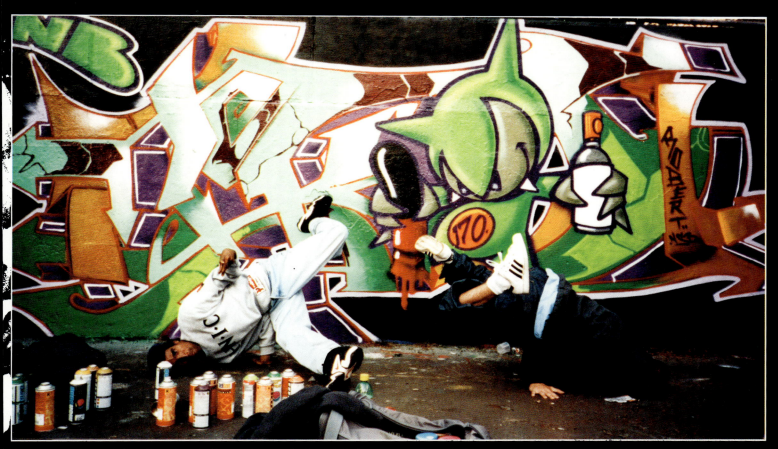

Frosty Freeze (à gauche) du Rock Steady Crew et Robert (le fils de T-Kid), posant tels les vrais B-boys qu'ils sont, devant la pièce finie.

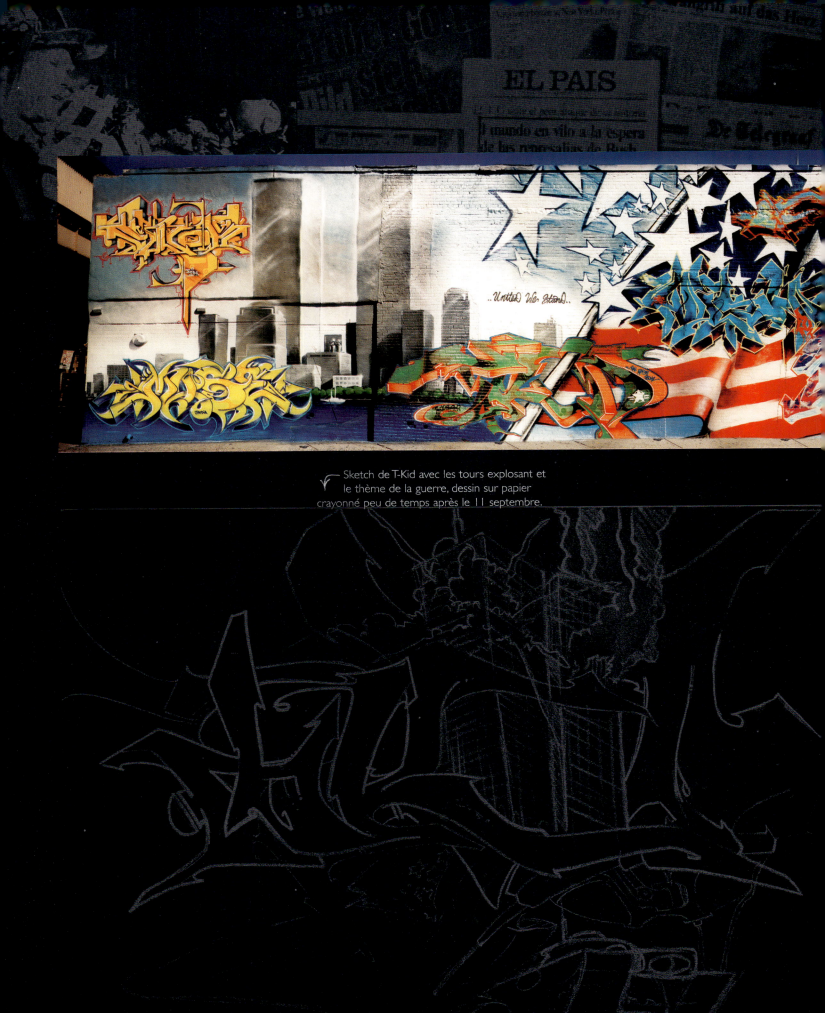

Sketch de T-Kid avec les tours explosant et le thème de la guerre, dessin sur papier crayonné peu de temps après le 11 septembre.

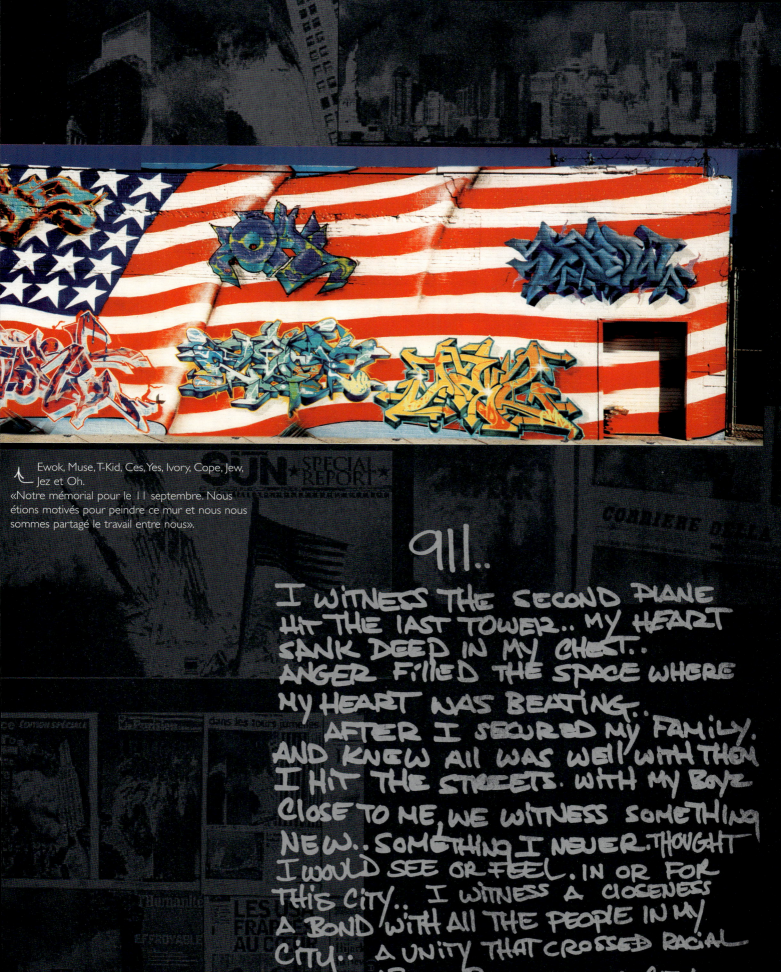

Ewok, Muse, T-Kid, Ces, Yes, Ivory, Cope, Jew, Jez et Oh.
«Notre mémorial pour le 11 septembre. Nous étions motivés pour peindre ce mur et nous nous sommes partagé le travail entre nous».

911..
I WITNESS THE SECOND PLANE HIT THE LAST TOWER.. MY HEART SANK DEEP IN MY CHEST.. ANGER FILLED THE SPACE WHERE MY HEART WAS BEATING..
AFTER I SECURED MY FAMILY. AND KNEW ALL WAS WELL WITH THEM I HIT THE STREETS. WITH MY BOYZ CLOSE TO ME, WE WITNESS SOMETHING NEW.. SOMETHING I NEVER THOUGHT I WOULD SEE OR FEEL. IN OR FOR THIS CITY.. I WITNESS A CLOSENESS A BOND WITH ALL THE PEOPLE IN MY CITY.. A UNITY THAT CROSSED RACIAL AND UNIFORM BOUNDRIES. A CITY UNITED AND DEFIANT AGAINST TERROR

6. Hall of Fame International> Le Graffiti à l'Infini/ Diverses Expériences

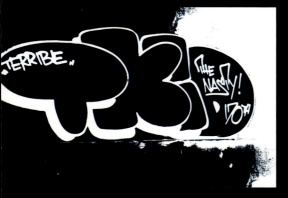

T-Kid bombant une autoroute du Bronx en 1988.

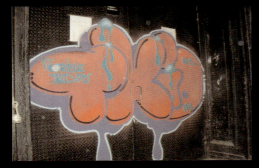

Throw-up de T-Kid dans de nuit de Manhattan, peint en 2002.

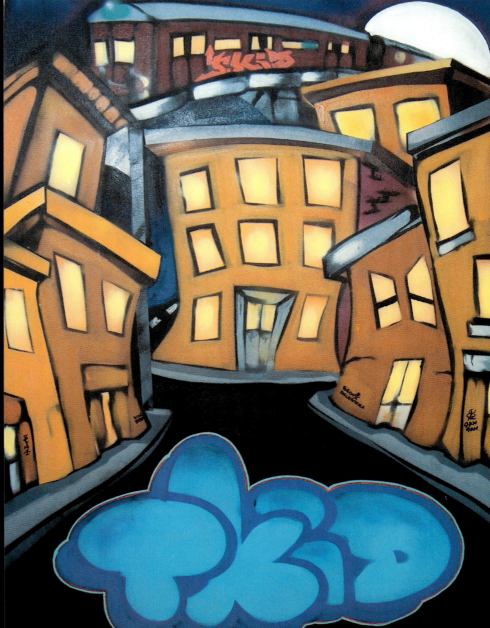

«Le Bronx Brûle», toile de T-Kid, peinte en 2004.

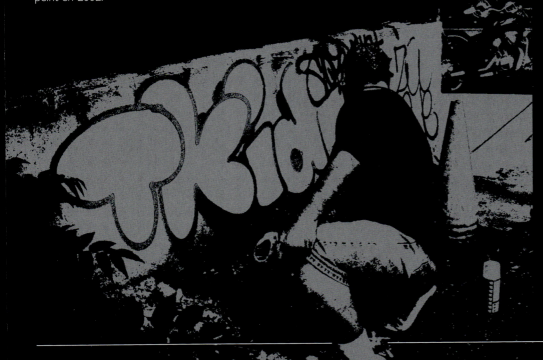

(cette page) «Les throw-up sont habituellement faits trés rapidement. La plupart sont des lettres rondes, mais pas systématiquement. Une pièce rapide est en général réalisée avec un peu de style, rien de très travaillé, c'est juste l'instantané du moment de sa personnalité».

↰ (page de gauche) Photos de T-Kid peignant une mannequin française à la brosse lors d'une session de peinture corporelle à Montpellier, en France, avec le photographe Laurent Vilarem et l'équipe de son studio. T-Kid a peint en live dans des sessions de body painting à New York et en Europe à plusieurs reprises.

«Je dois le dire, j'adore peindre sur le corps d'une femme. Les courbes et la torpeur du corps féminin ne font qu'accentuer le flow rythmique du graffiti. La toile idéale, un testament d'art vivant. Si ça ne faisait pas parti du graffiti, et bien c'est le cas maintenant! J'y veillerai!».

T-Kid et Pose 2, détendus devant le Moulin Rouge à Paris pendant le festival international de Graffiti Kosmopolite en 2003.

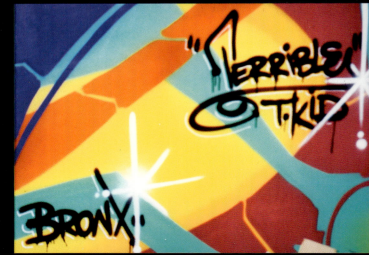

↱ Pwoz et Alex du MAC crew terminant leur personnage dans la pièce de T-Kid peinte pendant Kosmopolite. La pièce finie est en bas à droite de cette page.

↱ T-Kid en action sur toile (en bas à gauche), et les deux toiles peintes pour le vernissage de Kosmopolite en 2003.

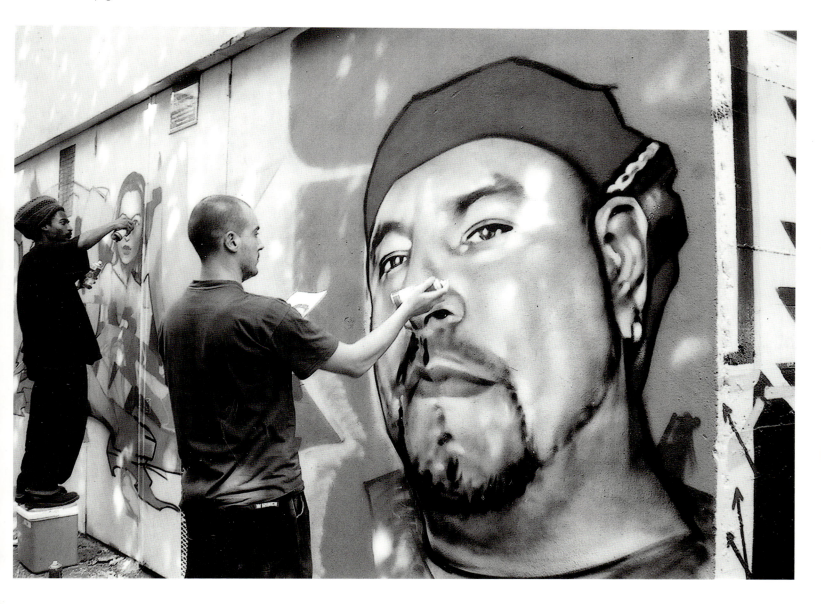
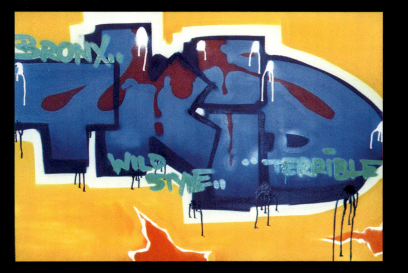
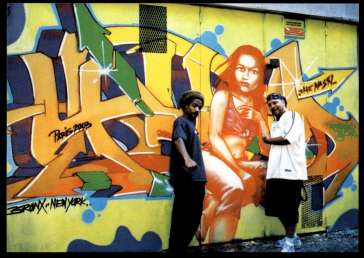

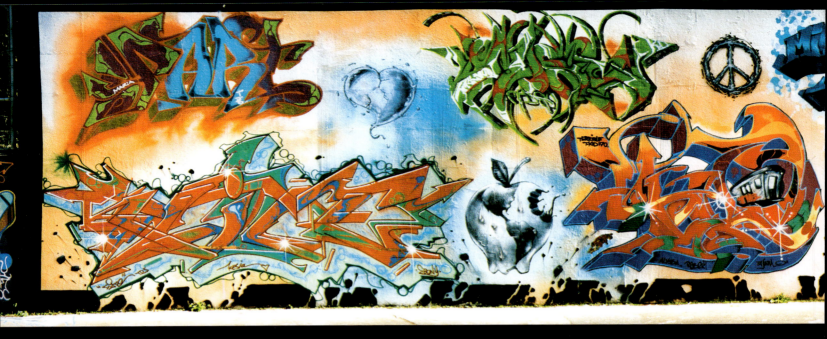

« Je peins au Hall of Fame de Harlem depuis bien avant que ce ne soit un rendez-vous légal. C'était l'endroit où tous les graffeurs New Yorkais venaient exhiber ce qu'ils avaient dans le ventre. Pour moi, c'était comme le centre de New York où l'on pouvait rencontrer d'autres graffeurs des autres coins de la ville et échanger avec eux des idées, et, de temps à autres, des désaccords et des embrouilles. Je pense que ça ne devrait servir qu'à exposer tous les Style Masters qui sont en conjonction avec quelques uns des nouveaux talents, qui poussent les vieux Maîtres Hard Core à évoluer. Beaucoup de gens viennent au Hall of Fame pour voir ce que New York a à offrir. Pourquoi les décevoir en laissant peindre n'importe qui ? ».

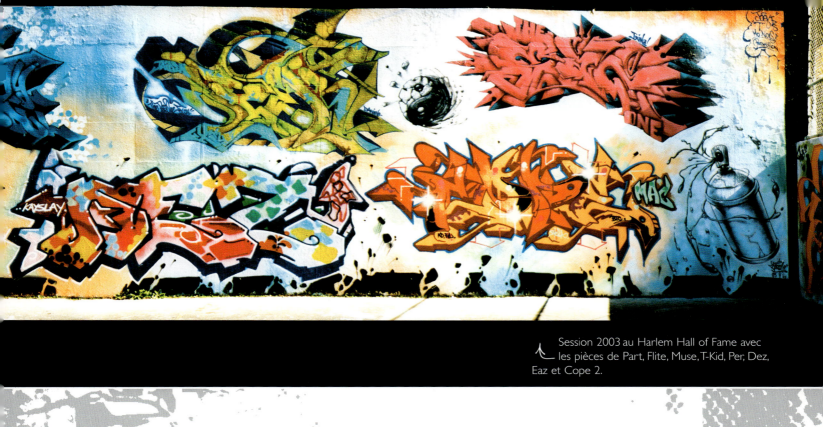

Session 2003 au Harlem Hall of Fame avec les pièces de Part, Flite, Muse, T-Kid, Per, Dez, Eaz et Cope 2.

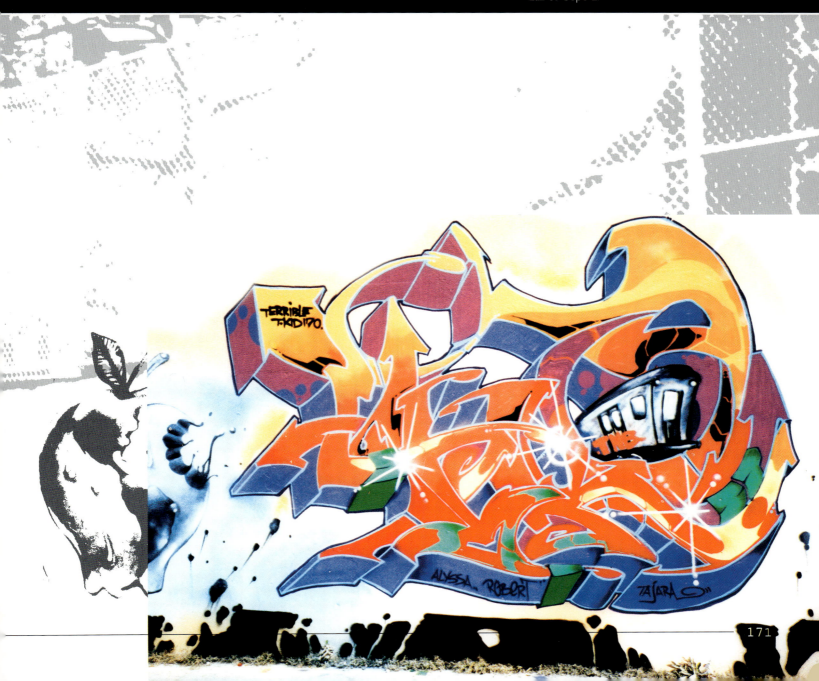

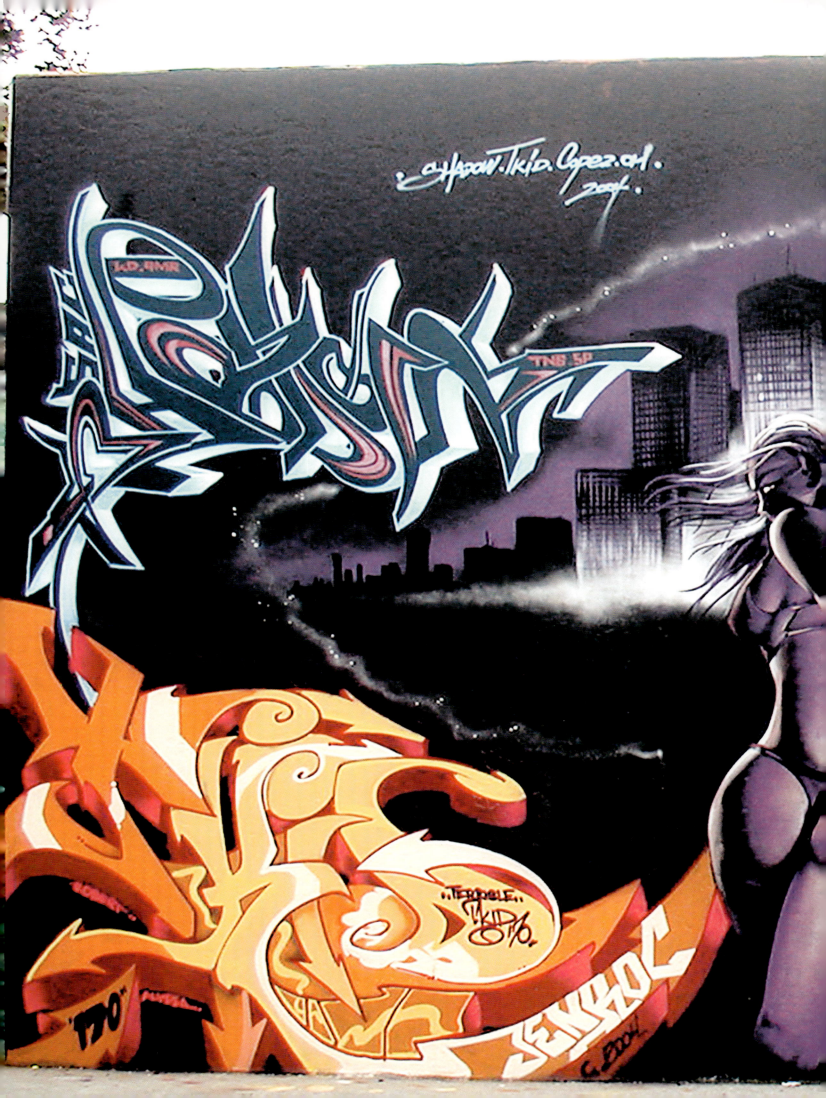

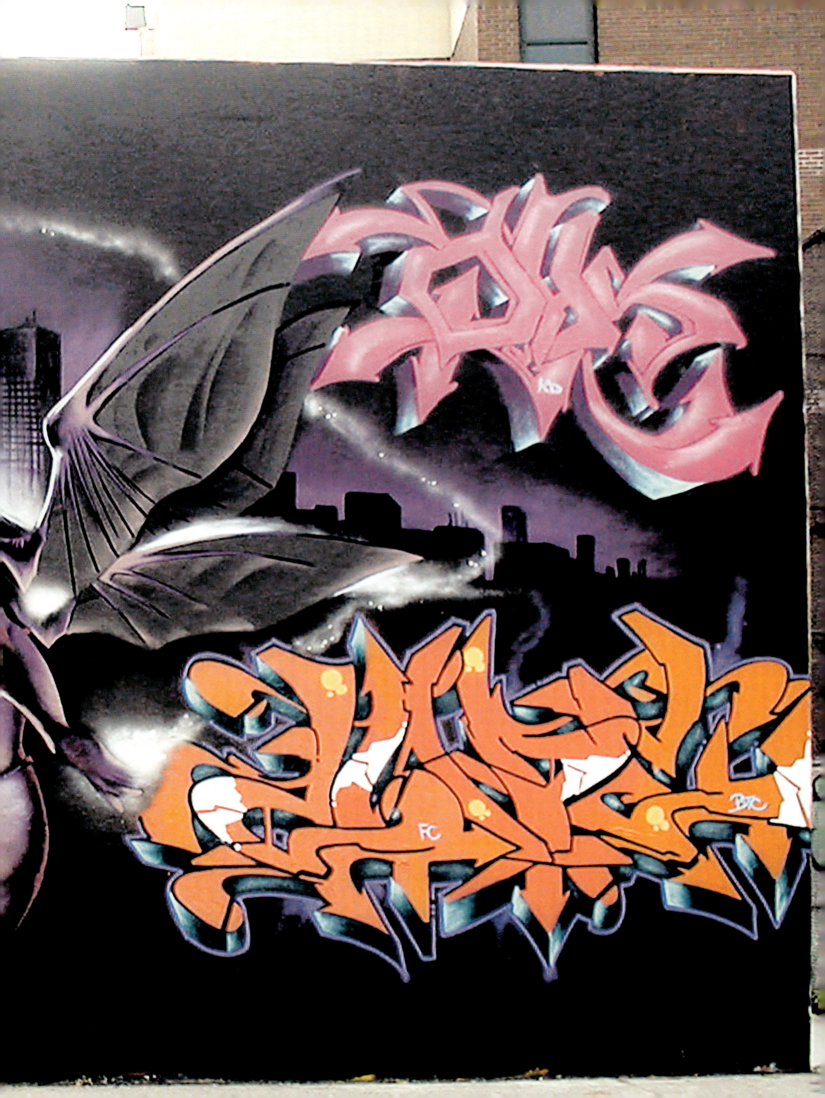

T-Kid en action.

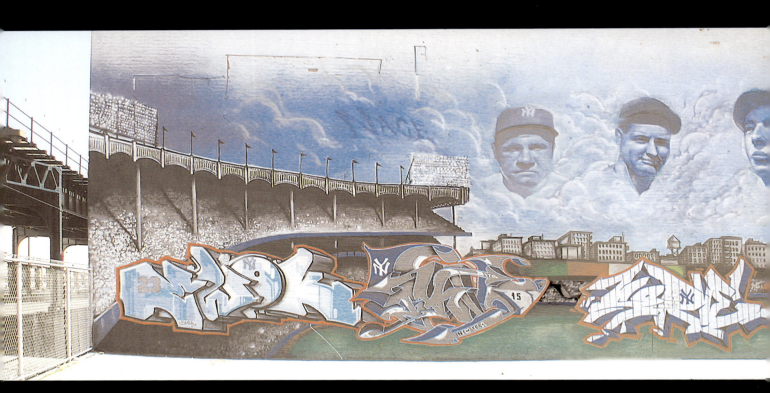

Ewok, T-Kid, Serve, Cope 2, West, Dash, et Dub au Yankee Stadium dans le Bronx en 2004.

«Ce mur a été réalisé face au Yankee Stadium, un spot autorisé qu'on a eu pendant un temps. Nous avions dans l'idée de pouvoir sensibiliser le propriétaire des Yankees, mais ça n'a rien donné. Quand bien-même, les Yankees adoraient le mur, mais les proprios, eux, se sont sûrement dit que le graffiti était toujours un délit et ils n'ont eu aucune affinité envers notre démarche de légitimer le graffiti comme une forme d'art».

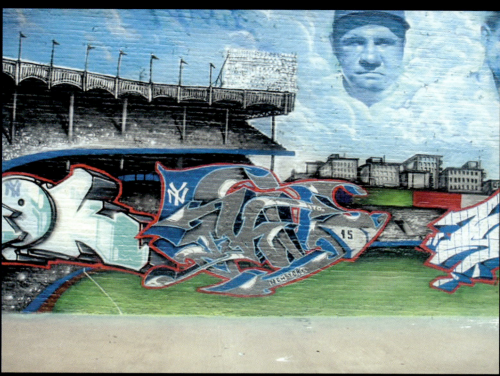

Sa pièce finie.

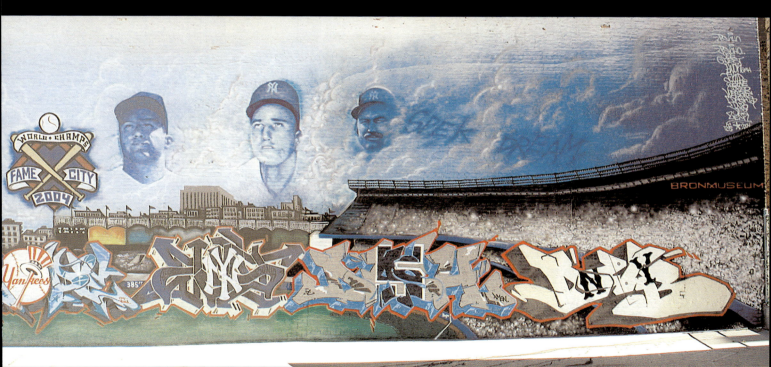

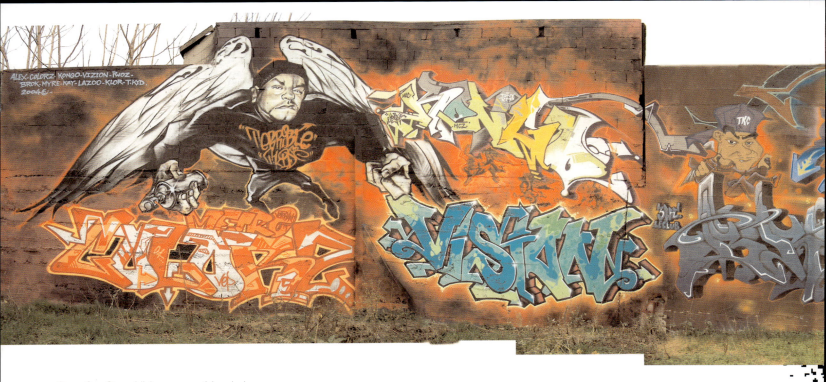

Cope 2: «Quand j'ai commencé à peindre au début des années 80, j'ai observé T-Kid. J'entendais toujours les histoires les plus folles à son sujet. Il vient des années 70 et peut toujours manier de nouveaux styles, il reste très influent auprès de la communauté graffiti mondiale».

«Si T-Kid est ton ami, il sera toujours là pour toi, quoiqu'il arrive. Pour moi, c'est ça être un vrai, et T-Kid est quelqu'un qui est toujours de ton côté et qui surveille toujours tes arrières. C'est pourquoi nous sommes soudés aujourd'hui. Si quelqu'un mérite un livre dans le monde du graffiti, c'est bien lui».

NYC Lase (TAT, MOTUG): «T-Kid 170 est un vrai funk master! Il fait constamment évoluer son «Ghetto Superstar Street Style», qui fait écho à la culture urbaine et graffiti de New-York au milieu des années 70! L'époque où New-York était à son niveau le plus pur! Une époque que nous n'aurons plus jamais la chance de pouvoir expérimenter, revivre ou revoir encore! En tout cas merci à T-Kid, qui est, de mon point de vue, le graffeur légendaire le plus stylé et le plus pur encore en vie, et qui continue de rester dans la course, à un niveau méchamment haut! Comme la majorité vit sur ses acquis, merci T-Kid de représenter le vrai New-York de nos jours, ton funk en vie et bien portant! Ta passion et tes efforts n'ont pas brulé en vain, puisqu'ils conservent une place dans mon cœur, ma passion vit aussi! Big, big respect! Merci mon frère. Continue à ne pas lâcher prise!».

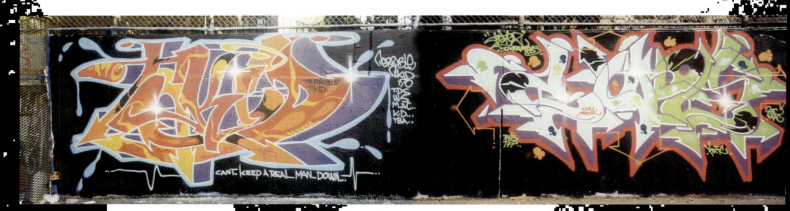

T-Kid et Cope 2, au Hall of Fame de Harlem en 2004.

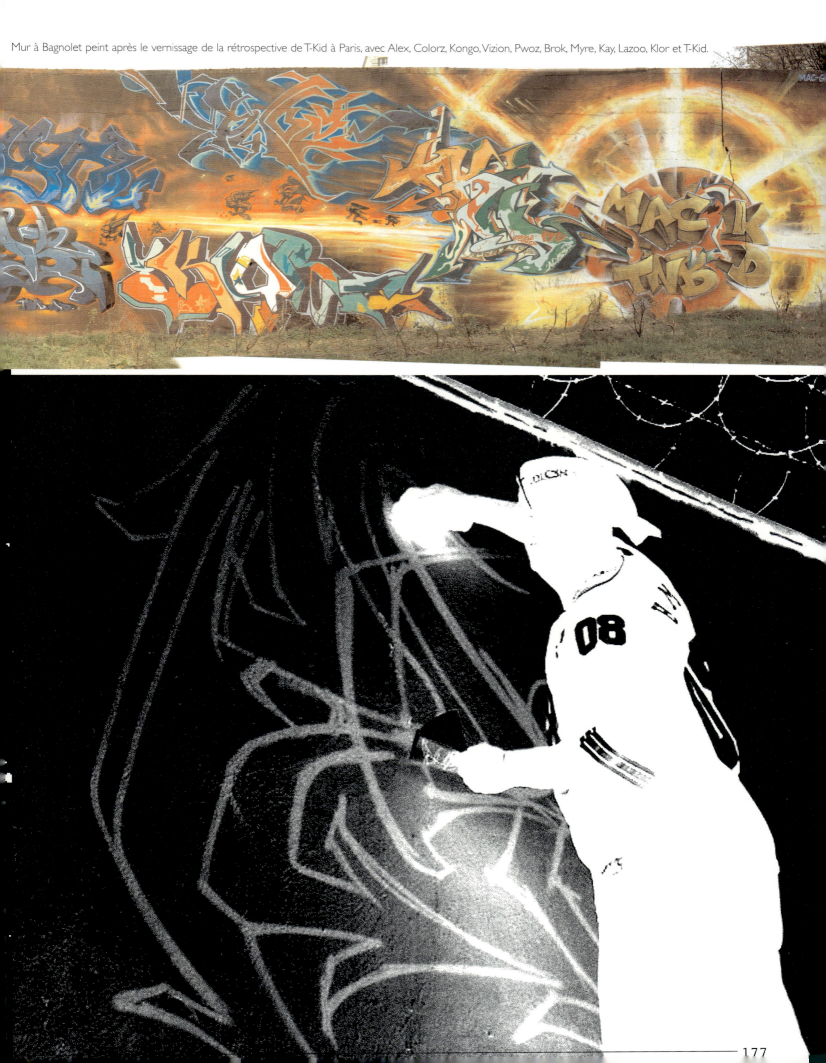

Mur à Bagnolet peint après le vernissage de la rétrospective de T-Kid à Paris, avec Alex, Colorz, Kongo, Vizion, Pwoz, Brok, Myre, Kay, Lazoo, Klor et T-Kid.

T-Kid posant avec une bague faite sur mesure par Anjuna, Paris.

Valériane (Taxie Gallery): «Au travers de ses coups de crayons, ses esquisses, son langage, son rire, on découvre un artiste solide, une histoire bien vécue. Aux travers de ses oeuvres, on fait un voyage dans l'histoire du graffiti, on entre dans les prémices du mouvement, l'atmosphère du style, la vie du Bronx et enfin, l'univers même du Hip Hop. Continuer à le suivre, c'est comprendre son geste, son élan, participer à son talent, cerner le personnage, et se délecter de son vrai visage…».

Visuel sur l'invitation à la rétrospective de T-Kid.

«Je me disais que ma rétrospective à Taxie Gallery, aux côtés de l'exposition pour Martha Cooper, était une très bonne expérience. Le fait de pouvoir exposer mes travaux récents avec Martha (une personne qui a suivi l'art du graffiti depuis la fin des années 70) m'a donné la crédibilité qui me faisait défaut dans les années 80. Après être resté dans l'ombre si longtemps, j'ai senti qu'il était temps de montrer mon travail pour le bien de l'art. Quelle meilleure occasion que de le présenter maintenant, pendant une exposition avec Martha».

↳ Lettrage de T-Kid peint sur une toile de 5 x 2 mètres avec un personnage de Mist à gauche et un personnage de Jay à droite. Ils représentent chacun deux générations différentes de TNB venant de Paris. Cette toile a été réalisé spécialement pour la rétrospective 2004 à Paris.

↳ Photos de personnes assistant au vernissage.

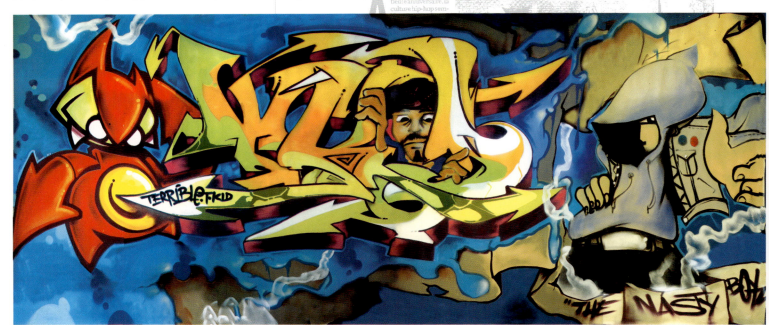

7. De nos Jours> Luttes et Rêves > Rétrospective à Paris 2004

TAXIE GALLERY
Galerie d'Art Nomade

TAXIE GALLERY

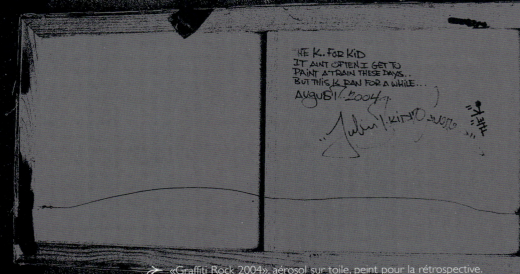

«Graffiti Rock 2004», aérosol sur toile, peint pour la rétrospective.

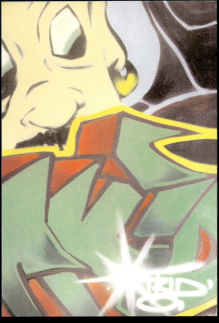

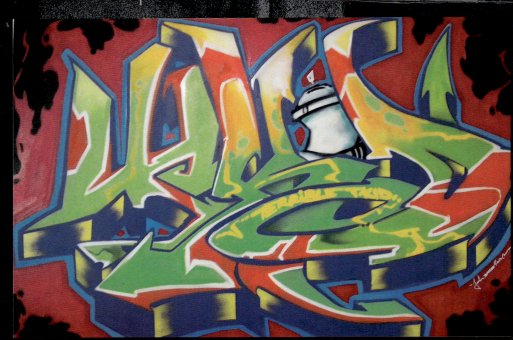

Autoprotrait de T-Kid en 2002, aérosol sur toile.

Semi-wild style 2004, aérosol sur toile.

«Red Trains» 2004, aérosol et marqueur sur toile.

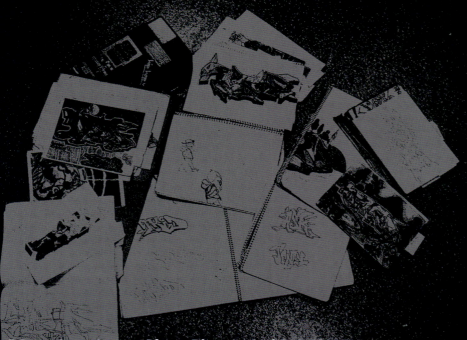

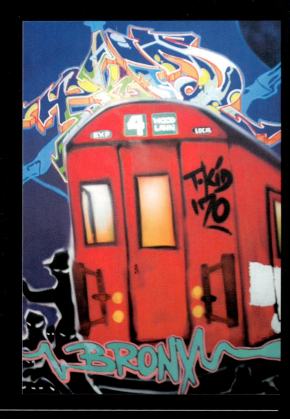

7. De nos Jours> Luttes et Rêves > Rétrospective à Paris 2004

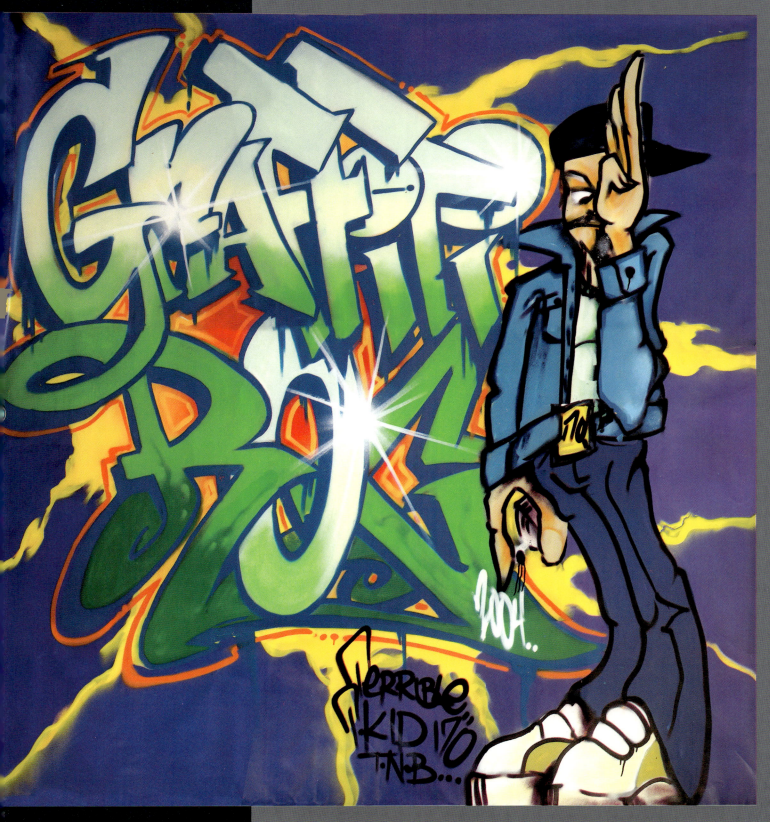

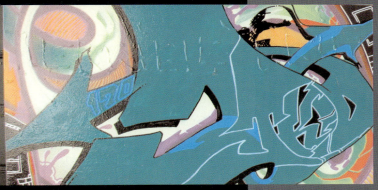

«It's D Business», aérosol et marqueur sur toile peinte en 2004.

«Wild Style», aérosol et marqueur sur toile peinte en 2003.

«Je peins sur des maquettes de train pour garder à l'esprit d'où je viens. À l'époque, l'odeur de l'acier et le bruit du compresseur à air en train de vibrer me donnaient le sentiment d'être invincible. Le sursaut d'adrénaline que je ressentais lorsque j'entendais le bruit de pas sur le gravier rendait encore plus urgent le besoin de finir ma mission sans me faire choper. Peindre ces modèles réduits me ramène à cette époque, et c'est pourquoi je fais ça. Et ils se vendent plutôt bien. J'aime bien ces petits R-17».

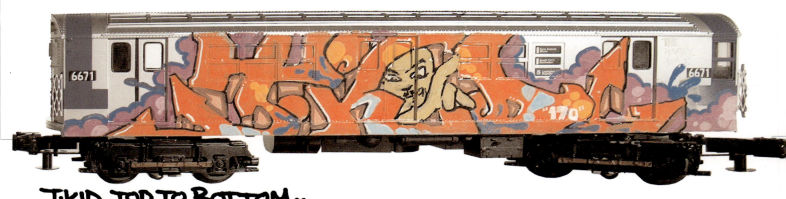

T·KID TOP TO BOTTOM..

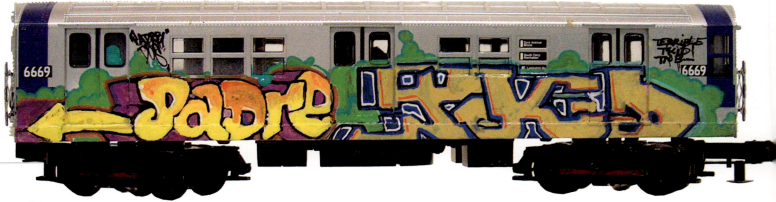

PADRE-TKID- END TO END...

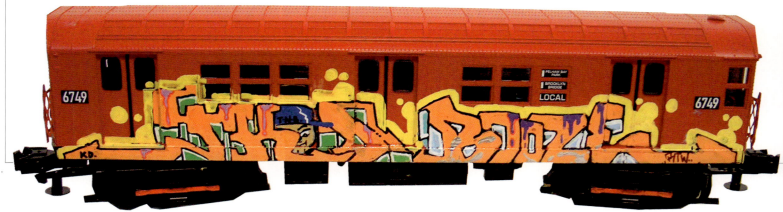

TKID-BOOZE WINDOW DOWN...

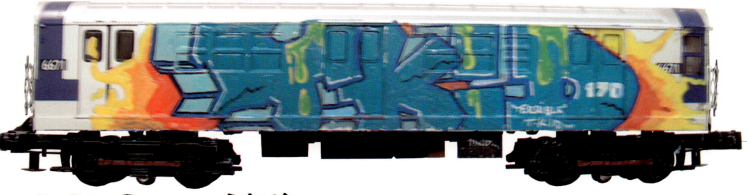

TOP TO BOTTOM.. T.KID..

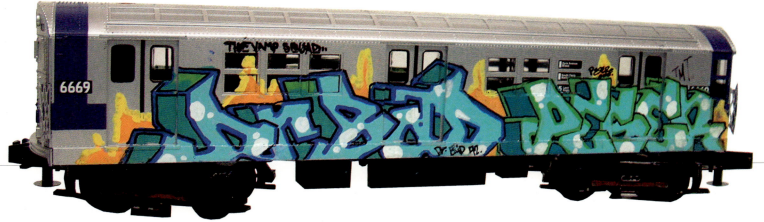

WINDOW DOWN.. DR BAD - PESER..

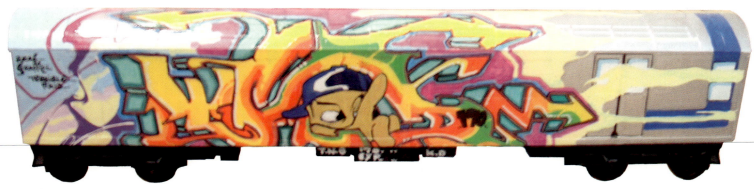

WHOL CAR.. T.KID WITH CHARACTER.

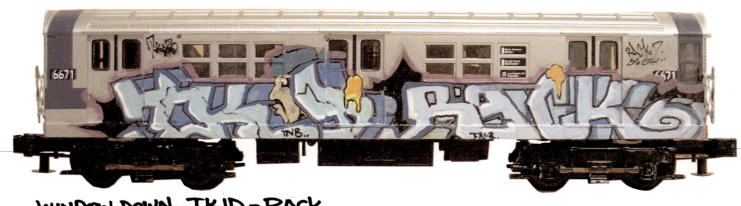

WINDOW DOWN.. TKID - RACK

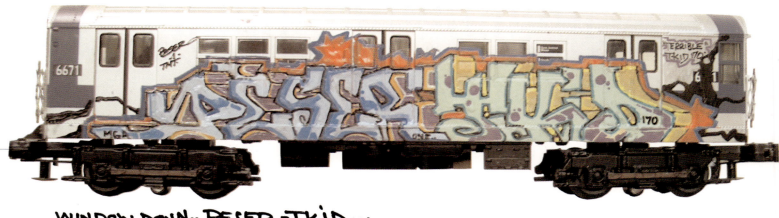

WINDOW DOWN.. PESER - TKID...

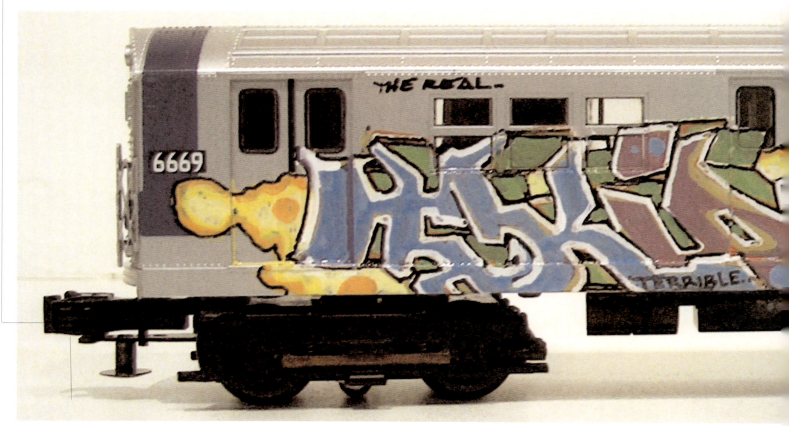

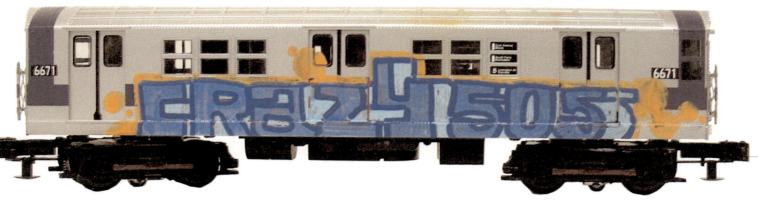

BLOCK BUSTER..CRAZY 505...

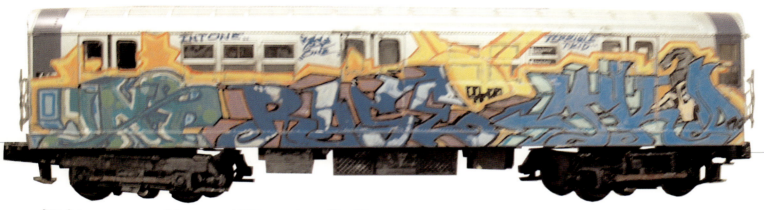

END TO END.. INT-RASE-TKID...

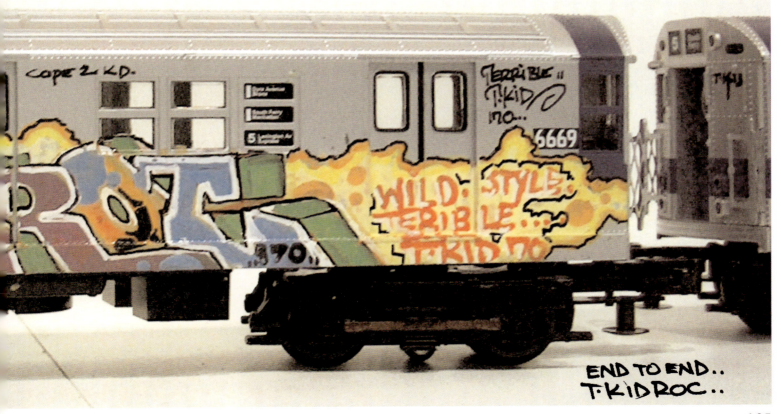

END TO END..
T-KID ROC..

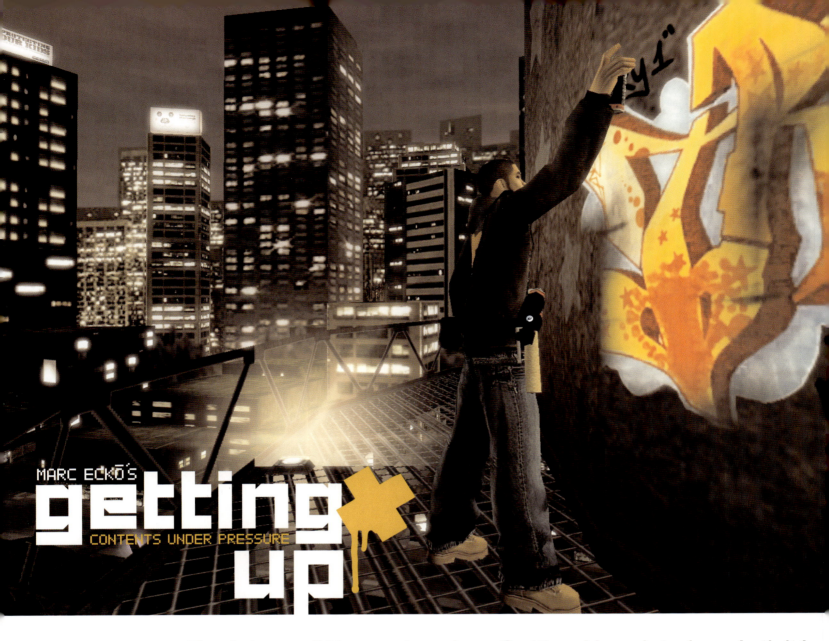

« En dehors d'être un bon jeu, Getting Up relate la créativité, l'expression, et la passion qui conduisent un graffeur à mettre sa vie en marge au nom du plus puissant mouvement d'art récent de l'histoire. En tant que personne dont la carrière a été profondément inspiré par les légendes qui ont mis ce phénomène global en mouvement au début des années 80, je suis honoré de pouvoir fermer la boucle en bossant avec eux sur ce projet révolutionnaire ».

Marc Ecko, Directeur artistique de Getting Up, www.getting-up.com.

7. De nos Jours> Luttes et Rêves> Jeux Vidéo « Getting Up » 2005

I never thought I would ever be in a video game about graffiti. In the Getting Up game I give the character (Trane) style, which is fitting because I influenced so much style throughout the world. This is beyond my wildest graffiti dreams.

A propos de Getting Up

Le Getting Up Contents Under Pressure de Marc Ecko promet de rendre hommage à la riche culture du graffiti. Raconté à travers une réalité alternative dans un univers futuristique, le jeu est le fruit de sept ans de travail sur l'histoire et le personnage par le pionnier de la mode Marc Ecko, le visionnaire qui se cache derrière plusieurs des plus respectées marques de vêtements lifestyle pour jeunes.

Dans un monde où le graffiti a été banni et la liberté d'expression supprimée par une municipalité tyrannique, un héros improbable se dresse pour reconquérir son quartier et devenir la légende urbaine de la ville de New-Radius. Vous incarnez Trane, un artiste graffeur toy (débutant) aguerri aux lois de la rue, aux compétences athlétiques et la vision nécessaires pour devenir un «All City King», le plus respectable de tous les artistes graffeurs. Le sport du graffiti coule dans ses veines alors qu'il risque sa vie en explorant des espaces verticaux tout en combattant les crews rivaux, un Maire corrompu et les forces de sécurité locales, le tout dans un effort pour atteindre les meilleurs spots de New-Radius où un tag bien placé rapporte respect et réputation.

Dans votre quête pour devenir un artiste graffeur de légende, vous réalisez qu'un Maire oppressant tient en poigne toute la ville de New Radius, et vous devez user de tout votre talent de graffeur de l'extrême pour le faire tomber et libérer la ville.

Ket: «T-Kid a été désigné pour être le graffeur qui dans le jeu apprend tout à Trane sur les lettrages et le style à cause de son héritage de Maître du Wild Style. En tant que graffeur je pense qu'il personnifie l'essence du style puisqu'il a établi les bases pour beaucoup de graffeurs sur des années, c'est un choix parfait. La dernière chose qui a facilité cette décision est qu'il fut un artiste constant pendant des années et reste encore extrêmement actif, et que bien sur, il déchire toujours».

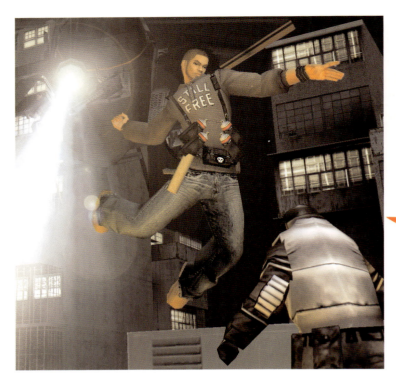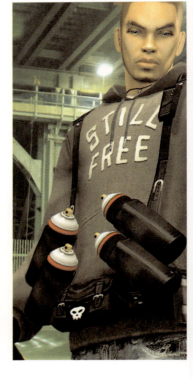

TRANE

Trane est le personnage principal dans le jeu vidéo Getting Up.

T-Kid: «J'ai lu toute la publicité négative que les médias font tourner autour de ce jeu. Trop violent qu'ils disent. Des agents de nettoyage et des flics de la Vandal Squad en train de se faire taper et tirer dessus, ça me fait marrer, car je n'ai jamais rien lu de tel pour un jeu sur la deuxième guerre mondiale. J'aimais bien y jouer et éclater des Nazis allemands. C'était sûrement parce que le jeu était contre une société qui avait pris le contrôle sur notre liberté d'expression, merde! Comme dans la vraie vie, du moins ici à New York. Peut-être que si Trane se battait contre des Nazis ou les méchants envers ce pays, ce serait sûrement accepté».

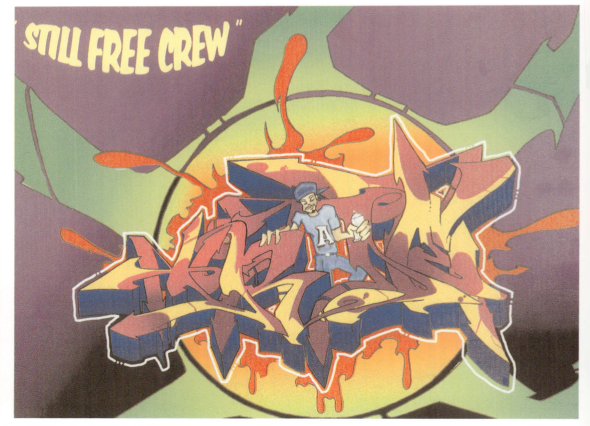

7. De nos Jours> Luttes et Rêves> Jeux Vidéo «Getting Up» 2005

«Afin de pouvoir fournir aux joueurs une véritable et authentique interprétation du style de vie d'un graffeur, nous avons réuni quelques uns des artistes les plus acclamés du monde entier pour participer à ce projet».

Marc Ecko, Directeur artistique pour Getting Up.

Les six graffeurs présents sont:

Futura – Il a commencé dans les années 70, Futura fait un retour dans les années 80 et partcipe à la création d'un mouvement pour que les graffeurs poursuivent leurs carrières en tant qu'artistes professionnels aux Esse Studios. Il apprend à Trane à se servir de son black book.

Seen – Artiste né dans le Bronx reconnu en tant que prodige pour ses wagons entièrement peints de haut en bas, et fut l'un des premiers à se mettre à la toile. Il est largement reconnu comme leader de l'école graffiti art. On retrouve ses toiles dans des collections privées et des musées. Il montre à Trane comment peindre un wagon en entier.

Cope 2 – Le notorious «Bronx bomber et destroyer», qui débuta en taguant les trains et les métros et qui était, en 1983, le roi des lignes 2, 4 et 5. Il montre à Trane comment bien exploiter le réseau ferroviaire.

Smith, né aux Washington Heights à Manhattan a commencé à taguer assez tard, vers dix-sept ans et était l'un des plus connus au milieu des années 80. Avec ses partenaires Sane et Ja, ils définirent le renouveau de la culture du graffiti. Depuis son mariage avec Lady Pink, il peint des fresques de façon professionnelle, et il a reçu de nombreuses commandes de compagnies privées. En tant qu'artiste, Smith préfère partager son œuvre avec les New Yorkais de la rue. Il apprend à Trane la furtivité.

Sheipard Fairey était étudiant à la Rhode Island School of Design quand il a crée le célèbre autocollant d'André le Géant avec le mot OBEY. Cette expérience de phénoménologie montre l'impact et l'influence qu'un artiste de rue peut avoir. Il initiera Trane au collage d'affiche.

T-Kid 170 (Terrible Kid) a grandi dans le Bronx, a commencé à taguer des trains dès 1974 et a connu le succès en 1977. T-Kid 170, considéré par ses pairs comme un Maître total du graffiti et du design, continue son travail en peignant de nombreuses fresques dans le Bronx. Il apprend à Trane comment graffer des fresques entières.

← Une création de T-Kid, réalisée pour les besoins du jeu vidéo.

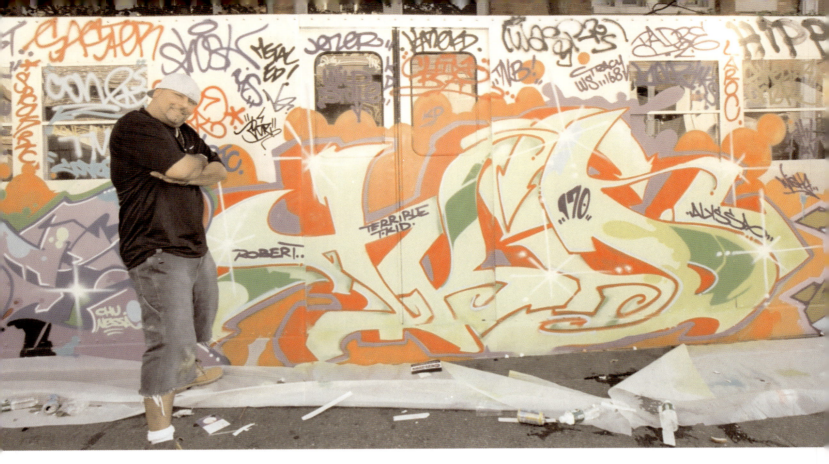

T-Kid devant son panel fini, peint entre Cope 2 et Ces au Marc Ecko's Getting Up block party, à Manhattan le 24 août 2005. Dix répliques de wagons du légendaire métro New Yorkais Blue-Bird de 15 mètres de long par 2,50 mètres de haut ont été peintes et transformées en travaux d'art contemporain revisités par des artistes graffeurs comme Dash, West, Sonic, Iz The Wiz, Min, Duro, Wane, Wen, Dero, Cycle, Smith, Pink, Doc, Kel 1st, Mare 139, Crash, Daze, Ghost, et le TATS crew. Le styliste Marc Ecko, qui la semaine d'avant, a remporté la bataille l'opposant au Maire Michael Bloomberg pour le droit d'héberger la stylish street party.

Un train peint d'un bout à l'autre par Cope 2, T-Kid et Ces.

T-Kid, Marc Ecko et Cope 2.

Ces en action côté droit.

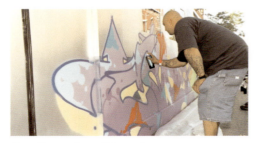

Cope 2 en action côté gauche.

Barrière à l'entrée du lieu à Manhattan.

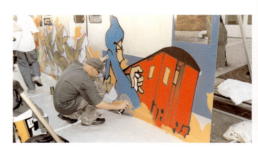

Ces progressant.

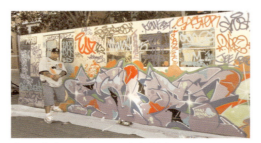

Cope 2 devant son panel de Maître.

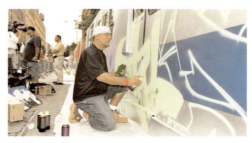

T-Kid en action au centre de la rame

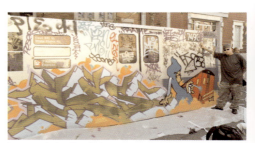

Le panel de Ces fini.

"GRAFFITI.." THE ART THAT SAVED MY LIFE.....

YEA.. WHO AM I? I'M NOBODY..
JUST A WRITER FROM BRONX..
MY NAME? MY NAME IS ?..
TERRIBLE T-KID 170.. FROM DA
BRONX... 170 STREET.. KNOW
WHAT I MEAN..
 LET ME TELL YOU A STORY.
A STORY OF A WAY OF LIFE..
A LIFE WE CALLED GRAFF....
YEA GRAFFITI... THAT PLAGUE
YOU HATED! BUT A ART THAT
SAVED MY LIFE...

FIRST OF ALL. I WANT TO
DEDICATE THIS TO ALL THOSE
FALLEN BROTHERS WHO BLED
AND GAVE ALL FOR THIS
PADRE DOS, BOOM-Z, DONDI
JIMMY HAHA.. AND A WRITER
NOBODY KNEW, WHO WENT BY
THE NAME.. TRIP SEVEN.
YEA.. I KNOW ALL YOU BROTHER
ARE BOMBING UP THERE IN
HEAVEN...

BACK IN DA DAYS...
THERE WAS NO GRAFF SHOPS
SELLING... VIDEOS, PAINT AND
MAGAZINES
OUR MOTIVATION WAS OUR WILL TO
WRITE.. OUR ONLY
DREAM! YEA.....
YOU DIDN'T SEE OUR SHIT
HANGING IN NO FANCY FUCKEN
ART GALLARIE... IF YOU
WANTED TO SEE OUR SHIT.. YOU
HAD TO GO UNDERGROUND....
YEA SUBWAYS OF NEW YORK
CITY.

THE 4 LINE THE ONE'S AND
TWO'S... YEA....
THIS IS WERE WE ALL PAYED
OUR DUES
THATS THE WAY IT WAS MAN...
IT WAS JUST SURVIVAL....
A SUBWAY MAP... THAT WAS MY
BIBLE..
IT WAS.. PAINT A TRAIN....
 AND EARN MY FAME..
 OR GET INVOLVED IN THAT
 GANG WAR GAME..
YOU WAS EITHER DOWN WITH A
GANG... OR YOU HAD TO GET
BANGED!!

ME! I CHOSE TO WRITE..
THATS WHERE I LEARNED TO
FIGHT..
 FUCK ALL THAT GANG BULLSHIT..
I LOVED DA BURNERS THAT
I DID!!
 I RATHER PAINT A TRAIN
THEN SHOOT SHIT IN MY VEINS..
 YEA!! GRAFFITI... THAT
WAS MY GAME... I KNOW A LOT
OF BROTHERS WHO DIDN'T MAKE
IT... ME! I WAS LUCKY...
 I PLAYED THAT GAME... AND
I PLAYED IT WELL..? MAN!!!
ALL THOSE STORIES I COULD
TELL...

I REMEMBER WHEN SOME
WRITERS HAD BEEF WITH MY
BOY...
SUCK ASS NIGGAZ THOUGHT HE
WAS A TOY... MAN...!
THOSE NIGGAZ DIDN'T KNOW
MY WAY OF LIFE... I TOOK
THE LEADER THEN PULLED MY
KNIFE..
PRESSED IT UP AGAINST HIS
NECK. AND THAT
SITUATION.. I PUT IN CHECK....
I TOLD THAT NIGGA... YOUR BOYS
WILL FUCK ME UP! BUT YOUR
GOING TO DIE!!

THE FUNNY THING IS... HE BECAME
MY BEST FRIEND... BUT
THAT WAS ANOTHER CHAPTER
IN MY LIFE THAT HAD TO
END...
 BACK IN THE DAYS... NIGGAZ
RESPECTED HEART... WHETHER
THROWING WITH YOUR HANDS
OR FLOWING WITH YOUR ART...
IT WAS A WHOLE DIFFRENT
WORLD BACK THEN BROTHER...
 WE DIDN'T BUY NO PAINT.
EVERYTHING WE HAD... WE STOLE
FROM OUR MARKERS TO ALL
OUR GOLD!!

YEA... WE CALLED IT RACKING.
WALKING OUT OF STORES...
WITH ALL THAT PAINT WE
PACKING...
 IT WASN'T GLAMOROUS
TO BE A WRITER....
NASTY BOYZ WERE NEVER.
BITERS..
WE KEPT IT UNDERGROUND!
THE TRUE KINGS OF ALL THIS.
TOWN!....
 KEPT IT REAL.. WE HAD A
CODE..
RAT ASS MOTHERFUCKERS WE
WATCHED THEM FOLD!!!....

COULD NEVER SNITCH ON
ONE ANOTHER..
CAUSE ALL THE WRITERS
THEY WERE MY BROTHERS...
 RESPECT MY YARD.. YEA DA
GHOST..
THATS WHERE I GOT UP AND
BOMBED THE MOST....
ALL YOU TOYS THAT GOT CHASED
BY ME..
I TOOK YOUR PAINT AND
WATCHED YOU FLEE..
THERE WAS NO CULTURE.. THERE
WAS NO GLORY.. IT WAS JUST
BOMBING END OF STORY!
 PEACE...

Zeb.Roc.Ski: «Quand T-Kid est venu nous voir à Cologne, on traînait dans la boutique et je lui ai demandé si ça lui plairait de participer à l'album All City, relatif au graffiti. Le jour suivant, on est allé au studio de M. Playmo et T. a choisi une boucle parmi celles que nous avions. T-Kid n'étant pas un MC, nous voulions essayer quelque chose avec des mots parlés. Il était super! En partant de rien, il a écrit son poème puis il est passé au mic. Bien qu'il n'ait eu aucune expérience de studio, il ne nous a pas fallu beaucoup de prises pour enregistrer la chanson, «Graffiti saved my life», qui fut enregistrée par un après-midi ensoleillé de 2001. Le mauvais temps s'est pointé dans la nuit, mais ça ne nous a pas empêché d'aller au dépôt. À présent, c'est ce qu'on appelle un jour parfait!»

Paroles de l'album All City / Zeb.Roc.Ski feat. T-Kid 'Graffiti saved my life' Propriété chez MZEE Records

I DEDICATE THIS BOOK TO MY CHILDREN..
ROBERT. READ THIS AND LEARN FROM MY MISTAKES.. AND REMEMBER WHAT I TOLD YOU.. LONG AGO.
"ANY FOOL CAN LEARN FROM HIS OWN MISTAKES. BUT A WISE MAN LEARNS FROM OTHER'S MISTAKES..
ALYSSA..
YOUR TOO YONG TO UNDERSTAND THIS JOURNEY I TOOK TO MAKE ME THE MAN I AM TODAY A BETTER FATHER. FOR YOU TO LOVE.
ALSO A SPEACIAL NOTE TO MY FATHER. JULIO CAVERO (R.I.P).
DAD! YOU TOUGHT ME TO TAKE CARE OF MY SELF AND TO BE A MAN AT A VERRY YOUNG AGE. ALITHOUGH YOUR METHOD WAS OLD SCHOOL! (OUCH) I LOVE YOU AND MISS YOU JUST THE SAME!

Merci à tous les artistes qui ont soutenu ce projet avec les citations et les contenus additionnels. Votre dévouement et votre compréhension du graffiti ont été d'un grand secours pour réunir l'ensemble des travaux de T-Kid.

Un grand merci aux photographes et activistes: Henry Chalfant, Martha Cooper, Alex du Mac crew, et Jorge «Pop Master Fabel» Pabon pour son introduction.

Merci également aux personnes dont le soutien nous a aidé à mettre au jour ce «Nasty» book: Nadia Kokni d'Eastpak Europe et Matze & Klaas d'Eastpak Allemagne, Kapi & Jordi de MTN Espagne et Artie de MTN Allemagne, Benoit de Atari Europe, Gregor Siegel, Thomas Hergenröther de Battle of the Year, la Carhartt Family, et toutes les personnes internes ayant collaboré.

Ce projet fut surveillé par la bienveillance du Dieu du graff' «Orus» du MAC crew, qui nous a quitté alors que la préparation de ce livre commençait tout juste.

Ce livre à reçu le soutien de:

Glossaire

All-City: Avoir son nom qui circule à travers tous les coins de la ville.

Black book: Un cahier de note avec des pages vierges, une couverture noire, que les graffeurs portent avec eux et qui sont généralement remplis par d'autres graffeurs.

Battle: Une compétition entre MCs, breakdancers ou graffeurs.

Bomb: Disposer son nom de manière prolifique sur des trains ou ailleurs.

Bubble letters: Lettres simples et arrondies en usage chez les graffeurs.

Burn: Surpasser quelqu'un avec une pièce supérieure.

Crew: Groupe de graffeurs peignant ensemble. Chaque crew a un nom que les graffeurs «hissent» tel un étendard à chaque session.

Cross-out: Rayer d'une ligne une pièce, un tag, ou un throw-up en signe d'animosité.

End-to-end: Un wagon de train peint d'un bout à l'autre.

Fat cap: Embout spécifique d'une bombe de peinture, utilisé pour couvrir de larges superficies.

Fill-in: Le remplissage intérieur et coloré d'une lettre.

Get-up: Avoir son nom répandu partout en ville.

Hall of Fame: Situé sur le terrain d'une école de la 106ème rue et Park Avenue, le Hall of Fame est un groupe de terrains de basket ceinturé de murs. Les graffeurs peuvent y peindre, mais l'espace est d'ordinaire réservé pour les meilleurs et les plus renommés.

Hit: taguer ou poser.

Jam: Fête où l'on diffuse du Hip Hop et où l'on célèbre cette culture.

Lay-up: Endroit où sont garés les trains, dont certains servent très peu.

Outline: Contour extérieur d'une pièce ou d'un throw-up.

Pièce: Nom peint de manière élaborée, utilisant de nombreuses couleurs, des motifs et des lettrages complexes la plupart du temps.

Put down: Introduire quelqu'un dans un groupe, ou crew, ou l'inviter à participer lors d'un évènement précis.

Put up: Écrire le nom du crew.

Rack: Voler, souvent en référence aux bombes, marqueurs, et autres biens relatifs au graffiti et se référant d'ordinaire à une abondance d'objets.

Tag: Signature, ordinairement faite d'une couleur et exécuté d'un simple geste ou dans un style calligraphié.

Throw-up: Nom du graffeur, souvent peint rapidement, tracé et rempli au trait large et rehaussé d'un contour.

Top-to-bottom: Une pièce recouvrant un wagon de train de haut en bas.

Toy: Graffeur inexpérimenté.

Tunnel: Endroit souterrain où les trains circulent pour se rendre à destination.

Vamp: Dépouiller quelqu'un.

Vandal Squad: Division de la police de New-York destinée à la traque des graffeurs vandales.

Vic: Une victime, personne s'étant fait dépouiller. Sert également comme verbe.

Whole car: Voiture de train entièrement peint, de haut en bas et de gauche à droite.

Window-down: Pièce située sous la fenêtre d'un train recouvrant la longueur du wagon.

Writer: Personne se servant de bombes de peinture ou marqueurs pour répandre son nom.

Dépôt: Endroit où sont parqués les trains, souvent alignés côte à côte.

There was a time when I dreamed of fame and famous I became by writing my name.. Terrible T kid was my name, a kid from the street, a voice to be heard. My fame was my own, I didn't become famous of anybody's fame, I did it on my own. I was a king by my own hand. My style was wild, my heart was true. And if you fucked with me, I fuck with you. I kinged the ones, two, and three's, the Ⓐ the Ⓑ, and yes the Ⓓ with your own paint I burned you...
And all you could do is bite my style..
But it's ok, cause they all know who taught you and gave you style..

Oeuvres originales de T-Kid réalisées sur trente années de sa vie.

Projet dirigé par Nick Torgoff pour righters.com
Direction artistique par Zebster et Myre

Textes: T-Kid et Celia San Miguel
Edité par Nick Torgoff
Traduction française: Bastien Bouchoux
Correction anglaise: BT Design
Correction française: Laurie Cathalifaud
Assistant Illustrateur et graphiste: Alexis Corrand
Table des matières et illustrations en dos de couverture: Alex MAC

Photos: Henry Chalfant (pour la plupart des assemblages de trains), Martha Cooper, T-Kid, Dr. Revolt, Rac 7, Crazy 505, Cope 2, Myre, Zebster, OJ, Mirk, Ramon "Been3" Vasquez, Helen Malor, Laurent Vilarem, Julie Cartier Cohen et les archives de la famille Cavero.

Marketing USA: Alan Ket Maridueña
Marketing Europe: Akim Walta

Imprimé par Pinguin Druck Berlin
Relié par Lüderitz & Bauer, buks!, Berlin

Edition française publiée en France par
FROM HERE TO FAME / Publishing / France /
c/o RIGHTERS.com 26, Rue des Rigoles / 75020 Paris / France
email: contact@righters.com / website: www.righters.com

Edition anglaise publiée en Allemagne par
FROM HERE TO FAME / Publishing / Allemagne,
c/o Akim Walta -MZEE Productions Huettenstr. 32 / 50823 Cologne / Allemagne
email: akim@mzee.com / website: www.fromheretofame.com

Cet ouvrage est une coopération entre From Here To Fame et Righters.com.

ISBN: 3-937946-10-1 Edition anglaise (Amérique du nord)
ISBN: 3-937946-11-X Edition anglaise (Europe et le reste du monde)
ISBN: 3-937946-12-8 Edition française

Publié et relié pour la première fois en Allemagne en Octobre 2005

Tous droits réservés. Aucun élément de cette publication ne saurait être reproduit, entreposé ou diffusé sous quelque forme quelle qu'elle soit ou par quelque moyen, qu'il soit électronique, mécanique en incluant la photocopie, l'enregistrement ou tout autre archivage d'informations et systèmes de recherche documentaire, sans accord écrit de l'éditeur.

Une coproduction de: